本书为2016年度国家社会科学基金艺术学一般项目：
当代文化发展战略语境下艺术家传记电影历史演进与文化认同研究
（项目编号：16BC042）

银幕上的艺术史：
艺术家传记电影研究

ART HISTORY ON THE SCREEN:

Research on the Biographical Films of Artists

张斌宁　著

重庆大学出版社

图书在版编目（CIP）数据

银幕上的艺术史：艺术家传记电影研究／张斌宁著
. --重庆：重庆大学出版社，2023.1
ISBN 978-7-5689- 3703-0

Ⅰ.①银…　Ⅱ.①张…　Ⅲ.①艺术家—人物传记—电
影—研究　Ⅳ.①J905.1

中国国家版本馆 CIP 数据核字（2023）第 003283 号

银幕上的艺术史：艺术家传记电影研究
YINMU SHANG DE YISHUSHI：YISHUJIA ZHUANJI DIANYING YANJIU

张斌宁　著
责任编辑：黄菊香　　版式设计：黄菊香
责任校对：谢　芳　　责任印制：邱　瑶

＊

重庆大学出版社出版发行
出版人：饶帮华
社址：重庆市沙坪坝区大学城西路 21 号
邮编：401331
电话：（023）88617190　88617185（中小学）
传真：（023）88617186　88617166
网址：http://www.cqup.com.cn
邮箱：fxk@ cqup.com.cn（营销中心）
全国新华书店经销
重庆升光电力印务有限公司印刷

＊

开本：720mm×1020mm　1/16　印张：15.75　字数：226 千
2023 年 1 月第 1 版　　2023 年 1 月第 1 次印刷
印数：1— 1 200
ISBN 978-7-5689- 3703- 0　定价：88.00 元

作者介绍

张斌宁,陕西眉县人,文学博士,宁波大学人文与传媒学院教授,硕士生导师,主要从事视觉文化与影像传播、电影理论与批评等相关研究,出版专著(含编著)3 部,近年来在《当代电影》《美术研究》《FILM STUDIES IN CHINA》等国内外刊物上发表学术论文四十余篇。

目　录

导 论

影像书写与文化增魅

所有艺术家传记电影潜意识里都有一个秘而不宣的目的：神化艺术家，给他/她背后的既定文化增魅，在拍卖市场上攻城拔寨的同时，牢牢攥紧话语权，并设置和规定新一轮的文化议题，最终以艺术的名义，制定新的艺术准则，获取真正的文化霸权。那些绽放在银幕上的艺术家和他们的故事，实际上就是一系列另类的影像艺术史。艺术家传记电影并非一种简单的电影类型，它自身的容量和可能性都应该在文化战略的高度去解读。

听上去有些哗众取宠？

事实上，经过反复的银幕再现，艺术家传记电影早已将自身变成另一种形式的艺术史——以银幕为介质，在各类终端上无缝传播，不断闪烁的、动态更新的艺术史。比起传统的纸质艺术史著作，如《剑桥艺术史》等，这种新的艺术史形式显然更具魅惑性和煽动性，观众或许并不相信银幕上关于艺术家的种种演绎，但其潜在的影响毕竟难以忽视，久而久之，纸质艺术史著作中难以诠释或无法尽情诠释的东西，电影都对它进行了补充甚而夸张到了极致。至少可以说，艺术家传记电影已经成为传统艺术史著作之外的重要补充或佐证，它看上去太逼真了，观众很难不把它当回事。考虑到人们接收信息的态度和方式——读书总是一个严肃的学习进程，看电影却是一个放松的娱乐过程。甚至可以说，人们从电影中获取艺术史知识的效率和效果要远超于他们从博物馆和艺术史著作中获得的东西。尤其是在某种程度上，艺术史著作往往是面向那些具备专业资质的读者，如艺术史系的老师和学生、对艺术有超常兴趣的艺术爱好者等。但电影，可以是所有人的盘中餐。艺术史专家也好，只图一乐的普通观众也好，他们都能从中获取各自所需的某种东西。最重要的是，它的受众基数之大，是传统艺术史著作完全无法比拟的。

而且，毫无意外地，艺术史家往往也对艺术家传记电影抱持了一种特别关注的态度。虽然常常是批评性的意见，但他们通常也不得不服膺于艺术家传记电影在"说服"更大基数的观众方面的能力，有时候甚至可以说是嫉妒也不为过。其中牵涉最重要的一点就是，人们对不同媒介形式的态度及它们各自潜在

的传播范围和"蛊惑"能力。

　　对艺术史家而言,他们的关注点在于艺术家传记电影中呈现的一切有多少是符合历史真实的,以及有多少所谓的真实是必须被无条件坚持的,而其中又有多少是可以"艺术处理"的。这不仅是一个程度的问题,更是一个我们如何看待和处理文化符号的问题。但对普通观众而言,那些曾经道听途说的关于艺术家的各类逸闻趣事,能够被纤毫毕现地还原于银幕之上,这才是问题的关键所在。所以,他们之间有着本质的利益取向上的差异。而艺术家传记电影的创作者要做的,就是如何平衡他们之间的差异和矛盾,以及最重要的,如何将自己的诸种观点融会其中。

创作中的巴勃罗·毕加索　手绘插图/张斌宁

　　本书试图解释的是,艺术家传记电影是怎样将自己神化为一个文化符号,以及这种符号在树立文化自信与强化文化认同方面扮演的关键作用。显而易见,没有哪个国家,或者哪个组织有计划地实施过艺术家传记电影的拍摄。问题也在于此,为什么每隔几年,就会有一位导演站出来说,咱们拍一部梵高(即文森特·威廉·梵高,Vincent Willem van Gogh,1853—1890)吧,尤其是在我们已经有了很多梵高传记片的前提下。笔者认为这里潜藏着一种为文化立传的

自觉意识。而且，由不同导演于不同时期拍摄制作的同一位艺术家的传记电影，它们将永久位列电影史的花名册，正如不同艺术史家撰写的不同艺术史著作那样，彼此相异或呼应，斡旋的角度只会带来一个结果，那就是传主重要性的持续增加与神化，也即，能够被反复言说本身就是一种价值。争议也好，统一也好，对某位艺术家的持续关注正是将其重要性外在化的一种显现。在媒介泛滥的时代，不被言说的事情相当于没有发生过，这已经成为一种共识。我们理所当然接受的真相是那些重复出现在媒介视域中的事情。事情的重要性似乎在于它被再现的可能性及再现频次。

最重要的是，我们可以从那些被反复搬上银幕的艺术家传记电影中看到某种文化书写上的连续性。换句话讲，同一位艺术家获得了在关于他的不同传记片中持续生长的机会。在不同的作品、不同的时间段中，他被影像创造者以不同的方式诠释解读，这成为一段个人艺术生命被持续扩展的过程。譬如：从被奉为经典的《梵高传》(*Lust for Life*，文森特·明奈利/乔治·库克，1956，美国)到《永恒之门》(*At Eternity's Gate*，朱利安·施纳贝尔，2018，英国/法国/美国)，影片呈现的是梵高命运多舛的浓缩一生到生命后期创作爆发阶段的生命切片与诊断，是从全景到特写的影像再现；《梵高与提奥》(*Vincent & Theo*，罗伯特·阿尔特曼，1990，法国/荷兰/英国/意大利/德国)再现了艺术家梵高与一生都在资助他的兄弟之间惺惺相惜的情感纠缠与猜忌；《梵高与高更》(*Van Gogh and Gauguin*，克里斯·德拉克，2007，英国)再现了艺术家梵高与高更(即保罗·高更，Paul Gauguin，1848—1903)在那间黄屋子里的各种传说；《梵高：画语人生》(*Vincent Van Gogh：Painted with Words*，安德鲁·赫顿，2010，英国)"论述"了梵高激情四溢的书信与画作的关系；《梵高之眼》(*The Eyes of Van Gogh*，亚力山大·巴内特，2005，美国)则从主观视点替我们还原了梵高看待世界的方式；《至爱梵高·星空之谜》(*Loving Vincent*，多洛塔·科别拉/休·韦尔什曼，2017，英国/波兰)以动画形式批判性地还原了迫使梵高走上绝境的社区环境，让我们领略到了另一种形态的"平庸的恶"；《文森特与我》(*Vincent et moi*，麦克·罗布，

1990,加拿大/法国)甚至探讨了艺术市场对梵高作品没有下限的经济榨取。所以,欧文·斯通(Irving Stone)在他那本脍炙人口的《渴望生活:梵高传》中提到的关于梵高的种种,还有哪些是你不知道的! 这些作品,像一个不断更新衍生的序列,前赴后继地为观众奉上关于梵高的各种传说,用来验证和填补我们对于艺术家的种种想象。

还有那位曾经一直被艺术史和奥古斯特·罗丹(Auguste Rodin, 1840—1917)压制的女性助手卡蜜儿·克劳岱尔(Camille Claudel, 1864—1943)。在《罗丹的情人》(*Camille Claudel*,布鲁诺·努坦,1988,法国)中,无论卡蜜儿呈现出怎样的天赋,对她的再现仍逃不过她是罗丹的缪斯及艺术家生理欲望宣泄口的那套修辞,在重重社会偏见的挤压下,卡蜜儿毫无意外地失疯在了影片的结尾处;但《1915年的卡蜜儿》(*Camille Claudel 1915*,布鲁诺·杜蒙,2013,法国)开始于她在疯人院的生活,一位艺术家的生命在不同的传记片中得以延续,一个封闭的个人叙事得以完成。这些当然不是导演们的预谋和策划,但其中无心插柳的结局难道仅仅是一个又一个的巧合? 两位法国导演不约而同地将法国最伟大的艺术家罗丹置于叙事背景的位置,选择了对同一位女性艺术家进行影像"正名",这和女性主义在欧洲的觉醒与发展有何关联? 这些影像内外的疑问使他们的作品已经超出一个艺术家传记电影可以承载的范畴,从而上升为某种文化事件,乃至成为具有清晰的文化政治诉求的公共文化事件。事件的核心议题是从性别角度修正既定艺术史的专断话语。

好消息是,当下观众乐于接受并拥抱这一修正。既然罗丹在传统艺术史上的地位已经无人能撼,那么寻求并拓展一个新的文化增长点就势在必行。与其挖掘和再造出一位新的艺术家,不如最大程度地利用传统的艺术资源。所以,从《罗丹的情人》出发,重新书写一段历史,不仅可以有效地勾连罗丹之于传统艺术史的神话,还可以借力打力,用事半功倍的效果打造属于这个时代的艺术史神话。所以,从《罗丹的情人》到《1915年的卡蜜儿》,影片深藏不露的逻辑不仅包含"传统与反叛"这一艺术史书写的不二法门,还连带着将薪火相传与性别

电影《罗丹的情人》　导演：布鲁诺·努坦（1988）　手绘插图/张斌宁

抗争这个视觉文化格外垂青的议题融合进去。什么意思？通过影片不同的叙事策略，作为传主的卡蜜儿的故事，已经从艺术史溢出到了文化研究和视觉文化的范畴，再具体一点，从艺术专业领域漂移到了大众文化视域。如果说，罗丹代表了法国艺术中的经典风格与历史的合法性，那么卡蜜儿就代表了艺术中最宝贵的那种元素：僭越与反抗。艺术从来都是在规则的边界处游弋徘徊。罗丹的创造力只体现在他的作品中，生活中的他无异于一个独裁者或封建家长；卡蜜儿的创造力却体现在生活和作品两个层面，她不仅要从男性"家长"那里拿回属于她的创造权利，还要在自身的作品中修正罗丹的规则。仅仅通过两部艺术家传记电影，法国艺术的经典传承性、卓越的创新能力，以及自我更新的能力就被神话化了。作为法国文化乃至法国文明的符号，其象征意义可以在不同的观众群体那里得到针对性的回应。

然而，文化认同并非铁板一块，人们对某种文化从欣赏、赞羡到由衷认同有一个曲折隐晦的过程，同一文化群体内的人们也常常持有不同的看法。关于文化符号及其象征意义如何被人们动态理解这一点，笔者深受大贯美惠子（Emiko Ohnuki-Tierney）的影响。她在谈到樱花与日本历史上美学的军国主义化之间的

关系时,提出了"象征是一个过程和关系,而不是一个孤立的概念"①。在她看来,樱花这种季节性明显的、极易凋零的植物,因其生命"短暂"的特征而被军国主义利用为"飘落的花瓣如同为天皇而死的军人"②,并进而将樱花从绚烂到零落的视觉美学转化为"大和魂"。她认为,这种有关樱花概念和象征旨意变迁的貌似"自然化"的过程,实则是人们对文化任意性(cultural arbitrariness)的一种无意识践行行为。她将这一过程概括为"再造传统;美学化;象征误识"③,其中,象征误识最为关键,也是动态化的文化认同过程中最富争议和最具创意的部分。它意味着作为"社会能动者"的人们可能会从相同信息中解码出不同的意义。换句话讲,那些"系列化"的、层出不穷的艺术家传记电影无形中成了意义博弈与交流的场所。对某位艺术家和他的作品,以及他的"艺术人生"的认知,变成了一部充满争议的、不断修订的艺术史编纂过程。如果说在《罗丹的情人》中,罗丹依然拥有男性艺术家至高无上的霸权,他对女性的压制是其创造力的来源的话,那么在《罗丹》(Rodin,雅克·杜瓦隆,2017,法国/比利时/美国)中,艺术家的"破坏性"已经几无踪迹,相反,他骇人的"性趣"压倒了创造力,为有关艺术家的滥俗传说狠狠地添加了一笔。人们关于经典艺术家的神话修辞正在悄悄发生改变,对创造性的理解也获得了更为多元的视角和方法。其结果是,法国文化的多面性和包容度被强化了。

第一节　书写方式与素材配置的潜在价值

艺术家传记电影的书写方式不一而足,但大多都能归于一般剧情电影的叙

① 大贯美惠子.神风特攻队、樱花与民族主义:日本历史上美学的军国主义化[M].石峰,译.北京:商务印书馆,2016:70.
② 大贯美惠子.神风特攻队、樱花与民族主义:日本历史上美学的军国主义化[M].石峰,译.北京:商务印书馆,2016:19.
③ 大贯美惠子.神风特攻队、樱花与民族主义:日本历史上美学的军国主义化[M].石峰,译.北京:商务印书馆,2016:26.

事套路中。最常见的是选取艺术家生命中最独特或最璀璨的一段给予浓墨重彩的呈现。通常，这段特殊的人生时期正好是其创作井喷期、与女性关系的纠缠期、最穷困潦倒或者嗜酒嗑药的糜烂期，以及精神濒临崩溃的最后时刻，这种逻辑大有来头。从电影元素的娱乐性来看，这些素材蕴含着性、暴力、变态与彻底的自我宣泄和自我否定，有着十足地赚取眼球的各种可能。从更深层次看，它们其实不断地论证和强化了艺术家天才/疯子与传世杰作的关系。它们尽可能地弱化社会因素，不约而同地呈现出一种非历史的价值观。这类作品的典型如《罗丹的情人》、《罗丹》、《波洛克》(*Pollock*，艾德·哈里斯，2000，美国)、《轻狂岁月》(*Basquiat*，朱利安·施纳贝尔，1996，美国)、《梵高之眼》，这个名单还可以有很多。

将焦点置于呈现某一幅作品的诞生，是另一种主要的处理方式，《最后的肖像》(*Final Portrait*，斯坦利·图齐，2017，英国)、《磨坊与十字架》(*Mlyn i krzyz*，莱彻·玛祖斯基，2011，波兰/瑞典)、《夜巡》(*Nightwatching*，彼得·格林纳威，2007，英国/波兰/加拿大/荷兰)、《戴珍珠耳环的少女》(*Girl with a Pearl Earring*，彼得·韦伯，2003，美国/英国/比利时/法国/卢森堡)大抵如此。这种策略隐含了一种揭秘逻辑，在某种程度上迎合了观众的好奇心。因为有太多人想知道那些在博物馆护栏后面静静接受人们注目礼的传世佳作，它们在来到这里之前，究竟经历了何种惊心动魄的过程。

解构一幅或者一系列作品——用影像技术"还原"和提炼某幅作品的终极意义，这种方式近年来颇获好评。《磨坊与十字架》、《雪莉：现实的愿景》(*Shirley: Visions of Reality*，古斯塔夫·德池，2013，奥地利)及《情迷画色》(*Love is the Devil: Study for a Portrait of Francis Bacon*，约翰·梅布瑞，1998，英国/法国/日本)等，它们都跳出了机械再现艺术家作品的传统方式，将建构作品本身视为重点所在，最大化地探讨了两种视觉媒介间的关系，深入触及了静态绘画和移动影像的媒介再现问题，这也是艺术家传记电影创作中最具创意的实践。

还有一种堪称经典的处理，如《痛苦与狂喜》(*The Agony and the Ecstasy*，卡

罗尔·里德,1965,美国)、《梵高传》、《一代画家卡拉瓦乔》(*Caravaggio*,安吉洛·朗戈尼,2007,法国/意大利/西班牙/德国)等,将一位艺术家的一生从头到尾娓娓道来,将生活、创作杂糅在一起,伴随着某种盖棺定论式的结局,利用影像艺术家的权力为那些已经在艺术史的万神殿里款款落座的艺术大师们一一"封印",将艺术本身神化为追寻宗教超脱境界而苦苦奉献的一生。将绘事活动作为借口,完全沉迷于艺术家的八卦尤其是性事周围也很常见,而且往往深得观众的青睐。《歌麿和他的五个女人》(*Utamaro and His Five Women*,沟口健二,1946,日本)、《毕加索的奇异旅行》(*The Adventures of Picasso*,泰治·丹尼尔森,1978,瑞典)、《情迷画色》、《欲海轮回》(*Artemisia*,阿涅丝·梅尔莱,1997,法国/德国/意大利)、《情欲克里姆》(*Klimt*,拉乌·路易兹,2006,奥地利/法国/德国/英国)、《色历女浮世绘师》(*Irogoyomi onna ukiyoe-shi*,曾根中生,1971,日本)差不多都是这种套路。在西方文化中,性能量常常被等价于创造力或某种潜在的破坏性,性能量的强度往往也意味着创作井喷期的勃发。不止于此,这种文化相信其破坏性一旦能被妥善引导的话,结果于人类文明是大有裨益的。因此,有关"性趣"的银幕再现,在艺术家传记电影里几乎很少或干脆就看不到对它的道德批判。女性作为艺术的催化剂,这种老套修辞,表面上似乎强调了女性的重要性——通常是艺术家的女弟子或仰慕者,其实质却是将她们永久地隔绝在了由男性主导的艺术创作活动之外。关于这一点,囿于东方文化的"保守"底色与儒家文化的"一本正经",将艺术家的性趣味或生理欲望与其作品的艺术性联系起来,被看作是不庄重的或至少是不体面的。虽然,观众骨子里对中国艺术家的个人生活多有想象,但大家依然倾向于认为在艺术家传记电影这种多少意味着为传主树碑立传的形式中探讨个人生活是有失规范的。其实,在笔者看来,其中倒有值得一做的文章。我们不可能也没必要赤裸裸地呈现艺术家的性事,但使使巧劲儿还是可能的。

艺术是美的哲学。因此,以艺术切入哲学反思类的艺术家传记电影也不少见,而且构成了一种特别的审美深度。《安德烈·卢布廖夫》(*Andrei Rublyov*,安

德烈·塔可夫斯基，1966，苏联）、《一轮明月》（*A Bright Moon*，陈家林，2005，中国）和《蓝》（*Blue*，德里克·贾曼，1993，英国/日本）大抵如此。从来没有所谓的纯艺术。艺术家身居浮世，其作品反映或表达了他对这个世界的某些看法，是谓文化政治的一种。因此，艺术家与政治的关系虽不多见，但也衍生出了一个颇具看点的主题，如《浮世画家》（*An Artist of the Floating World*，渡边一贵，2019，日本）等。还有一种极少见的主题，即艺术家与亲属的关系。当然，这种亲属关系跟艺术家的作品呈现有着内在的心理联系，或者说，作品在某种程度上是艺术家家庭生活的一个侧写，是他如何看待世界的出发点，是他的视点源头和风格成因，《洛瑞太太和她的儿子》（*Mrs Lowry & Son*，阿德里安·诺布尔，2019，英国）就属此类。另外，严格来讲，《透纳先生》（*Mr.Turner*，迈克·李，2014，英国/法国/德国）亦属此类。在那个家庭小作坊中，艺术家的父亲帮他打理了从研磨颜料到将他小心翼翼地呵护于社会非议之外的各种繁文缛节。

第二节　从展演到建构：作品的银幕再现

将某位大家耳熟能详的艺术家搬上银幕，一个不可避免的问题是，导演如何就银幕影像风格，即电影的形式感与绘画作品的形式风格之间进行传神再现。毕竟，一个艺术家之所以能被搬上银幕，在于其作品的风格属性。因此，理所当然地，观众很想通过银幕一窥那些大师们的作品。问题是，完全不同的两种媒介之间，如何实现这种转换。

最没创意的导演通常只满足于用镜头忠实地扫描一遍画面，正如我们在电视专题片里经常看到的那样，先是整幅画作的全貌，然后推至某个重要细节，或反其道将镜头拉回来。这种镜头的展演逻辑其实就是复制了传统画册的编辑方式，即从整体到局部，暗合的是读者想要看得更清楚和看到更多细节的原始愿望，仿佛细节中一定隐藏着某种秘密。笔者很难评价这种再现方式的优劣，毕竟它交代了有关作品的一些基础信息——有时跟电影叙事主题还颇有关联。

电影《埃贡·席勒:死神和少女》　导演:迪特尔·贝尔讷(2016)　手绘插图/张斌宁

　　但这不是有野心的导演的首选策略。对很多具备相当敏锐的艺术鉴赏力的创作者来说,让电影本身的形式感与艺术家的经典视觉风格融为一体,毫无疑问是令人兴奋的挑战。所幸这一类的实践不少,而且都可圈可点。《磨坊与十字架》、《情迷画色》、《弗里达》(Frida,保罗·勒迪克,1983,墨西哥)、《雷诺阿》(Renoir,吉尔·布尔多,2012,法国)、《夜巡》、《至爱梵高·星空之谜》、《雪莉:现实的愿景》、《皮罗斯马尼》(Pirosmani,格利高利·桑杰拉亚,1969,苏联)等莫不如此。有些影片给观众呈现出一种有关某位艺术家作品典型特征的意象,是一种笼统而抽象的感觉,却依靠具体实在的电影技术来实现,如《情迷画色》中破碎变形的影像与弗朗西斯·培根(Francis Bacon,1909—1992)画作的对照,《弗里达》中热烈的色彩和充斥银幕的过量分泌的荷尔蒙等。

　　《梵高传》为艺术家作品的银幕再现提供了一种最为经典的"套路"。不像那些将重点放在作品展演上的传记片,《梵高传》是"以人为本"的,解决的是一个普通人之所以成长为艺术家的问题,所以它的作品展演策略采用了全知视点,给观众一个旁观者的位置,让观众有机会穿越时代,站在艺术家身边目睹博物馆那些"高高在上"的作品怎样从现实中"生长"出来。譬如第45分钟时,影

片依次为我们再现了梵高在田间地头和室内写生的场景，镜头中同时出现了艺术家和他的"模特"们，以及最重要的、正在"显影"中的作品，其中就包括为《吃土豆的人》（*The Potato Eaters*, 1885）所作的那些习作。镜头视点所在，给观众"还原"了艺术家观察对象的角度和方式，黑白画作和彩色场景的差异，给观众以机会去思考艺术家如何从杂乱但鲜活的劳作场景中提炼和概括艺术素材，即从现实中抽离形式感的过程和能力。或者更直白点，怎样把那些毫无美感的现实变为令人心动的作品。这无异于是一次艺术创作的"大解密"。毕竟，艺术家最大的秘密来源之一就在于，他如何将现实转换为画布上的那些形式元素，那些由点、线、面、色彩和构图等组织起来的图画，以及神话般溢出画框的饱满情感。善于思考的人由此很容易发现艺术家异于常人的天赋，用奥古斯特·罗丹那句名言来说就是："世界上并不缺少美，只是缺少发现美的眼睛。"因此，对这些场景的处理，实际上强调的是艺术家建构美的能力。不得不说，这种一举两得、事半功倍的作品展演策略还是颇为成功的，尤其是当它和叙事紧密结合的时候。

从世界上规模最大、历史最悠久的几大拍卖行的记录来看，巴勃罗·毕加索（Pablo Picasso, 1881—1973）、文森特·梵高的画作价位居高不下，长期占据艺术家个人销售纪录。而且有关这两位艺术家的个人传记电影的拍摄制作次数也是最多的，远超其他重量级的艺术家，如保罗·塞尚（Paul Cézanne, 1839—1906）、埃德加·德加（Edgar Degas, 1834—1917）等，这难道是一个巧合？是因为毕加索和梵高的艺术造诣和成就远超塞尚和德加？艺术史家或许并不这么认为。与其说，毕加索和梵高作品的艺术性优于塞尚和德加，所以他们获得了更多在银幕上出现的机会，还不如说前两位，关于他们个人生活的种种传说更具有电影化的价值。谁不知道毕加索的创造力是来自他走马灯式的女性经验，而梵高为了一个妓女割下自己的耳朵这种疯狂之举也被大家津津乐道。电影总是八卦属性的。相反，关于塞尚，电影能呈现些什么？一个庸常得像公务员一样的艺术家的日常生活吗？还有德加，难道在银幕上呈现他的眼疾，怎么去

做？劳拉·穆尔维（Laura Mulvey）关于电影窥视机制的论断早已为电影创作者们规定好了影像再现的范围,如情色、暴力、各类身体奇观等。

我们毫无意外地发现,在真正值得被呈现和易于呈现之间,电影显然选择了后者,这和电影的媒介性质完全吻合。

第三节　艺术的秘密：价值观与生活态度

我们相信艺术家传记电影中包含着有价值的信息,且常常是那些值得反复"咀嚼"的恒久价值。可它们是什么呢？它们当然不是梵高割下耳朵的莽撞之举,不是毕加索对莫迪里阿尼（Modigliani,1884—1920）的嫉妒和排挤,不是卡拉瓦乔（Caravaggio,1571—1610）好勇斗狠的社会气质。那这种价值究竟是什么？真正的价值其实就隐藏于每个细节中,隐藏于那些影像的缝隙之中,隐藏于梵高割耳之前的凝视,隐藏于毕加索侮辱完莫迪里阿尼之后眼神里那一闪而过的愧疚……一句话,价值观是一个抽象的东西,它的被感知需要观众的加工和处理,需要创作者在影像的间隙留下一些空白让观众把各自的人生际遇和人生感悟填充进去。所谓价值观,是一种心灵的碰撞而非宣誓。所以,面对镜头大喊,我是最优秀的艺术家,莫若一个眼神来得重要。

在一些口碑爆棚的纪录片里,价值观的呈现是润物细无声式的。它作用于观众的方式是沉浸式的而非轰炸式的,它像日常生活中的俗世宗教那样一点一滴浸润你的大脑,不喜欢吗？没关系,没人强求你,只要你还在看,时间会给你答案。在日本纪录片《人生果实》（*Life of Fruity*,伏原健之,2017,日本）里,生活在爱知县的、年龄加起来足有 177 岁的英子（87 岁）和津端修一（90 岁）,他们有什么惊心动魄的故事可言？镜头带给我们的无非是最基本的日常劳作和收获果实的平和静美。英子慢慢摘下樱桃,慢慢用竹签挑出果核,下一个镜头中,英子和我们一起看着津端先生挖起一小勺樱桃奶酪送入口中,一种难以言说的情感瞬间涌入观众的胸膛,没有强烈的节奏,却有非常强大的力量。一种来自庸

常生活的感动油然而生，一种日常生活的仪式感扑面而来——不是那种法式大餐的仪式感，而是一种朴素至极的源自生活本身的殷实感，是兢兢业业对待生活，同时感恩生活馈赠的人与自然的和谐画面。这就是价值观的精髓！其中，影片带给观众的是日本人如何与生活相处的能力和智慧，是他们怎样赋予日复一日的生活以价值的过程。正是这一点，打动了所有同样热爱生活的观众。没有壮怀激烈，没有惊天动地，除了徐徐和风，只剩下那些慢到无可察觉的节奏。是的，正是这种慢，由衷地激发了观众的艳羡之情。慢，在这里成了一种价值、一种生活品质和文化气质，体现的是日本人对生活的态度。那种不疾不徐的生活姿态应该会让每一位打拼在华尔街的精英们心底一怵。这就够了。

还有爱情。正如英子面对镜头的坦然自述。她从不会直接说出"我爱你"那样的话语，但她打心眼里觉得津端先生看上去好帅。后者对她的回馈亦正中下怀，他会对英子的任何建议报以"不错，听上去很好啊"。这轻描淡写的一句赞同，对女性而言却无异于一种精神上的解放和性别平视。还有社区人们之间的信任，超市工作人员一句"她在我们这里已经买了四十年的蔬菜了"就已经说明了一切。四十年之久，但每一次服务，彼此之间仍然恭敬如宾，像第一次见面那样，认真向对方道谢。还有社会责任，四十年前，津端先生在家后面那座山顶写下"让我们种下橡树籽，为以后迎来森林吧"，然后，一个又一个陌生人加入进来，如今的大山早已蔚然成林。还有与自然的对话，津端先生为种在院子里的每一种植物写下致辞，这种貌似痴癫的行动，难道不是最原始的对土地和生命的敬畏吗？还有死亡，"2015年6月2日，津端修一在除草后小睡再没有醒来"，折叠整齐的衣帽、几个橘子、窗外洒进来的光束略有一些宗教的沐浴意味，没有刻意的煽情，只有英子的几句承诺："等我也化为灰烬了，咱们就可以一起乘船去南太平洋了。"对于挚爱的永别，干吗非得要恸哭呢？死亡是生命的另一种形式。英子早已经做好了准备，迎接它的随时造访，无须呼天抢地的哀号，几个空镜头之后，生活如常，院里的杂草比以前多了，似乎台风也更容易造访了，用了一辈子的瓷盆就那么碎了，"我们只当它是时候到了"，英子喃喃自语，有点感

伤,但又那么坦率坚强。"你越是认真生活,生活就会越美好。"(弗兰克·劳埃德·莱特)"从自己能做到的开始,一件件来,缓慢而坚定地前进,慢慢来。""风吹下落叶,落叶滋润土壤,肥沃的土壤帮助果实,缓慢而坚定地生长。"我们为之折服的,已经不是一对老人的一生,而是东方文化的某种智慧,看似平淡,却有着铅华洗尽的紧致与重量。

一言以蔽之,《人生果实》呈现给大家的,是对待生活的态度,是处理日常的智慧,是用一生去探寻人生奥秘与价值的过程。在每一季的收获中,那些归入篮子的柿子、樱桃、土豆、毛栗子,那些被津端先生一丝不苟地打理的落叶,这一次次的循环往复中,正是人生果实得以累积的来源。认真对待每一件事、对待每一天、对待身边的人,你就会收获属于自己的人生果实。

同样地,在网友中享誉已久的两部《小森林》[《小森林·夏秋篇》(*Little Forest*：*Summer & Autumn*,森淳一,2014,日本)、《小森林·冬春篇》(*Little Forest*：*Winter & Spring*,森淳一,2015,日本)]也是如此。原来,从播下种子到食物入口,日常生活中不起眼的任何一枚"人生果实"其实都经历了仪式般的劳作。人与食物,人与自然,是一段相互发现、彼此敬重、互相赠予的交流过程。在这漫长"单调"的旅程中,人生意义渐次浮现。远离都市,回归大地,不止于从"身"开始,更是从心开始。在那飒飒作响的山林和潺潺流淌的清泉之间,回荡的是日本文化那种自律严谨的克己精神,一股绵长持久的工匠精神呼之欲出。这就是文化价值观的呈现,是于细微处见真精神的文化积淀。

第四节　上帝的代言者:"疯癫"艺术

深谙艺术的人自会相信艺术有一股神秘力量,能攫住你的咽喉,让你呼吸短促,胸腔起伏,能锁住你的双脚,摆弄你的身体,在你久久驻足端详之后,在你自以为已经偷取了某种秘密行将拔脚离开之际,她又会拉你回头。你走不了的!你不得不又一次凝神屏气仔细打量一番,带着满足和气馁的复杂情绪,再

一次回头向她臣服。你不得不承认，关于她的美，你可能永远也洞察不到个中精髓。这是最令人满足的一刻，也是最令人沮丧的一刻。在欣赏阿维格多·阿利卡（Avigdor Arikha，1929—2010）的一幅女人胸像时，笔者就曾经历过一次这样的煎熬。我发誓，我几乎没放过画面上每个角落里的任何一个笔触，它们的颜色，力度，运笔的方向、节奏及起承转合的细节衔接等，但是退远，你发现它们在嘲笑你。看得仔细又如何！那些东西压根不是画面的秘密。在某种程度上，是的；但最终，依然不是。行家自然会懂得我在说什么。但它们确实可以把你带入秘密花园的深处，潮湿、松软，你不会再去想什么笔触，它们是一群同谋犯，你已然陷入其中。最后一次，我回头望向肖像，她的目光跟随着我，非常隐秘地、带着些许善意的嘲弄与不屑为我送别。她知道，没人能够从这里带走她的任何秘密。即使是阿利卡本人。

问题是，这远非个案！这是优秀艺术鉴赏的必然过程。

还记得爱德华·霍珀（Edward Hopper，1882—1967）那幅《太阳展望街》（*Sun on Prospect Street*，1934）吧！平铺直叙甚至乏味，一如那座街道本身没睡醒的乏味样子。画面上没有任何值得琢磨的技巧可言，只要是受过标准基础美术教育的人，似乎都能看出个所以然来。街道尽头那棵树，树冠很恣意地摆出一副造型，像中年人有些烦躁的乱发，酞青蓝和深绿铺底子，规制出一个画画形状，翠绿，还有些许鹅黄继续雕琢出更细致的形状和方向，暗部来一点湖蓝，就是这样，一棵满腹牢骚的树就长成了。可能不满意自己的命运，它看上去有些懈怠，有那么一点感伤。这跟画面前景处那所房子的立面效果完全不同，它哪里是一所房子的立面啊，分明是在这座街道上守了一辈子的和蔼老人。两扇窗户就是两只眼睛，好像戴着方框花镜，因为老人很整洁，镜面看上去并不浑浊。下面是半张着的嘴巴，橘黄色的可能是被烟斗渍过的门牙，抑或是牙套，或是黄色的小胡子，总之下面那个黑乎乎的深洞是快没牙的口腔确凿无疑了。有几分喜感，可能是长相接近圣诞老人吧，但立面上那些横板一条一条的，是时光刻下的皱纹。所以，虽然略有些滑稽，但你能读出岁月的量感，关键是，你得继续挺

下去。毕竟，那些阳光第二天还是会眷顾你啊！正是这个老头和那棵树丰盈了画面，这条平庸的街道因此有了生活的意味，一天一天，人们走了又来，街道就在那里静静地看着我们、等着我们。这就是艺术的魅力，正是从技巧的缝隙里荡漾出来的那些东西成就了神话。这是它们"勾引"我们的方式。

如果你要做一部有关爱德华·霍珀的传记电影，你会怎么做？笔者是说，怎么在银幕上还原他的作品打动我们的方式？影像手段如何锻造？《雪莉：现实的愿景》用13幅作品构建了一个霍珀眼中的美国，银幕就是画布，在那些几乎可以忽略不计的镜头运动中，原作蓄积的能量喷薄而出。导演古斯塔夫·德池（Gustav Deutsch）调动一切他可以调动的元素，将场面调度这个源自戏剧舞台的技巧发挥到极致。毫不夸张地说，霍珀原作对你的撼动有多少，影片对你的撼动就有多少。罕见的是，在图像的媒介转译过程中，导演让我们领略到了作为综合艺术形式的电影对画布的"压倒性"胜利，让我们见识到了艺术那慑人的力量在不同媒介之间的传递与升华。

正如豆瓣网友所言："用八卦学艺术史可比背书快多了。"所以，那些相信纯艺术的人们应该醒醒了。从整个艺术社会史的角度看，即便我们一厢情愿，最终仍不得不承认纯艺术和纯粹的艺术家传记电影其实根本就不存在。在一个奉行软实力和巧实力的时代里，文化制高点之于各民族国家的战略意义不言自明。优秀艺术家传记电影的传播实质上就是为既定艺术史增魅的过程，其最终结果是某位艺术家身居其中的文化及其所代表的价值观的合法化与神圣化，它将在不同国家、地区和民族的交流中累积自身文化的影响力与穿透力，并最终反映在国家政治、文化和经济的互动上。它的创作诀窍在于筛选适当的素材，利用当代视听语言，将传主与历史两两观照，最终把个人艺术成就表述为历史必然，从而奠定其文化霸权的位置。联想到中外日常文化交往中的各种纠纷甚至"擦枪走火"，我们尤其需要意识到蕴藏在大众娱乐产品中的有关文化认同的能量，正如某网络大V在新浪微博上所说的："外国人没义务了解中国的那些复杂家务事。想要让他们了解那些复杂概念背后的故事，我们就要用文化和娱乐

主动出击,让更多人主动来了解中国文化和背后的故事,而不是靠牛不喝水强按头式的骂街。"①

对那些已经跻身万神殿的艺术家们,观众何以那么容易对他们产生认同。答案是,他们不仅是画家,还是文学家、哲学家、数学家,甚至可以是精明的生意人。梵高遗留下来的大量书信,那动人的描述、准确的措辞、细腻的情绪、恰当的节奏和深邃的思想,作为整体的文学价值已经不言而喻,这也是为什么大量的艺术家传记电影会毫无节制地引用书信里的文字。他在诠释自己作品时所能达到的深刻维度,恐怕没有哪个批评家可以与之匹敌,正如他对死亡的超凡脱俗的理解:那是太阳将大地万物笼罩在纯金般的光辉之中……

第五节　蔓延的修辞：从传记片到纪录片

"神话"继续蔓延。关于艺术家经典形象的老套修辞在音乐家、文学家甚至摄影艺术家的纪录片中也随处可见。在《寻找薇薇安·迈尔》(*Finding Vivian Maier*,约翰·马卢夫/查理·西斯科尔,2014,美国)中,影片一开始就试图用受访者口中的几个形容词来定义薇薇安:矛盾、大胆、神秘、古怪、刻薄,对个人隐私异乎寻常地注重。在某种程度上,我们可以说 2007 年那个寻常冬日才是薇薇安真正诞生的日子。那天,约翰·马卢夫(John Maloof)花了大概 380 美元从他家对街的拍卖行(RPN Sales)得到了那个装满了底片的大箱子,他无疑是中了头奖。箱子里存有 10 万张底片,20 世纪 60 年代的芝加哥静静地躺在其中等着重见天日。

艺术家传记电影的追踪范围从传统的视觉艺术家如油画家、雕塑家,逐渐过渡到建筑师、插画师、设计师甚至包括活着的当代艺术家,是观众艺术鉴赏口味更趋庞杂的需要,还是观众对艺术家概念的理解较以前有了更大的宽容度?

① 语出网络大 V 编剧张小北,这段话是他针对"4·11 网络骂战"的个人观点。这场民间骂战的起因是偶像剧《假偶天成》主角 Bright 和女友的一句网络互动。

其实,在笔者看来,像《寻找薇薇安·迈尔》这类纪录片的出现,根本上就是导演们争相创造新的"艺术知识增长点"的一种内在驱力。换言之,他们会源源不断地发现、发明和生产出新的他们认为"值得"这个世界为之瞩目的艺术家来。从导演创作的角度讲,这样做是他们对艺术家传记电影和纪录片题材范围的拓展,但客观上则使被神化的艺术家阵营更加丰富——不仅是人数,更是艺术门类。正如薇薇安事件,她一旦被发现,即刻被摄影界"认为是 20 世纪最伟大的摄影师之一"。要知道,在这之前,这个世界对薇薇安其人、其事毫无了解,用导演马卢夫的话说,当他尝试过各种检索之后,结果就是"absolutely nothing"。从在谷歌的毫无线索到如今的炙手可热,我们当中还有谁见过这样的神话! 我们当中还有谁会怀疑有关她的传记片某一天将会面世——尤其是,她传奇封闭的一生与马卢夫"发现"和寻找她的传奇过程。

　　薇薇安变身为传奇的媒体建构过程本身就能说明一定的问题。随着马卢夫的挖掘和努力,他首先得以在芝加哥文化中心为其申请到一次展出机会。展览可谓盛况空前,人们对这位神秘女子的作品表现出了难以描述的热情。紧接着,"故事起飞了",《琼斯妈妈》杂志、《芝加哥太阳报》、*British Journal of Photography*、*Télérama*、*VOGUE*、BBC 等媒体竞相报道,《华尔街日报》更以"保姆的秘密"吸引读者,所有叙述都指向同一个终点:"生前未曾享,身后得英名。"这不就是自梵高以来我们的文化贴给最纯粹的艺术家的那种标签吗? 这个过程中殊为关键的是,媒体的来源遍及美、英、法等重要的"文化输出国",媒体类型有传统纸媒和广播电视等,媒体性质也从专业摄影期刊到大众时尚文化,乃至带有"左"倾思想的旨在利用文化推动社会变革的女性期刊等(在薇薇安拍摄的一段视频中,她确曾鼓励过她的受访者:"女人应该有自己的见解。")。可以说,这种传播几乎覆盖了所有层次的潜在受众。专业摄影师们不得不承认(由衷欣赏里夹杂着些许嫉妒吧)薇薇安作品中那股难以言喻的力量,从构图、用光、视角到对人类的悲悯情怀,还有恰到好处的幽默感……一个默默无闻的保姆就这样带着"天赋"才华横空出世,为世人重新激活了大半个世纪前的芝加哥。简言

之，这是一位可能改变摄影史的人，尤其是人文纪实历史的重要发现。这个故事甚至可以是禄莱相机的广告——兼具传奇、专业、温度与时间感。

马卢夫清晰地意识到了这一点，正如他所言："我的使命是将薇薇安载入史册。"很显然，他做到了——以最快的速度。在"寻找"薇薇安的过程中，他发现虽然"艺术世界体制的大多数至今仍不接纳薇薇安的作品"，但她的作品同时也开始在纽约、洛杉矶、伦敦等地相继展出，并最终回到了有关她身份的那个神秘源头——法国尚普索地区圣瑞利安市小镇。观众的反应异乎寻常地热烈。诚然，薇薇安是一个孤僻怪异的人，她对热闹喧嚣的世俗生活似乎带有一丝敌意或刻意保持距离，但这并不妨碍她以自己的方式介入它——她的作品给了我们机会重新审视我们曾经自以为是的生活，"她拥有进入别人生活的能力"。而且，她对自己的摄影有着异乎寻常的冷静判断，她知道自己有多么优秀，她对冲印、色调甚至相纸都有着近乎苛刻的要求。她是真正专业的，天赋与努力并行不悖。

本书所涉范围主要为视觉类艺术家的传记电影，尤以画家和雕塑家为代表。首要原因在于，我们对艺术史的理解大多局限于绘画和雕塑，以及建筑和摄影等主要诉诸视觉的那些门类。而像音乐和文学，众所周知，音乐有专门的音乐史，文学有专门的文学史，所以，狭义的艺术家传记电影仅将目光聚焦于视觉类艺术家自有其内在逻辑。不过，从接受层面来讲，我们在谈及文化表征或文化符号时，通常又不做如上区分，譬如谁又能说莫扎特（Mozart，1756—1791）或巴尔扎克（Balzac，1799—1850），他们作为一种标志性的文化传播符号，其影响力和普适价值弱于毕加索呢？因此，广义而言，音乐家传记电影与文学大师传记电影在本研究中也时有涉猎。主要原因是它们能够与视觉类艺术家传记电影互为补充，帮助我们更深刻地理解，在利用通俗媒介形塑民族文化认同方面，这些作品有着同样充沛的能量和传播价值。

1

创造性观念与文化神话：作为天才符号的艺术家

第一节　何为创造性：毕加索的秘密

作为 20 世纪在世期间最成功的艺术家，巴勃罗·毕加索的个人传记片数量居然远低于后印象派的文森特·梵高，初看这个结果，难免有些惊讶。细究起来，我们却不得不叹服艺术史自成章法的微妙逻辑。诚然，论名气，毕加索享誉东西，但梵高也不遑多让。关键是，后者能与西方现代艺术中最脍炙人口的印象派画上等号，但说起立体主义、蓝色时期、粉色时期，又有多少人能切中肯綮。因此，正如笔者在导论中提到的那样，本书的基本预设：一是在于艺术家传记电影可以在传统艺术史之外继续强化和神化艺术家的成就，将某类艺术作品定位成艺术绝对标准的代言，从而牢牢把握文化话语权；二是经由从博物馆到电影院的媒介接受渠道的改变，将专业、准专业、一般爱好者和普通民众"一网打尽"，将艺术家的名声传播到专业领域之外，将其变为一个可资消费的文化符号，最终在拍卖市场上攻城拔寨。这样一来，从意识形态到经济领域，成功地建立起一个系统的文化建构和输出体系，在当下奉行软实力和巧实力的复杂时代语境中东西通吃、立于不败。梵高和毕加索作品的拍卖纪录屡创新高就是这个体系的表层结果。西方艺术中画派林立，有成就、有建树者不在少数，唯印象派被人津津乐道，就是西方文化输出最成功的典型。而围绕相关艺术家的传记电影，无非是在博物馆之外，用通俗手段反复强化这一概念的种种努力罢了。

那么对毕加索和梵高这两位无论是人生进程和艺术生涯都截然不同的艺术家来说，他们的影像再现过程中素材的撷取，以及这种选择中隐含的价值观和社会理念就值得探索。我们甚至可以从中悟出一些只可意会不可言传的东西来。众所周知，毕加索是他那个时代的大赢家，在世期间已然享誉全球，在批评界获得了几乎压倒性的肯定。反观梵高，生前潦倒不堪，家庭不和，只卖出去一张画，精神崩溃，割耳示爱，自杀，等等。可以说，梵高的一生完全是一个苦行僧一般受苦受难、不断求索的象征过程。就作品成就而言，现有艺术史显得颇

为可观,对两人的评价各有千秋。然而要论及艺术生产,毕加索变戏法般随手画出一个和平鸽的事实,怎么都很难和一般大众对艺术深沉意味的诉求吻合。毕加索太取巧、太成功,过于戏剧化的手法和他"骄奢淫逸"的私人生活无疑不符合大众祈求的艺术殉道者的形象。而梵高简直就是理想化的模板。他视艺术为宗教一般的理念也是西方艺术文化基因中最根本的特质。正如马克·罗思科(Mark Rothko)所言:"由于精神上和世俗上的赞助者们纷纷离场,艺术的历史变成了那些在大部分情况下宁肯忍受饥饿,也不愿遭受胁迫的人们的历史,以及那些认为这种选择值得付出的人们的历史。选择只能在这两个选项中进行,其间则是各式各样的悲剧。"①同理,就电影媒介再现而言,一个"失败者"的故事总是更具吸引力,更具社会批判的价值,尤其是,他多舛的一生都是艺术附加值的最好注脚——将最后一口面包换做颜料得来的画作,这种艺术品的道德价值还用多说吗? 因此,电影人唯独青睐梵高的事实,实则上也暴露了西方文化一以贯之的某种诉求,即他们对艺术与苦难关系的理解。

不仅如此,在有关他们二人既有的传记电影中,我们不难发现电影人处理他们人生的不同取向和落脚点。那就是,对毕加索,一般倾向于强调和夸张他的个人能量与富于变化的创造性;而对梵高,则反复描摹一个艺术献祭者的形象,不断重申苦难与艺术的正比关系。

一、天才、疯子、自大狂:《毕加索的奇异旅行》

似乎批评家们都不惜对毕加索的"刻板印象"做进一步的挖掘和纠错,乐得看其张狂跋扈的形象在各种媒介间穿梭。最典型的如他的研究者玛丽·安·考斯(Mary Ann Caws)所观察到的:"他一开始就是一个有自我意识的表演家,而且还不是一个特别谦虚的表演家。他说,'上帝没有风格'。所以,为什么毕加索就要有固定的风格呢?""毕加索是一个特定的才华横溢的现代主义人格典

①　罗思科.艺术家的真实:马克·罗思科的艺术哲学[M].岛子,译.桂林:广西师范大学出版社,2009:34-35.

正在展示团扇的巴勃罗·毕加索　手绘插图/张斌宁

型，而这种人格又被他具有矛盾趋势的偶像化人生和模式所放大。"①不出意外地，《毕加索的奇异旅行》也呼应了这一说法。影片一开始，伴随着典型的西班牙式的热情，格特鲁德的旁白用不无戏谑的舞台腔跟大家说道："正像他自己说的，他，是本世纪最具传奇色彩的人物。"画面则仿佛在证明艺术家杜撰的骑士身份，身着诡异的骑士盔甲，骑着大马，自景深处向观众跑来，然后穿越镜头，整体上一种激情过度、荒诞不经的基调都好像在提醒观众，接下来有关毕加索的一切，诸位看官切莫当真。不得不说，这种调性正如影片片名那样，一方面吊足了观众的胃口，另一方面，也为这部传记电影的"真实性"埋好了伏笔。简言之，电影这种浮夸幽默的外形无疑也在呼应着传主毕加索的"刻板形象"。

　　紧接着，一声痛苦的哀号将观众拉回现实。观众带着惯性理所当然地认为这一幕预示了天才诞生的时候，不禁愕然发现这不过是导演跟大家开的一个玩笑。艺术家的父亲唐·何塞——一个跟艺术家本人一样精力充沛的小丑般的男子激动地向世界宣告了他儿子的诞生。没有任何提示，没有任何过渡，像毕

① 玛丽·安·考斯.毕加索[M].孙志皓，译.北京：北京大学出版社，2017：2.

加索天马行空的节奏那样，一群人就在产房拥抱、欢呼、分享雪茄。应该说，这荒腔走板乱糟糟的一幕无比精准地诠释了艺术家的西班牙血统、那激情过溢的满载状态。凭借这超乎寻常的出场，即将登场的毕加索无疑吊足了观众的胃口。

影片用了更为戏谑、夸张的手法来介绍艺术家的母亲。随着旁白的介绍，朵拉·玛丽亚依次在镜头前做出欢快、温柔、激动、暴躁的表情，如一个剧场演员那样。唐·何塞则对儿子用蛋糕堆出的人脸形象欣喜若狂、大加赞赏。毫无疑问，有这样不同寻常的双亲，毕加索的天才性似乎已经无可置疑了。关键是，影片对调性的把握十分准确。这短短的几分钟，不仅为观众带来了有关艺术家的出身、血统、民族性等信息，还通过大开大合的叙事与剪辑奠定了影片的喜剧基调，使我们在收集信息的同时，也对影片的严肃性并不抱有更多期待。应该说，通过这种手段，事实上导演已经安置好了对传记片来说非常棘手的现实与创造性发挥的关系。很难想象，这部作品的导演泰治·丹尼尔森（Tage Danielsson）竟然来自瑞典——北欧冰冷克制的风格一旦张扬起来，也着实是令人咋舌。

既然是有关毕加索的"奇异"旅程，导演当然会竭尽所能地通过视听语言带给观众关于奇迹的种种印象。仍然是戏谑夸张的旁白声中，青年毕加索与父亲一前一后行至山巅的画面实在令人忍俊不禁。这段景象的黑色幽默在于角色的一本正经和他们所处环境的极端不和谐。走在前面的毕加索骑着白马，紧随其后的何塞则不疾不徐地骑着一头毛驴。关键在于他们身后那一排比例严重不符的白房子，使整个场景看上去像是舞台布景那般，自有一种现实与荒诞相携的诡异时空之感。而这对父子，也不禁让人联想起塞万提斯（即米格尔·德·塞万提斯·萨维德拉，Miguel de Cervantes Saavedra, 1547—1616）笔下的堂·吉诃德和桑丘，一股不合时宜的悲壮与勇气呼之欲出。笔者想说，导演无形中将西方文学史上第一部现代主义小说的经典形象如此还原，其用意不可谓不深——我们的青年毕加索，即将像堂·吉诃德那样，吹响西方现代艺术的号

角。在笔者看来，这是西方艺术家传记电影创作中最具自觉意识的部分，即主动寻找和建立艺术与其他文化门类之间的关系，使观众可以在一个虚拟的横向时空中对艺术家及其作品获取一个整体感知。

正如笔者提到的那样，影片对场景的设计完全是按照舞台戏剧的方式来处理的。在毕加索"英雄救美"的段落中，哑剧式的动作表演和弄巧成拙却因祸得福的结果，处处显露出艺术家与众不同的感知力，他与女性、森林、僵化的科班教育及与父亲的关系无不证明着他"天才的"思维方式与自成一体的逻辑。在森林篝火的段落中，当他与多洛莉丝相拥缠绵时，树林中以动画形态出现的野兽与精灵、动物与女人无不形象生动地再现了他的精神世界。通过这些僭越常规叙事手段的素材配置，导演以轻松诙谐的方式让我们感受到了毕加索丰富狂放的内心世界，以具象的视觉化手段让我们熟悉了其抽象的艺术思维活动。尤其是在毕加索奔赴巴黎这个转折点上，影片对巴黎的呈现完全是一幅后现代主义拼贴风格的布景画面。典型的左岸咖啡馆，后景突兀的埃菲尔铁塔和山墙立面上的现代主义装饰风的广告等，与前景的人群形成一种格外穿越的效果，将巴黎这个孕育现代艺术的、五光十色的大都会的浮夸气质表现得淋漓尽致。紧接着，镜头调转，毕加索跟随房东太太来到了肮脏破旧的阁楼上。艺术家的狂放不羁以更加令人瞠目结舌的方式表现了出来。因为他西班牙式的蹩脚法语，为了能清楚地给房东太太说出"水"这个单词，毕加索又"上演"了一幕动作哑剧，上蹿下跳，其情其景，无异于一个原始世界的疯子。在笔者看来，这种搞笑桥段的初衷，并非全着眼于戏剧效果，其更重要的用意一是在于他试图将毕加索的性格情绪进行视觉转化，用具体的动作来演绎抽象的性格，二是在于强调毕加索艺术中的原始性因素。正如贡布里希（Gombrich）在《偏爱原始性：西方艺术和文学中的趣味史》中描述的那样，我们最好"把 20 世纪的原始主义运动理解为对媚俗的回避性反应"[①]。现在回头想想，毕加索那些"幼稚天真"如处

① E.H.贡布里希.偏爱原始性：西方艺术和文学中的趣味史[M].杨小京,译.南宁:广西美术出版社,2016:23.

子之手的作品，这就更有值得回味的余地了。

最令人感到会心一笑的地方在于影片通过精心设计的视听语言将1900年这个特殊的时间点与毕加索在巴黎艺术界的"诞生"熔于一炉。画面中，初到巴黎的艺术家一贫如洗、一筹莫展，戴着一顶用报纸折叠起来的滑稽帽子，独自坐在阁楼中面对即将烛尽光穷的蜡烛。随着画外一声礼花响起，艺术家回首窗外，新生的20世纪的巨大符号"1900"在礼花弥漫中闪闪发亮，似乎在对艺术家发出某种邀请或暗示。这一幕的卓越在于创作者能够在一个画面中，通过前后景的调度集合起最大的信息量，使人们可以在潜意识中将立体主义的诞生与社会语境联系起来，为毕加索的创造性做了必要的历史背书。

正像我们提到的那样，艺术家传记电影的一个非常重要的功能在于解释作品的诞生语境。换句话说，就是给观众一个作品意义得以阐释的来源。这往往决定着艺术品"艺术性"的纯粹性及历史价值。影片中，关于立体主义的诞生，导演用了一个令人啼笑皆非的元素——一个苹果——来组织调度。已经在巴黎度过10年光阴的毕加索仍然籍籍无名，不得不在饥肠辘辘和他的写生对象即那个青苹果之间反复进行意志博弈。立体主义，根据《20世纪艺术》的定义，"是对物体进行的一种特别处理，它把物体拆开，分解它，再把各个部分用不同的方式连接起来，它简化了物体，使之与周围的空间更紧密地联系在一起——一句话，它消灭了那种造成错觉的绘画形象"①。如是，如果说立体主义最大的贡献是带给人类一种新的观察方式的话，那这场戏无疑是以最具想象力的方式向我们展示了何谓新的观察方式。画面中，当艺术家的父亲一口咬掉用于写生的苹果时，艺术家先是懊悔，继而沮丧，在父亲神经质般的慷慨陈词中，紧随那个逐渐缩小的苹果——直到剩下一个果核被重新摆在模特台上。醍醐灌顶之间，一幅立体主义作品就此诞生。在反打画面中，我们看到了完全可以媲美砸向牛顿的那个苹果的各种形态，在一个三角形的构图中，多种角度，多种形态，

① 罗斯玛丽·兰伯特.20世纪艺术[M].钱乘旦，译.南京：译林出版社，2009：12.

直到一个果核位居其上，一个关于被吃掉的苹果的动态过程跃然纸上。实在是太精妙了。虽然我们清楚毕加索从未以立体主义手法完成过一幅以苹果为主题的作品。但影片这个创意对毕加索赖以成名的立体主义的视觉诠释可谓准确至极。这时候，不会有人再去计较这幅作品的真伪。毕竟，它透露出的关于立体主义观察方法的精髓才是最重要的。事实上，在笔者看过的所有艺术家传记电影中，还没有哪位导演能以如此戏剧化的方式诠释艺术品的诞生秘密。

紧接着，作品终于被推销出去，艺术家开始收获名声与金钱，与卢梭（即亨利·朱利安·费利克斯·卢梭，Henri Julien Félix Rousseau，1844—1910）和阿波利奈尔（即纪尧姆·阿波利奈尔，Guillaume Apollinaire，1880—1918）发展友谊，在工作室开化装舞会，为俄罗斯芭蕾舞团设计服装和道具，与芬兰女演员席尔卡坠入情网，尤其是在纽约公寓被判有罪的那场戏，众人慌乱之间用美国国旗和美式消费文化符号替换以毕加索作品为代表的欧洲现代艺术，这种文化符号之间的置换实在寓意深刻，充满了自虐式的反讽与批判。还有当毕加索在刑讯室墙上画出一面窗户，然后逃向一片花海时，这种文化上的价值判断更是不言而喻。

影片全片最大的亮点毫无疑问在于场景设计，将戏剧舞台的风格尽数置于银幕之上，使观众的审美感知在两种媒介之间自由转换与衔接。戏剧感天生的假定性带来的间离效果与毕加索作品带给人的感觉不谋而合。应该说，在传主个性特征和作品风格之间，导演找到了一个很好的平衡点。不过，笔者认为这部影片对观众最大的挑战还是在于它不拘一格的叙事方式，在于它处理毕加索一生丰富多彩、褒贬不一的生命素材，正如霍华德·苏伯（Howard Suber）所言，"如果一个真实人物重要到值得为他拍一部电影，观众显然已经知道了故事的终点，那么主要问题就是决定故事从哪儿开始。这个决定比那些传记事实更具有创造性，因为它决定了究竟要展示多少伟大的不可确定的中间部分，而这才是每个人生的独特之处"[1]。很显然，瑞典导演丹尼尔森深谙此道，他用充分的

[1]　霍华德·苏伯.电影的力量[M].李迅，译.北京：中国人民大学出版社，2008：43.

自由为我们撷取了可能是毕加索最富争议的人生节点展示给大家。这种天马行空的方式虽然有悖真实，其背后折射的真理和内含的辛辣批判却值得我们深思与学习。或许，片末毕加索自导自演艺术家的死亡并融入颜料的背影，恰好预演了艺术家传记电影创作中的无奈与自嘲。

二、《忘情毕加索》：激情造就艺术?

区别于《毕加索的奇异旅行》那种狂放诙谐的写意手法，《忘情毕加索》（*Surviving Picasso*，詹姆斯·伊沃里，1996，美国）一上来就先铺垫了它那亦庄亦谐的调性。"1943年，德军占领巴黎"的字幕更是直接将观众带入那段真实历史，这对传记电影而言颇为重要，因为它涉及了某种历史真实。虽然是虚构的剧情片，但传记性质多少保证了一部分历史真实。而这中间的落差正是导演们要做功课的地方，也是传记电影的意义所在。正如马克·费罗（Marc Ferro）所言，"在史学家眼里，虚构的影片是和历史本身一样的历史"[1]。这与我预设的传记电影正在扮演另一类型的艺术史不谋而合——因为他们都正在以自己的方式尝试建构历史。而其中虚构的部分，也正在进入历史家的视野。

或许为了解答很多观众心里积压已久的那个谜团——毕加索的画究竟是怎么个好法？导演詹姆斯·伊沃里（James Ivory）先借着两个德军士兵的视点，含蓄而克制地表达了一般民众对现代艺术的看法，"如果我买这样一幅女人头像挂家里的话，我老婆一定会跟我没完"。那个德军士兵所指的头像不是别的，正是亨利·马蒂斯（Henri Matisse，1869—1954）的一幅典型的作品。镜头随机调转，引出了观众普遍关心的另一个话题，即作为情场浪子的毕加索。我们看到在他们经常光顾的卡特兰咖啡馆里，毕加索熟稔地和那些年轻女艺术家大套近乎——就在他钟爱的朵拉·玛拉眼皮底下，紧接着，两位女士如约拜访艺术家。随着此起彼伏的念唱声，我们看到了一个投入的、作为戏剧家的毕加索。

[1]　马克·费罗.电影和历史[M].彭姝祎,译.北京:北京大学出版社,2008:44.

在一众喜剧演员的围拢下，他们你一言我一语地在毕加索的工作室里彩排训练。一种波希米亚式的浪荡不羁徘徊在阁楼的每一个角落。看得出来，两位女士已然沦陷，或者说，在她们爬上楼梯的过程中，那曲折向上的、被光线分割的犹如立体主义作品的楼梯，已经诱惑她们做好了沦陷的准备。但老到的艺术家继续他一贯咄咄逼人的风格，在把她们堵在他的雕塑室时，他毫不遮掩地告诉姑娘们："你们现在正身处米诺陶洛斯的迷宫……他每天如果不生吃掉两个姑娘的话就会死的。"这个场景中，后景深处是被毕加索堵得死死的门洞，中景是进退维谷的两位姑娘，前景是处于失焦状态的工作室的各种器械，其中一个直直崛起在画面中央，或许斯拉沃热·齐泽克（Slavoj Žižek）会很愿意将其指认为一个在场的菲勒斯。就这样，通过一个简单的场面调度和几句对白，导演就活化了毕加索对年轻女性的压倒性力量。

笔者想指出的是这个场景的意义。把女孩们带到他的工作室、他的艺术王国，周围除了他的雕塑就是墙面上的那些充斥着男性意象的人性动物。换句话说，导演通过借助艺术的力量来强化毕加索作为男性的统治力，并同时消解或减轻他的道德伦理责任。想想咖啡馆那个场景吧，这两个场景之间的对比已经说明了一切。在笔者看来，这正是这类艺术家传记电影最擅长，也最狡猾的地方，即美化和肯定艺术家的私人生活，弱化艺术家的道德责任。

然后，不出意外地，年轻的弗朗西丝·吉洛特投入了大他四十多岁的毕加索的怀抱，故事似乎要开始滑向老套剧情。但导演笔锋一转，给了观众一个颇感温馨的场面，也是本片中最具深意的一幕。当弗朗西丝与父亲断交、只身投奔毕加索时，毕加索同时展现了一个稳重的父亲形象和完美的情人形象。在一个凌乱却生机盎然的阁楼全景镜头中，面对俯身为她整理床铺的艺术家，弗朗西丝做了一个唯有真爱才会给她勇气的动作——她褪去了衣衫，像一尊等待签名的雕像，赤身裸体地站在了艺术家身后。回转身来的毕加索猝不及防，特写中的眼神暴露了他的感情。虽然我们知晓眼前这位男性是一个激情过溢的情场老手，但也不由得相信这一刻他也真切感受到了某种不一样的东西。艺术家

打趣道："我还以为你是雌雄同体呢……感谢上帝创造了你。"他轻轻走上前去，像对待一尊易碎的雕像那样，双手沿着女孩的肩旁慢慢滑下，他抚摸女孩的额头，双手擎起她的脸颊端详，在女孩专注和期待的眼神中,他似乎陶醉进了一个完美的艺术造物之中。实在是不得不佩服导演的智慧！我们知道,每场戏都先有它的一个基本功能,然后才是与叙事相关的情绪和节奏,等等。就这个段落而言,它无疑是艺术家和弗郎西丝情愫生根的一刻。它的情绪急转直下,由戏谑打趣转为庄严凝重,它将一个可能发展为庸俗桥段的男女情事升华为一个老练的艺术家对一个"上帝造物"的发现。换句话说,一个艺术家对完美作品的发现。一如他刻意强调的那样,"重要的是去发现"①。笔者想说,经由这种设计,故事表层的男女情事被潜抑至后台,一个手持话语权的艺术家以艺术的名义顺理成章地完成了对年轻女性身体的征用。更重要的是,它加持了两者之间的不平等。

如果从劳拉·穆尔维有关凝视的理论出发,这个场景无形中将观众纳入了艺术家的同盟位置。即,我们可以像银幕上的毕加索那样落落大方地凝视眼前这美妙的酮体而丝毫不会感到道德上的愧疚。因为我们这些银幕画框之外的观众,在那一刻是将自己的角色认同完全嫁接于艺术家身上。这样一来,不仅可以满足一般剧情电影将女性身体当作消费资料的需要,同时可以强化艺术家对女孩身体征用的合法性。说得更明白些,它用毕加索在艺术上的权力置换了他作为男性相对于弗朗西丝的权力。如果还不明白的话,我们可以继续从性别伦理学的角度进一步展开。借用苏珊·弗兰克·帕森斯(Susan Frank Parsons)的描述,"男性的上帝一直是来自他自己性别化身体的投射,而且在男性的宗教中,女性被制造的'通过苦难与纯洁'去占有一个赎罪的角色。正是在她已经被装配于男性的象征秩序并据'对称性之旧梦'而被建构之后,她在婚姻爱情中与男性关系的圣典价值才达成一体"②。在这里,弗朗西丝无疑是一个"赎罪"的

① 约翰·伯格.毕加索的成败[M].连德诚,译.桂林:广西师范大学出版社,2007:37.
② 苏珊·弗兰克·帕森斯.性别伦理学[M].史军,译.北京:北京大学出版社,2009:153.

角色——她背叛富庶的家庭出身转投现代艺术，是一个从传统文化臣服现代艺术的选择，其中的文化区隔价值不言而喻。此外，正如毕加索所说，"感谢上帝创造了你"。潜台词无异于他即是上帝的化身，因为正是他"发现"了弗朗西丝，而且，他们的关系将因此具有所谓的"圣典"价值，而不落于普通艺术家与崇拜者的风流韵事。对一部专注于毕加索与他的"缪斯"的传记电影来说，这种价值的落成，意义自然不可小觑。

最冷血，当然也是极富视听语言技巧的一瞬间在于，当弗朗西丝趴在毕加索身上嬉戏时，旁白中赤裸的情书不禁也令人沉醉其中，然而在一个突兀的特写镜头剪辑中，观众愕然发现原来是艺术家的妻子玛丽·泰雷兹手持情书双眼恍惚。接着则是朵拉·玛拉在咖啡馆的自残。然后，自然而然地是弗朗西丝的"出逃"，她试图自行前往阿尔及利亚，为的是彻底逃脱她那残暴的国王。然而无济于事，正像艺术家自己所说："在西班牙，人们认为眼睛就是性器官，盯着女人看等同于是在强奸……用眼睛强奸。"这个现代艺术的国王用他特有的激情与气质，一次次征服弗朗西丝。直到他们一起出现在克鲁佐的纪录片中，用手电筒合作出一对接吻的人形时，他们默契的动作和节奏，那行云流水般的配合像极了情爱的高潮——如果艺术也有高潮的话。

终于到了正面展示毕加索绘画技巧的时候了。影片用了最直观、粗暴，同时也不无沮丧的态度给观众奉上了最后的秘密，那就是没有任何秘密可言。在一个个特写构图中，那些纯色在饱满僵硬的笔触中变换成各种各样难以归类的符号，那些互相冲撞的色彩和形状彼此挤兑，带着艺术家最绝望的怀疑与无助，定格在艺术史上。从晚上到白天再到晚上，一个疯狂的艺术家形象呼之欲出。而门外，则是世界各地云集而来的画商。他用了最无礼、最令人憎恶的方式对待他们、奚落他们，而他们却仍然趋之若鹜。不经意间，影片给了我们关于现代艺术最令人怀疑的关键特质，即怀疑一切可怀疑的，打破一切风格。不去研究绘画，让绘画主动找上门来。如约翰·伯格（John Berger）所说那般，"他的成功与他的作品少有关系，那是他所唤起的天才观念的结果"①。就像趴在艺术家工

① 约翰·伯格.毕加索的成败[M].连德诚，译.桂林：广西师范大学出版社，2007：155.

作室地上的美国画商孔茨那样，艺术家恶作剧式的寥寥几笔反倒更容易激起他们疯狂的购买欲。一切只因为他"像神一般地创造，国王一般地控制，奴隶一般地工作"。

影片关于激情与艺术最不可理喻的地方在于，从传主角度而言的对女性的完全不尊重。当毕加索站在脚手架上绘制那幅著名的"反战"题材《格尔尼卡》(《Guernica》,1937)的时候，他身后的两位女性正在大打出手——在一个自上而下的上帝视点中，泰雷兹和玛拉相互撕扯。而上帝意志的执行者一副事不关己的态度，肩扛如椽之笔乐得看看热闹。视点，众所周知，在一般语境中无非是为了反映角色之间的权力关系。这场戏的视点，事实上，正是墙上那幅《格尔尼卡》所处的位置，也就是战争肆虐的上空，正好和它下面的两个女性形成对比，也造就了影片最具反讽意味的一幕。因为，战争的制造者，脚手架上的那个男性，完全一副局外人的样子。笔者必须承认，这是一幕会引起生理不适的画面。男性对女性的压制与漠视从生活中转移到电影中，即便是在有关毕加索这个现代艺术王国的独裁者的电影中，它也是不可原谅的。事实上，像整部影片那样，这一幕作为缩影，揭示了这一事实，即人类"历史上最重要的隐藏的主题是男人对女人的统治和压制"①。

我们当然不能忽视影片依据弗朗西丝的旁白推动叙事这一事实。她带给了影片一种完全主观的视点。通过引述，我们从她的视角经历了毕加索生命中那些女人，奥尔加、泰雷兹、玛拉、杰奎琳，她们是见证毕加索旺盛的创作生命历程中的一个又一个节点——通过她们出现在艺术家画布上的时间和形象，我们几乎能准确指认出毕加索的创作阶段和作品风格特质。然而真正有生命自觉意识的似乎唯有弗朗西丝一人。当她终于拎上箱子要离开她曾经的国王时，毕加索仍信誓旦旦地说道："没有人能离开一个像毕加索这样的男人。"或许，正如影片英文片名所暗示的那样 Surviving Picasso，这些出现在艺术家生命中的女性都是拯救这位迷失在幻象中的天才的女神吧。否则，当片末英姿飒爽出现在斗

① 阿瑟·A.伯格.一个后现代主义者的谋杀[M].洪洁,译.桂林:广西师范大学出版社,2001:109.

牛场的弗朗西丝由衷说出"我仍然会感谢跟他在一起的所有，是他让我变得更强韧"时，笔者竟然莫名心恸。再一次地，电影于现实之外，将女性放在了帕森斯所说的那个"赎罪者"的角色上——以艺术的名义。

第二节　梵高：艺术图腾与神话符号

几乎所有艺术家传记电影都会不自觉地陷入这样一个思路：叙事都在致力于寻找或证明艺术家的与众不同，从小到大，他的任何一个不同之处，大家似乎都深信不疑，某人之所以能成为艺术家，一定是因为有什么不同将他们和普通人区分了开来。而这种差异所在，无形中就成了那些"玫瑰花蕾"，找到它们，就是找到了艺术家的成长之匙，所以，这些影片骨子里其实都遵循了那种以解谜为导向的寻找结构。就梵高传记电影的情况而言，似乎没有哪个创作者能够避开传记作家欧文·斯通那部蜚声遐迩的《渴望生活：梵高传》。很显然，作为天才的人物传记作家，26 岁的欧文·斯通已经深谙读者的好恶，即对故事的渴望。事实上，他在《渴望生活：梵高传》中描述的关于梵高的一切，那些最重要的片段，譬如早期的矿区牧师经历；对表妹凯的"企图"、与提奥（即提奥·梵高，Theo van Gogh，1857—1891）的复杂关系、与高更的"相爱相杀"、圣雷米精神病院的徒劳治疗及最终的失疯割耳与自杀……所有这些，日后都成了他人建构梵高坎坷一生的基本素材。应该说，欧文·斯通既为大家铺设了一个好的基础，同时多少也束缚了后人的想象。正是从这个角度而言，笔者想说，文森特·明奈利（Vincente Minnelli）的《梵高传》之所以能成为经典，也是因为它充分体现了经典传承中的那种保守性，即梵高生来就是艺术家，他的一切苦难的尽头无非是为了成就他独一无二的艺术家身份。换句话讲，他通过电影媒介将梵高送上了艺术图腾的地位。其中被隐匿的意识形态是，社会性因素被弱化，所有描述都刻意强调了艺术家"破茧成蝶"的过程。简言之，它将艺术家的一生描述成了一个自然而然的渐进过程，因为他生来注定就是艺术家。这正是艺术家神话塑造

中的最大秘密，即纯粹的艺术！它的背后就是纯粹而优秀的文化。

笔者敢肯定，明奈利在创作《梵高传》的过程中怀着怎样的一种心情，那是一种可以和欧文·斯通等量齐观的虔诚信徒心态。他的每一帧影像和斯通的每一个文字，都像一种宗教膜拜、一种身心洗礼和自我救赎，是只有宗教信众才能明白的奉献与燃烧。简言之，他们和传主梵高一样，将宗教热情融入自己所操纵的媒介当中，让那种热情以特别的形态焕发出了更强大的能量与吸引力。《梵高传》的严谨性和学术性在影片开头就已显露无遗。明明是一部完全按照好莱坞叙事法则构建的剧情传记电影，却像学术论文那样，先对自己的"论据材料"做了详尽说明。在片头致谢中，它认真罗列了包括华盛顿大都会博物馆在内的遍布全球的多达 27 个博物馆、艺术机构等，因为若没有它们的慷慨允诺与信任，正像片头字幕所述，"这位伟大画家的故事将无法搬上银幕"。

一、他们都叫文森特：明奈利的《梵高传》

无论从哪个角度看，文森特·明奈利的《梵高传》都堪称经典。原因之一是它几乎忠实再现了欧文·斯通的《渴望生活：梵高传》——那部曾点燃过一批又一批人的、被誉为经典的、带有宗教意味和神话色彩的个人传记。在众多关于艺术家的传记文学中，欧文·斯通"开创"的《渴望生活：梵高传》类型在某种程度上已经成为一种标杆。换句话讲，他建构艺术家的那套思维和逻辑已经成了有关艺术家画像的"标准流程"。在他笔下，艺术家总是一副苦行僧形象，仿佛上天早已注定那般，为了心底某个召唤，不断追索艺术成功的终极目标。他在家庭内部常常不被理解，不得不离群索居，遭受白眼，经过与外界的一番博弈抗争和内心挣扎之后，终成大业。听上去有些耳熟？这难道不是好莱坞黄金剧作法则对英雄主角的标准故事设计吗？角色首先具备清晰的行动目标，继而为了达到目标不得不想办法扫清各种障碍，然后，在最焦灼的时刻，在那个 Inmost Cave 的关键时刻，角色终于"开悟"，实现了预期目标。应该说，在某种程度上，正是由于欧文·斯通对他笔下的艺术家有意无意做了这种"戏剧化"的加工，才

使得艺术家职业生涯看上去起伏不定、波澜壮阔，充满了各种训诫和启示价值。

电影《梵高传》　导演：文森特·明奈利/乔治·库克（1956）　手绘插图/张斌宁

　　或许没人能忘记这部影片的开篇，伴随着节奏强劲的交响乐声，镜头推向梵高的名作《播种者》（The Sower, 1888）的"画眼"所在——那颗灼热耀眼的太阳的中心，就在镜头驻停画面之际，梵高的扮演者柯克·道格拉斯（Kirk Douglas）的名字赫然跳出（对已然进入艺术万神殿的梵高而言，柯克·道格拉斯这位电影界的"神话"人物无疑是扮演他的最好选择）。明黄色的背景之上，梵高钟爱一生的钴蓝色填满了他名字的每一道笔画。强烈的互补色对比，正如我们被告知的梵高的一生，明奈利开场就以"重音"的方式宣告了艺术家即将到来的壮丽诞生和辉煌结果。如果说梵高经典性的作品都给人以灼烫不安并令人心向往之的感觉的话，明奈利无疑以电影的方式做到了这一点。换句话讲，他用电影媒介对视听语言元素的配置技巧让我们感受到了只有站在梵高画作前才能感受到的同样热烈的东西。

　　但接下来就是电影叙事的常规处理了。与一般剧情电影不同，鉴于主角的故事为人熟知，所以影片略去了前情铺垫，开篇就让梵高面临他的又一个挫折——比利时福音教派委员会对他显然很不满意。事实上，影片也确实是由一个又一个的挫折连缀而成的，唯一的差别仅在于挫折的强度而非人物与挫折在预期行动目标上的逻辑关系。但毕竟是老辣的明奈利，他巧妙地将每一场戏处

理成梵高如何展现他与别人的不同(这一点至关重要)。正如开篇这场戏,梵高所有的争辩无非是要告诉观众和委员会的成员,他想帮助那些穷人,但与你们那种高高在上、养尊处优的方式不同,他把自己的薪水全部给了那些更需要的人。还有他对困难的那种“着迷”,当博士要将他委派到博里纳日矿区那个“世界上最饱受苦难的地区”时,梵高脸上掠过一丝宗教欣快症般的表情,他额头上那片经过特意配置的暖光更强化了这一瞬间的“救赎”意味。正如 T.R.马特兰一贯相信的那样,艺术常常做着与宗教差不多的事情,因为“在其最本质的部分,都是在创造一种全新的意义构架与知觉样式,人们借此进入到一种神圣的意义领域”①。我们看到明奈利机智地呼应了这个观点,利用种种细节慢慢堆积出了梵高的性格特质:他是一个处处迥异于他人的人,他是一个甘于奉献自己、燃烧自己的人,他是一个只会用最直接的方式思考的人。这种方式不仅僭越了社会基本规范,也嘲弄了伪善的社会礼仪。如果一个人,他的所思所想、他的每一个行为都与众不同的话,那终将有一日,他能画出与众不同的旷世杰作也就顺理成章了。最重要的是,这种不同自始至终建立在他对生活、对生命的真切感受与本能反应之上。这不就是我们所信奉的文化对艺术的最高期许吗?

所以,毫无意外地,明奈利讲述的梵高故事选择了从他的宗教“事业”入手。在笔者看来,这并不是因为这段经历确实处于梵高生涯早期,而是因为同为艺术家的明奈利开宗明义,试图一开始就在宗教和艺术之间构建出某种关系。正如梵高布道时所说,“上帝教导我们要在苦痛当中升华自己”,明奈利显然愿意相信这种多少带有自虐意味的宗教情结之于艺术爆发的潜在价值,所以才“屈从”了线性叙事的“保守”外观。事实上,不但明奈利,卡罗尔·里德(Carol Reed,1906—1976)在诠释米开朗基罗(即米开朗基罗·博那罗蒂,Michelangelo Buonarroti,1475—1564)时也做了同样的选择。有关艺术和宗教之间相携共生、相互助力的关系,在西方艺术家传记电影中比比皆是。强化艺术和催生它的土

① 　T.R.马特兰.宗教艺术论[M].李军,张总,译.北京:今日中国出版社,1992:3.

壤之间的纽带，这是西方艺术家传记电影彰显文化厚度的重要方式。关于这一点，后面还会详尽论述。

那么如何抛却宗教的夸夸其谈，接近艺术的终极价值？明奈利在片中给了梵高一种脚踏实地的践行方式。他让艺术家跟随矿工下沉 500 米，直面宗教不曾也"不屑"到达的地方。"坠入"无疑是个很好的象征。中国人说"天将降大任于是人也，必先苦其心志，劳其筋骨，饿其体肤，空乏其身"。牧师梵高由光明/地面坠入黑暗/矿坑的反差过程，不仅是另一个真实世界为他敞开的过程，也是其精神升华的前奏。这是一个上帝不曾言说的黑暗世界，黑暗而鲜活。底层矿工的生活给了梵高一种力量、一种直面生活的勇气、一种寻求挣脱生活枷锁的理想冲动。遗憾的是，他再次选择了一种令上帝"蒙羞"的方式，他将基础生活物资尽数分发给穷人，自己却衣衫褴褛，食不果腹，他的形象让上帝寄身的那个世界看上去毫无指望，毋宁说，他不仅未能"尽职地"传播福音，甚至还断送了人们对上帝的所有期待和向往。他"诋毁了"上帝的尊严。

这段处理隐而未宣的重要价值在于，它探讨了精神和物质的矛盾。这也是贯穿撕咬梵高一生的矛盾，是检验艺术纯粹性的一个标准。艺术家要么"骄奢淫逸"，如毕加索、沃霍尔（即安迪·沃霍尔，Andy Warhol，1928—1987）等，要么饥寒交迫，如梵高、莫迪里阿尼等，再就是大起大落，极尽绚烂，也极致落魄，如伦勃朗（即伦勃朗·哈尔曼松·凡·莱因，Rembrandt Harmenszoon van Rijn，1606—1669）、波洛克（即杰克逊·波洛克，Jackson Pollock，1912—1956）等，很难说清我们文化中这种刻板印象的由来，但偏爱极端情况是不争的事实，似乎唯有极致情况才能逼出最纯粹的创造潜能。所以当教区委员会成员和提奥先后到达梵高住所时，明奈利精心利用了场景和服装的对比，将其布控于色温分明的光效之下，刻意营造出梵高精神世界的清明神圣：马灯辉映之处是成堆的书籍，墙上黑白分明的光影之间是矿工主题的单色素描，它们变成了构图的主体，房间主人梵高蜷缩在画面一角。显然，这不是为了展览、沙龙和收藏而作的作品，它们是有关人类生存境遇的真实呐喊与倾诉。

从本质上说，明奈利的《梵高传》只有一个目的，就是展现艺术家如何将宗教激情和生活热情转换为作品中的激情。梵高并非天生"怪胎"，他有着跟我们一样的情感和对情感的表达需要。正如米什莱对他的影响："找到自己价值的人和拥有一个自己爱的女人才是幸福的。"何其"正当"的追求！不同的是他的表达方式，他那种直截了当近乎鲁莽的方式，那种让既定社会秩序感到害怕和被冒犯的方式。因此，当艺术家突然炽烈地向守寡的表妹凯表达他的爱意时，凯那句"不，绝不"（No, Never）就已经关上了梵高试图融入社会的最后一丝可能——"被拒绝"成了梵高一生挥之不去的心结。被表妹、父母、教会、朋友（高更）、社会抛弃，被自己所奉献的事业（生前不被认可的苦闷）遗弃，以及最重要的，被他的精神和物质支柱提奥拥有自己的家庭之后可能产生的对他的"放弃"，一个被全世界拒绝的人，他郁积心底的情感，一旦时机合适，绽放在画布上时，会是何等的能量！

《梵高传》之所以容易让人认同，除了欧文·斯通的文学铺垫，还在于明奈利如何处理那些引发观众情感的方式。他紧紧抓住一点，即从最普通的生活层面出发，将普通生活中消耗生命热情的那些障碍和盘托出。换句话讲，那些困扰梵高的生活琐碎同样也是困扰我们的问题所在。譬如：他和洗衣女西恩临时组建的"家庭"因不堪经济重负而崩盘；只有当父亲逝去之后才能达成的"和解"；面对爱情的挫折；等等。这些人之常情给观众以机会贴近角色，零距离感受角色的生存境遇，其潜在效果是可以帮助观众搭建起"艺术来源于生活"的各种关联，更容易对梵高作品中"真情实感"的流露产生直观感受。

就《梵高传》而言，它是将艺术家的"破茧化蝶"描述成一个不断与世俗脱节，越来越遵从内心指引，最终发现自己价值的过程。在给提奥的信中，梵高对加歇医生之于自己的治疗如此判断："瞎子给瞎子引路，两个人都会掉进沟里。"

从对艺术家的个人认同到对其所属文化的认同，这中间尚有一段距离有待弥合。大部分电影止步于前者，使自身沦为一个又一个对艺术家的盲目礼赞，《梵高传》却能将个人传奇和大的社会文化背景巧妙融合。具体来说，影片对印

象派和同期的沙龙绘画都有过比较精准的描绘。在巴黎期间，经由提奥引介，梵高得以和毕沙罗（即卡米耶·毕沙罗，Camille Pissarro，1830—1903）、修拉（即乔治·修拉，Georges Seurat，1859—1891）等一众艺术家频繁切磋，领略到了光线的表现力和科学计算之于艺术的巨大潜能。这种处理以最直观的方式呈现了当时的文化土壤，以及令这种土壤得以发酵的社会文化氛围。换句话说，那些日后我们耳熟能详的印象派作品并非凭空出世，而是各有其深刻的社会历史成因。有此铺垫，不仅梵高的传奇可以在文化层面上得到解释，整个印象派作品的"革命性"也能得到诠释——这是一种历史的趋势，这些艺术家们无疑是听到了历史召唤的号角，是被艺术的上帝"选中"的那些人。当修拉激情四溢地给梵高讲述他如何在调色板上按照光谱顺序让那些色彩"主动地"在观众的视网膜上调和时，观众无疑可以倾听到那个时代的脉搏，感受到时代氛围对艺术家的驱动鞭策。

从叙事的角度看，影片精准地遵循了好莱坞那套三幕剧结构原则，在全片中间的位置，大概第 61 分钟的节点上，用了一个寓意明确的推开窗户的镜头宣示了艺术家的新生，紧接着，影片用一系列的梨园场景和梵高的写生场景交互剪辑，加上背景恢弘壮丽的管弦乐音响，坚定明确地宣告了艺术家的阿尔时期的到来。在这之前，艺术家辗转比利时、荷兰、法国，分别解决了他跟宗教、爱情、家庭及艺术圈子的各种纠葛，开始迈向了朝向个人风格的真正一步，包括《夜间咖啡厅》（*Night Coffee Shop*，1888）、《文森特的卧室》（*The Bedroom*，1888）和《阿尔勒城朗格卢瓦桥与洗衣妇》（*The Langlois Bridge at Arles with Women Washing*，1888）等脍炙人口的作品依次出现。

所幸还有人能够理解。除了善良的邮差罗林，加歇医生是另一个关键的角色。作为一位精神科医师，他是唯一一位鼓励梵高将体内那种"扭曲的"能量宣泄在画布上的人，他或许也是唯一一位能够真正理解梵高作品的人，正如他们交谈之际他对艺术家癫狂状态表达出的赞羡之情："你不知道你有多幸运，能画出那样的松柏和向日葵……（为此）我宁愿少活 10 年。"毫无疑问，加歇医生是

一位意识超前的、能与艺术家进行精神沟通的"先锋派"医师。明奈利对这场戏的处理，延续了西方文化中有关艺术气质与精神癔症的关联想象。换句话讲，艺术家多少是疯癫混乱的。从保罗·塞尚、奥诺雷·杜米埃（Honoré Daumier，1808—1879）、阿曼·基约曼（Armand Guillaumin，1841—1927）等艺术家留在他们家客厅的作品中，明奈利为观众侧写了艺术气质的生物学依据，从医学科学的角度肯定了所谓"天赋"这回事的存在。

所以，保守中蕴藏着创造性的解决方案，这就是明奈利《梵高传》成为经典的所有秘密。

二、《梵高之眼》："我"脑中的"橡皮擦"

在关于梵高的众多作品中，亚历山大·巴内特（Alexander Barnett）的《梵高之眼》尤其与众不同。这是一部立意坚决，却多少有些失之简单的作品。正如片名暗示的那样，影片试图展现给观众的是梵高如何看待这个世界。导演所有的努力集中于将梵高大脑中的所思、所感借助他的"眼睛"视觉化。毕竟，有谁不愿了解这位孤僻偏执的艺术家，究竟是什么东西激发了他的"灵感"。对"梵高之眼"的解谜，无异于对艺术史上的哥德巴赫猜想进行一次破局。

想想都令人兴奋。

事实也是如此。影片甫一开始，观众就通过梵高的眼睛看到了圣雷米精神病院中的种种异象——那个吞噬他一生的"幽灵"。

《梵高之眼》的野心在于，它试图为艺术家勾描出一份精神分析诊断报告。根据影片的描述，梵高是自愿入院的。换句话讲，他很清楚自己精神上的处境并主动寻求改变。在没发病之前，我们看到梵高像一个正常人那样与院长交流他的病情和治疗方案，并且"自然而然"地勾连出艺术家心底那个永远难以愈合的创伤——他们家族还有另一位"梵高"，一个整整大他一岁，死于难产的哥哥"梵高"，我们的艺术家，从出生起，其实就是一个替代品。脑海中挥之不去的"heat yourself for what you are"成了压在他心头的永远的噩梦。

"画得那么好，却卖不出去，究竟是哪里出了问题？"这个现状令艺术家懊恼万分。如果说卖画是一种社会承认的话，那梵高比任何人都更渴望和更需要这份承认。他是有价值的，他是"被需要的"，他并不甘于依靠弟弟提奥的资助。他必须找出真正有力量的题材和表达，肖像画——那种能够让灵魂驻留其上的、能够在百年之后令人心动的作品才是他应该关注的。说到底，肖像画是面对自己的一种终极方式，是打开自己的唯一方式，是挥洒伟大热情的唯一方式。

"爱和被爱是一种罪吗？"梵高所向往的和他想从生活中获得的无非是一个回音而已。所以当莫瓦表哥给了他积极的回馈时（在片中，他不仅给梵高提供具体的技巧指导，还给了他画材和一些经济上的贴补），一代艺术家就此诞生！随后莫瓦问了他那个至关重要的问题："你想要做一个什么样的艺术家呢？"后者的回答已成经典："我想创作出让人感动的作品，我想让人们感动，让他们说'他的感受深邃而细腻'。"这一刻，被触动的显然不只是观众，还有莫瓦表哥。影片的场面调度隐晦但坚定地说出了这一切。我们看到陈设精致的画室内，莫瓦被自己的作品包围，那是些一望而知的"沙龙"作品，温和优雅，镶嵌在鎏金画框内，等着那些同样"优雅"的主顾。而梵高的黑白习作，生硬笨拙，与整个场景的氛围迥然不同，像一个突如其来的闯入者，带着原始的冲动和热情，将莫瓦表哥这位"成功"艺术家的私人王国一顿肆意践踏。这是一个只有艺术家才能捕捉到的信息，我们看到莫瓦表哥下意识地搓了搓胡子，毫无疑问，他从这位远房兄弟的作品中看到了他终其一生可能都无法获得的东西——天赋和灼热而强烈的情感！想想他是怎么给梵高"摆谱"的："你知道的，我们艺术家不得不自私一点，我们需要自我拯救，因为每画一幅画，我们就死去一点。"然而梵高，他的每一幅作品本身都是"向死而生"的朝圣旅程。感谢莫瓦最后的良知，他热情的馈赠其实是朝向艺术的卑微献祭，成就的却是梵高的一段传奇——他没有辜负莫瓦表哥的"欣赏"，一个微不足道的回音在艺术家身上产生了核爆一般的炸裂效果。

但是，真正的优秀不仅需要合适的土壤滋润，还需要卓而不群的个人视点

和风格。这也是梵高对保罗·高更心心念念的重要原因，正是后者发现了他作品的独特价值，即那种毫无造作、诚实质朴的率性表达。遗憾的是，他们的品位志趣却大相径庭——从生活到艺术。高更受不了梵高生活层面的混乱不堪，并且鄙视"在绘画中感情用事"，导演用了很大篇幅正面呈现了两位艺术家的本质差异，让他们戏剧般嘶吼出了各自的观点。不止于此，他还有意无意地将高更诠释为一个品行不端的"教唆者"，当梵高无时无刻醉心于绘画交流的时候，高更满心所想的却只有女人和苦艾酒。影片特别之处在于它将高更设计成一个强大的障碍者，一个"功能型"的反派角色，一个需要梵高跨越过去魔怔般的存在。正是他的强势、刚愎自用和不近人情将梵高推到了"发疯"的边缘。影片对两人争吵后，梵高于极度挫折中割耳自戕的段落处理得尤其戏剧化。在节奏强劲的管弦乐伴奏声中，在《夜间咖啡厅》那幅"可以将人逼疯"的焦躁情绪中，艺术家一声惨叫书写了他的另类传奇。青灰色的墙面、寒意闪烁的镜面，画面中似要燃烧的红色，突然跃入画面的艺术家，这一切构成了梵高一生的视觉隐喻：貌似平静均衡的社会像预谋好了那般一言不发，空间中郁积着随时可能爆发的愤怒能量，唯一可能的出口就是个人的毁灭。

　　然而就影像层面来讲，影片多少有些乏善可陈。导演反复让梵高在自己的意念中与那些他生命中最重要的人交流，在一个又一个的中景镜头中、在空旷寂寥的青灰色背景中，人物像戏剧演出般彼此倾诉。我们看到艺术家如何被提奥"训诫"，如何被他守寡的表妹无情奚落，如何被院长冷冰冰地敷衍，如何失职于传教士的传教工作，如何从提奥手中接过那一张张象征着房租、面包和画布的钞票，如何向保罗·高更描绘自己关于艺术家联盟的伟大理想……很显然，可怜的艺术家被困在了自己的世界里。当他得知那幅《红色的藤蔓》(*The Red Vineyard*, 1888)被布鲁塞尔女画家安娜·帕克以 250 法郎(《梵高传》中提奥亲口说卖了 400 法郎)买走之后，他面对镜头喃喃自语："太晚了……太晚了……"继而在高更和神职人员等此起彼伏的讥笑中陷入沉思。这些段落，与其说它们是电影，不如说是独幕剧，是被镜头记录下来的系列独幕剧。如果说这种处理

有什么好处，那就是它希望观众能将注意力完全集中在梵高的精神世界。毕竟，戏剧才是那种真正具有悲剧感的艺术形式。随着艺术家那声饱含不甘的"yes"，画面淡出，犹如大幕落下。

此外，在众多再现梵高的艺术家传记电影中，《梵高之眼》或许是唯一一部从头到尾都没有正面呈现过艺术家作品的影片。做到这一点颇为不同寻常，毕竟，之所以选择拍摄某位艺术家，主要还是因为其作品的独一无二属性。当其他导演都关心如何利用影像技术去贴近和模仿艺术原作形态时，《梵高之眼》却刻意避开了这些"陈词滥调"。它关心艺术家落笔之前的那段心灵煎熬与坎坷旅程，远胜于它对画布的兴趣。从这个角度来讲，亚历山大·巴内特为我们提供了艺术家银幕再现的另一种尝试，正如贡布里希说的那样，"从来没有艺术作品，只有艺术家"。它是关于艺术家与疯癫关系的最独到的表述之一——尽管不完美，但确实触及了问题最为关键的一面。

三、作为画布的银幕——《至爱梵高·星空之谜》

不出意料地，在第 90 届奥斯卡最佳动画长片角逐中，视觉效果堪称惊艳的《至爱梵高·星空之谜》落败于"老套"的《寻梦环游记》（Coco，李·昂克里奇/阿德里安·莫利纳，2017，美国）。即使前者对梵高作品的影像还原近乎惟妙惟肖，即便所有人都尊敬或忌惮于梵高这位"天才"艺术家的神秘光环，笔者仍然要说，就奥斯卡不言自明的标准而言，这个结果亦实属必然。不是说这一定就代表了世俗狂欢式大众情感对小众精神的完胜，而是说它在某种程度上暴露了《至爱梵高·星空之谜》这部作品在最基本的"电影性"上的缺失，亦即影像叙事能力的欠缺。诚然，影片形式让人眼前一亮，巨大的银幕宛若画布徐徐展开，跃动其上的伟大作品的确美得让人窒息，但叙事技巧的捉襟见肘亦不容忽视，线索单一，节奏拖沓，没有高潮，简直要让人对导演的电影认知生出几分疑虑。毕竟，电影不只是精美的画面，它还要通过故事连带起足够多的信息和价值，像《寻梦环游记》中对广博细腻的墨西哥文化、习俗、传统、梦想及亲情等元素的细

致再现。而《至爱梵高·星空之谜》缺失的，正是对故事的配置和把控，"梵高之死"这个绝佳谜题没有被恰到好处地进行电影化处理。简言之，这是一部优缺点同样突出的作品。形式上的璀璨难掩故事的平庸，以致人们的观影体验在极度的兴奋战栗和昏昏欲睡之间摇摆不定，幻化成一种虚空难言的焦虑情绪，无意中倒也和梵高的心理有几分贴切而颇显诡异。

不过，瑕不掩瑜，《至爱梵高·星空之谜》在形式上的实验性，颇为独到的立意均令人印象深刻。首先是基于原作的场景还原，毫无疑问，《至爱梵高·星空之谜》是以动画为媒介的艺术家传记电影。通常，这类传记片的首要任务是在电影作品的影像特征和艺术家作品的形式特征之间找出某种视觉关联，并据此建构电影的影像风格。根据塞巴斯蒂安·德尼斯（Sébastein Denis）的研究，这种将传统艺术形式如绘画、雕塑等运用于动画电影的做法，或许始于这样一种思维或冲动，即人们希望所谓的"贵族"艺术（绘画等）能够在"大众"艺术（电影电视等）里普及延伸，从而焕发出某种新的生命力。正如法国艺术史家艾黎·福尔（Elie Faure）于20世纪20年代提出的那样，大家"希望看到艺术家们创造出一种电影—造型艺术"[①]。而据说，一些先锋艺术家们对此的反应也比较积极，很多人希望能够通过动画让自己的绘画作品动起来。毕竟，对于绘画这种主要基于二维介质进行创作的方式来说，能够借助动画使作品动起来，从而打破绘画的静止性，"击败"时间，这怎么看都是一个令人兴奋的主题。事实上，毕加索就曾配合录像技术尝试过将其经典的和平鸽符号动态化。不止于此，很多艺术家传记电影也都沿用了这一思路，使观众能直观地通过影像感受到艺术家作品的典型特征，如《卡拉瓦乔》（*Caravaggio*，德里克·贾曼，1986，英国）的华美奢靡、《戴珍珠耳环少女》的工整严谨、《夜巡》的深沉厚重与神秘感、《情迷画色》的冷漠疏离和暴戾。简言之，影像与艺术家作品在形式和气质上的高度吻合成了这类影片要解决的首要问题。而对《至爱梵高·星空之谜》来说，动画电

[①]　塞巴斯蒂安·德尼斯.动画电影[M].谢秀娟,译.杭州:浙江大学出版社,2013:77.

影操控性较强这一特质，更是保障了它不仅能够最大程度精准还原梵高的作品，而且能够尽可能地逼近那些原作的气质。

不过，作为世界上首部采用油画技法的长篇动画电影，《至爱梵高·星空之谜》要处理的问题远远复杂于那部闻名遐迩的、同样采用了油画技法的动画短片《老人与海》（*The Old Man and the Sea*，亚历山大·彼德洛夫，1999，俄罗斯/加拿大/日本）。后者曾获得第72届奥斯卡最佳动画短片奖。客观来说，《老人与海》就其艺术完整性而言确实更胜一筹，这不仅得益于海明威那个耳熟能详的故事，而且得益于影片的视觉连贯性。与《至爱梵高·星空之谜》相比，用手指逐帧绘制在玻璃上的《老人与海》是个典型的作坊式产品，其导演亚历山大·彼德洛夫（Aleksandr Petrov）利用玻璃的透明性，逐层绘制人物和背景，在上一帧画面拍摄完毕后，直接在其上继续修改作画，接着拍摄下一帧，整个过程耗时3年，"重复进行了29000多次"①，玻璃上最终的画面也是影片最后一帧画面。应该说，这种创作方式很好地保证了油画的流动性特征，不仅为油画的动画化探索了一种渠道，同时也确立了一种美学标准，是目前可见的将油画技法和动画运动特质结合较好的一个范例。

反观《至爱梵高·星空之谜》，影片确实充满了令人心悸的唯美画面，但也有很多画面看上去差强人意。根据导演多洛塔·科别拉（Dorota Kobiela）的采访得知，她之所以选用油画技法拍摄本片，是她相信此举"能够传达出正确的感情"，其潜台词无异于是要尽可能在形式和精神层面接近梵高作品，以此带给人们非一般的感受。不过，鉴于梵高作品在形式上是如此独特，这种愿望从一开始就像一个陷阱，在实际操作层面上限制了主创们的发挥。他们首先要解决的问题就是让影片看上去很"像"梵高。就具体作品的银幕再现而言，做到这一点本不算难，梵高最为人熟知的作品如《星夜》（*The Starry Night*，1889）等，其典型特征就是那些色彩鲜明的、短促的、富于秩序的、一根筋排列下来的小线条的集

① 宫承波.外国动画史［M］.北京：中国广播影视出版社，2017：160.

合。对动画来说，似乎没有比这更容易实现的了——这正是最传统的定格动画的本质，一格一帧，像梵高这种清晰无比的笔触节奏用它来还原再好不过。但尴尬之处在于影片涉及的很多其他作品，尤其是较早时期的作品，其风格特征不尽如此，这样一来，如何巧妙地衔接视觉就成了最大的问题，而影片令人称道之处亦在于此，通过阿芒德·罗林的走访踪迹，主创们将那些作品还原成梵高生前活动的场景而非作品本身，换句话说，那些令观众叹为观止的"作品"在影片中被处理成了活生生的表演空间，观众不再是被动的旁观众，而是借着罗林的足迹置身画内，观众视野所及正是昔日梵高所打量的那个世界。这种略带间离效果的设置在一定程度上分散了观众对作品还原是否肖似的苛求，同时也为作品的依次呈现提供了足够有力的理由。毕竟，我们在影片中看到的那些场景和梵高原作之间的差异，不也正是梵高原作与现实场景之间的差异吗？而所谓艺术性，也正是从这种差异中诞生的。从现实生活中抽离出可以入画的形式元素，这是梵高所做的工作；经由梵高原作再造出一个影像现实，则是多洛塔·科别拉导演本片中为数不多的电影智慧所在。

在将绘画（painting）"动画化"（animationg process）的过程中，本片团队可谓苦心孤诣，他们研发出了一套专门装置用来解决这个问题。这个被称为 PAWS（Painting Animation Work Station）的系统是一个融合了工作台、监视器、投影仪和摄影机的联拍工作系统，投影仪先把上一帧画面和所需参考图投射到画布上，艺术家据此作画，每完成一帧，相机进行一次拍摄，接着就可以在监视器上看到画面动起来的样子。不同于前面提到的彼德洛夫在镜头下作画的那种作坊模式，PAWS 系统除了能够保证效率和准确性，最大的作用在于它可以同时协调身处不同国家和不同工作室的艺术家们共同工作。须知，在《至爱梵高·星空之谜》这个项目上，创作团队是要集结起超过 100 位专业艺术家们绘制出66960 帧画面，还要在最大程度上赋予每一帧画面必要的形似，以及色彩的动感和美感。显而易见，如果没有这套系统的助力，光是巨额的工作量就能压垮整个项目团队。

团队还遇到另外一个非常棘手的问题，即如何在一个中画幅画面比的银幕上最大化呈现梵高的作品，也就是说，如何解决梵高原作尺幅不一与银幕固定画面比之间的矛盾。根据官方主创的访谈了解到，他们充分运用了镜头的运动特性来扩展画幅，最大程度减少了画面受损的可能。譬如那幅人尽皆知的《露天咖啡馆》(*Cafe Terrace at Night*,1888)，由于原作是竖立取景的，所以影片就采用了垂直竖摇(tilt)的方式，让画面在镜头前徐徐展开，效果相当惊艳。不过，这种方法并不完美，在处理人物比较接近前景的场面时，尤其显得力不从心。众所周知，梵高作品视觉上最显著的一个特点就是对西方单点透视的夸张运用，正如导演彼得·纳普(Peter Knapp)在纪录片《梵高·天赋之笔》(*Moi, Van Gogh*,彼得·纳普/弗朗索瓦·贝特朗,2009,法国)里发现的那样，当我们"把远处景物置于地平线高度时，前景的元素看上去就好像是从高处俯瞰得来"。视觉逼真性的吊诡之处在于，人们可以接受静止绘画中的这种透视效果，但要在动起来的影像中如法炮制，看上去则过分虚假以致令人不适。譬如第 5 分 53 秒时对作品《夜间室内咖啡馆》(*Night Coffee Shop*,1888)的场景再现中，后景中说话的阿芒德·罗林和米勒中卫的身材比例看上去比前景台球桌边的老者还要大；第 9 分 9 秒《蒙特玛居街道上的铁轨》(*The Railway Bridge over Avenue Montmajour*,1888)场景再现中，邮差老罗林从前景走入画面景深处，镜头不得不采用跟拍的方式来掩盖前后景人物比例不符的事实；第 14 分 31 秒《蒙马特的小坡路》(*Sloping Path in Montmartre*,1886)场景再现中，小罗林从前景左侧入画向景深处走去，身形比例倏忽间变得很小，简直就像魔术；第 26 分 21 秒小罗林在雨中跑向旅馆的画面也十分诡异，凡此种种，不胜枚举。其矛盾就在于，不这么处理的话，影像整体上就不那么"像"梵高，而这样处理的话，又难以在一个动态影像中舒服地解决透视问题。这也从侧面验证了，为何片中所有二人中近景对话画面看上去都不太"像"梵高，譬如拉乌旅馆老板女儿爱德琳与小罗林的大段对话场景(这些段落尤其沉闷)，原因就在于梵高原作中鲜有机会提供二人会话的中景构图。相反，所有那些人物独幅肖像写生都能在片中被还原得很好，

如《唐吉老爹》(*Portrait of Pre Tanguy*, 1887)、《加歇医生》(*Portrait of Doctor Gachet*, 1890)、《悲伤的老人》(*Old Man in Sorrow*, 1890)(片中马泽里医生的原型)等。此外，主创团队还根据故事所假定的季节特征相应调整画面色彩及改变画面光感来接近原作气质，无奈效果并不尽如人意。譬如那幅著名的《阿尔的卧室》(*Vincent's Bedroom in Arles*, 1888)(第 8 分 37 秒)，当原作中明亮的黄色和蓝色的对比因为夜戏要求而被改为笼统的深色调时，谁还能体会得到那幅作品明朗迷人的气质呢！

转描技术(Rotoscop)是本片的另一个重要手段，即将绘画和动画化的过程分开，在绿幕前捕捉拍摄演员的动作，动画师拓画，后期再辅以特效和 CG。关于这种技术最大的讨论在于，这种经真人搬演转描的作品是否还是动画？事实上，这种技术早已在动画、电影和游戏领域被广泛使用。迪士尼的《白雪公主》(*Snow White and the Seven Dwarfs*, 大卫·汉德, 1937, 美国)、弗莱彻兄弟的《贝蒂波普》(*Betty Boop*, 戴夫·弗莱彻, 1933, 美国)，以及获得过第 81 届奥斯卡最佳外语片提名的动画纪录片《与巴什尔跳华尔兹》(*Waltz with Bashir*, 阿里·福尔曼, 2008, 法国/德国/以色列/美国)都是著名案例。它最具优势的地方就在于能够解决造型问题。很多动画师或许对动画特性谙熟于心，但造型能力欠缺的话，效果也会大打折扣。应该说，在《至爱梵高·星空之谜》中，转描技术对人物表情，尤其是眼神的诠释还是增色不少的。再者，从捕捉到的真人素材到最后的动画效果，其实并非亦步亦趋地转描，还是需要形式的提炼和加工，其间的创造性思维也不在少数。

其次是以虚写实的换位移情。在技术层面之外，本片的立意也很耐人寻味。就笔者有限的视野所及，这似乎是唯一一部传主被刻意"虚写"的艺术家传记电影。影片中的梵高像个影子或幽灵那样，只会在闪回的黑白段落里零星出现——除了第 50 分 53 秒出现在小罗林梦境中的那个彩色画面以及片末那幅著名的肖像定格镜头。在笔者看来，这是一个极具象征意义的时刻。在小罗林梦境中，一扇门被打开，梵高手捂伤口的背影跌跌撞撞步入虚无，这是一个典型

的拒绝交流,甚至拒绝被阐释的姿态。通读过梵高日记的观众不难得知,终其一生,内心充满了渴望被爱、被理解的梵高,在现实层面却永远是一副格格不入、遗世独立的自我疏离姿态。毫无疑问,这是全片最令人心恸的时刻。关于这种传主身份的建构逻辑,特里·伊格尔顿(*Terry Eagleton*)曾使用"肉身话语"这个词来描述,他认为传主的"肉身既是一个被表现的客体,也是一个有组织地表现出概念和欲望的有机体"①。在这里,梵高渐行渐远乃至消失的背影,镜像般地反射出了我们投射在梵高身上的各种欲望和他的个人选择,清晰无比地界定了他与这个社会的纠结缠斗及历史本身的荒诞,成功地在观众心里营造出一种换位移情的效果,使我们深切地感同身受于梵高的境遇。借助背影这个虚写的肉身,导演多洛塔·科别拉将影片送至一个较高的境界,不仅质疑了传记片中人物的历史建构逻辑,也顺带提升了影片的反思意味。

众所周知,无论是关于梵高的研究还是关于梵高的影像再现,都热衷于将其塑造为一个"天才艺术家"②,一方面当然是出于艺术市场的动力需求,另一方面,也与一般大众心理对艺术家想当然的认知需求密不可分,诚如马克·罗思科所言,我们对艺术家的刻板印象往往如此,即"将一千个描述集中到一起,最终的组合就是一个低能儿的形象:他幼稚、不负责任,对于日常事务一无所知,或者非常愚蠢",以及"它证明了人们关于灵感具有失去理性的品质这一恒久信条,让我们在孩童般的天真和疯癫般的狂乱之间找到不属于正常人的真实领悟",而且,艺术家常常也"自己助长了这种神话的产生"③。梵高的割耳与自杀无疑当属此类,这也难怪很多关于梵高的传记片会就此大做文章,把梵高塑造为一个濒于崩溃边缘的艺术殉道者形象,其中最著名的如文森特·明奈利执导的《梵高传》,其余如罗伯特·奥尔特曼(Robert Altman)的《梵高与提奥》、莫

① ALDER K,POINTON M(eds.),The Body Imaged:The Human Form and Visual Culture Since the Ren-aissance[M].Cambridge:Cambridge University Press,1993:125.

② CORREA R.Vincent van Gogh:A pathographic analysis[J].Medical Hypotheses,2014,82(2):141-144.

③ 罗思科.艺术家的真实:马克·罗思科的艺术哲学[M].岛子,译.桂林:广西师范大学出版社,2009:31-32.

里斯·皮亚拉(Maurice Pialat)的《梵高》(*Van Gogh*,1991,法国)等也大抵如此。这类影片通常将梵高作为故事核心,一遍又一遍地将其天赋神化。但梵高日记却透露给我们另外一层信息,即梵高除去人们公认的"疯癫"之外,其内心之细腻、之缜密、之富于逻辑,甚至他的很多颇具功利性和世俗性的考量都不禁令人扼腕咋舌。正是在这一点上,我们看到了《至爱梵高·星空之谜》非常宝贵的一种创作立场,即不再重蹈覆辙,摒弃对既有刻板印象的廉价摹写,以"罗生门"式的叙事手法转而将梵高之所以成为梵高的语境还原出来,将叙事重点放在了造就梵高的现实环境和人际互动与冲突中,让观众去考察梵高何以从一个普通人逐渐演化为一个神迹,并成功地将观众纳入和梵高生前交往过的那些人们的情境中去反躬自身。

事实上,导演多洛塔·科别拉正是在通读了梵高的 800 封信件,研究了 860 幅油画与 1026 幅素描之后,才得以形成这种书写角度。正如她在访谈中坦言的那样,那时候的她也正在经历人生的灰色阶段,被世界"遗弃"的共感给了她以灵感。所以在某种程度上,邮差罗林恰如一位历史拷问者,是他督促小罗林开始的这一场寻访之旅,而小罗林与其说背负着父亲的使命,还不如说背负着导演的使命,进而,我们发现——转折点就在小罗林梦见梵高的那段,每位观众似乎都化身为小罗林,那时候他要去寻找的已经不是梵高之死这个谜题,因为凶手的形象渐次成形,他就是小罗林自己,是唐吉老爹,是爱德琳·拉乌,是船夫,是加歇医生和他的女儿及他们的管家,以及最重要的,是每位观众,是所有这些不会施爱的人。也正因此,随着故事的推进,影片叙事的道德意味逐渐加重,譬如小罗林和船夫之间的争吵,他们彼此发狠抱怨,究竟有谁在梵高还活着的时候真正帮助过他,以及小罗林和玛格丽特·加歇对话时,后者那句平静的质问:"你这么想查清楚他是怎么死的,可你了解他活着时候的状况吗?"在笔者看来,这正是本片最振聋发聩的拷问,也是导演的创作立场所在,是叙事的价值所在。因为它解释了梵高作品那异于常人的力量来源,那种对爱的渴望和每个人心灵深处的现世孤绝,也是在这个意义上,笔者认为《至爱梵高·星空之谜》

为艺术家传记电影的叙事开辟了一条新的途径。不过，遗憾的是，虽然导演对叙事角度的选择有着良好的直觉，但她并不具备把控叙事的能力，或者至少是力有不逮。本片中所谓"罗生门"式的解谜不过是一段又一段的素材罗列，彼此之间不仅毫无逻辑关系，更谈不上叙事机制，每个寻访段落之间缺乏横向联系，像是访谈材料的顺序堆砌而谈不上情节组织，譬如《公民凯恩》(*Citizen Kane*，奥逊·威尔斯，1941，美国)那种肌理绵密的情节交叉。这也是很多人会在观影过程中昏昏欲睡的主要原因吧。

或许不该强调多洛塔·科别拉导演的女性身份，但比起其他影片专注于梵高的精神躁郁症和攻击性而言，《至爱梵高·星空之谜》确实多了一些柔软哀婉和忧郁宁静的气质。影片并没有凸显梵高"精神病人"的一面，而是力争把他还原成一位普通人，换句话说，关于梵高艺术伟大性的阐释，它不再从"天赋"入手，而是从基本的人性入手。在笔者看来，女性身份使她能够从原初的弗洛伊德式受伤情境中读出其他意味，从而为我们呈现出了一个充满委屈与不甘的"生而为人，我很抱歉"的悲戚故事，正如其他学者的判断那样，"梵高的哀歌是，'无论他身在何处'，总有一个完美无罪的同名同姓者形影不离，仿佛是谴责他失败的严苛手段"①。片中闪回段落里，小梵高的手被母亲甩开的心碎瞬间，其细腻难言处，或许只有女性导演才能品味把握吧。

除去独到的形式和立意，《至爱梵高·星空之谜》的项目运作过程也极具启发性，也就是它的众筹方式。通过波兰 Break Thru Film 工作室的主导，影片创作过程在众筹网站上吸引了全球近 2 亿次的点击量，不仅保证了话题热度和持续性，还通过周边产品掀起了良好的互动与宣传。从印有梵高作品的杯垫、冰箱贴、咖啡杯、T 恤等，到艺术家训练期间的画作、作画过程的 DVD、用过的画具，以及更具噱头的梵高风格的定制肖像——工作室可以根据赞助人的照片或视频为其定做肖像或 240 帧长度的动画。甚至，在最终留下来的 1000 幅创作

① 布拉德利·科林斯.梵高与高更：电流般的争执与乌托邦梦想[M].陈慧娟，译.桂林：广西师范大学出版社,2006:217.

中，除了 200 幅用于展览，其余的还可用作销售。从资金构成来看，工作室自投资金只占到 5%，其余 40% 为预售权，另有 40% 为私募资金，还有 15% 为政府返现等政策性来源。① 很显然，这种项目运作思路超出了简单的电影创作融资思路，既降低了潜在风险，又深度开发了项目相关资源，对我们的国产动画项目具有一定的借鉴意义。

总体而言，《至爱梵高·星空之谜》创作上的得失可谓惊艳与遗憾并存。我们在享受极致视觉体验的同时，难免也会埋怨故事的平庸乏力。影片甫一开始，导演就引用了梵高的一句话作为题记，"我们只能用绘画作品进行交流，握手以示尊敬"。影片落幕之际，导演又引用了另一句话作为解释，"我想用我的艺术作品打动人，我想听他们如此评价：这名画家，所思甚深，所感甚柔"。或许在导演多洛塔·科别拉看来，谈论梵高最好的方式就是以银幕为画布将其作品尽数还原，依仗数字技术，打破时空阻隔，消解作品与现实场景的差异，用跳动的色彩将梵高放大为一个"超级符号"，让观众在沉浸式的视觉旅行中品味艺术家的所感所思。就这个意义而言，《至爱梵高·星空之谜》配得上观众宗教般的注目与聆听。

第三节　大师光影：艺术与社会的博弈

乔尔乔·瓦萨里（Giorgio Vasari，1511—1574）在他脍炙人口的《大艺术家传》中把艺术家与其描绘对象之间的绝对对称称之为艺术完美性的核心因素。他认为，"艺术创造分为两个领域中的不同模仿，一个是在上帝的领域，艺术家就像上帝的儿子通过艺术创作、临摹上帝（的完美性）；另一个是在人的领域，艺术临摹自然的完美性就像复制人的生命一样，而艺术史的铁律就是从不完美向完美的进化"②。然而，艺术家和描绘对象都身处社会现实这一点却被他有意无

① 《至爱梵高·星空之谜》众筹情况参见 Kickstarter 网站众筹页面。
② 高名潞.西方艺术史观念：再现与艺术史转向[M].北京:北京大学出版社,2016:19.

意地忽视了。尤其是就伦勃朗和卡拉瓦乔这两种极端来说，情况更是难以归类。前者的工作室制度人尽皆知，有关艺术创作的社会因素不可计数；后者习惯单打独斗，但他与教宗和平民的关系，亦即他作为社会上层和底层民众之间的话语协调者，也给他的创作活动打上了深刻的社会烙印。无论从哪个角度看，他们的作品都是艺术完美性的样板。事实上，他们并非临摹，而是彻头彻尾地用光色来建构的。他们作品中标志性的光线处理，前者神秘的顶光到现在仍然以"伦勃朗式布光"的说法风靡在影像制作领域，而卡拉瓦乔剧场式的强烈明暗风格也在改写作品的现实性。通过详尽的文本分析，我们将一探这些艺术家传记电影是如何有力地击碎了瓦萨里理想概念中的艺术完美性，将作品的美学品质与创作过程中的阴谋算计和利益斡旋和盘托出，让我们一睹经典艺术家传记电影的建构逻辑。

一、《夜巡》的秘密：伦勃朗之"我控诉"

作为一部有关伦勃朗的传记电影，《夜巡》的切入点绝对令人眼前一亮。短短的电影史中，以单幅作品展开传主叙事似乎是一种颇受欢迎的做法。较近的《磨坊与十字架》就是个中翘楚。但《夜巡》的独特之处在于它能以一种全新的艺术社会学的视点进行内容分析——不只分析画面题材和内容，更强调艺术家和他主导的题材内容之间的"同谋"关系。

像是置身一场戏剧演出，在周遭杂乱的人声鼎沸中，艺术家赤身裸体似大梦初醒的样子。导演一上来就为我们设计了剧场一般的效果。灯光渐渐亮起，泛黄的光线自窗外射入，让我们得以看清这个空间，果然是如剧场一般的效果。很显然，导演试图借助舞台和电影这两种媒介的冲撞为我们展示艺术家的工作与生活。尤其是餐厅那场戏，恍如《最后的晚餐》(*The Last Supper*, 1494—1498)那纵深且对称的空间中，在特写镜头的切换和长焦镜头的推拉之间，艺术家神经质的气质已然显露无遗。接下来户外草坪上的聚餐更是如此，与镜头平行的长桌上堆满了山珍海味。围绕着艺术家的经纪人、夫人以及各色人等俨然一幅

《最后的晚餐》的构图，两相对比之下，其间的用意不言而喻。似乎彼得·格林纳威（Peter Greenaway）导演尤其钟爱这种形式感，像他曾经在《厨师、窃贼、他的夫人和她的情人》（*The Cook, the Thief, His Wife & Her Lover*，彼得·格林纳威，1989，英国/法国）中所做的那样，借助经典画作来嘲讽现实。

　　不过，导演最具创意的设想是来自他让艺术家和赞助人一起围观作品的绝妙设计。面对墙上那一幅幅巨作，艺术家刻薄机智的形象跃然纸上。通过对白，导演为大家呈现了一个通常是幕后的秘密场景，即艺术家与赞助人的讨价还价。或许跟大多数人想象的不同，艺术史中根据美学原则去评价的那些构图，在艺术家眼中，却是实实在在的金钱交易和个人好恶考量。笔者想说，这种艺术社会学的维度完全超越了一般艺术家传记电影的叙事惯例，拒绝人云亦云的刻板说辞，用当代的姿态介入了历史构建，无异于在银幕上实践了约翰·伯格那一套有关"观看"的理论。正如傲慢的伦勃朗对年轻赞助人说的那样，"艺术家有很多工具可以使用，美化、赞扬、歌颂、诅咒……还有控诉"。通常而言，我们对所谓的"美化"觉得是天经地义，但提到"控诉"，却好像已经超出了艺术的范畴。事实上，艺术家与赞助人的这场对话，反映的是趣味与阶层的关系，也即艺术的区隔问题。因为，区隔"来自社会中的阶层关系，不同阶层的趣味不同，对艺术的使用方式也大相径庭。关键在于艺术形式的运用，以及运用的目的"①。通过对艺术家可能调动的工具的辩解，伦勃朗将自己与他所服务的社会阶层远远隔开。事实上，这也成了他终其一生都入不了上流社会圈子的掣肘所在。如何在画面中呈现他与赞助人的关系，也成了他作品的主题之一。

　　17世纪的荷兰社会市民流行着一种别样的绘画题材，即行业工会成员集体入画。通过构图中的不同位置和角度区分出每个人的社会地位和财富状况，像极了今天我们所熟悉的单位集体照。领导总是落座前排中心，然后以身份位次的不同向两侧和后方辐射。因此，绘画中所反映的构图，除了美学上的意义之

① 维多利亚·D.亚历山大.艺术社会学[M].章浩,沈杨,译.南京:江苏美术出版社,2009:283.

外,实际也是社会症候的一种呈现。而艺术家对这些细节的把握,不仅能够反映赞助人制度中的权力关系,也能够活化出艺术家身处时代的社会语境,从而给我们呈现出一个迥然不同的艺术史面向。很显然,虽然自认为主宰,艺术家自己却没有理由位居中心。但是,他却可以将自己的价值判断隐藏其中。由此,《夜巡》作为一个军事群体肖像,自然会泄露出荷兰火绳枪民兵卫队与其服务的上流社会之间的政治博弈与家族斗争。

创作于 1642 年的《夜巡》隐藏着太多的秘密。阿姆斯特丹第十三民兵队指挥皮耶斯·哈斯尔伯格队长死了,被一记子弹穿过右眼。在导演的设计下,有关艺术家传记电影的叙事变成了对其传世名作的解读。队长的死牵涉了太多人,官员、商人、士兵、贩夫、画家、情人、妻子、主妇、仆人、孤儿。伦勃朗该如何处理这些棘手的素材,是像纪录片那样忠实记录,还是把它们当作一场谋划好的戏剧? 同理,对于导演格林纳威来说,是用影像论文的方式论证 17 世纪中叶荷兰的艺术社会生产,还是抓住艺术家的趣闻轶事恣意发挥?

所幸导演对艺术的自觉意识令人印象深刻,正如他在纪录片中所说,"那些具有重大意义的标志性的画作,促进了我们该如何看待这个世界,塑造了我们的认知观。"所以他选择了如艺术家一般的方式去冒险——抛弃传统的讲述,通过严密的历史调查取证和大胆的想象将我们带入伦勃朗的创作现场。为了不迷失于作品本身在美学上的强大魅力,他在片中延续了约翰·伯格的追问,"我们所见是否真如我们所见? 还是说我们所见只是我们想见的"。带着这样的思考,我们终于找到了合适的角度。既然关于这幅杰作出众的艺术效果尚不及大家对这幅作品中故事背后的阴谋来得关切,那为何不去构建一次创作? 正如艺术家本人从生活中筛选素材那样。因此,或许是基于某种艺术家的通感,他赋予了伦勃朗以无限的自由,让他在画布上尽情挥洒自己的愤怒和发泄自身的怨气——借着导演的手,艺术家实施了自己的控诉,"这幅画是一个指控,是关于一场谋杀的指控"。艺术家不仅是一个记录者,他也成了这起案件的调查者和检举人。当然,他没料到的是,这幅作品也促成了他艺术生涯的激烈转折——

从之前的盛极一时到穷困潦倒、不名一文。

导演在片中用了一种非常规的手法，即打破所谓的"第四面墙"，让角色开始对着观众讲话。我们因此看到艺术家直接面向观众的一番陈述。如果凝视是电影最关键的发明的话，那我不得不说，在直视艺术家的眼睛时，作为观众的我们正在经受一种伦理上的考验。尤其是他"当面"描述他的夫人，那种粗鲁无礼严重挑战了观众的道德感。是的，这是一场演出，是一场有预谋的演出。导演就是通过这种方式反复告诫我们，艺术构建的本质所在。这是一种典型的反身式的创作，通过"披露"艺术背后的秘密来强化艺术和其生成语境的关系。不得不说，这种欲擒故纵的手法颇具效果。

导演还在片中提供了一个非常关键的信息，即区别于大多数我们耳熟能详的画作，《夜巡》在它完成的那一刻就直接进入了公众视野，被安置在了民兵总部的墙面上。而类似《蒙娜丽莎》（*Mona Lisa*, 1503）那样的作品都有一个漫长的从私人收藏到公共博物馆的旅程，而所谓的意义也在其中得以发酵。我们不会忘记艺术史家巫鸿对艺术品"历史物质性"的思考，"一件艺术品的历史形态并不自动地显现于该艺术品的现存状态，而是需要通过深入的历史研究来加以重构[①]。"就影片呈现出来的形态来说，导演无疑是努力为大家"还原"了作品生成语境的那一重物质现实。听上去似乎有点拗口。或许我们从影像角度解释会来得更加简单。很明显地，《夜巡》这部影片自始至终遵循着一种剧场效果。不仅是它的光影，它的场景设计，它的调度方式——譬如几乎所有的大全景镜头都是使用固定镜头一镜到底的方式来完成。而绝大多数的特写镜头也都像艺术家那幅经典的《戴金盔的男子》（*The Man with the Golden Helmet*, 1650）那样，自上而下的顶光赋予对象一种莫名的神秘感，其四周漆黑一片的事实不仅加剧了这种情绪，同时还将角色从现实中分离出来，轻而易举地消弭了他们的历史感。其中最别出心裁的当然是构图形式。不同于那个时代大部分艺术家沿用的四平八稳一字排开的"集体照"形式，他利用虚拟的动线、光影和色彩组

① 巫鸿.美术史十议［M］.北京:生活·读书·新知三联书店,2008:42.

织了一个视觉节奏走大开大合的画面，其中，酝酿着一场一触即发的戏剧冲突，犹如被按了暂停键那样，成就了一个"剧画摄影"①般的效果，回应了艺术史家一直以来对伦勃朗工作方式的猜测，即他的工作室制——作为一个领导，他像导演那样根据需要安排模特的姿态和位置。正如他的研究者阿尔珀斯考证过的那样，"无可争辩的是，伦勃朗作品中描绘的'现场'是一种经过演绎的重活现场……（他）是通过亲身参与工作室的表演来获得'真实'的现场图景的。"②

终于真相大白了，我们找到了格林纳威为影片设计这种剧场风格的原因所在。伦勃朗，这位来自莱顿的一位磨坊主的儿子，一直有着某种企望，将自己想象成某个领域的国王，就像他反复在自画像上给自己画上那条粗重的金链子那样。就此，图像证史成了一种真切的存在。人类文明对图像的偏见和对文字的神化导致了现实生活中很多人是视觉文盲这一事实。但导演用雄辩的方式为我们展开了 17 世纪发生在荷兰的那场"政变"与它被图像化的历史。影片独有的光感也呼应了那个时代的某种现实——正如我们所熟知的，1500 年前后，蜡烛和镜子的发明与普及，"启发"了伦勃朗在工作室中的"导演"风格，同时也给了当下的导演格林纳威以契机，用伦勃朗专属的方式将我们带入几个世纪前的那场阴谋，深刻诠释了艺术与社会的复杂关系。

二、《卡拉瓦乔》的灵魂：源于激情、毁于激情

如果说伦勃朗的《夜巡》犹如一台大型舞台演出，那卡拉瓦乔的作品整体上更像是一场加强版的高度风格化的戏剧演出。他作品中强烈的光线所造就的明暗对比与饱满热烈的色彩，以及那些充满力量与血腥的构图，加之被他试图定格的激动人心的叙事高潮，都使他明显区别于身前身后的画师。这种绘画风

① 戴维·卡帕尼.摄影与电影[M].陈畅,译.南京:南京大学出版社,2018:12.
② 斯维特拉娜·阿尔珀斯.伦勃朗的企业:工作室与艺术市场[M].冯白帆,译.南京:江苏凤凰美术出版社,2014:113-114.

格之强悍,使得艺术史家在谈及他时每每冠以"绘画革命"来描述其成就。① 重金属般响亮豪放的画风不仅需要能够与之匹配的影像风格,还需要能够理解这一切的导演艺术家。毫无疑问,这个世界上,没有人比德里克·贾曼(Derek Jarman)更适合这一角色了。事实也是,贾曼的这部《卡拉瓦乔》相比意大利人安吉洛·朗戈尼(Angelo Longoni)那部矫揉造作流水账式的《一代画家卡拉瓦乔》来说,二者绝非技巧上的差别,而是灵魂上的天壤之别。

电影《一代画家卡拉瓦乔》　导演:安吉洛·朗戈尼(2007)　手绘插图/张斌宁

　　德里克·贾曼,一个令保守的英式文化"蒙羞"的名字,画家、诗人、导演和最早不惮于公开出柜的同性恋者,一位英年早逝的艺术家,一个在诸多方面都与卡拉瓦乔十分接近的实践者。现在人们对他们之间的联系津津乐道于他们的同性恋身份,但贾曼细腻敏感却又张力十足的艺术气质才是与卡拉瓦乔最相通的地方。拍摄《卡拉瓦乔》的想法始于1979年,那时他刚刚完成了由莎士比亚剧作改编的《暴风雨》(The Tempest,德里克·贾曼,1979,英国),但因为经费

①　马德琳·梅因斯通,罗兰德·梅因斯通.17世纪艺术[M].钱乘旦,译.南京:译林出版社,2009:21.另见迈克尔·弗雷德.追随卡拉瓦乔[M].励放,译.武汉:华中科技大学出版社,2020:2.

迟迟没有落实，真正拍摄已是 7 年之后。拍摄地点位于伦敦的一个大仓库，贾曼在那里恣意重构了文艺复兴后期的罗马，好使"卡拉瓦乔的一幅幅杰作在他的摄影机下被重新画过"①。确实，阅读这部传记电影无异于阅读一场流动的视觉盛宴。在这部给导演带来盛誉的、曾斩获第 36 届柏林国际电影节最佳电影银熊奖的作品中，贾曼为观众将画里画外的卡拉瓦乔尽情释放于银幕。

　　画面甫一开始，贾曼就充分展现了他对历史的见解。漆黑一片的银幕上，一个排刷横向刷过，接着，再竖向刷过，如此反复。伴随着低沉的画外音和一个艺术家面相的大特写，影片首先宣布了卡拉瓦乔的死亡：1610 年 6 月 18 日，那不勒斯马耳他港。如果那句话是对的，"历史是布满迷雾的烟云"，那这组意象无疑活化了历史对卡拉瓦乔充满争议且短暂一生的任意改写与涂抹。在这里，作为传主的卡拉瓦乔虽无法言说，但他"睁只眼闭只眼"的样子也充分呈现了他对历史的不屑与自嘲态度。通过这种并置手段，导演贾曼将自己与卡拉瓦乔合为一体。以至于观看过程中，我们常常很难分辨哪些是导演所说，哪些是卡拉瓦乔所想。这种创作者身份和传主身份的交融最大程度上混淆了观众的角色认同，在给我们带来焦虑情绪的同时，也不断激发我们的解读欲望。

　　如前所述，卡拉瓦乔的作品风格光感强烈，如黑暗中的裂帛一般遒劲有力，又如丝帛那般流畅顺滑。贾曼首先想到的就是为这些作品寻找一个足以匹敌的影像风格。不出意外地，他也沿用了戏剧舞台的手法，整个场景如一出先锋剧场那般，简约但含义精准，处处透露着暧昧与精确的情绪博弈。其情其感，与观看艺术家的作品全无二致。贾曼的精确性主要体现在他对道具的理解和拿捏上。譬如那把伴随艺术家一生的匕首，他常常把它与艺术桂冠结合使用。当红衣主教拿起桂叶花环时，匕首赫然出现在眼前，上面的铭文"没有希望就无所畏惧"寓意深刻。另外如卖春者，当他以买画为由试图亵玩年轻艺术家的身体时，卡拉瓦乔手持匕首大声咆哮，"我就是艺术珍品，我是无价的"。匕首犹如艺

① 德里克·贾曼.现代自然[M].严潇潇,沈盈颖,戴伟平,等译.长春:吉林出版集团有限责任公司,2010:3.

术家的阿喀琉斯之踵，在崭露锋芒的时候也透露出他的脆弱与无奈。还有对美杜萨画像的借用。当小卡拉瓦乔在画室第一次看到邪恶的美杜萨时，仿佛人性深处那扇最幽暗的门被打开了，欲望坠毁的一面从此跟随了艺术家一生，就像他在睡梦中那条游走于他脖颈的毒蛇，美丽异常，胆颤心悸却欲罢不能。

　　"德勒兹认为绘画空间所聚敛的是'感觉''力''事实'和'事件'……感觉是被绘制的东西，绘画就是绘制感觉。绘画就是绘制使不可见的力成为可见的力的那种感觉。"①就影片对卡拉瓦乔写生现场的还原来看，贾曼无异于是将银幕当作画布，在银幕景框内重现那些曾经激起过卡拉瓦乔的感觉。譬如有关那四位乐师的作品，手持克鲁琴的模特直接质问艺术家红衣主教向他所求为何。艺术家的回答模棱两可，"无非是一些廉价的刺激罢了"。这时候，模特那善妒的一面尽数写在脸上，女性化的气质展露无遗。此时此刻，模特相对于艺术家的"色相出卖"完全等同于艺术家之于红衣主教的关系——我们想必不能忘记红衣主教在小密室里给艺术家谈哲学的时候，后者耳鬓上那一枝香艳花朵吧。因此，这种感觉的重构与位移成了这部影片非常重要的视觉修辞手段。事实上，不仅如此，在下一个场景中，艺术家置身于前景中的模特和后景中的红衣主教之间，一种源于经济因素的权力制约关系跃然而出，在画面上形成了一种特别的张力。表面上，导演为我们复原了一个历史事实，但其实他是将其表述为一场事件。因为它充分展现了场景空间里几种不同的力量和它们之间的博弈。正如红衣主教打断艺术家的时候，艺术家再赫然打断那些模特们。在笔者看来，通过这样的同构处理，导演是为观众竭尽所能地呈现了有关艺术生产的现实和神话修辞，将艺术作品神秘的面纱撕扯下来，摧毁所谓纯粹的美学建构，将有关艺术社会学的机理带入其中。

　　从叙事的角度看，影片几乎摈弃了常规的讲故事套路。诚然，像卡拉瓦乔这样激情四溢的艺术家骨子里也一定是拒绝那种四平八稳的平铺直叙。他需

① 陈永国.视觉文化研究读本[M].北京:北京大学出版社,2009:225.

要的是能够与他激情匹配的大开大合的故事结构。在这一点上，贾曼做得尤其出色。他深知观众的需求所在，所以尽最大力量淡化叙事所谓的连贯性，而着重突出其意象化的时刻。譬如童年的心理转折，亡灵与耶稣的对话，对那些经典作品创作过程的再现，以及与红衣主教扑朔迷离的关系等。换句话说，他是将银幕视为一个动态的画布，试图将那些闪光时刻凝固其上。众所周知，关于经典绘画的瞬间性，莱辛（Lessing）在论及《拉奥孔》的时候表述得最充分，那就是真正的经典作品并非固定于某个瞬间，相反，它是能够调动起观众想象的一个情绪热点，使观众可以由画面内提供的事件素材、张力与感觉重构起一个连贯的故事。当然，绘画定格的瞬间常常停留在所谓的叙事高潮。仅就叙事高潮而言，正如彼得·伯克（Peter Burke）所言，通常"存在着如何用静态的画面来表现运动中的某个时间断面的问题。换句话说，如何使用空间去取代或表现时间……画家面临的问题在于，如何在表现一个过程的同时又必须避免留下同时性的印象"[①]。睿智如斯，"用空间取代时间"，在一张二维的平面上建构三维空间并展示其过程，这不就是贾曼在电影中所努力达到的吗？

由此我们不得不提及光影与暴力，或者更准确地说，是光影对暴力的强化以及因此而激发出的那种欲望。影片反复展现了卡拉瓦乔对暴力的热衷，以及暴力对他的反哺。这在任何一部有关卡拉瓦乔的传记中都是难以忽视的主题。只不过贾曼更精确地捕捉到了暴力与欲望之间的联系。暴力、伤害、自虐、欲望与金钱交织一起，让卡拉瓦乔的宗教主题作品解读起来尤为复杂。

影片中这一幕或许最能说明问题。当艺术家将角斗场上的胜者带回画室时，在一个明暗反差巨大的场景中，前景的模特光感对比强烈，相反，艺术家和巨大的画布隐没在后景深处，尤其是他身后巨大的影子像要吞噬他那样幢幢而动，而他自己仿佛已融身于画面之中，徒劳地用画笔与画面上那个手持利剑的姿态殊死搏斗。笔者想说，关于艺术家的欲望与危险，还有比这更直接的呈现

① 彼得·伯克.图像证史[M].杨豫,译.北京:北京大学出版社,2008:199.

吗？也正是在这一刻，笔者深刻地理解了导演贾曼对卡拉瓦乔的解读：这位易怒的、激情四射的艺术家终其一生想要成为他生活的中心，却常常被自己难以言齿的欲望撕裂，不得不任其转化为暴力倾泻而出，或者用巨大的张力和强烈的明暗反差所导致的灵欲分裂，在画布上将其演绎为一场场令人血脉偾张的艺术事件。

随着更多细节的递次呈现，影片在色调与质感上越来越靠近艺术家原作带给我们的那种感觉。剧画摄影风格愈加大胆，大面积的黑色、厚重的帷幕、卡拉瓦乔一贯热衷的大红色长袍以及炙热的鹅黄色都在强烈光线的照耀下对比分明，将艺术家偏执激烈的爱恨情仇一股脑和盘托出。说到这里也必须提一下这部影片的灯光师加布里埃尔·贝瑞斯坦（Gabriel Beristain），导演的这位好友同时兼任了影片的道具师。正是他对原作的深入分析，才构成了影片光感与原作光感的高度匹配。而且，影片也少有地对艺术家的性取向进行了深刻地诠释。这一方面当然是因为导演本身的感同身受；另一方面也在影片娱乐性的层面上加分不少，满足了电影观众"天生的"窥淫癖，还在精神分析的层面上探讨了同性恋气质和艺术作品暧昧迷人的气质之间的关系，为后人解读卡拉瓦乔提供了一种令人信服的途径。

毫无疑问，《卡拉瓦乔》在诠释艺术家生涯的尝试中是十分大胆和富于想象力的。但这种由原作气质出发，通过搬演原作创作过程来以虚写实的手法显然是成功的。毕竟，对艺术家传记电影的理想观众来说，趣闻轶事只不过是锦上添花的附赠品，而从艺术家大脑抵达画布的那段距离才是他们最关心的。同理，对这个过程的揭示，这种貌似"祛魅"的解剖手法，实则起到的效果是，更热烈地迷信与盲从。正如大型魔术的揭秘，我们不仅不会惊诧于"原来如此"，反倒会有感于魔术师技巧的出神入化所带来的遗憾与由衷钦佩——这么简单的伎俩，我们居然都没发现啊！

2

缺席的东方符号：亚洲国家的集体失语

正如笔者在导论中提到的那样，目前能够看到的绝大多数艺术家传记电影其实都不能令人满意。其中，尤以东亚国家的更加明显。本节的研究目的在于深度分析经典的艺术家传记电影，探寻它们通过视听语言建构自身民族文化的影像符码，以及它们讲故事即构建神话的文化脉络。经过第一章对以毕加索、梵高以及伦勃朗和卡拉瓦乔为代表的影像文本的解析，我们不难发现，西方文化在艺术家传记电影创作过程中体现出来的那种统一性。简单来说，就是借力打力，在不同媒介间反复强化同一种主题。譬如对于观众耳熟能详的梵高，无论身处何处，我们几乎可以本能地反射出有关他的几个关键词：疯子、阿尔、提奥、高更、割耳、自杀、向日葵、乌鸦等。这些明显概念化的（并且呈现出越来越被曲解的趋势）词语虽然失之简单，但它们的运作原理相当有效，能够在一个奉行文化快餐的时代里迅速将信息传送到它想要到达的地方。所以借由这几个词语，我们会很容易拼凑起一个关于梵高的多面画像：他是一个完全沉醉于绘画的人，他生命中最重要的几个社会关系，他作品中出现最多的几个社会场景，他严重的精神问题，以及最重要的，他的作品所隐含的独特价值。如果说向日葵代表了人类天生对阳光和美好生活的向往与倔强追求的话，那么乌鸦正好是它的反面，代表了生命中最黑暗、最沉重也最令人窒息的一面。而这两个面向又恰巧构成了我们对生活的基本认知。这难道是巧合吗？当然不是，这一切不都是欧文·斯通在他那本风靡全球的传记作品《渴望生活：梵高传》中反复强调的吗？

这只是一个典型案例，它说明了媒介建构的互文性及其他与现实生活的关系这一重要事实。正如我们置身欧洲哥特式教堂内抬头仰望，穹顶末端那一束亮光恍如上帝的某种启示，既遥远又神秘难测。这难道与我们在阿尔卑斯山脚的原始森林中抬头仰望不是同一种心理经验——视觉与精神的共融吗？正如艺术史家李军所认为的博物馆内展品的展陈以画派和艺术发展的不同阶段来安排这一思路，其实就隐藏着使画廊成为艺术史意识的"物化表现"的一种逻辑，即他所谓的"可视的艺术史"。"这部'可视的艺术史'通过展览陈列加以续

写、延伸、补充和完善。对于法国来说，它正是通过博物馆体系的完善，来书写一部以西方为中心的普遍的艺术史。这部艺术史充分地体现了一个国家对世界的看法。"①我们从中能否得到启示？如果说教堂和博物馆内的空间布局是"物化表现"的具体承载，那么艺术家传记电影的"物化表现"该如何定义？事实上，这正是笔者试图探讨的问题。应该说，毕加索和梵高的一系列传记片所呈现出来的共通性，它们的叙事理念，它们的视觉呈现，以及它们与其他媒介文本的关联互文正是所谓的"物化表现"——也就是大卫·波德维尔（David Bordwell）所说的电影的形态。

电影《一轮明月》　导演：陈家林（2005）　手绘插图/张斌宁

正是在这个意义上，笔者想说，我们在东亚国家的艺术家传记电影中没有看到那些共通共融的文化符号和视觉呈现，也就是笔者所谓的"亚洲国家的集体失语"。是真的没有作品吗？当然不是。中国的《画魂》（*Painting Soul*，黄蜀芹，1993，中国/法国/中国台湾）、《画圣》（*The Painter*，海涛，2012，中国）、《一轮明月》（*A Bright Moon*，陈家林，2005，中国）、《叛逆大师刘海粟的故事》（*The*

① 李军.可视的艺术史：从教堂到博物馆[M].北京：北京大学出版社，2016：139.

Story of the Painting Master Liu Haisu，姚寿康，1993，中国）、《启功》（The Calligraphy Master，丁荫南／丁震，2015，中国）、《柳如是》（Thread Of Time，吴琦，2012，中国）；日本的《北斋漫画》（Hokusai manga，新藤兼人，1981，日本）、《北斋》（Hokusai，敕使河源宏，1953，日本）、《浮世画家》（渡边一贵，2019，日本）、《女浮世绘师》（Ukiyoe Artist，藤原健一，2012，日本）、《歌麿和他的五个女人》（沟口健二，1946，日本）、《色历女浮世绘师》（曾根中生，1971，日本），还有新版《北斋》（Hokusai，桥本一，2021，日本）；以及韩国的《醉画仙》（Strokes of Fire，林权泽，2002，韩国）等都已经在这个方向上做出了努力。但关于这些影片的整体印象却令人汗颜！其中最大的问题就是创作者的文化自觉意识和媒介互文建构意识比较薄弱，只是依赖于生平传记的平铺直叙而少有创造性的发挥。就以《画魂》来说，对潘玉良这样一位中国艺术史上非常独特的一个存在，影片最终呈现给大家的印象可以用一个比较粗鄙的词语来概括，那就是"妓女画家"。很显然，这是众多艺术家传记电影中最低劣的一种叙述结果，即所有的努力终止于生平八卦。当然，传记片就其实质而言，虽然必须依据传主的生活现实，但终究还是一个剧情片，适度的发挥正是体现创作者创造力的关键所在。诚如张英进所言："传记片是创作主体（包括导演和演员）对历史客体（传记对象）通过多种艺术手段和艺术媒体的再现，其结果是一个生命写作与死亡写作的多层次互文……它的意义不在于完全忠实于历史，而在于挑战观众和学者的成见、定见或偏见。"①

当然，鉴于中国具体的国情和文化传统，诚然创作者会受到各种意料之外的约束。就像尹鸿当年对《梅兰芳》（Forever Enthralled，陈凯歌，2008，中国）的那句评价："虎头豹腰蛇尾"，创作者要兼顾的环节实在太多，以至于我们能看到的只是梅兰芳的阶段性生平，他的艺术求索以及艺术带来的价值启示反倒没那么明显了。事实上，不止中国，整个东亚文化都不同程度地呈现出这一面向，就

① 张英进.传记电影的叙事主体与客体：多层次生命写作的选择[J].文艺研究，2017（2）：85-93.

像韩国影片《醉画仙》那样，对艺术家的疯癫特征浓墨重彩呈现，而有意无意地避开他的个人生活。

不过，日本的情况会稍微独特一些，不惮于将艺术家的私生活公之于众，譬如仅从电影名称就能略知一二的《歌麿和他的五个女人》以及《色历女浮世绘师》，在某种程度上，这倒是与电影的"情色"本质不无关联。但重要的是，如果这些细节能够与本民族文化的某种特征贯穿一致的话，倒未尝不可。然而，可惜的是，这些影片也仅仅流于博取眼球的程度而已。此外，西亚和东南亚的情况几乎一片空白，这一点着实令人费解。波斯细密画的传统人尽皆知，却没能在电影这种流行媒介上得以扩展。翻开任何一本重要的艺术史著作，西方中心主义的史学家对西亚艺术的"忽视"都令人震惊。尤其是，它们对现当代西亚艺术的记录几乎为零。这种撰述的思路再清楚不过，即某种文化已然没落到没有值得记录的东西了。在笔者看来，这正好与该地域国家在世界范围内的文化形象吻合，也从侧面证明了艺术家传记电影研究的重要性。因为，它在本质上就是一种最直接的文化输出、文化博弈和文化建构。

第一节　中国：面向德艺双馨的伦理考量

笔者在导论中已经充分论证了艺术家传记电影的文化战略功能，也申明了本书研究的不可替代性和关键作用。但在收集归纳中国艺术家传记电影的过程中，笔者仍然被这一事实所震撼：姑且不论品质，仅中国的艺术家传记电影数量之少就已令人咋舌。即便按照比较宽松的标准，目前能数得出来的也仅有五六部而已，分别集中在吴道子、弘一法师、柳如是、黄蜀芹、刘海粟、启功等人身上。正如笔者之前交代过的那样，本书对艺术家的定义重点在于视觉艺术家，所以像柳如是诗赋强于绘画，至多只能算是勉强入围而已。但粗略爬梳一下中国美术史，有专业成就、在大众群体中有广泛的故事基础甚至具备传奇性的艺术家不在少数，绘画仅从宋、元朝算起，就有如苏轼、张择端、赵孟頫、黄公望、

八大山人、石涛、黄宾虹、吴昌硕、任伯年、齐白石、张大千、徐悲鸿、潘天寿、刘文西等；书法如钟繇、卫夫人、王羲之、张旭、怀素等；建筑如鲁班、宇文恺、阎立德、李诫、刘秉忠、梁思成等，可见我们的视觉艺术家资源非常丰富，而且像刘秉忠这样的建筑大师，其部署的元大都规划（如今的北京城市雏形），完全可以在历史与当下之间建立某种关联，为观众串联起一段精彩的文化脉络，为世界讲述中国故事，传播中国智慧与中国价值。可惜的是，这一文化富矿却被电影人有意无意地忽视了。

究其原因，正如我们之前提到的《梅兰芳》那样，囿于根深蒂固的中国传统文化"为逝者讳、为尊者讳、为贤者讳"的普遍价值认同，使得在传主塑造过程中历经了太多的伦理考量，尤其是在涉及私人问题时难免缩手缩脚乃至闪烁其词、语焉不详，以至于人物的生动性丧失殆尽，使传记电影这种本质上仍然属于剧情片的类型丧失了创作活力，最终变成了贤者光彩完美的人生 PPT 展示，而失去了最能打动人心的人性探讨。正如有些学者观察到的那样，"我国电影思维主要以电影的社会功能、政治意义为伦理取向和价值诉求，重'德性之智，轻闻见之识'……在一定程度上存在重道轻器、忽视主体意识问题"①的弊病。因此，我们不难发现，久而久之，中国艺术家传记电影"摸索"出了一条相对安全的道路，即按照"德艺双馨"的模式去塑造传主和构建叙事。不过，在笔者看来，成也萧何败也萧何，这种思维策略虽然跟我们文化中的"和谐"基质一脉相承，但是无形中却损失了电影媒介，尤其是剧情电影一贯重视戏剧冲突的思维传统。笔者认为，这可能也是很多导演不愿涉足艺术家传记电影的原因之一。当然，也正是在这个意义上，我们必须重新强调艺术家传记电影的重要性。换句话讲，中国的创作者们，还是应该迎难而上，与研究者们一道，继续挖掘和探讨中国艺术家传记电影的创作规律。

① 潘源.中西比较视野下的电影伦理溯源：兼谈关于中国电影学派理论建构的思考[J].艺术评论,2019(7):65-78.

一、非传记电影中的艺术家再现与启示

或许在那些被设计为具有艺术家身份的非艺术家传记电影中，我们可以总结出一些艺术家的银幕再现规律。前面提到过，囿于伦理传统，个人问题尤其是情感纠葛一直以来都是中国艺术家传记电影的禁地。中国人似乎不太擅长直观地处理男女问题，就像冯小刚在有关《一声叹息》(*A Sigh*, 2000, 中国)的采访中所说的那样，"我们不会处理床戏，只好马马虎虎一带而过"。剧情片尚且如此，伦理片可想而知。在目前可以找得到的样本中，似乎只有《冬春的日子》(*The Days*, 王小帅, 1993, 中国)曾尝试按照电影表征惯例呈现艺术家的身体和情感。影片刚一开始，就是中国电影里难得一见的床戏。虽然谈不上激烈，但画面中积聚起的欲望浓度仍然可见一斑。特写镜头中，青年艺术家冬(刘小东饰)和春(喻红饰)十指交叠，双唇紧紧挤压在一起，女上位的性爱体位即便谈不上是惊世骇俗，也足够令20世纪90年代的观众瞠目结舌。对有经验的观影者来说，这一幕或许似曾相识。在新好莱坞的早期经典作品《谁在敲我的门?》(*Bring on the Dancing Girls*, 马丁·斯科塞斯, 1967, 美国)中，意大利裔街头青年J.R.(哈维·凯特尔饰)和女孩贝松(齐娜·贝休恩饰)之间的床戏有着同样的基调。活色生香的画面带给人的不是热烈的欲望宣泄，反而像是被遏制的火山那样，明明能感受到狂躁的压力，却苦于找不到出口。性爱对他们来说是更深的沉沦，而非身体和精神的解脱。换言之，那是时代加诸青年人身上的无望和麻木。应该说，通过性爱场景的呈现，《冬春的日子》精准地再现了那一代人的迷茫与悲哀。

考虑到影片中青年艺术家的扮演者刘小东和喻红在现实生活中的身份，他们本身就是中央美术学院的教师，且在某种程度上代表着20世纪90年代初期艺术圈的典型生态。即在艺术上，是想要从题材和风格上突破陈旧僵化的学院派传统；在精神层面，是注重个体意识的觉醒，或者说是"八五思潮"的影响在日常现实生活中的实践。尤其是喻红，当年以全新的观察方法画就的长期素描习

电影《冬春的日子》 导演：王小帅（1993） 手绘插图/张斌宁

作《大卫》石膏头像，一经刊出，就以其全新的审美质感压倒了以经典审美为标志的全山石先生的《大卫》习作。这在当时的美术界可谓轰动一时，它不仅代表了一个新时代的到来，也呈现出了一个压抑许久的情感一旦爆发所能获取的骇人能量和社会共鸣。因此，《冬春的日子》与其说是演绎一对普通青年艺术家的生活与困惑，不如说根本上就是演绎刘小东和喻红的现实生活与状态。两位演员的"本色"出演，也让这部所谓的虚构影片充满了剪不断理还乱的伦理纠葛，再加上影片导演王小帅本来就是两位主演在中央美术学院附中的同学，影片中强烈的生活质感和对中央美术学院空间场景的准确还原，都让这部影片呈现出了一种非常强烈的纪实质感和传记痕迹。正如其他论者所言，"生活、叙事与影像之间的多重施动、受动关系，既是影像生成的叙述机制，同时也构成了影像的运动形式。叙述机制本身的伦理取向、影片建构的意义场域、观众在接受过程中的不同反应，以及这三者之间的相互纠缠和精神博弈及其在特定社会历史条件下的展开，都是叙事伦理批评特别关切的话题"①。因此，面对故事中冬和春

① 曲春景.中国电影"叙事伦理批评"的电影观及研究方法[J].同济大学学报（社会科学版），2019，30（6）：77-83.

之间的床戏，观众难免不会联想到刘小东和喻红本人。尤其这两位如今早已是当代艺术史撰写中难以回避的存在时，现实和虚构的界限在哪里，以及他们作为自己角色的表演者，其伦理价值判断又该立于何处？这无疑都是传记电影创作者需要思考和借鉴的地方。

在笔者看来，虽然同样是艺术家身份，但艺术领域内也旨趣各异。譬如传统艺术更看重人生修养与专业成就的关联，文化惯习通常会假设其艺术成就与艺术家修身自治的正比关系。但刘小东与喻红的艺术追求涉及当代艺术，其要旨在于僭越规则和对传统秩序的挑战。因此，对艺术家私人情感和身体的大胆呈现似乎理所当然。实际上，对导演王小帅和他的两位同学来说，区别于画布油彩那种传统材料，在某种程度上，身体正是艺术家最自然、最本能的媒介材料。所谓"具身化创作"，即"我们通过身体与自己实际经历的感受互相关联起来，画家作为亲身经验的参与和行动不断地增强着某种'协调'的技能，这些技能又与周围世界的行为联系在一起，改变和规约着画家的创造。我们不能把最重要的条件'身体'排除在外"①。导演对刘小东夫妇的私人情感和身体再现，从侧面证明了艺术趣味与电影创作空间的关系。笔者认为，这一点至少对那些有志于以当代艺术家为原型进行创作的电影人多少会有些启发。

此外，影片对青年艺术家渴望卖画的贫瘠现实做了直言不讳的描述。对很多艺术家传记电影来说，这几乎是一个难以忽视的经历。譬如在有关毕加索和梵高的影片中，我们常常会看到这类场景。不过《冬春的日子》的特殊之处在于，他们卖画的经历正好对应了中国市场经济起飞以及中美经济关系的现实。正如著名策展人费大为所言，"在 20 世纪 80 年代的后半期，上千名年轻的中国艺术家在一个没有画廊、没有美术馆、没有任何艺术系统支持的环境中，以空前的热情发起了一次影响深远的艺术运动。这场运动结束了近百年来的一元艺术模式，为艺术创作争取到了从未有过的自由，并使得中国艺术从此迈上了多

① 严渊.绘画技术学［M］.杭州：浙江大学出版社，2014：74.

元化、国际化的道路"①。众所周知,中国当代艺术在市场上的集体亮相主要是由于西方资本和收藏家的介入,而这与昔日中国整体经济实力逐渐复苏并在国际社会引起广泛关注是分不开的。正是在这一点上,笔者想说,这部带有浓郁"自传"性质的"虚构"影片,犹如社会文献般复刻了那一段艺术史。换句话讲,它将角色安置在了一个正在经历巨变的大的社会历史语境中。所以,在某种程度上,《冬春的日子》不仅可以被看作关于刘小东和喻红的个人传记电影,还是那一代青年艺术家的传神再现。而他们去国外做展览、赚取美元的事实正好对应了文化输出交流和经济互惠的艺术史进程。

或许,将这部影片和后来由贾樟柯拍摄的纪录片《东》(Dong ,2006,中国)进行互文阅读,会获得更为深刻的文化反思。在《东》中,已然今非昔比在国际上斩获过很多荣誉的刘小东真正"表演了"一次自己。我们看到了中国资本在艺术创作中的力量,也看到了艺术家所关注的题材从私人转向宏阔社会变迁的重要变化。另外,《炮打双灯》(Red Firecracker , Green Firecracker ,何平,1994,中国)讲述了民间艺人跨越阶层的情感关系和身份认同;《向日葵》(Sunflower ,张扬,2005,中国/荷兰)以艺术家张晓刚的系列作品《全家福》为情感契机,讲述了艺术家父子之间的代际关系;《立春》(And the Spring Comes ,顾长卫,2008,中国)也还原了那些最终没能成为"刘小东"的"失败"艺术家们的心酸经历。这些影片无疑都涉及了中国艺术家比较典型的生活和情感模式,权可作为中国艺术家传记电影创作的一种参考罢。

二、《画魂》：身份、性别与伦理冲撞

在既有的中国艺术家传记电影中,黄蜀芹执导的《画魂》算是有一定的影响。但就表现一位堪称传奇的女性艺术家的传记电影的基本要求而言,影片从整体立意、文化格局乃至对角色的细节塑造等方面仍留有很多值得商榷的地

① 费大为.85 新潮:中国第一次当代艺术运动[M].上海:上海人民出版社,2007:序言页.

方。纵观全片，导演与传主潘玉良似乎都在经历一种撕裂的价值冲撞。比较潘玉良作为一位艺术家的事实，影片似乎更多地把重点放在了女性如何在一个充满偏见的男权社会中逐渐发现自我的有关性别觉醒的故事。在某种程度上，作为彰显女性意识的个案，潘玉良身上确实有着不可替代的女性主义文本价值。不过，在笔者看来，就艺术家传记电影而言，无论从何种角度切入，影片所展现的一切，其最终落脚点如果不能停在它与传主艺术成就的关系上的话，那么这就是一种堪称失败的设计。正如《梵高传》中，对梵高宗教生涯呈现的目的在于解释它与艺术家早期以底层民众为题材的作品的关系；而在《忘情毕加索》中，对艺术家与弗朗西丝关系的呈现，也无非是在解释艺术家作品中迸发出的那种激情，以及弗朗西丝试图"驯服"激情的不可能。遗憾的是，《画魂》少的就是这一点，我们没能看到从妓女到教授这一传奇般的身份转型与她的作品之间的任何关系，以至于影片整体流于一种流水账式的生平再现而失去了它该有的人文深度。

众所周知，因为《人鬼情》（*Ghost Love*，黄蜀芹，1987，中国），黄蜀芹一直以来都被视为中国女性主义电影的代表人物，譬如戴锦华就曾将其视为"中国唯一真正的女性主义影片"[①]。不过，评论界对于她的女性主义视野的内涵是否能和现代意义上的女性主义直接对话一直存疑，譬如刘海波就精准地判断道，其时"女性主义阐释的胜出与 20 世纪 90 年代中国日渐盛行的女性主义语境密切相关。然而，从当前的语境看，这一阐释存在误读，更恰当的阐释角度可能应该是'身份认同'"[②]。确实，比起语境更为宏阔复杂的西方女性主义议题，身份认同显然是一个更能契合本土历史文化语境的概念与思路。事实上，黄蜀芹的身份意识几乎是根深蒂固的，她曾在多个采访中表述过"女人就是被人骑、被人踩的"，而就《画魂》呈现出的叙事脉络来看，影片确实为观众展现了一个从妓院丫头到妓女，再到嫁为人妇变身良家妇女，然后出国镀金，最终回国做大学教授的

① 谢枫,谢飞,张庆艳,等.再发现第四代[J].电影艺术,2008(5):72-77.
② 刘海波.《人·鬼·情》:从"人性标本"到"女性经典"的阐释之路[J].当代电影,2011(6):152-156.

一段生平。诚然,这种身份标识的改变与性别息息相关,不过,就全片的发力点来看,导演显然试图控诉的是男权社会这个无形的文化惯习与体制,也就是说,她在意的是身份的文化属性而非生理属性,生理性的身体只是一个出发点。因此,就像我们看到的那样,影片是一个女人从开始的"被人骑、被人踩"到最终直立站起获得"自由"的过程,在身份上是从妓女到教授的华丽蜕变。影片显然将这一点当成了创作的重心。

　　然而,导演对身份的诠释却呈现出了各种表里不一的矛盾,其中尤以潘玉良(巩俐饰)和潘赞华(尔冬升饰)的关系变化为线索。影片甫一开始,潘赞华完全是按照新思想的代表来塑造的,他的第一次亮相,就明确了自己不会对当地乡绅低头的态度,而且对喝花酒的传统非常厌恶,时时处处透露着一种现代性雏形的做派。当潘玉良被送至府上时,他也正面开导前者,"现在社会不同了,男女应该是平等的"。不仅如此,他还开始教潘玉良识字。而识字,毫无疑问是建构身份认同的第一步,即自我命名和确认。另外,包括辞职南下上海,请洪野先生教潘玉良绘画等,都体现了他作为人生导师的角色。然后,随着社会舆论引起的轩然大波,他也用更激烈的方式做出了回应,公然登报娶潘玉良为妻。到此为止,潘赞华的形象都是一个主动施予者的角色。换句话说,正是他的每一次抉择,左右和形塑着潘玉良的人生路途。然而叙事也就到此为止,当潘玉良留法归国在刘海粟的力邀下就任上海美术专科学校的教授时,她和潘赞华的身份开始了一系列的错位。像是彼此互换了一样,潘玉良开始成为他们生活的主导性角色,潘赞华却越来越呈现出一派守旧僵化的姿态。我们姑且不论人物行为逻辑是否说得过去,但就角色塑造深度而言,这种反差也显得过于简单,似有拼凑图解的嫌疑。尤其是,当潘玉良要做人体模特时,当年敢冒天下之大不韪的潘赞华却一再阻挠,搬出来的理由是受不了社会舆论。影片更是将他在街头买报纸的段落表征为一个疯癫的人物形象。相反,潘玉良的反应却是出奇理性。她选择回到法国,离开一直以来都是她坚强后盾的这个男人。笔者要说的是,当主创想要强调潘玉良的身份变化和个体意识的觉醒时,他们所使用

的对比手法多少有些简单粗暴，无形中使人物沦为一种扁平化的概念形象，反而减弱了传主的角色深度。

与此同时，影片却不遗余力、浓墨重彩地呈现潘玉良的"三从四德"。当潘赞华原配夫人初来上海时，潘玉良极力鼓励丈夫去原配房间就寝。不仅如此，由于在怡红院时被服食了药物，终身不能生育的潘玉良愧于对潘赞华的"义务"，在信件中强调"是为憾事"。很显然，这体现了潘玉良对女性身体的理解，即作为一个生育机器的基本价值。因此，一方面，导演以多种方式试图塑造潘玉良觉醒的形象；另一方面，却又让她陷入传统礼教给予她的"使命"桎梏。片中还有另外一个耐人寻味的片段，就是潘玉良正在创作一幅被潘赞华称为"我们的一家"的作品。镜头中，潘玉良坐在画布前，她的面前是刚刚起好稿子的一家三口的和谐形象，她身后则站立着潘赞华和儿子牟尼。这显然是一个精心设计的画面，像一幅镜像那样，围绕着"家"的意象，身为"创作者"的潘玉良被夹在了现实与虚幻之间。或许这就是她真正的生命处境吧，即一个永远在身份认同中左右为难的无奈存在。在笔者看来，这是《画魂》中为数不多的能够在观众中激发起认同焦虑和伦理冲突的时刻。因为当我们目睹这一场景时，画里画外构成的双重镜像将我们置身于同传主一样的两难境地，让我们感同身受一个撕裂的灵魂的伦理无助状态。正如斯拉沃热·齐泽克和琼·柯普洁（Joan Copjec）所认为的那样，"当我凝视客体时，客体已经在凝视我"以及"观看者永远都不可能是他凝视的对象的主人，而是一个分裂的创伤的主体，一个渴望控制那种分裂的主体"①。此时的我们也像画面中的传主那样，沦为了一个无可奈何的消极看客。

在笔者看来，这恐怕正是评论界惯于从女性角度理解黄蜀芹的原因之一吧。即便在这样一部艺术家传记电影中，我们首先看到的仍然是一位"女性艺术家"如何挣脱社会束缚而非一位"艺术家"如何追求艺术的过程。很显然，在

① 丽莎·唐宁，莉比·萨克斯顿.电影与伦理：被取消的冲突[M].刘宇清，译.重庆：重庆大学出版社，2019：189-190.

面对潘玉良这样一位具有特殊身份的艺术家时,创作者的视角会不由自主地从性别身份开始。然而,在笔者看来,也正是这种视角束缚了黄蜀芹的思路。纵观全片,除了流水账式的生平记述,审查所导致的节奏上的不连贯和情绪上的错愕体验,也造就了影片的硬伤,以至于黄蜀芹多年后仍不愿提及《画魂》的拍摄。① 不过,除去这些客观原因,影片中对潘玉良艺术的正面呈现只限于从评论中引用的那两句"一笔成局"和"玉良铁线"。然而,"一笔成局"或者"玉良铁线"的精妙之处究竟该怎么理解,影片只字未提。当然,传记电影绝非影像论文,但依笔者之见,那些优秀的艺术家传记电影之所以优秀,正是因为它们很好地解决了传主生活经验和艺术创作之间的依存关系。换句话说,艺术家传记电影所隐含的文化价值往往需要通过这些细节来累积沉淀。

确实,我们在片中也看到了主创们从另外一个角度所做的努力。譬如在潘玉良曾经待过的蒙巴纳斯那一间画室中完成法国部分的内景拍摄,又譬如摄影师夏力行和吕乐建议导演通过照明来给影片营造一种油画般的美学质感,从成片来看,毫无疑问,这一点是做到了。但不无讽刺的是,那种所谓的油画质感恰好与潘玉良西画作品风格的主要特征相去甚远,甚至南辕北辙。众所周知,潘玉良最大的贡献莫过于将东方意境及其对形体的理解以西画媒介呈现出来,正如那句"玉良铁线",于时空之外对应着中国传统绘画"十八描"中的"铁线描",每根线条中都透露着倔强不屈的生命意志——这才是理解和诠释潘玉良生命与艺术追求的关键所在啊!所以,对潘玉良这么一位本身在西方社会已经有着广泛声誉、在中国受众里也不乏话题性和伦理冲撞的艺术家而言,《画魂》所做的努力只能说十分有限。诚然,身份是一个极好的切入口,正如潘玉良在临终遗嘱中仍然将自己的名字签署为"潘张玉良"那样,"出生时间的难以确定和姓氏名字的多次更改是她命运漂泊的见证……最后的署名表明她仍在做自我确认的努力"②。而从艺术市场的反馈来看,身份确实是理解和再现潘玉良的关键

① 沈一珠,夏瑜.写意光影织妙境:黄蜀芹[M].上海:上海世纪出版集团,2017:144.
② 董松.潘玉良艺术年谱[M].合肥:安徽美术出版社,2013:4.

所在。2005 年佳士得秋拍中以 1021 万成交的《自画像》(*Self-Portrait*, 1949)迄今为止仍然占据潘氏拍卖最高纪录的事实绝非偶然。

另外，对于以 657 万拍卖的《躺在沙发上的女人》(传为 1937 左右所作)，大家可曾有过其他联想？笔者想说的是，终其一生，潘玉良作品最重要的主题就是女人体和花卉静物，它们的共同特征是被展示和被观看。想想潘玉良一路走来的历程，想想刘海粟曾迫于社会舆论在公告中隐去她 1919 年入上海美术专科学校求学的事实，我们还会觉得她那些女人体题材只能在"艺术"的范围内来理解吗？还有，最重要的，结合《画魂》因为拍摄裸体场景而被审查制度格外关照的细节，画里画外，《画魂》体现的不正是一个绝佳的、最具代表性的中国艺术家传记电影的创作困境吗？一方面，是创作者对传主的理解与把握；另一方面，是体制与社会语境能给到创作者以多大的自由。基本上，《画魂》就是中国艺术家传记电影创作的一个缩影和折射。理顺了这部作品画里画外的关系，也就把握了我们的创作瓶颈。

第二节　东亚：传统与当代的异趣指向

事实上，用东亚来指称日本和韩国是一个很尴尬的选择。从地缘政治角度讲，东亚有着相当明确的概念与内涵。但试图用它描述这两个国家的文化时，我们不得不承认这个概念所遮蔽的东西比它能定义的东西要多得多。按照文化地理学的观点，类似东亚这种概念无疑是用来描绘"外国"文化和"确定他者"的一个过程，因为"对'自我'的定义是与'他者'文化的特性相关联的"①。借此，"本国"文化的思想意识得以建构。所以，当我们强调与西方文化的差别时，我们常常把日本和韩国视为一个整体的东方，在假想它们共性的同时忽视它们之间的差异性。但当我们从概念内部审视时，我们不难发现日本与韩国的

① 迈克·克朗.文化地理学[M].杨淑华,宋慧敏,译.南京:南京大学出版社,2005:54.

差异之大,令人咋舌。就艺术家传记电影呈现的形态而言,韩国与中国似乎体现出了更多"同宗同源"的特征,都对传统艺术的章法、师承,儒家哲学与艺术的滋养关系,以及"李白"式放浪形骸不拘一格的艺术家品性充满兴趣;相反,作为没有与陆地相连接的岛国,日本的艺术家传记电影更多地呈现出了决绝凌厉和破釜沉舟式的悲烈姿态。在整体上,我们可以用传统与当代的异趣指向来描述这两个国家的艺术家传记电影的创作取向和哲理思路。

一、别样日本：惊世骇俗的当代表达

在一般电影观众中,对于日本的艺术家,能说出名字的或许不多,但只要稍稍描述一下那幅《神奈川冲浪里》(19 世纪初),几乎所有人都会点头称是,这就是自江户时代以来日本最著名的浮世绘画家葛饰北斋(Katsushika Hokusai, 1760—1849)。就像毕加索和梵高那样,北斋是日本电影创作者最热衷的再现对象,同时也是日本艺术在国内外辨识度最高的文化符号。目前,由桥本一(Hajime Hashimoto)导演的有关他的最新传记电影也在制作过程中。

在所有关于北斋的传记电影和纪录电影中,《北斋漫画》无疑是最典型的一部。影片夸张乖戾的风格与传主本人颠簸的人生历程和性格品质吻合度很高,是难得一见的形式与内容颇为贴切的传记作品。全片呈现了北斋艺术生涯中的几个重要节点,尤其是他从春宫画转型代表作的过程被格外详细地诠释了。影片在表现葛饰北斋(绪形拳饰)的真正转型时,也像《痛苦与狂喜》中米开朗基罗在大山之巅感受到自然的神秘讯息那样,尝试通过人与自然的关系来建构和提升艺术家与其民族文化的纽带关系。在第 1 小时 10 分时,已然历尽千帆的艺术家身背行囊,只身来到了富士山对面的山顶。在真正的大自然中,他仰天长啸,叹服于富士山的伟大与瞬息万变。隔山相望给了艺术家一种全景式的视野与观察角度,使他可以从容地提炼出富士山的形式感。然后,镜头在一组实拍山景和艺术家的笔触之间来回切换,背景雄浑激烈的交响乐声活化了艺术家内心激扬澎湃的情感,在一张张画面叠换中,脍炙人口的杰作《凯风快晴》

（*Fine Wind, Clear Morning*, 1831）就此成型。另外，影片对艺术家那幅人尽皆知的大作《神奈川冲浪里》的呈现也沿用了同一个思路。在全景镜头中，葛饰北斋沿着海岸线自景深处向观众走来，他脚下的朵朵浪花与远处澎湃奔涌的巨浪形成对比。这种视觉呈现同时给观众一种特写与远景交相辉映的感觉，正如画作本身那样，在一个平面的形式感中协调了近景滔天巨浪里颠簸翻飞的小船和远景处平静的富士山，将日本文化中和谐克制与激愤冲动的矛盾特质体现得无以复加。应该说，就我们对艺术家传记电影的期待来讲，这种直观的影像策略可谓十分有效。毕竟，还有什么比图形匹配剪辑更能调动起观众对两种视觉元素关系的联想呢！

电影《北斋漫画》　导演：新藤兼人（1981）　手绘插图／张斌宁

　　关于浮世绘与情色的关系，或许《北斋漫画》里的一段戏最能说明。在第 1 小时 2 分时，有关欲望与压抑的象征性画面完全可以用"瞠目结舌"来形容，日本文化对于性意象的诠释在整个亚洲实在无出其右，其形式之大胆、想象力之夸张着实令人瞩目。黑色背景中，一个女子横陈榻上，随着画家的喃喃自语，一具章鱼慢慢显身，那柔软迟疑却并没有任何退缩的触角像男人的手一般抚摸在女人光滑的身体上。女人的呻吟声、画家粗重的喘息声，以及默默无言却越来越多、张牙舞爪的触手像无数个充满贪欲的男人那样爬遍了女人的身体。但

是,更惊心动魄的意象还在后面。在女子分开的两腿之间,一双惊恐的大眼睛悄然出现,与此同时,章鱼将一根触角深深地插入女子口中,一种不由分说的暴力感跃然而出。之后,随着女子身体的舒展慵懒,一旁写生的画家也颓然倒地不起,像是刚刚经历了一场虚拟的性爱游戏,男女两性于意念中的角力博杀将人类压抑的欲望与希望通过身体寻求解脱的困境呈现得淋漓尽致。就葛饰北斋而言,他无疑找到了一种精当的方法诠释人性欲望可怖和不可控的一面,从而可以将他关于欲望无底深渊的"邪恶"属性和荒诞外观传递给观众,正如一些艺术史家所言,"北斋一方面描绘了妖怪们被角色化后令人忍俊不禁的故事;另一方面也运用了接近抽象手法的表现形式,唤醒了读者内心深处的畏惧感……心动,画也随之而动"①。确实,目睹这一场景,诚如揽镜自窥,我们似乎看到了自身被欲望嘲笑和吞噬的窘境。

另外,在笔者看来,导演新藤兼人(Kaneto Shindo)显然也是深谙浮世绘要义的影像作者。这种被称为"春画"的线描赋色作品常常有着露骨的性征描写,譬如石上阿希(Aki Ishigami)描述的那样:"初次看到日本春画的人们,可能会对巨大的男根和女阴感到惊讶,但是这种夸张的不按比例描绘的方式正是春画的特征之一。"②很显然,这是一种典型的文化压抑之后的反弹心理宣泄,它表现的是正是岛国日本"具身化"的危机意识。或许正是有了这种同根同源的心理共鸣,新藤兼人才可以探寻到葛饰北斋的画理思路,将艺术家抽象的大脑活动用影像媒介以既触目惊心又直截了当的方式和盘托出,带给我们更多的关于绘画和影像这两种媒介的图像转换思路。也正是在这一点上,我们不妨认为,作为艺术家传记电影的《北斋漫画》在某种程度上实现了日本特有艺术种类浮世绘的文化想象与媒介再现。

不止于此,《北斋漫画》中还涉及尺度颇大的伦理议题,为我们理解艺术创

① 藤久,田中聪.线条的魅力:葛饰北斋的趣味形体[M].赵仲明,王紫钧,译.北京:北京联合出版公司,2018:158.

② 高冈一弥.春画[M].东京:株式会社,2014:14.

作与世俗伦理的关系添加了一个小小的注脚。当艺术家灵感枯竭时，他的女儿（田中裕子饰）自愿褪去衣衫为父亲做起了模特。之后，当艺术家行将就木之际，已然70岁的女儿更是全裸钻入父亲被窝与其相拥。当父亲提出想要亲吻女儿的乳房时，后者木然应允。特写镜头中，女儿无望且无动于衷的眼神令观众不寒而栗。影片中还有大量涉及性爱的场景，但耐人寻味的是，导演并未直观地呈现给我们艺术家与性相关的实质行为。笔者以为这里的潜台词十分明显，即艺术家是欲望的转译者和净化器。经由他手中的画笔，我们人类挣扎在脆弱卑微的欲望里的精神困境得以合法宣泄和伸张。事实上，这种处理是典型的将性爱场景非道德化的一种策略。从电影的本质来看，这些场景无疑满足了娱乐与猎奇的双重需求，但同时，它也隐晦地暗示了日本文化中独特的一面，为日本浮世绘艺术的文化底色做了必要的解释和背书。正如佐伯顺子（Saeki Jyunko）探讨究竟是何种东西在规约着日本人的"恋爱观"时所说的那样，正是由于"'文明开化'的思想带来的尊重'个人'的'意志'和主体性的思想，也同时使人丧失了神话的、官能的'自他'融合的可能性。近代男女被剥夺了'性＝死'的祝祭仪式化的感情净化，他们不得不忍受来自他者的'可怕'的疏离感"[1]。笔者认为，北斋正是敏感地察觉到了这种端倪于江户时代的早期现代性的迹象，适时地用画笔记录下了自他那个时代以来的现代性通病，即疏离感。

片末还呈现了另一个耐人寻味的细节。当行将作古的北斋要求女儿再一次把画笔递给他时，那支象征着文化权力的画笔却悄然坠地。联想到女儿随其一生帮助父亲打破一个又一个创作瓶颈的事实，这一幕"失势"的意象实在是含义多多，为我们从侧面理解这对父女之间的伦理亲情及其与北斋绘画的关系助益良多。很显然，将女性，尤其是青年女性视为创作缪斯的化身在日本各类艺术创作中都很常见，譬如沟口健二（Kenji Mizoguchi）和成濑巳喜男（Mikio Naruse）导演都热衷于拍摄女性题材，并发展出一种真正的不同于西方女性主

① 佐伯顺子.爱欲日本[M].韩秋韵,译.北京:新星出版社,2016:497.

义的东方女性内省视角。不同的是，在《北斋漫画》中，女儿才是父亲真正的缪斯。影片中，每每遇到创作瓶颈时，都是女儿以实际行动帮助父亲走出困局。我们应该不会忘记影片中间那一场艺术"表演"，犹如当代行为艺术那般，又犹如法事仪式，在女儿的配合组织下，北斋完成了从微景绘画到广场书法的两极表演。尤其是表现巨笔书法时，俯瞰镜头中，全身赤裸的艺术家用如椽巨笔在众人眼前完成了一幅佛陀头像。然后在女儿的引导下，观众登高俯瞰，方才明白艺术家行为的含义。无论从哪种意义上看，这种调度都足以与今日的行为艺术相提并论。因为它给到我们的是有关艺术审美的先锋试验场景，诚如苏珊·桑塔格（Susan Sontag）对行为艺术的描述那样，北斋此举无疑是在江户时代针对普通观众进行的一种"新感受力"的培训，即"艺术如今是一种新的工具，一种用来改造意识，形成新的感受力模式的工具"①。联想到影片开始和结束时，北斋于瓢泼大雨中狂奔跳跃的不羁形象，由他所代表的日本艺术的活力与不拘一格已无须多言。

四方田犬彦（Inuhiko Yomota）曾说过，"日本电影没有像好莱坞电影那样，作为代表美国文化的艺术形式在全世界树立独一无二地位的同时，将自己的'普世性'作为一种意识形态向全球宣传"②。但笔者认为作为艺术家传记电影的《北斋漫画》事实上确实触及了对日本本土艺术的当代化表达与建构，包括浮世绘中那些与情色相关联的形式和内容的创新，所以笔者认为这部传记电影是典型的对日本艺术当代性的全新解读，是日本艺术打通和连接西方艺术的一种努力，是将自身艺术形态"嫁接"进西方现代艺术的一种实验。我们很难去评价这种思路的对错，但其中蕴含的积极价值却不容忽视。当我们自己的艺术家传记电影仍然在传统思维的束缚下缩手缩脚于伦理考量时，日本艺术家传记电影已经开始尝试通过影像媒介建立他们本土艺术与世界艺术潮流的关系，这一点不得不引起我们的深思与警惕。

① 苏珊·桑塔格.反对阐释[M].程巍,译.上海:上海译文出版社,2003:343.
② 四方田犬彦.日本电影110年[M].王众一,译.北京:新星出版社,2018:9.

二、传统朝鲜：遗世独立的"醉画仙"

正如我在本节开头部分提到的那样，相较于日本的惊世骇俗，韩国艺术家传记电影中"温良谦恭让"式的艺术传统展现似乎更与中国一脉同源，其中尤以林权泽（Kwon-taek Im）的《醉画仙》为典型。在这部以朝鲜李朝时期画家张承业（Jang SeungUp，1843—1897）（崔岷植饰）为传主的作品中，我们不仅看到了有关艺术家影像再现的清晰逻辑和严密叙事，也发现了诸多令人眼前一亮的整体设计与局部创意，充分展现了导演林权泽和主创们的艺术格局与文化视野。影片以典型的"天才+勤奋"的人物塑造模式，不仅比较完整地呈现了东方艺术中关于传统继承与艺术革新、个人苦难生活经历与超然艺术追求的关系，还将角色塑造引入西方观众熟悉的另一个模式，即展现张承业从卑微的底层到无酒不欢和无酒不能画的疯癫过程。此外，影片还反复涉及绘画师承关系的重要性，以及李朝时期画派、门派乃至绘画学馆的集体氛围，不遗余力地展现了文人知识分子和艺术家的家国情怀与艺术追求，通过一些功能性配角的演绎，从侧面展示了朝鲜和中国以及日本的关系，从而辐射到社群阶层和国际关系。不仅如此，影片在视觉风格，尤其在场景设计方面的经营更是令人印象深刻，使影片从形式外观到内容传达都保持了难得的一致性，成为一部亚洲范围内比较少见的、完成度相当高的艺术家传记电影。

影片一开始就为观众展现了张承业恃才倨傲、狂放不羁的性格。在一次文人雅集中，众人团聚一起凝神屏气，艺术家正伏地走笔，旋即，起身端起一碗酒一饮而尽。紧接着，画面一转，在一系列倒酒温酒的特写剪辑中，画面过渡到了艺术家的"嚣张"表现，"一笔一万，共计一万笔……我的画为什么要遵循传统！"一个很简单的场景设计，艺术家桀骜不驯的性格就已经跃然而出。继而，影片继续深化我们对角色性格的认知。不过，在简单的性格呈现基础上，主创们融入了更多历史信息于其中。即当日本记者 Kaiura 向张承业求画时，他张口"何以'伟大的'日本帝国会要一个庸俗的朝鲜人的绘画"，简单的一句对白，就

将 1882 年前后日朝政治关系现状带入叙事，客观上为影片将张承业塑造成一个民族画家做好了必要的铺垫。值得注意的是，区别于那种过分生硬的设计，此处是将民族立场缝合进艺术家性格特质之中进行展示的，所以观众通常只会理解前台的性格信息，而作为潜文本的爱国信息是通过"润物细无声"的方式来作用于大家的。笔者认为这一点尤其值得中国创作者反思和学习。

影片对朝鲜传统绘画中东方意蕴的展示也借助了很多小技巧。每当镜头展示作画场景时，观众总会听到朝鲜传统器乐的悠扬伴奏，尤其是笛子、笙、箫。实际上，这是视听语言中典型的对视听元素化学作用的配置。正如克里斯蒂安·麦茨（Christian Metz）的"大组合段理论"所描述的那样，观众对信息的收集和理解是不同感官同时作用于心理的结果。因为从符号的角度来讲，笛声（声音）与笔触（视觉）等元素的组合，很容易给人一种"东方"式的感受。在笔者看来，这正是罗兰·巴尔特（Roland barthes）所谓的"意指系统"①，即一个表达平面和内容平面的关系的结果，它们可以延伸进彼此的感觉范畴。我们之所以可以这样去分析，原因在于，此处作为画外音效的笛声与画面叙事内容完全没有逻辑上的关系。而且，纵观全片，这一策略的反复实践，很容易让我们得出这样的结论，即主创们刻意使用两种完全不同但又有相关性的视听材料，从而激发起它们的化学作用，给观众一种有关东方艺术的整体印象。

《醉画仙》格外引人注目的设计还在于它对绘画群体观摩交流场景的反复呈现，以及关于中朝两国艺术交流的历史再现。就像前面提到的那样，影片一开始就呈现了文人雅集的场面，而这种不同阶层集体观摩的场景纵贯了昔日朝鲜文化阶层的各个群体，既有学生之间的交流，也有上层知识分子间的研磨，更有街肆纸店画廊和画商们的呈现。应该说，这是在一般艺术家传记电影中很少见到的全方位、全产业链式呈现传统艺术生态的一种尝试。它的好处显而易见，即观众对艺术家及其求索过程的理解可以通过历史向度去感知，从而丰富

① 罗兰·巴尔特.符号学原理［M］.李幼蒸，译.北京：中国人民大学出版社，2008：55-56.

了人物的深度与广度。令笔者特别感动和抱持好感的是，影片中还多次交代了中朝绘画的关系，肯定了中国艺术对朝鲜绘画的影响，而这种影响仍然是贯穿上层知识分子和青年学生的。在影片中，一群上层文人集体揣摩中国皇室藏品画册的场景尤其生动，带着一丝期待和被抑制的兴奋情绪，为首一人小心翻开画册一一过目，边看边讲。特写镜头和通过放大镜展示的画功细节隔着屏幕都不禁令人神往，一种文化交流和传承的仪式感呼之欲出，相信每一位有过学画经历的人都会异常感动。还有，当一群青年学子热烈讨论苏东坡的绘画理论时，观点的交锋也让人兴奋不已。尤其是当他们探讨"论画以形似，见与儿童邻"、提倡艺术家的首要任务是要画出自我精神时，那种亲切感不由得扑面而来。令人尊敬的是，影片对历史细节的梳理和把握直接提升了这部艺术家传记电影的影像文献价值。譬如，当他们讨论其中一幅作品时，我们可以准确地分析出画面中的树干取法于郭熙，石头源自黄公望，而花鸟则有林良遗韵。尤其是对比两张作品，探讨其中一幅以被革职的陶渊明为题材的作品时，我们不难发现，朝鲜文化对寄情于墨的艺术抒怀实在与我们相差无几。

特里·伊格尔顿曾说过，"民族的发展有其自己的节奏和独特的形式，并不存在统一的、线性的发展过程。每个民族都会通过特有的方式追求自我实现"[1]。但笔者在《醉画仙》中看到了韩国在塑造民族传统文化过程中的谦恭姿态和内省思路。具体说，不同于当下媒体中沸沸扬扬的"抢占"传统资源的各类消息，这部艺术家传记电影呈现出的历史意识和严肃态度令笔者十分感慨。在一部表征本民族最有成就、最伟大的艺术家传记电影中，导演不厌其烦地强调艺术家与中国的渊源，不仅没令观众觉得朝鲜艺术"低劣"，反倒被他们实现自我追求的虚怀若谷的姿态所感动。事实上，从更宽泛的视野来看，这是将自身缝合进中国传统文化的一种策略。在某种程度上，它帮助我们完成了有关东方艺术的整体形象。虽然可能有再造"刻板印象"之嫌，但就电影媒介通俗性的属

① 特里·伊格尔顿.文化与上帝之死[M].宋政超,译.郑州:河南大学出版社,2017:20.

性而言,这种策略的传播价值仍然是不言而喻的。我们自己的艺术家传记电影创作,缺少的或许就是这种平和包容的心态。

这部影片之所以顺滑流畅,主要还在于它对好莱坞叙事的尊重。首先,影片对艺术家的塑造完全按照好莱坞人物塑造的一般规则来进行,即展现一个人物怀揣某个目标,在重重障碍下,目标越来越清晰,最终在“盟友”的助力下战胜自我并实现目标的整个过程。所以,我们看到的张承业是一个人物弧线非常流畅且富于逻辑的展示过程。譬如,幼时的颠沛流离与其彪悍性格的养成,遇到“指路人”开始步上正轨,取得暂时的成就后开始迷失,经历人生的大转折,低谷期的疯癫表演,渐至人生“高潮”终于彻悟、隐迹江湖等。经由这种设计,不仅观众的角色认同得以建立,而且也呈现给大家一个从底层爬升至有机会给皇族作画的“荣耀”时刻,从而将艺术与阶层递进的关系悄悄埋藏其中,实则上隐晦地批判了艺术与世俗荣耀的矛盾关系。

除却以上特点,《醉画仙》的视觉形式设计有着非常清晰肯定的整体思路,这在亚洲艺术家传记电影中并不多见。简单来说,就是大场景通常强调人与自然的对比关系,在构图严谨、极富形式感的大全景画面中,人物通常偏于一隅、踽踽而行,在清晰简洁的形式美感中透露着几许苍凉与孤寂。譬如,当艺术家暗恋的富家女子因病去世后,他一人行走在山地荒漠与河道之间的构图,以及当他重新面谒师傅的时候,两人跌跌撞撞于泥泞滩涂之上相互奔走拥抱的场景,都形象生动地诠释了艺术家“独行者”的精神形象。与此对应的是,几乎所有的内景场面中,导演都通过镜头的不同视点借助前景在纵深空间进行调度,形成了很多富有意味的构图,使这部完全展现东方艺术家的故事在美学外观上感觉非常现代,别有一种国际化的影像美学质感。同时,这种复杂的空间调度也很好地诠释了东方绘画遮挡留白的美学特征,帮助观众在潜意识中更好地理解艺术家的追求所在。另外,在所有展现艺术家与上层人物同处一室的场景中,影片无一例外用了极富秩序感的形式结构原则,然后利用景别、服装、色彩等元素凸显艺术家与环境的不协调,刻意强化了他的艺术追求与不妥协精神。

在笔者看来，这部传记电影的场景设计，其思路之清晰缜密、视觉节奏之丰富跌宕，在亚洲同类制作中很难寻到可以与之匹敌的对手。毫无疑问，这是一部将东方内容与源自西方媒介的形式惯例结合得最贴切的一次实践。

正如影片中最经典的那个意象——艺术家手持酒壶、骑坐屋脊恣意畅饮的定格画面，《醉画仙》完整地再现了张承业遗世独立的癫狂秉性和他不见容于世的艺术家风格形象，从侧面展现了他绘画作品中的形式和谐与残酷现实的种种冲撞，为亚洲艺术家传记电影利用好莱坞视觉风格规范讲述东方故事和传递东方价值做了颇富价值的探索。

第三节　作为通约符号的亚洲形象是否可能？

那么，作为一个整体，亚洲艺术家传记电影是否可能发展出一种相对于好莱坞叙事的身份标识和文化符号？周安华先生在《亚洲新电影之现代性研究》一书中曾这样描述亚洲电影的概念，他认为，虽然"亚洲电影这个概念只能在地缘政治的层面上对亚洲各国的电影创作进行一个抽象、含混甚而草率的描述，它的底色多少透露着一种无可奈何的勉力与挣扎"。但作为一种方法论，"对外，相对于以好莱坞为标的的西方主流电影，亚洲电影整体上呈现一种虽松散却坚韧的突围形态；对内，亚洲电影各个国家间互为参照，此消彼长，在竞争中探讨和发现各种对话合作的有效途径，凸显不同国家间由时间差带来的现代性进程及其效果，从而构建起一个关于亚洲电影文化政治生态圈的立体模式，比以往任何时候都更精准地描述了亚洲电影"[1]。由此思路推断，从方法论的角度，以艺术家传记为切入口，亚洲电影作为整体是有可能建构出一种具有明显辨识度的叙事机制和文化标识的。

① 张斌宁.穿越"克劳德镜"的反思话语：读周安华著《亚洲新电影之现代性研究》[J].剧影月报,2018
(1):25-26.

一、成熟类型与艺术风格的嫁接互融

众所周知，在名目繁多的电影类型中，武侠电影是迄今为止中国在国际上最具认可度的成熟类型。武侠电影因其超然的精神追求和飘逸灵动的视觉表现，在某种程度上代表了中国文化中非常重要的一个面向。作为中国人，我们当然深知武侠电影中所呈现的一切在很大程度上不过是一种文化想象而已，但从对外传播角度而言，这种略带"刻板印象"的"神话"叙事仍然是很有价值的。根据弗雷德里克·M.多兰（Frederica M.Dolan）的看法，"当代世界秩序'最具决定性的特征'是'用虚构取代经验'"，"意识形态与个人的雾化相结合，形成一个'虚构的世界'，它取代了构成于真的公共空间的真实世界"①。无独有偶，欧内斯特·卡西尔（Ernest Cassirer）也在他那本《国家的神话》中关注了神话和共同体之间的关系，"他认为，整个西方政治理论史恰恰是与神话的斗争史，或者至少是围绕正确利用神话的斗争史"②。可见，对所谓神话的建构和复述确实是国家文化战略布局中不可忽视的一部分。正所谓只有软实力才可以将硬实力的效应最大化，我们无疑应该由此得到启发，从武侠类型出发，尝试在类型交融的思路上将艺术家传记电影嫁接进来，以获取可以预期的化学反应。

譬如对晋代著名书法家卫夫人就可以按照武侠与传记的方式来诠释。据记载，这位相传为王羲之启蒙老师的卫夫人兼工擅草。书法书写性与运动性的特点，可以调动起书写者的身体感知，即所谓的"具身化"书写。另外，像狂草大师张旭、怀素更可以按照这种类型来处理。不过，需要说明的一点是，这里所谓的武侠类型，并非在角色原型身上杜撰出一种功夫背景，而是说，可以将我们对武侠动作的呈现经验，即对身体—动作的东方式影像经验嫁接到书法动作中去，给原本可能在视觉上比较平淡无奇的动作激发出另一种节奏，正如贾磊磊

① DOLAR F M.Allegories of America：Nerratives·Metaphysics·Politics[M].Ithaca,N.Y.：Cornell University Press,1994：168.

② M.莱恩·布鲁纳.记忆的战略：国家认同建构中的修辞维度[M].蓝胤淇，译.北京：商务印书馆,2016：114.

对武侠动作"武之舞"特性的判断那样，令观众可以在观赏过程中感知到一种武侠飘逸灵动、赏心悦目的视听节奏即可。换句话说，就是在艺术家传记电影中有意识地连带起我们曾经被证明过的成功经验，在观众心里打通关于艺术与武侠之舞蹈动作的文化想象，久而久之，期待这种元素交融能够被固化为有关我们东方哲学的一种神话描述。譬如《刺客聂隐娘》（*The Assassin*，侯孝贤，2015，中国）中，将原本凌厉舒展的动作反其道而用之，在一系列特写镜头的剪辑中，将克制隐忍的文化内涵贯注其中，从而形成一种别有味道的新的武侠类型。再如在古代人物传记电影《孔子》（*Confucius*，胡玫，2010，中国）中，导演让我们一睹孔子张弓射箭的场景，一改传统上孔子谦恭有仪的刻板印象，将文武之道融合在一起，更加全面地诠释了中国儒学的博大精深。笔者想说，如果连《孔子》都可以勾连起动作性的成分，那么艺术家传记电影还有什么是不可以做到的。

正如其他论者所言，"所有好莱坞片都是'以美国为中心'的'功能性知识学'的图标化，核心就是夸张美国的'强力意志'"①。那么，我们可否在武侠传统之外，在艺术家传记电影这座富矿类型中，建构我们自身的"功能性知识学"，塑造我们自信自强、不卑不亢、包容和谐的"东方智慧意志"。从既往的经验来看，这一点是完全有可能做到的。所谓"他山之石，可以攻玉"，我们可以在好莱坞制作中看到西方团队对中国文化的理解和提炼。譬如《功夫熊猫》（*Kung Fu Panda*，马克·奥斯本/约翰·斯蒂文森，2008，美国）、《功夫熊猫2》（*Kung Fu Panda* 2，詹妮弗·余，2011，美国）、《功夫熊猫3》（*Kung Fu Panda* 3，吕寅荣/亚历山德罗·卡罗尼，2016，中国/美国）系列，将我们的"国宝"熊猫设计为主角，利用我们武侠小说传统中的师徒关系，将建筑、山水、风水、民俗等我们习以为常的视觉元素熔于一炉，既给了中国观众以亲切的熟悉感，又带着几分似曾相识的陌生感和奇异感。简言之，好莱坞团队有能力将"熟悉的东西陌生化"，往往能够挖掘和提炼到异域文化的核心要素，然后利用他们的视听技术将其打造

① 曲春景，温立红.电影的"叙事伦理批评"与"伦理批评"方法的综合研究[J].电影新作，2019（4）：10-16.

得美轮美奂，真正做到东西合璧，在两种文化背景、两种观影群体中都取得令人满意的效果。从细节上的中国元素，到视听质感上的好莱坞美学效果，这些国际团队最终将自身的工业美学追求凌驾于我们的形式元素之上，实现了对东方文化的"驯服"。就像很多电影史学者乐于承认的那样，如果说好莱坞在世界各地所向披靡背后有什么秘密的话，那这个秘密就是他们的包容性，是他们能够将异域文化元素按照他们的意愿整合吸收的能力。换言之，像诺文·明根特（Nolwenn Mingant）认为的那样，这其实是一种隐晦的文化战略，是好莱坞电影根据"透明叙事"这一概念，"将在每一个文化中找到共鸣并将因此被当作'本地人'看待"①。不得不说，这正是需要我们潜心钻研和借鉴学习的地方。包容，以及前期像学术般苛刻的现场调研和归纳提炼，是他们"公开的"秘密所在。

　　事实上，不止是在以好莱坞为代表的文化领域，在传统上认为是竞技体育的领域如 NBA 赛场，这种包容吸收以使自身变得更强大、更难以撼动的例子也不在少数。在篮球场这样一个一直以来都由黑色族裔运动员所"把持"的项目中，我们看到像达拉斯独行侠队（原达拉斯小牛队）和圣安东尼奥马刺队在"国际化"方面做得都很出色。譬如前者曾围绕德裔运动员德克·诺维斯基（Dirk Nowitzki）为核心并拿到总冠军，目前更是以斯洛文尼亚籍运动员卢卡·东契奇（Luka Dončić）为核心运动员，克里斯塔普斯·波尔津吉斯重建队伍并取得了不俗的战绩。而马刺队的冠军阵容也分别围绕来自维京群岛的蒂姆·邓肯（Tim Duncan）、来自阿根廷的马努·吉诺比利（Manu Ginóbili）和来自法国的托尼·帕克（Tony Parker）构建。另外，如曾经的休斯顿火箭队也以状元身份选中来自中国的姚明，而姚明亦不负众望，在中美文化交流和衔接方面做出了重要贡献。应该说，这些国际化思路，并没有在根本上撼动 NBA 联盟以黑色族裔运动员为核心的事实，但其他国家和地域运动员的加入为这个联盟带来了不同的运动理念和文化习惯，在 NBA 这样一个关注度很高的国际舞台上，经由篮球比赛，很

① 诺文·明根特.好莱坞如何征服全世界：市场、战略与影响[M].吕好，译.北京：商务印书馆，2016：63.

好地将各自身后的文化发散辐射到了世界观众眼前，将一个体育竞技项目带到了一个文化娱乐传播的高度。反观我们 CBA 的外援引入，除了马布里（Stephon Marbury），可谓全盘皆输。而马布里的成功案例很大程度上正好是因为双方的充分理解、包容和接纳。应该说，对我们整个亚洲艺术家传记电影的创作和国际传播而言，这种思路都是一种难得的可资借鉴的思路。

二、作为方法的亚洲艺术家传记电影是否可能？

自竹内好（Takeuchi Yoshimi）1960 年提出"作为方法的亚洲"以来，这个用语结构已经被后来的学者延伸使用至各个领域和方向。譬如沟口雄三（Yuzo Mizoguchi）的"作为方法的中国"，孙歌的"作为方法的日本"，陈光兴的"作为方法的印度"，万传法的"家庭伦理作为一种方法"，项飙的"把自己作为方法"，乃至唐宏峰的"作为方法的竹内好"等。应该说，作为一种思维理路，"作为方法"在主体性建设方面的作用不容忽视。尤其是在移动互联语境下，打破地缘政治格局，探讨基于社交媒体和立体互娱的全球分享与主体确认，在承认差异的基础上寻找文化共通共融的可能性已然迫在眉睫。因此，就亚洲艺术家传记电影而言，将其视为一种方法，我们是否能够为这种特殊的电影类型找到某种突破口，不仅为亚洲艺术的整体形象塑造寻找脉络，同时也为亚洲艺术内部的差异化表达探索一种可供选择的途径，也就自然而然成了电影研究者的时代使命。

令人欣慰的是，已有很多学者从自己的角度为"作为方法的亚洲艺术家传记电影"做好了理论储备。其中，尤以周安华提出的"亚洲新电影"概念为代表。他认为，"浓郁而鲜明的文化传统、40 年社会变革发展进程以及共同的影像美学创作习惯，凝聚了亚洲银幕的传奇和魅惑，也构建了亚洲影人的艺术偏好，塑造了作为世界电影第三极的亚洲电影的主体性"。基于此，"在当代世界电影博弈的地图上，亚洲新电影越来越在历史根性、文化母题和审美调性上彰显着'自我'和'个性'，更在艺术方向和镜像形式上纷呈别样，书写地缘政治、经济、文化

电影《歌麿和他的五个女人》　导演：沟口健二（1946）　手绘插图/张斌宁

的现代性面貌，'阐发'属于亚洲的新伦理、新趣味和新气质"①。确实，正如之前提到的《醉画仙》，虽然为韩国制作，但影片中有关传统艺术的气质呈现处处表达着中国人耳熟能详的亲切感。传主张承业一边饮酒一边作画的洒脱形象，时而像"李白斗酒诗百篇"的豪迈，时而如夏完淳笔下的"无限山河泪，谁言天地宽"的那般凄凉。影片将一个天才艺术家的不羁形象与不被社会理解的愤懑表现得淋漓尽致，不仅在角色塑造上完全吻合好莱坞叙事所要求的人物弧线变化，还在场景设计等视觉层面上保留了一望而知的东方意境。

比较而言，反倒是我们自己拍摄的有关弘一法师的传记电影《一轮明月》却随处透着几许隔膜和生硬，既没有民国风韵，也没有日式的克制从容。在笔者看来，这种差异主要取决于主创对本民族文化艺术内核的理解与把握。简单说，就是要将本民族艺术表彰为其他人也能看得懂的东西，并且要保证转译过程中的不失真。《醉画仙》就是抓住了张承业"天赋+勤奋""传承+创新""个人+社会"的几对主要矛盾，并引入主流叙事必不可少的爱情线索，完美呈现了

① 周安华.专题：异动与精进——全球视界中的亚洲新电影美学研究[J].民族艺术研究,2019,32（4）:5.

艺术家终其一生追求艺术的真谛，最后却发现真正的艺术是只为"心灵和美感"负责的理想境地，从而给予东方艺术的包容性以中肯客观的评价。事实上，这正是周安华所说的"类型超越"策略，即亚洲新电影是"跨越宗教、传统和习俗，凸显自身的'内在根性'，以更自我，更灵动的气质，共享、调用、分拆和互补类型元素，创造了当代性和民族性一体的新类型电影，其主要特点是：远近适度的中景美学、着力嫁接的复调技法和亚类型化的模态"①。一句话，《醉画仙》正是在主流类型基础上实践了一种适度的超越，使观众可以在欣赏过程中充分感受那种"熟悉的陌生感"，从而达到比较理想的传播效果。《一轮明月》缺的就是这种类型超越意识。全片温吞吞的节奏既没能把握东方意境，也没能精准再现陌生化情境，观众的审美情绪无以着陆，最终落得一个令人遗憾的结果。

显然，将亚洲作为一种方法，《醉画仙》的探索已经证明了这是一种可行的策略。但就当代中国、日本和西亚各国的情况来看，目前仍留有较多遗憾亟待探讨补缺。事实上，不止艺术家传记电影，当我们将目光放大至整个创作生态和创作趋势时，不难发现其实大家都在围绕类型做文章。众所周知，作为电影最重要的形式元素，类型是电影创作者和社会大众口味需求持续博弈的一种结果。按照托马斯·沙茨（Thomas Schatz）的说法，无论哪种类型电影，"都是由熟悉的、基本上是单一面向的角色在一个熟悉的背景中表演着可以预见的故事模式"②。正如西部片反复演绎反社会倾向的牛仔故事、黑帮片反复演绎黑道伦理、爱情片反复诉说男女间的误解与和好那样，好莱坞正是通过类型形塑美国大众的意识，甚至将美国所信奉的价值传递到全世界，即罗伯特·斯克拉（Robert Sklar）所谓的"美国主义"，"是社会稳定的奖赏——主人公获得了财富、成功以及心仪的女孩；我们其他人则有了伙伴间的友谊、幸福和值得信赖的领导者。它是世俗社会神话中的一种宗教信仰，在爱国主义和美国式民主中体

① 周安华.凝结与变异：亚洲新电影的类型超越[J].电影艺术,2019(2)：28-32.
② 托马斯·沙茨.好莱坞类型电影[M].冯欣,译.上海：上海人民出版社,2009：11.

现了出来"①。依此类推，我们不妨认为艺术家传记电影的类型基质就在于反复强调艺术家的天赋与创新性，在于他们与社会的磨合、对抗以及个人生活的苦难经历，其所有的潜台词最终都指向一种"梅花香自苦寒来"的有关艺术与生活的价值启迪。所以我们不难理解，为何对毕加索的呈现往往专注于他的激情与创造力、对梵高的呈现往往集中于他的苦难情结和精神困境、对米开朗基罗的呈现往往专注于他的宗教情结。显然，这不过都是反复强化"刻板印象"的一种思路而已，归根结底，在于达到艺术家作品气质与艺术家个性基调及其社会语境的吻合效果，一次次申明这些艺术家的文化"合法性"。

因此，从电影技巧层面看，我们目前所能做的唯有从类型入手。正如周安华口中的"类型超越"，笔者在其他地方也用"类型杂糅"表达过大致相同的意思。在笔者看来，作为一种策略，类型杂糅可以保证在符合主流意趣的形式框架内保留可看性以及创作机制与观影机制间的良性互动，但我们也需要解决"类型规范中隐含的西方文化逻辑与我们民族文化习惯，即影像世界的语言与如何讲述中国故事、中国精神的矛盾问题"②。换句话说，就是怎样解决形式语言的西方基因与东方内容的个性表达问题。以《一轮明月》为代表的那些不尽如人意的中国艺术家传记电影，最明显的失误就在于对节奏把握得不够精准。其实，就弘一法师的媒介形象而言，笔者是指那些在文学、书法绘画和音乐领域的"叙事"印象，费穆先生的《小城之春》(*Spring in a Small Town*, 1948, 中国)足可借鉴。无论是室内外的空间布局、遮挡借景，还是故事的抒情意味与表演的舒缓节奏，以及最重要的"发乎情，止乎礼义"的克制情绪，无不表达和"定义"着中国式的文化。可惜《一轮明月》却止于流水账式的平铺直叙，令观众看完之后完全领略不到弘一法师的独特与伟大，更遑论他的艺术境界！

当然，西亚各国的情况要更加特殊一些，然而宗教并非不可逾越的障碍，安德烈·塔可夫斯基(Andrei Tarkovsky)在《安德烈·卢布廖夫》中处理宗教与艺

① 罗伯特·斯克拉.电影创作美国：美国电影文化史[M].郭侃俊，译.北京：北京大学出版社，2018：285.
② 张斌宁.类型杂糅与审美意趣：国产写实题材电影创作观察[J].影视文化，2019(20)：54.

术的关系，以及卡罗尔·里德在《痛苦与狂喜》中对宗教与艺术关系的诠释都是很生动的例子。有时候，宗教并非禁忌，反而可能在视听层面提供更具"陌生化"的效果。波斯细密画就其形式的当代性而言，甚至不亚于当下最时尚的商业设计。何况，经由媒介放大的波斯艺术，事实上，也是对宗教艺术影响力的一种扩张传播。因此，不局限于艺术本身，尝试从艺术的角度切入社会问题，主动探讨艺术的社会建构功能，将艺术家传记电影置于一个更广阔的社会语境中去设计，或许能取得四两拨千斤的别样效果。正如汪晖等呼吁的那样，"我们能否带着一种紧迫感，透过电影去介入当代中国和世界的一些问题，能否带着一些强度去介入当下社会，去参与到这个世界的建构中去。这是在竹内好意义上'作为方法的亚洲'最重要的一面，创造性就是在这个时刻爆发出来的"以及"如何令电影艺术与中国及亚洲地区的普通人民，与每一个求生存、求发展、为平等世界努力奋斗的个体息息相关，而不仅仅试图在电影节得奖，才是真正的方法"①。诚然，这是一种理想的期冀，不过也绝非没有可能。至少，"亚洲作为方法"在艺术家传记电影的创作和研究中是一条值得探索挖掘的理路。我以为，也只有抱持"亚洲作为方法"的创作思路，亚洲艺术家传记电影才有可能在国际传播中获取自己应有的身份——不仅是传统上西方中心主义想要看到的东方艺术，更是多元化的东方艺术形态与话语机制。

① 汪晖，杨北辰."亚洲"作为新的世界历史问题——汪晖再谈"亚洲作为方法"[J].电影艺术，2019
(4)：3-11.

3

从展演到建构：作品的银幕再现与文化增魅

第一节 一种新神话:《磨坊与十字架》中的跨媒介图像再现

仿佛早已注定,艺术史上享有盛誉的彼得·勃鲁盖尔(Pieter Bruegel,1525/1530—1569)神作《受难之路》(*The Procession to Calvary*,1564)的银幕之旅颇有几分神启意味。1995 年某个清晨,艺术史家迈克尔·吉布森(Michael Gibson)跨入维也纳艺术史博物馆 10 号厅(即勃鲁盖尔厅,那里总计藏有勃鲁盖尔及其儿子的 14 幅作品),在博物馆的特许下,在一面放大镜的帮助下,吉布森发现了一个令他颤抖不已的细节:画面顶端接近地平线处,行刑架的左侧,云层晦暗翻卷之际,有个小人影在大雨滂沱的荒原中踽踽独行。吉布森难掩喜悦:"那些雨几乎悄悄下了 450 年之久,我或许是第一个注意到它的人……我因这一发现震撼不已,同时因为极少有人能够如此近距离欣赏到它而感到沮丧……对我而言,他无异于弗兰德的莎士比亚。"①被这种震颤裹挟,吉布森创作了文学作品《磨坊与十字架》,后来的同名电影正是据此而来。从绘画作品《受难之路》到电影《磨坊与十字架》,吉布森的初衷显而易见:借助电影复制技术把他曾经在原作前感受到的震颤经验带给更多观众。

20 世纪 30 年代,瓦尔特·本雅明(Walter Benjamin)先后在《摄影小史》《机械复制时代的艺术作品》《论波德莱尔的几个母题》和《中央公园》等文章中纠结再三地哀叹了由机械复制技术导致的艺术原作灵韵的消逝。在围绕灵韵的精彩论述中,我们既折服于本雅明的纤弱敏感,又时常被他暧昧难辨的矛盾修辞弄得不知所措。他虽然承认电影的运动特性、特写放大能力以及对对象运动速率的可控性等,使电影/摄影机"在视觉与听觉方面帮助我们扩大了对世间事

① BAILEY J.Lech Majewski Meets Bruegel on the Way to Calvary[EB/OL].(2014-11-16)[2018-12-18].美国电影摄影师期刊 American Cinematographer 网站.

物的注意范围,因而加深了我们的统觉能力"①,从而"有史以来第一次,为我们打开了无意识的经验世界"②。但吊诡的是,他并没有在这个基础上追问电影复制技术因此可能会为观众发展出新的灵韵感知经验,即便早期观众面对银幕上飘摇不定的运动画面时,确实有太多迹象符合灵韵论述中"此时此在的本真性""虽远犹近的距离感""膜拜仪式"和"个体沉浸"等特质,他却仍然能够视而不见,这一点令人颇费思量。与此对应的,或许是为了强调自身的马克思主义立场,他执拗地把对电影复制技术的探讨重点放在了大众发行量这个法西斯主义的政治美学实践上及其对经济所有权的控制上。这样一来,从灵韵的主题偏移出去,虽形式上使《机械复制时代的艺术作品》显得相当完整,却为后来人留下了太多错讹交战的思辨机会。是谓幸事? 抑或更多的烦扰? 如果本雅明能够看到围绕《受难之路》建构的影片《磨坊与十字架》,他会不会想要稍稍修正一下他的灵韵论说呢?

在迄今为止的艺术家传记电影里,《磨坊与十字架》的视觉效果叹为观止。从第一个镜头开始,如剧场般空旷寂寥、华丽深沉却又凝重迟缓的画面就在观众眼前徐徐展开,予人一种从未有过的、窒息般的审美震颤经验,其含混中蕴藏着无与伦比的精确性,以及荒诞肃穆的、可望而不可即的由宗教与世俗场面交相辉映的诡异时空,比起本雅明落日余晖下人与自然物我两忘萌发的瞬时灵韵完全不遑多让,即使是最迟钝的人,也不难发现这些画面是经由复杂的电影制作技巧(传统与数字)融合了戏剧、绘画与摄影等诸多元素精雕细刻而成的。毋宁说,这正是由媒介转化所带来的一种强化般的灵韵感知,是一种由原作发酵而来的、人与技术之间的感知对话和精神沟通。在笔者看来,电影《磨坊与十字架》对油画《受难之路》的图像再现,完全无损于我们跟原作之间"传统式的"灵

① 瓦尔特·本雅明.迎向灵光消逝的年代[M].许绮玲,林志明,译.桂林:广西师范大学出版社,2004:86.
② 瓦尔特·本雅明.迎向灵光消逝的年代[M].许绮玲,林志明,译.桂林:广西师范大学出版社,2004:89.

韵共鸣,反而为其赋予了另一种由数字技术主导的奇观式的沉浸经验。① 究其实质,这是导演对原作美学质感和审美感知方式的一次跨媒介翻译实践。换句话讲,艺术家勃鲁盖尔在画布上用油彩所传达的东西,导演莱彻·玛祖斯基(Lech Majewski)要用电影手段在银幕上把它完成。对前者来说,他要将人生经验及其社会感知图像化;对后者而言,他不仅需要打包前者的现实经验和二手经验(绘画作品),还要结合个人感知并利用电影媒介技术将其影像化。因此,这种跨媒介的图像再现实则上是一次穿越时空的媒介可塑性和媒介互文性探索,是对不同媒介表达方式、表达惯例、表达空间及各种可能性的一种重塑。本节正是基于这个前提,尝试以详尽的文本分析来探求影片《磨坊与十字架》是如何将静态图像影像化的具体途径与思路,探索电影复制技术催生灵韵通感的可能性,并确认如果运用得当,那些具备多媒体杂糅特征的奇观影像是可以带给观众经久不息的沉浸式的观影经验。

一、《受难之路》的图像学分析

勃鲁盖尔的《受难之路》场面寥廓、气势恢宏、结构复杂、细节精准,作者将政治迫害、宗教异见、社会生态、世俗场景等融于诡异奇幻的自然风景中,整个画面充斥着一种由激情澎湃与缱绻无力所交织的深沉的历史虚无感和浓郁的末世论色调,其符号之简洁明快,寓意之暧昧难辨,种种矛盾修辞与象征运用赋予作品一种徘徊悱恻、欲罢不能的阴郁气质,宛如艺术史上的"哥德巴赫猜想",令一众史学家们前仆后继、绞尽脑汁却仍不能靠近艺术家的创作原点,以至于

① 张斌宁.窥视与奇观:中国电影影像特征的视觉文化研究[M].北京:中国传媒大学出版社,2015:159-169.作者在书中认为"奇观必须结合不断更新的当代电影技术来理解,它的形态主要呈现为一种多媒体特质的杂糅效果,它的美学质感倾向于轻快无痕,其感知方式是出神式的"。自那以来,电影创作中对奇观影像的理解发生了一种微妙偏移,之前狂轰滥炸令人无暇思考的感知方式仍占主流,但像《磨坊与十字架》《地心引力》(Gravity,2013)《少年派的奇幻漂流》(Life of Pi,2012)《比利林恩的中场战事》(Billy Lynn's Long Halftime Walk,2016)等影片通过自身实践正在修正我们对于奇观影像的一般认知,在这些影片里,观众的感知方式明显是深度沉浸式的。简言之,对奇观的运用发生了改变,奇观正在从"通俗"向"高雅"转变。

夏尔·皮埃尔·波德莱尔（Charles Pierre Baudelaire）认为，勃鲁盖尔作品因其"想入非非和幻梦"的性质，在他们处身的 19 世纪怕是没有人能够解释得了他的荒诞不经。① 那些作品诚如一个神秘黑洞，兀自吞进各路方法与见解，吐出来的却仍然是重重迷思：似乎已得要领，待张口时却又怅然忘言。应该说，正是这种罕见独特的气质、冷静超然的视点与超强的画面经营能力成就了勃鲁盖尔作为尼德兰文艺复兴时期最伟大画家的历史身份与地位。

在《作为精神史的美术史》中，马克斯·德沃夏克（Max Dvorak）相信"一位伟大的艺术家绝不会超然独立于他那个时代的精神与智性骚动之外，如果我们看不出他与这种骚动之间的联系，便不能深入洞察他的艺术以及他生活的时代"②。这与欧文·潘诺夫斯基（Erwin Panofsky）关于图像学三个层级的描述完全吻合。后者认为要理解一幅图像的内在意义或内容（Intrinsic Meaning or Content），"就得对某些根本原理加以确定，这些原理揭示了一个民族、一个时代、一个阶级、一个宗教和一种哲学学说的基本态度，这些原理会不知不觉地体现于一个人的个性之中，并凝结于一件艺术品里"③。用当下的表述来讲，即观众介入作品的最佳途径必须首先从语境出发。那么《受难之路》诞生前后的语境，即德沃夏克所言的"智性骚动"与潘诺夫斯基口中的"根本原理"是怎样的呢？根据艺术社会学创始人之一阿诺尔德·豪泽尔（Arnold Hauser）的描述，在 15 世纪早期，艺术家也还只是三教九流的一种，那些技巧娴熟的人至多也只会被当作优秀工匠看待罢了。之后随着艺术家与工匠身份的剥离，艺术家的主体意识和社会地位得到较大提升，天才观念和个人创造理念与创造能力被协同发展起来成为一种社会共识。至 16 世纪，天才与创造性的概念愈加深入人心，这意味着艺术家可以享有较大自由从而摆脱以往拜占庭式的对宗教内容的机械刻画或者对《圣经》内容的简单图解。具体到低地国家，豪泽尔说："教会是佛兰

① 龚云表.渴望生活[M].上海:同济大学出版社,2014:46.
② 德沃夏克.作为精神史的美术史[M].陈平,译.北京:北京大学出版社,2010:98.
③ 欧文·潘诺夫斯基.图像学研究:文艺复兴时期艺术的人文主题[M].戚印平,范景中,译.上海:上海三联书店,2011:5.

德艺术的最大买家，但它也只是给艺术规定了一个基本符合天主教精神的发展方向，并不过问作品的基调和对主题的细节处理。"①有此因由奠基，加之当时荷兰市民阶层新贵增多，使得他们能在教会、宫廷与市民之间发展出一种独属的荷兰艺术精神特质，即市民阶层的新自然主义，"是一种努力把内心世界外在化，把外在世界精神化和内在化的表现方式"②。至此，我们似乎不难理解《受难之路》何以能够将宗教内容、现实政治与世俗场景这些原本风马牛不相及的内容杂糅并置进一个画面当中。③ 事实上，勃鲁盖尔所在的尼德兰时期，在日常智识生活层面确曾广泛流行过一种修辞学，据称，很多画家会从艺术论战中提炼明确的修辞法则，而同期的绘画也被后来者认为是修辞学理念与观念的一种体现，其研究者认为"有寓意的图画和尖锐的象征手法"④正是勃鲁盖尔作品的共享特征，不仅如此，他作品中的"许多细节都表现出对传统的、有着明显中世纪象征符号规则的诠释。16世纪，象征符号及其释义占据了画风转变的进程。换句话说，他作品中的现代感显而易见"⑤。显然，勃鲁盖尔的创造性就在于对潘诺夫斯基所谓"原典传统与再现传统"⑥复杂关系的游戏化处理，即在非古典背景中借用古典母题对现实处境发表看法。难怪很多艺术史家倾向于将《受难之路》的深层含义归结为尼德兰人民对西班牙暴政的抵抗。换句话讲，我们在表层看到的是基督受难主题/宗教，内里却潜藏着一股无声的社会批判意蕴/政治，在这两者之间，是艺术家对人生的痛彻感悟。

至此，我们不禁豁然开朗，原来于我们而言晦涩难辨的《受难之路》对16世纪的观众来说，或许并没有那么难以理解。因为共享同一种修辞语言，所以那

① 阿诺尔德·豪泽尔.艺术社会史[M].黄燎宇,译.北京:商务印书馆,2015:267.
② 阿诺尔德·豪泽尔.艺术社会史[M].黄燎宇,译.北京:商务印书馆,2015:270.
③ 德沃夏克.作为精神史的美术史[M].陈平,译.北京:北京大学出版社,2010:103.德沃夏克曾说勃鲁盖尔能将"风马牛不相及的要素结合起来"统一成自己的风格.
④ 沃日恩格尔.勃鲁盖尔[M].徐頔,译.北京:北京美术摄影出版社,2015:62.
⑤ 沃日恩格尔.勃鲁盖尔[M].徐頔,译.北京:北京美术摄影出版社,2015:62.
⑥ 欧文·潘诺夫斯基.图像学研究:文艺复兴时期艺术的人文主题[M].戚印平,范景中,译.上海:上海三联书店,2011:14-28.

电影《磨坊与十字架》　导演：莱彻·玛祖斯基（2011）　手绘插图／张斌宁

些貌似不合常规的符号设计与象征手法在既定语境中都可以得到相应解释。具有超现实主义底色的自然风景、具备多视点透视关系的纵深空间处理、歧义丛生的符号设置和纤毫毕现的细节精神，种种元素不过都是德沃夏克"智性骚动"的外在显现，是尼德兰政治生活、宗教生活、世俗生活相互羁绊所催生的抽象感知。其实，在勃鲁盖尔之前，尼德兰还有另外一位想象雄奇、画风绚烂、能将"文明与疯癫"熔于一炉的画家希罗尼穆斯·博斯（Hieronymus Bosch，1450—1516）。虽然没有明确证据，但多数史学家愿意相信博斯对勃鲁盖尔的间接"影响"。确实，比较一下博斯最著名的《世上欢乐之园》（*The Garden of Earthly Delights*，1495—1505）与勃鲁盖尔的《受难之路》，从整体意蕴到图式结构，乃至在同一空间内对时间的处理方式及其与宗教的隐喻关系等，都不难看出彼时尼德兰文化的动态演化特征。正如艺术史家基思·莫克西（Keith Moxey）强调的那样，"不是将形象看成是一个已经完成的产品，即看成是发生在另一个空间的知识活动的一种反映，相反，图画被认为是社会过程的一部分。图画并非在文化生活中处于一个被动位置，它将会被看作是一个积极的参与者"①。从一个连

① 诺曼·布列逊，迈克尔·安·霍丽，基思·莫克西.视觉文化：图像与阐释[M].易英，译.长沙：湖南美术出版社，2015：102.

贯的历史视角切入，考察这些神作的历史-文化情境与创作理念，可以让我们理解到，勃鲁盖尔是通过将世俗场景与政治和宗教相融合，将那些本来具备清晰指示性的符号意蕴含混化，从而在艺术作品中引入一种新的社会意识，弱化既有的神学立场，以期从更为超然的人性立场去评价世间的苦难、罪恶与欣悦。

二、从图像到影像：《磨坊与十字架》中的跨媒介再现

据艺术史家乔凡尼·阿皮诺（Giovanni Arpino）和皮耶罗·比安科尼（Piero Bianconi）统计，作品《受难之路》就画幅而言，是勃鲁盖尔的第二大作品，画面上共计有超过 500 个人物形象以及 40 匹马、20 只鸟和至少 8 条狗。2004 年 12 月，当吉布森在巴黎与导演玛祖斯基初次接触时，他原本设想是要做一部纪录片，由他站在画作前给读者详尽地解释作品的美学特征、图像志内容以及社会政治思潮等相关元素。谁料导演的反应非常积极，他认为应该做一部剧情片而非纪录片（"Not a documentary. A feature film."），在他眼中，《受难之路》无异于一个视觉版的莎士比亚。他要做的，除了忠于原作的精神气质，还要将那些巨细靡遗的细节一一复原。面对一张二维画布，勃鲁盖尔作为艺术家享有完全的自由。而当面对一块银幕时，玛祖斯基很清楚他要处理的问题就其复杂性而言其实远胜于勃鲁盖尔——电影技术的理性精确恰是掣肘所在。正是从这一点来看，我们认为电影《磨坊与十字架》的最终结果证明了导演在将图像转译为影像的过程中最大程度地开发出了电影媒介的塑形能力，给我们机会见证了电影作为一种创意工具的潜力以及它确有能力催生一种技术主导的灵韵感知的可能性。

摆在导演面前的首个难题就是透视问题，即如何处理空间的问题。基于原作内容的复杂性，《受难之路》画面中多达 7 个不同的透视点，这也造就了勃鲁盖尔作品高视点、全景式的构图特征。众所周知，西方绘画和电影摄影术都遵循单一焦点透视逻辑，即近大远小。中国传统绘画则有其独属的散点透视法：高远、平远和深远。两者皆为观察世界的不同方式。《受难之路》的复杂，很大

程度上在于西方艺术史里极少见的对焦点透视法和散点透视法的混合运用,因此,导演要解决的问题就是如何利用单一焦点媒介技术呈现多维时空。在片中,他以"实拍+CG 合成"的方式,不仅最大程度还原了勃鲁盖尔原作的奇幻时空构建,还拓展了电影深焦摄影的审美感知空间。

因为油画原作中前景人物和后景人物被艺术家分别以不同的透视方式处理,再加之形象、构图、色彩、比例等元素的介入,使那些人物能够在和谐统一的基础上各自保持其明晰与精确。但对电影来讲,在一个实拍镜头中同时实现大景深效果和多个透视效果几无可能。单纯的大景深镜头如今看来并不复杂,奥逊·威尔斯(Orson Welles)在《公民凯恩》中的实践叹为观止、已成定论。譬如,前后景的纵深空间关系、前后景同样清晰的焦点分布、前后景的人物关系及其与作品主题的联系等等,威尔斯已经为深焦摄影确立了基本的美学规范。但它的前提是确保所有元素共享同一个现实空间。但对《磨坊与十字架》来说,导演要在不同的空间/透视中实现深焦效果,这个挑战截然不同。玛祖斯基的解决方案是用不同的视点分别拍摄,将前后景分开处理,前景多为室内世俗场景,后景是明显具有宗教象征意味的户外风景,然后利用 CG 技术合成画面,而衔接部分无疑借鉴了那一时期祭坛画利用画框巧妙分割和引导内容的做法,由前景的门框、窗户、拱门等形成的虚拟"画框"连接起前后景的内容,将世俗内容与宗教象征熔于一炉,从而同时解决大景深深焦效果和原本冲突的时空关系,最大程度接近原作的图式特征和审美意趣。很显然,这是一个"假的"深焦摄影,是一个数字技术介入的虚拟效果。笔者看重的是其中电影"再媒介化"①对创作方式的影响,对图像再现可能性的尝试。换句话讲,由于数字技术的渗入,"电影笔"已经具备多媒介属性,已经具备了像勃鲁盖尔手中画笔一样的自由,而不必再依赖于现实本身,依赖于那种单一焦点的再现。

① 高淑敏.从"媒介化"到"再媒介化":电影作为媒介研究的一次转型[J].北京电影学院学报,2018(5):45-53.作者认为以像素为基本单位的数字影像生成方式已经改变了电影原有的媒介属性,从而成为某种"多元体",因此,电影的生成基点已然发生了"再媒介化"的转型。笔者认同这一判断。

绘画静止，电影流动，如何在既定载体上处理时间便是它们最大的差异。《受难之路》的叙事性体现在它利用构图对内容的层层铺陈上。在画布那样一个二维空间里，通过巧妙地安排视觉重心、前后景的主题，勃鲁盖尔引导观众根据诸种符号的提示依次阅读画面，深入故事的核心，欣赏过程就是一个时间累积的过程，亦即，他让时间流动和展开的方式是在静态中完成的，画布上的时间感知因而呈现为一种凝重迟缓的哲学效应，动与静的矛盾修辞构成了它基本的时间特征。为匹配这个特征，导演玛祖斯基不得不将电影的运动特性抑制到最低水平，毋宁说，他通过非常缓慢的平移镜头将银幕呈现为一张徐徐展开的画布，让叙事内容递次上演，将银幕时间和现实时间交织在一起，实现他对油画原作时间属性的高度还原。具体来说，对应前文提到的前后景纵深空间的处理，他对前后景的时间处理也迥然有别。在很多大场面构图中，前景中人物动作迟缓近于雕塑，后景中比例较小的人物的运动速率却完全符合每秒 24 格的标准节奏；又或者逆向行之，前景中雇佣兵对农夫的拷打动作夸张凌厉，使用了正常运动速率，后景天空中盘旋的乌鸦却以升格速率缓缓滑行，那种俗称的"慢动作"效果与前景遥相呼应，令同一时空中的两对时间概念彼此冲撞厮杀，于观影体验中格外生出一种难以名状的焦虑感受，无比贴切地对应了原作中诡异奇幻的时空疏离感，在时间向度上精准复原了原作的精神气质。像这种在同一个画面内用不同速度处理对象的技巧，即便不能说是独创，也绝对堪称构思奇妙。其实质仍是导演对电影媒介的深刻理解。根据克里斯蒂安·麦茨对电影媒介属性的描述，他认为电影由五种行进轨迹构成，即影像、对白、配音、音乐和书写材料。其中，电影的"可引述性"是最低的，因为它可以调动的感官材料是最多的。不像文学作品和文学评论共同使用文字这一媒介，电影和电影评论使用的媒介迥然不同，前者为视听材料，后者为文字。以此类推，电影对绘画的转述在某种程度上是比较得心应手的，因为相较后者，它能调动的媒介要多得多，至少它可以在动静之间游刃有余，且不说蒙太奇还可以迸发出更多出人意料的结果。在《磨坊与十字架》中，电影显然充分发挥了它的这一媒介交汇与借鉴功能。

三、媒介互文：借鉴与交汇

哈罗德·伊尼斯（Harold Innis）在《传播的偏向》中这样提醒，我们身陷其中的文化有一定的偏向，譬如游吟时期的口头／听觉偏向或现代文明的视觉偏向，无论是倚重时间的媒介还是倚重空间的媒介，长期使用后，都可能会在一定程度上决定它的知识传播特征。[①] 在勃鲁盖尔创作《受难之路》的时代，绘画、雕塑等日后耳熟能详的"艺术"形式大多仍为定制属性，再加上绘画本身的媒介特征，如油彩的物理特性、化学属性、厚薄程度、反射能力乃至运笔节奏以及由它产生的情绪印迹等，都导致了它的时间偏向特征：在空间上不方便位移或成本很高，油彩在黑暗的教堂内影影绰绰，神秘的展示环境和原作的独一无二性等在时间累积下，无疑都强化了本雅明所说的那种灵韵，从而构成了绘画作为某种知识形态的传播特征，这是典型的"距离产生美"的传播效应，需要充分的时间发酵才可以得到。反观当代电影，人们对它的获取和使用方式完全打破了时空限制。如果说绘画是通过保持距离来营造神秘，那么电影则是通过最大限度接触观众达到同样的效果，它被更多观众喜欢，它的"灵韵"光环就更显光辉。两者接近神坛的途径完全不同。因此，《磨坊与十字架》对《受难之路》的图像再现，实际上就是用数字技术时代的思维对传统手工作坊时代思维的一种继承、修正与改写，其中既有前后借鉴，亦有交汇混用，是用电影媒介特征对绘画媒介特征的部分覆盖和重新诠释，其中最值得注意的一点就是，影片放弃了通过镜头"忠实"再现原作形态的做法，转而利用真人演绎原作内容这一在笔者看来颇具开创意味的做法。换句话讲，电影媒介无法直观呈现原作中那些笔触肌理及其相应的情感效果，但它可以通过惟妙惟肖的内容再现（形象、服装、色彩等）和它独属的"笔触"（构图、镜头、运动等）引导观众深入原作"内部"，在片长这样一个既定的时间段内"展开"原作、层层剖析、步步递进，以殊途同归的方式

[①]　哈罗德·伊尼斯.传播的偏向[M].何道宽，译.北京：中国传媒大学出版社，2013：72.

接近原作的精神内核。

影片一开场就如舞台剧场般华丽沉稳，镜头缓缓向右平移，前景里的演员依次"粉墨登场"，后景中各类角色像被按了暂停键一样刻意维持静止，突然我们听到一个简短的对话。前者说："那么这是一群来自过去的圣人，在哀悼弗兰德斯当下的命运？"后者回答："是的，当我完成它们之后，你可以收藏它。"紧接着，我们看到拿着画板的艺术家和他的赞助人在人群中穿行，艺术家亲自上手整理剧中角色的衣袂，随着他的动作，景别陡然变大，与《受难之路》一模一样的全景式构图展现在观众面前，我们看到艺术家徜徉于他的作品之间！只这一个镜头，就已叹为观止——导演化身为艺术家勃鲁盖尔正在他的电影中实施场面调度工作。没有哪个画面比这一幕更能体现电影媒介的交汇贯通能力。首先，观众看到的是确凿无疑的电影影像，此刻的影像内容既是电影叙事的一部分，也是它想要呈现的绘画原作内容本身。而艺术家在他的"作品"中徜徉穿梭、汲取素材的过程，恰是通过电影媒介再现或暴露绘画机制的过程。简言之，导演玛祖斯基摒弃了简单直观呈现绘画作品的方式，通过将自己化身为片中艺术家，凸显了他利用电影媒介重新描绘《受难之路》的事实。这种视觉和立意层面的嵌层设计充分证明了绘画媒介可以被电影媒介自由"引述"的各种可能与惊艳效果。其次，这种设计隐含一种开宗明义的阅读效果，类如声音索引和视觉提示，用简单对白和角色身份的重叠性，营造出一种观众习以为常的鉴赏机制，此时的银幕作为语境完全等同于博物馆等场所。最后，最重要的是，开场画面的视觉效果完全沿用了"剧画摄影"的形式。① 摄影机位是典型的"舞台乐队指挥"位置，镜头视野所及完全是刻意经营的结果，电影画面的流动特性荡然无存，前后景角色因不同速率的动静关系形成一种奇异的间离效果，使人对时空完整性产生疑虑的同时又不得不被画面的完整性强行遏制在观众视点上，如戴维·卡帕尼（David Campany）所观察到的那样，这种剧画摄影因其缓慢的运动

① 戴维·卡帕尼.摄影与电影[M].陈畅,译.南京:南京大学出版社,2018:12.

节奏而能够"在电影内部打开哲学与美学的思考空间"①。确实,《磨坊与十字架》带给人们一种窒息的审美快感,从一开场就调动了电影媒介的各种特性以全方位的方式给予观众强有力的"撞击"。视觉上巨细靡遗,像一张繁密的数字织锦挂毯②;精神上凝重迟缓,令观众不得不穷尽所有想象。面对《磨坊与十字架》的观众和面对《受难之路》的观众,其震撼之情与独一无二的"灵韵"感知实在是不遑多让。

很多情况下,人们常把绘画比作摄影,只因它们都在二维平面上定格了某个"决定性瞬间",比较而言,它们的叙事性,即绘画和摄影在既定空间中处理时间的问题却被重视得不够。《受难之路》以全景视野为我们展现了纷繁的内容,它的叙事性依据不同视点以及角色在空间分布的方式铺陈开来,观众根据这些提示依次阅读和理解画面内容并将其贯穿连接起来,这个过程构成了绘画的时间性。这是西方绘画的典型方式,除非它能像中国传统卷轴那样,可以同时在空间与时间上做出延展。正是在这一点上,笔者认为《磨坊与十字架》充分发挥了电影媒介的优势,即它在叙事上的无穷潜力。如前文提及,影片通过展现艺术家的创作过程来呈现作品本身,换句话讲,通过游走在片中的艺术家的视角,我们得以理解《受难之路》的创作语境、内容构成、符号隐喻以及主题意趣,电影用讲故事的方式,段落式地呈现宗教场面、世俗场景与政权相倾等内容,在一个线性的时间线上完成对作品的解读,并最终演绎出一个开放性结论。不仅如此,它还利用特写镜头的凸显能力——恰如吉布森手中的放大镜——将主体与背景割裂开来,分别强调画中角色在叙事结构上的功能和情绪唤醒效果,即埃德加·莫林(Edgar Morin)所指称的"脸部色情"③效果。就在观众沉迷入神的

① 戴维·卡帕尼.摄影与电影[M].陈畅,译.南京:南京大学出版社,2018:33.
② ALLSOP L.Brining Bruegel to the Big Screen[EB/OL].(2012-03-30)[2018-12-30].CNN官网.
③ 尼古拉斯·米尔佐夫.视觉文化导论[M].倪伟,译.南京:江苏人民出版社,2006:300."脸部色情"这个概念为埃德加·莫林于1979年首创,最早用来描述老派明星电影中的接吻特写场景,因为"接吻总是代表着激情的巅峰"。在笔者看来,这个概念充分解释了银幕特写的"内爆"能量与感染力,尤其可以指称那种令人动容的情绪唤醒能力。

那一刻,时间被延展了,随之而来的就是情绪激荡与角色认同。对此,内甘·马蒂厄(Nagan Mathieu)也有如下表述:"电影中的肖像画……有时它却承担了重要的叙述任务……电影很好地将绘画这种局限在二维空间的死板图像投入到活动中并赋予其时间性。"①确实,《磨坊与十字架》在呈现角色的特写镜头乃至很多大场面镜头时,都会按照绘画的结构方式去处理。画面中的角色长久伫立,状如雕塑,在凝滞的时间中将所谓的"决定性的瞬间"送入观众意识深处,静止由此永恒。

四、走向"神话"的图像再现

有这样一个说法,"茶具即茶味。乌龙与紫砂一体,龙井与青瓷最配,临安古陶使普洱陈香回味绵长,水晶使毛尖剔透澄明"②。这算得上是对作为载体的媒介与内容关系的形象比喻,也就是人们常说的"形式即内容"——形式本身有时候就在深刻地诠释内容。譬如《满城尽带黄金甲》(*Curse of the Golden Flower*, 张艺谋,2006,中国)中章法严谨的对称构图与君臣等级秩序的对照,《山河故人》(*Mountains may depart*,贾樟柯,2015,中国/法国/澳大利亚)用不同的画幅比对应不同的年代等,大抵都是如此。就《磨坊与十字架》来说,为自己要诠释的内容找到合适的"茶具"尤为关键,因为画布与银幕实在大相径庭,导演深知用电影技术手段无法逼真地呈现绘画独有的肌理效果和视觉触感,索性另辟蹊径,放弃对绘画肌理的表达,夸张电影在形象逼真性、色彩、照明、运动、叙事等方面的长处,按照舞台剧场效果悉心打造每个细节,帮助和提升观众对画面内容及其诞生社会语境的理解,从另一个向度上丰富了原作的精神内涵。毋宁说,用电影语言翻译绘画语言的过程,也是用电影媒介对绘画媒介的改写,是用数字美学对传统美学的修正,是用电影媒介通俗性对绘画媒介高雅性的破译,其潜在价值是为原作《受难之路》赋予更多一层审美通道,使一件艺术品在被不

①　阿兰·马松,弗克兰·考什,内甘·马蒂厄,等.电影与绘画[J].曹轶,译.世界电影,2011(2):4-19.

②　蔡勇.美的诉说:基于媒介演变的图像传记[M].北京:中国传媒大学出版社,2013:5.

同媒介反复传颂的过程中不断增魅，以至于达到罗兰·巴尔特所谓的"神话"境地，其核心就在于它使用了这个时代观众耳熟能详且最具创意的媒介和语言，正如勃鲁盖尔在他的时代里利用视觉修辞创作《受难之路》那样。经过这样的媒介再现，《受难之路》看上去不再那么晦涩难解，再加上电影数字技术为其赋予的华丽色彩，我们有理由相信这幅作品在艺术史上的经典地位将愈加坚固。正是在这个层面上，笔者断言类似于《磨坊与十字架》这样的艺术家传记电影，其根本就是视觉化艺术史的一部分，而作为既定优秀文化符号的那些作品，它们的每一次再现，都是文化主导权的再一次加持与巩固。

在阿巴斯·基亚罗斯塔米（Abbas Kiarostami）带有元电影意味的遗作《24帧》（*24 Frames*，2017，伊朗/法国）的片首，勃鲁盖尔另一幅脍炙人口的作品《雪中猎人》（*The Hunters in the Snow*，1565）活了过来。静止不动的画面中，一缕炊烟袅袅升起，接着，树梢上的寒鸦影子一般划过银幕，伴随一声凄凉的鸹声，雪片默然落下，景深处渐闻鸡鸣牛叫，狗吠声更让画面显得无比寥落，原作肃杀静穆的气氛不仅毫发未损，反而更添一丝难以言喻的神秘意味。这是典型的利用电影媒介"活化"观众欣赏原作时的综合感受。再一次，电影人用手中的媒介赋予绘画原作更丰富的审美感知。无独有偶，在作品《忧郁症》（*Melancholia*，拉斯·冯·提尔，2011，丹麦/瑞典/法国/德国）中，丹麦导演拉斯·冯·提尔（Lars Von Trier）也对《雪中猎人》做了自己的演绎。同样在片首，原作兀自燃烧起来，灰烬自上而下纷纷飘落，于观众的凝视中烟消云散、毁迹无形。毁灭即永生，形式上的消逝即意识上的永恒，这是电影媒介对绘画媒介的"胜利宣言"？抑或是电影媒介的某种反身自嘲？事实上，即便绘画媒介的"可引述性"较之电影媒介要高很多，两种媒介之间的不可通约性仍然很顽固。那个曾经让吉布森震颤不已的雨中小人在影片中并未还原出来，这一点不无吊诡，足以证明它们的差异。这涉及欣赏过程中局部与整体的关系处理。拿起放大镜，那个小人就在画面顶端踽踽独行；去掉放大镜，他随即湮没在整个画面中。正是这种观感落差给了欣赏者无与伦比的震颤体验。相反，电影放大细节的方式要么是特写

凸显，要么是镜头推上，将局部与整体割裂开来是它的技术掣肘所在，它无法在一个画面中同时强调整体与局部，而勃鲁盖尔却可以轻易做到，这也说明了两种媒介自由度的实现方式迥然不同。

无论如何，《磨坊与十字架》的实践让我们充分领略到了电影在跨媒介图像再现过程中的巨大潜力。从图像到影像，介质载体的改变是最初级的，重要的是两种创意思维方式的改变及其背后蕴藏的当代文化价值。导演玛祖斯基所作的努力实则上是用当下文化惯习和趣味对近 500 年前具有代表性的"知识活动"的一次解构与重塑。当下的我们需要特别留意的就是它的增魅本质和"神话"效果。

第二节　媒介转译的魅力与潜能:《雪莉：现实的愿景》

图像媒介再现的精彩案例，除了《磨坊与十字架》，首推古斯塔夫·德池导演的《雪莉:现实的愿景》。这两部作品的共同点在于导演能够用影像化的方式最大限度且毫无损耗地诠释静态艺术作品。其中，影像叙事占据了最关键的位置。即是说，两位导演不约而同地从绘画和电影这两种媒介差异最大的地方寻找切入口。不过，他们对影像叙事的理解却各有其脉络。在《磨坊与十字架》中，导演将艺术家本人引入影像叙事，使之成为自身作品的叙述者，在银幕上为观众徐徐展开作品那匪夷所思的建构旅程，让观众能够同时从旁观者和历史审判者的角度去读解作品。更有甚者，让观众能在艺术家与赞助人的角力博弈中去建立角色认同，继而完成导演预期的文化认同。比较而言，《雪莉:现实的愿景》则探索了另外一种途径。它最大的亮点在于围绕作品符号替观众悉心建构一出想象的叙事，将霍珀绘画的静格瞬间延展为一段呓语般的时间旅程。它的另一个出彩点在于，用类如分幕戏剧的方式，将一段段各不相干的故事呈现为一出出的微缩剧场景观，将观众固着在一个类如展厅观众的位置上，从而将观

影经验与展厅观展经验充分融合起来,给了观众以充分的空间去理解和欣赏霍珀的伟大作品。应该说,这两种手段都取得了令人惊艳的艺术效果。

一、精致荒凉的美国心理图景

众所周知,爱德华·霍珀的伟大首先在于他在作品中精准描绘了美国人的心理图景,即第二次世界大战后带来的那种持续繁荣,以及家庭生活被丰富的物质生活裹挟终至吞噬,以至于人们在"徒有其表"的光鲜外衣下精神无所适从的焦虑状态。换句话说,他用画笔将现代生活的精神困顿状态展露无遗。那一幅幅作品中充斥着现代主义理性的线条和彰显物质野心的色彩与秩序,人于其中,既像主角,却又时时刻刻被场景所同化,而成为一个没有灵魂的道具那般,共同构成一个现代主义落日余晖、日暮西山的荒凉景象:精致却乏味,毫无生机,却又无处逃遁,似乎每一个平静的角落里都在声嘶力竭地希冀着后现代主义的黄昏契机能早日到来,好为这优雅荒凉的生活注入一丝希望。结果当然是,后者带来的只有更大的虚无与空洞。正如马克斯·韦伯(Max Weber)所言那样:"人是悬挂在其自身编制的意义之网上的动物。"①我们毫无疑问是被困在了其中动弹不得,粗重暧昧的喘息声就是我们为自己献上的配乐。

关于霍珀定义的这种美国心理图景,在绘画之外,我们还可以在雷蒙德·卡佛(Raymond Carver)的短篇小说和科恩兄弟(乔尔·科恩,Joel Coen;伊桑·科恩,Ethan Coen)的电影中找到回声。西方文明值得我们反思的地方正在于此,即使用不同媒介、不同符号的创作者孜孜不倦地醉心于反复描绘同一种生活状态,在各自不同的领域内再现同一种时代印记。在卡佛诸多的小说中,譬如代表作《家门口就有那么多的水》《当我们在谈论爱情时,我们在谈些什么》和《大教堂》里,读者能感知到的是那种彻骨的寒冷与绝望。生活不可谓不平静,然而,与稳定平静相携而来的却是令人无所适从的窒息感,一天天地机械重

① 理查德·豪厄尔斯.视觉文化[M].葛红兵,译.桂林:广西师范大学出版社,2007:113.

复,磨损的不仅是人的意志和欲望,更是对生命本身的消耗与否定。卡佛用他那毫无感情色彩的语调一层层揭开生活的面纱,将我们自欺欺人的可憎面目做了一次又一次彻底的裸呈和曝光。那貌似平静的声调背后,其实是渴望而不可得的无可奈何与难以察觉的叹息声,正如《雪莉:现实的愿景》中古斯塔夫在《幕间休息》段落里再现的那样,女子于一声叹息间向后回望,却发现美好只不过是头脑中的幻象而已。

我们同样能在科恩兄弟的电影中一窥这样的文化表达。从早期的《冰血暴》(*Fargo*,伊桑·科恩/乔尔·科恩,1996,美国/英国)到后来的《缺席的人》(*The Man Who Wasn't There*,乔尔·科恩/伊桑·科恩,2001,英国/美国)、《老无所依》(*No Country for Old Men*,乔尔·科恩/伊桑·科恩,2007,美国)、《严肃的男人》(*A Serious Man*,乔尔·科恩/伊桑·科恩,2009,美国/英国/法国)及至较近的《醉乡民谣》(*Inside Llewyn Davis*,乔尔·科恩/伊桑·科恩,2013,美国/法国),无一例外都是对美国徒有其表的物质生活的批判和反思,以及对精神荒凉图景的细腻描绘。《严肃的男人》中的主角,那位郁郁寡欢的中学教师,在家庭、婚姻、学校以及个人身体状况之间兜兜转转,生活的方向虽几经努力却遍寻不见;《醉乡民谣》里的吉他手倒是坚持不懈地追寻精神满足,却又不得不陷入物质困窘的夹缝中左右为难。

另外,像萨姆·门德斯(Sam Mendes)导演的《美国美人》(*American Beauty*,1999,美国),主角莱斯特(凯文·斯派西饰)一家和海军少校一家本是典型的美国核心家庭单元,然而这貌似和谐的家庭内部却裂隙重重,经不起任何考验,反倒是隔壁的同性恋家庭却过得风生水起,令人艳羡。影片中有两场餐厅戏尤其能说明问题。在一个四平八稳的全景构图中,莱斯特和他的夫人相对而坐,小女儿珍妮面向观众,桌子中间摆放着象征和谐美好的名贵品种“美国美人”玫瑰花,在有气无力、矫揉造作的电梯音乐声中,镜头缓缓向前推进,越来越小的景别中,夫妻二人的争执亦越加升级。与观众相视而坐的珍妮恍若观众的镜像那样,左右扫视,带领我们打量着这一场精致滑稽的家庭表演。随着镜头推向那

闪烁不定的烛光和充斥耳膜的吵架声，我们似乎听到了如美国图景一般那光滑漂亮的花瓶上正铮铮作响的炸裂声。在另一场与此对应的餐厅戏中，完全相同的构图和影像策略，激烈争吵中的莱斯特终于亲手撕下伪装已久的面具，将餐盘径直摔向墙面，犹如精致的美国中产生活神话，在珍妮和我们眼前稀里哗啦碎了一地。

应该说，正是这些不同类型的影片、不同类型的媒介对同一主题的反复延伸拓展，共同构筑了美国中产阶级的媒介景观。这一点对我们的启示在于，如何最大化不同媒介的修辞能力，使某个既定主题能够在不同的媒介中得到呈现，通过不同渠道进入受众视野，从而使文化认同得到反复强化。简言之，如果文学中的美国和绘画中的美国及电影中的美国都在反复表述同一个议题，那么这个议题在某种程度上就可以被看作一种有价值的社会症候。相应地，我们对它的讨论，也就可以牵涉更多的社会实践认知与认同。就我们的研究而言，将静止的绘画图像转译成运动的电影影像，考察的就是媒介修辞方法的变形与潜能。譬如说，我们大脑中对美国中产阶级已经有了一个大致的轮廓，但这种认知是抽象朦胧的，除非你利用某种媒介符号将其表述出来，否则他人无法理解。当你将脑中所想讲述给我们时，你已经做了一次媒介转换，那就是将抽象的思维图形转译成语言符号。你组织语言的方式，甚至你的语调、语速、音色等，都会影响我们对你所讲述的东西的判断。再进一步讲，你将语言描述的东西转换成文字，落在纸面上，那就是将诉诸听觉感官的语言符号转换成诉诸视觉的文字符号。作为媒介的文字与作为媒介的语言貌似近亲，实则符号运作规律与功能截然不同。这也是为什么很多人想法很多，语言能力出众，可以将一件事情描述得神乎其神，但要将其写下来，却难乎其难。因为其中已经牵涉了一次媒介符号的转换与迁移。同理，要将文字材料转换成绘画，面临的困难更多、更复杂。因为二者本质上处理的是不同的符号。文字处理的是字形符号，绘画处理的是构图、色块、光线、形象、氛围等其他形式元素，而这些形式元素依据不同的材质，最终都是要依靠抽象的点、线、面，甚至是运笔的速度与方向等细节来完

成。不过，正是经由这个过程，新的媒介表达赋予了既定主题以新的美学表达空间，而这正是由新的媒介符号所加持和催生的。

当这种媒介转移关系牵涉绘画与影像时，情况又有所不同。在蒋原伦看来，媒介修辞或许可以分为两大类："一个是同形态修辞（同媒介修辞），即语言作品的修辞是语言，绘画作品的修辞是线条、色彩、构图等绘画要素，影视作品的修辞是各种影像手段（当然影视作品的修辞手段比较复杂，有多个维度）。另一个是异形态修辞（新媒介修辞），如文字中间掺杂图像和各种符号。"①应该说，这种归纳道出了一部分媒介修辞的规律，但对不同媒介间的指向关系并未能给出令人信服的说明。对此，专注于电影符号学的克里斯蒂安·麦茨显然有着更为精到的理解。他认为，一般而言，电影具备五种行进轨迹，即影像、对白、配音、音乐和书写材料，正是由于电影牵涉的元素太多，所以在某种程度上，电影作品的"可引述性"是最低的。相对于用绘画来转述电影，后者对前者的引述和转述还是比较容易实现的，因为它能调动起的视听元素要多得多。

正是在这个意义上，我们看到导演古斯塔夫对霍珀画作实现了几乎没有损耗的"引述"。同时，他还利用影像媒介的视听综合特性，为原作赋予了听觉层面的内容。客观来讲，此举不仅没有干扰霍珀画作的静谧特质，反倒更加深了观众对原作静谧特质的理解。举例来说，大部分场景中，我们对声音的感知主要来自群杂噪音、有限的旁白与恰到好处的音乐声。其中对群杂噪音的使用尤其出彩。正如我们对霍珀画作中一以贯之的孤独氛围的理解，群杂噪音适时凸显了人物孤独凄清的心理氛围，仿佛全世界于我无碍那样，喧嚣的尘世只能加重主角的自我沉寂。尼采曾说："我们的书写工具也参与了我们的思维过程"②，古斯塔夫的影像书写毫无疑问地巧用了声音的"负面空间"效果，将影像工具的写作思维渗透到了对绘画作品的影像建构中，实现了笼罩在霍珀画作中的都市低频噪音对人类无意识层面的潜抑压制。

① 蒋原伦.媒介与修辞[M].北京:生活·读书·新知三联书店,2020:160.
② 弗里德里希·基特勒.留声机、电影、打字机[M].邢春丽,译.上海:复旦大学出版社,2017:233.

另外有一点殊为关键,是关涉不同媒介符号对观众的不同询唤机制。正如诺曼·布列逊(Norman Bryson)观察到的那样:"我们不能像贡布里希那样理所当然地认为观者是一个给定的常量。相反,他的角色以及被他召唤而进行的劳作都是被影像自身建构的,而中世纪的教堂艺术所暗示的观者与拉斐尔所暗示的观者已经相当不同,也与维米尔所暗示的观者不同。"①这个睿见给我们的启示是,如何定义霍珀画作前的观众与古斯塔夫电影作品前的观众。不像很多艺术家传记电影可能遭遇到的那样,《雪莉:现实的愿景》在网络上获得了几乎一致的好评。考虑到这类影片的观众大多同时具备艺术史知识,对视觉艺术有着一贯的癖好,这种评价的含金量可想而知。换句话说,从画作到电影,这两种媒介等于调动和刺激起了观众的一种媒介比较和媒介批评意识,使那些被反复表现的主题能够以不同的形态在新的媒介中生长延续,继而内化为一种深邃的文化意识和媒介图景。

一直以来,像罗伯特·斯科拉所说的那样,美国主流电影——其实就是好莱坞,都在积极地宣扬一种"美国主义",即"是对社会稳定的奖赏。主人公获得了财富、成功以及心仪的女孩,我们其他人则有了伙伴间的友谊、幸福和值得信赖的领导者。它是世俗社会神话中的一种宗教信仰,在爱国主义和美国式民主中体现了出来"②。但《雪莉:现实的愿景》揭示的却是光鲜生活的另外一面,这里存在着对媒介基本认知的不同价值判断。笔者认为,在古斯塔夫看来,与其将电影视作如果冻般光滑无害的甜品,不如把它当作切中社会时弊的一种反思工具。既然娱乐产品可以比博物馆和展览馆接触到更多的受众,那为什么不能把它用作启迪一般民主的智识工具? 如果说弗兰克·卡普拉(Frank Capra)式的美国带着乐观自信的或者是自欺欺人式的盲目为美国人建构期望中的生活,那么《雪莉:现实的愿景》就是要把人们拉回现实,教会人们省思现实,让人们重新定义生活的内容,帮助人们在日复一日的庸常生活中发现生命的价值。简言

① 诺曼·布列逊.视阈与绘画:凝视的逻辑[M].谷李,译.重庆:重庆大学出版社,2019:序言 xvi.
② 罗伯特·斯科拉.电影创造美国:美国电影文化史[M].郭侃俊,译.北京:北京大学出版社,2018:285.

之,它为观众构筑的这一幅美国心理图景,无异于是要为美国历史留下一份精神版的"清明上河图"。

二、想象的叙事与延展的时间

绘画的叙事性历来都是一个问题。事实上,绘画的魅力很大程度上就是在一个相对静止的二维平面上处理时空关系,处理在既定空间中延展的时间感知。绘画从来不是静止的。它对观众而言的吸引力就在于提供了一种类似索引的东西——通过画面上给定的元素,引导观众展开想象,继而完成画面内容。因此,蒙娜丽莎的微笑本身并非焦点,真正神秘的,令一个又一个络绎不绝的观众费解的是这一刻微笑之前的故事,以及微笑之后发生了什么。

人类对故事总是抱持着天生的好奇心,才会对解谜屡试不爽。解谜,终究是想象力的一种延展,也像是一种接龙游戏,参观者顺着画面元素的暗示猜测故事的走向和结局。在展厅中,这个过程完成于参观者的大脑中。在平静、窃窃私语的展厅中,每一个貌似矜持的、姿态优雅的参观者的大脑中都正在上演一场戏剧风暴,每一幅悄然无声回望着你的艺术作品都正在窃听你的秘密。不难想象,在类似大都会博物馆和卢浮宫这样的展厅中,在那些默然俯视的穹顶下,每天有多少出故事纠缠在一起,不同画面的主人公隔着年代穿越进彼此的生活,怀揣好奇打探各自的秘密。应该说,博物馆和展厅提供给大家的,是一块看不见的、没有边界的银幕,是一个不断增生和消逝的连续剧。正是这些想象力,赋予了那些静态绘画以连绵不息的生命。

而古斯塔夫·德池无疑是将观众脑海里的故事复现出来的第一人。他用电影的影像叙事强项一幅幅还原了爱德华·霍珀的创作心路和画中角色的情绪起伏,与艺术家一道,完成了描绘美国中产阶级心理图景的历史任务。

影片沿时间线依次构建了霍珀的 13 幅作品,时间跨度自 1931 年至 1965 年,将艺术家原本毫无联系的作品串联在一起,让角色穿梭于不同的画面中,由此形成了 13 个不同的影像段落。其中,8 月 28 日是一个重要的时间节点,每幅

电影《雪莉：现实的愿景》　导演：古斯塔夫·德池（2013）　手绘插图／张斌宁

作品对应的故事发生点与它的创作年代一一吻合，类似《西游记》那样的章回体小说，角色在每一幅作品中意义自足，作品／影像段落之间却又似乎有着某种难以言喻的前后关联。这种处理的巧妙之处在于，它能够按照作品生成的时间线给观众呈现出有关艺术家创作的某种连贯性，譬如对似乎总是处于等待状态的某类角色的反复刻画。

　　我们不妨依次分享和检验一下导演的想象力。

　　第一段故事对应的是霍珀 1931 年的作品《旅馆房间》（*Hotel Room*, 1931），导演给出的时间节点和地理位置是分别是 1931 年 8 月 28 日星期六，巴黎晚上 11 点。盒子一样的旅馆逐渐变亮，整洁的床铺在红绿相间的家具中显得很拘谨，看上去绝对谈不上什么舒服。女主角拎着两只箱子步入房间，打开窗户，褪去长裙，洗手间里传来上厕所的声音，断断续续，有气无力的样子，似乎诉说着一路旅途的孤寂与疲惫。接着，女人光着腿坐在床边俯身拿起一张纸，音乐响起，身体随着节奏踮起脚尖翩然起舞，关灯，平躺在床上，两腿反复交错，窗帘飘摇不定，教堂钟声渐行渐远，落幕，一场戏就这样结束了。在马克·斯特兰德（Mark Strand）的解读中，女子手里捧着的是一张行程表，但在笔者看来，情书的可能性更大，也更具意味。不过，斯特兰德认为"霍珀的绘画超越了现实表相，

将观者抛置于一个由情绪和感觉所主导的虚像空间"①,毫无疑问是对的。这简陋的旅馆房间确实弥漫着一种难以言喻的懈怠情绪和身心空乏、期待满足的暧昧意味。事实上,导演的演绎介乎于行程表(现实)和情书(浪漫的幻想)之间,喃喃自语的画外音告诉我们这其实是一张剧场节目单,"小提琴手大卫晚间 8 点到沙龙演奏挪威舞曲"告诉我们女子显然是刚刚自剧场返回。这样一来,故事似乎通畅了不少。一个女子独行巴黎去听音乐会,回到旅馆仍意犹未尽,音乐似乎还未绝于耳,身体却不得不忍受炎热与孤寂——一个现实与虚幻的交汇之地,"一个由情绪和感觉所主导的虚像空间"。导演就这样为这趟旅程定下了调子。

如果说第一段故事讲述的是意犹未尽和期待于某种未知的满足,那么第二段故事无疑是在诉说婚姻的真相。那光滑精致的外表下面是婚姻裂缝铮铮作响的声音。导演给《纽约房间》(*Room in New York*,1932)分配的时间点是 1932年 8 月 28 日星期天,纽约晚上 9 点。临街橱窗一样的起居室将私人生活展露无遗,女子的手指漫不经心地在钢琴琴键上抚弄,边上的男人兀自翻阅报纸,空气似乎凝固了在了过往的某个时刻。燃情岁月早已不在,彼此的拥抱抚慰只不过是徒具形式的自欺欺人罢了。这次第,真是不着一词、不闻一声,就把婚姻生活平淡庸常的真相揭露无遗。沉默无语的两人为观众尽情诠释了情绪的负面空间和重量。跟霍珀作品精神高度对应的是,导演古斯塔夫也刻意强化了炫目的外表与贫瘠的内心的矛盾冲突,是那种死水微澜、懒得再去挣扎的生活状态。

第三段故事于笔者而言是最有通感的,这个对应于《纽约电影院》(*New York Movie*,1939)的故事被导演定格在 1939 年 8 月 28 日星期一,纽约晚上 10点。这段想象中的叙事不仅在于它能可丁可卯地还原原作的构图和色彩,而且在于其对原作气氛的把握,以及最重要的对绘画和电影两种媒介的融合使用。经由中间的立柱一分为二,左边影池里,寥落的观众看着银幕上的美国平民英雄詹姆斯·斯图尔特(James Stewart)喋喋不休;右边厢,百无聊赖的引座员口中

① 马克·斯特兰德.寂静的深度:霍珀画谈[M].光哲,译.北京:民主与建设出版社,2018:1.

喃喃自语复述着银幕上的对白，幻想与现实的交错，引座员又何尝不是片中那无辜的妇人呢！镜头重回银幕，《卿何薄命》(Dark Victory，爱德芒德·古尔丁，1939，美国)中的亨弗莱·鲍嘉和贝蒂·戴维斯正意兴情浓。故事永远是故事，近在咫尺却远在天涯，引座员仿佛被钉在那里，一遍又一遍机械地重复明星们的台词成了她生活中难得的"高光时刻"。在经历"他人的生活"的过程中，个体自己的生命也悄然流逝，毫无痕迹——生活的真相扑面而来，让人震惊。

霍珀作品的一个重要特征在于时间的凝滞感，画面中总是空荡荡的场景不是栖居的场所而更像是人类的精神藩篱，不同形状、不同色块的形式元素将画面切分成一个个"牢笼"，将角色囚禁其中，仿佛一生那样漫长难耐。但第四段故事却被导演赋予了一种仓皇急促的时间感，对应于作品《夜间办公室》(Office at Night，1940)的时间节点是1940年8月28日星期三，纽约晚上10点。窗外的隆隆车声让这个坐落于轻轨边上的办公室显得格外局促不安，散落地上的文件成了女职员与老板交流的唯一契机，手指触碰的瞬间，彼此脸上心领神会却又好像什么都没有发生的感觉将办公室情感的暧昧基质演绎得淋漓尽致。一言不发，却情景貌然。落下窗帘，关灯，出门。关门声音未落，电话铃声响起，男子的剪影在门外略有一丝迟疑便坚决消失。台灯下黑色的电话更显落寞孤寂，这小小的空间似乎刚上演了一场灵欲厮杀的决斗，身体中荡漾未尽的气息狼奔豕突般回旋交织。貌似平静，却充斥着匆匆行动的决心和欲望。霍珀的黑色在于他甚至给办公室情谊都不做一丝美化，而导演古斯塔夫更是坚决，他用大反差、低调性、红绿交织的黑色电影影像风格为观众预言了办公室情谊并非拯救庸常生活的一剂良药。那些男男女女们，都不过是被都市生活始乱终弃的影子和皮囊。

或许是愤怒于生活的真相，对应于《旅馆门厅》(Hotel Lobby，1943)的这段故事显得格外焦躁不安。坐在门厅的女子正在翻阅由伊利亚·卡赞(Elia Kazan)执导的，为桑顿·怀尔德(Thornton Wilder)带来普利策剧作奖的《九死一生》(The Skin of Our Teeth，1942，美国)。我们在这里看到了导演跟时间开的一

个小小玩笑。众所周知，这部剧作于 1942 年 10 月 15 日首映于康涅狄格州纽黑文的舒伯特剧院，后来才移师至百老汇普利茅斯剧院正式上映。而导演却将这段演绎定格于 1942 年 8 月 28 日星期五晚上 8 点，地点当然还是纽黑文。是导演的疏忽，还是有意为之？朗声读着剧本内容的女子与旁边的一对老者似乎又复刻了影片开场的那一幕：我们近在咫尺，又似远隔天涯，背景中仿佛只有从夜幕下的动物园中才能传出的号叫声令人不寒而栗，被裘皮大衣裹挟的体面生活看上去不仅可笑，而且颤颤巍巍、弱不禁风。突然转向观众慷慨激昂的女子瞬间将我们置于一个当代艺术展厅的观众席位置，这一刻，我们这些生活的旁观者、看电影的人、看戏的人，都成了桑顿·怀尔德笔下和霍珀画板上，以及古斯塔夫银幕上的合流者，正是我们这些貌似无辜的人，在坚定地、亦步亦趋地亲手杀死我们的生活。

时间一晃已经过去 10 年，1952 年 8 月 28 日星期四的纽约，清晨 6 点的阳光令人迷醉。对应作品《清晨阳光》（*Morning Sun*，1952）的这段故事给了我们难得的关于生活美好的一种面向。从床上看出去的城市荒芜悠远，明媚的光线将眼前的一切雕刻得井然有序，但终究还是那种无趣大于生机的秩序。它的美，主要在于旁观者的希冀而非剧中人的感觉，当最后一抹光线将女子吞噬进黑暗的时候，心底深处的落寞感便显得格外凄凉。此刻，无论霍珀还是古斯塔夫，他们对光线的拿捏和色彩的情绪氛围都处理得那样精准，令人不禁啧啧赞羡。转瞬之间，时间来到 1956 年的 8 月 28 日，星期二清晨 9 点的纽约似乎从未变过，光线依旧强烈温煦，站在门边的女子一如刚刚过去的那段故事，虽然门外美景连绵，但情绪还停驻在原地从未跟上。这段对应于《布朗斯通的阳光》（*Sunlight on Brownstones*，1956）的故事清澈整洁，无比贴切地诠释了马克·斯特兰德对霍珀作品的整体观察："我们所体验的将完全只是我们自己的，旅行的放逐，相伴而来的失落，以及霎那的缺席感，在氤氲，暗涌。"[1]这就是霍珀和古斯塔

① 马克·斯特兰德.寂静的深度：霍珀画谈[M].光哲，译.北京：民主与建设出版社，2018：7.

夫的厉害之处，将平静而绝望的生活用最美丽的方式呈现给我们。一年以后的 8 月 28 日，星期三下午 6 点，女子出现在了太平洋花园酒店，这段诠释《西部旅馆》(*Western Motel*, 1957) 的故事格外美丽。依然是如画般的美景，阳光通透的客房内，女子在摄影师的指挥下频频调整身姿。她看向镜头的眼睛直接挑战了作为观众的我们，当她撩起裙摆，舒展体态，褪下肩带的时候，她似乎已经全然放下了所有的戒备。这种放松的状态之前从未出现过。都市生活留给我们尽情释放自己的唯一机会，果然就只有在面对陌生人时才有些许可能吗？画面外响起的快门声不断地用干脆而粗暴的方式向我们证明着这一切！

　　1959 年 8 月 28 日如约到来，这是星期五上午 11 点的科德角，女子一袭粉裙躺在通透简明的房间内，手里捧着一本《柏拉图》念念有词。很显然，导演对《哲学短旅》(*Excursion into Philosophy*, 1959) 的演绎尤其重视。那只从镜头前倏忽掠过的海鸥极其生动地图解了哲学的玄虚与实在。当坐在床边的男人翻起《柏拉图》的时候，有谁的注意力不是停留在女子粉嫩饱满的臀部上！哲学还是身体？那些虚无缥缈的先贤思想在私密关系中究竟位居何处？当女子翻身扔掉《柏拉图》时，一切意义都已经不言自明了。黑暗再一次吞噬了床边的女体，个体欲望也又一次被潜抑，用我们虽然看不见却能感同身受的方式。1961 年 8 月 28 日星期一，科德角早上 7 点，女子在《阳光里的女人》(*A Woman in the Sun*, 1961) 中苏醒过来。凭栏而望的她还是孑然一人。霍珀风格的阳光将她的背影勾勒得韵味十足，一种少有的情欲化的气息不加掩饰地扑面而来。在霍珀的画中，情欲从来都不是真正的主题。相反，那种庸常生活中的不满足，那些让情欲消弭殆尽的东西才是他真正要捕捉的。导演古斯塔夫显然理解了霍珀的精髓。他让女子横穿银幕，画外再一次传来有气无力的撒尿声，好像在多年以后还在诉说着那些被虚掷的光阴，那些对身体的背叛。陡然之间，蓝调响起，女子手中夹着一支香烟，款款步入画内，站在窗户投下的几何方框内，宛如雕塑一般，瞪大双眼，却四顾茫然。眼前的光明除了光明本身，一无所有。

　　阿尔巴尼，1963 年 8 月 28 日，星期三晚上 7 点，女子出现在了《幕间休息》

（*Intermission*，1963）里。一幕结束，灯光亮起的瞬间，女子如梦方醒那般，用手指使劲摩挲着沙发扶手，继而又双手交叉，双脚交叠，眼神一如既往的空洞，但眼底深处的欲望却在那一丝难以察觉的微笑中泄露殆尽。忽地转身，臆想中的男子并未出现。曾经的故事早已过去，回忆像一个巨大的黑洞，随着第二幕的铃声将女子重新拽入黑暗中。像是一段旅程，彼时的我们并没有能力看到多年后的这一幕。那一声叹息中，究竟有着多少无奈和不甘啊。1963 年 8 月 29 日，星期四早上 9 点，阿尔巴尼，阳光如约照进《空房间里的光》（*Sun in an Empty Room*，1963）。女子身着藏青色的连衣长裙步入房间，窗外仍然是明媚温煦的阳光，那些粉绿色像年轻的女孩那样，与窗内的女子彼此映照。收音机里是马丁·路德·金（Martin Luther King）的声音，在收音机特有的磁性声音质感中反复吟唱"我有一个梦想"。女子淡然一笑，退出画外，她或许也在心底对自己低诉着那句"我有一个梦想"。观众又何尝不是？只是，我们当下拥有的还是同一个梦吗？

站台铃声再次响起，一个淡入镜头将我们拉回到车厢，原来是那幅《软座车厢》（*Chair Car*，1965）啊！女子徐徐合上书本，拿起一张卡片，配合着精准的动作，几乎没有任何感情色彩（或刻意尽力隐藏情感）的画外音继续低诉。观众愕然发现，我们原来压根儿就没动过，就像是在展厅或博物馆那样，我们其实是被钉在了原地，刚才种种不过是跟着女主角的思绪恣意神游一番而已——像极了我们在展厅中的大脑神游！车轮碾过铁轨的声音越来越响，奔向一个我们从未知晓的目的地，背景里低沉忧郁的爵士乐陡然入耳，美国中产阶级精致优雅的生活姿态仍在眼前，但难掩的惆怅与虚空却越来越强烈，一段关于时间和空间的回忆在漆黑的银幕上翻滚撕扯，主角已然消失，情绪却久久不能散去。

从巴黎到纽约，从 1931 年到 1965 年，导演构建了霍珀绘画生涯中最重要的 34 年。通过一个反复出现的女子和有限的几个角色如丈夫、剧院观众、摄影师和海鸥等，古斯塔夫为我们绘制了一幅美国中产阶级生活的流动画卷。导演用克制隐忍的叙事手法激发起了最丰富的想象力，探讨了庸常生命的重量和忍

耐力,将时间的形状用光色去赋形,让我们从视觉的角度感知到时间的形状和它在空间中的延展变化。

多么绝妙的叙事结构! 首尾相连,一个封闭却意味悠长的环形结构。

三、微缩剧场景观与展厅经验的延伸

影片甫一开始,简洁明了的画面就好像要邀请观众搭乘一辆通往未来的列车,墨绿色的车厢座椅宛若客厅沙发那般于随意中透着某种秩序,既舒服又诡异得让人有些不自在。两侧窗外一片空白,前排乘客看出去的目光无处着陆,让这静谧的车厢里多出了一丝漫无目的的焦虑感。从右侧入画的女主角款款落座,打开书本,封面上霍珀的作品跃然而上,画中女子正是主角本人,她双手合抱胸前,看着荒凉平滑、一无所获的窗外,意境同样寂寥落寞。画内画外两相呼应、形成对比,车厢内的乘客彼此分享同一个空间却又没有任何交集,画外若隐若现的车站钟声更加剧了这独特的静默,缓缓推向封面的镜头也将时间的凝滞感放大到一种难以捉摸的境地,一种普遍性的、深入脊髓的都市现代孤独症画卷呼之欲出——我们都成了这都市的囚徒,无处可去。正如普利策桂冠诗人马克·斯特兰德观察到的那样,“霍珀绘画中有多少场景处于一种禁锢,或至少是某种受限的状态呢……我们于时间里何所事事,时间于我们又有何意? 霍珀的绘画里总有无数的等待……像那类被剧情所抛弃的角色,泥陷于自己等待的空间里,只能守候着自己,何去何从不知,未来亦不可知”[1]。确实如此,“像那类被剧情所抛弃的角色”,观众就是这微缩剧场景观的见证者,那画外的铃声就是帷幕即将揭开的警示——这就是导演古斯塔夫·德池在银幕上为我们展演和建构霍珀画作的方式。

大卫·波德维尔认为,“叙事是一种形式系统”[2],而形式本身则是一种可

① 马克·斯特兰德.寂静的深度:霍珀画谈[M].光哲,译.北京:民主与建设出版社,2018:31.

② 大卫·波德维尔,克里斯汀·汤普森.电影艺术:形式与风格(插图第8版)[M].曾伟祯,译.北京:世界图书出版公司,2008:89.

以反复演练和拓展的视觉系统,其中结合着观众依据惯例和经验对形式所抱有的期待。在本片中,慢慢推上并逐渐失焦的大特写书籍封面就是一个典型的形式符号,它不仅代表进入某人的意识层面,也起到一个视觉上的提示作用,像是剧场里慢慢暗下来的灯光或徐徐拉开的大幕。现在需要诸位把自己想象成一个庖丁解牛那样的高手,手持一把尖刀,把影片切分成不同的片段,你所选择的每一个落刀之处,即每个片段之间就是影片的章节所在。这样一来,影片结构将完整地呈现出来。

首先,我们意识到,在第 2 分 10 秒和第 81 分钟时,各出现了一次将书籍封面推至失焦的大特写镜头,这意味着,在这部总长 87 分钟(不含结尾字幕表)的影片中,你真正看到的故事发生时间其实只持续了 6 分钟多一点,也就是一头一尾。换句话说,一开始你看到女主角进入车厢落座,旋即打开书本,镜头推上,画面淡出至全黑,背景音效慢慢进入,观众知道此时此刻已经进入了女主角的思绪之中,接下来发生的所有故事以及我们将看到的所有画面,你说它是回忆也好,臆想也罢,总之,这是一个迥异于列车车厢这个现实空间的另一重空间。宛如坐在剧场里的人们,现实与舞台,真实与构建的关系随即建立。接下来,正如上文逐个分析的那样,真正的电影银幕时间被分割为 13 个段落,每个段落被分配了一段叙事,也就是导演对艺术家作品的视觉解释,当中夹杂着艺术想象与某种社会学意义上的真实感。随着这 13 次的幕起幕落(即每一次出现时间符号的黑屏),观众等于观看了 13 个微型故事,既彼此依存,又能独立成章,关键的是情绪上的连贯性并没有遭到任何破坏。然后,陡然之间,熟悉的站台铃声由小变大,由远及近,重回耳帘,那本失焦的书籍也重现视野,仿佛大梦一场,观众在慵懒迟缓的情绪中回到现实,故事从原点再次出发,之前种种不过一场神游而已。但正是这中间的 79 分钟构成了影片的主干部分,也就是说,这是一个由两头的现实场景加上中间的虚幻场景构成的叙事,这就是它的叙事结构,通过视觉提示给观众以提醒,首尾之间是一段连贯的电影时间、在这两者中间的是一段构建出来的故事时间。这种可以被明显感知的,通过视觉符号引导

叙事的处理正是大卫·波德维尔所谓的"叙事是一种形式系统"。形式元素，是导演留给我们的观影索引，就是片中出现两次的书籍封面。

还有另一种可以感知的形式元素，即故事时间。导演常常通过玩弄故事时间来操纵叙事风格。选择按照故事发生的时间顺序或相反，会给观众带来截然不同的情感体验。但本片中的故事是什么？事实上，这是一个典型的非好莱坞叙事，它虽然具备基本的故事要素，即角色，但却缺失最重要的两项，即角色目的，角色在片中所作所为的动机和他或她想要的结果，以及阻碍角色达到目的的障碍物或动作。因为，正是角色面对障碍时的一个又一个的选择，成了推动叙事往前进行的情节，也正是在对这些情节的组织配置过程中，故事内容被递次呈现，并最终成就所谓的叙事。所以这里面就会牵涉故事长度、情节长度和银幕长度几个概念。本片中，故事长度很好理解，即 1931 年至 1965 年的跨度，这是虚拟的女主角在霍珀作品中持续间歇活动的时间；情节长度也很容易理解，假如我们将每个片段都视为一个独立情节，那么它在时间上基本是向前连贯的。唯一的问题是，我们无从把握下一段情节中的故事内容与上一段之间是否有某种必然联系。因为依据好莱坞经典叙事惯例，剧情通常都是"以人物作为因果关系的中心"[1]，即人物的上一个动作或选择将导致或决定他或她的下一个动作和选择。但本片中独立成篇的情节段落不具备这种功能。换句话说，虽然它的情节长度很清晰，在时间线上也有一个清晰的向前发展的方向，但其情节却是彼此平衡、互为印证的——反复强调女主角的落寞孤寂；至于银幕长度，正如上文提到的那样，87 分钟内涵括的是一个时间节点与一个持续 34 年的时间跨度。这样来看的话，导演对故事时间的操控颇为高明，这不仅是一个通常意义上的闪回，而是依据这个闪回给了叙事结构处理现实场景和虚幻场景的可能性。因为，不像传统剧情电影，本片中故事时间内发生的一切事实上是从未发生过的，而是被纯粹建构出来的，其证据就在于导演对时间频率的掌控。

[1]　大卫·波德维尔,克里斯汀·汤普森.电影艺术:形式与风格(插图第 8 版)[M].曾伟祯,译.北京:世界图书出版公司,2008:113.

　　细心的观众或许已经发现，那就是 8 月 28 日这个时间点，以及暗示观众故事将要转回现实的那个时间点即 8 月 29 日。这种时间频率的设计本意昭然若揭，那就是为角色提供不同的空间坐标。不难看出，从巴黎、纽约、纽海文、科德角及至阿尔巴尼，不同的空间地理位置对应不同年份的同一天，这种仪式化的对位方式强化了故事的真实感和观影情绪，帮助观众同时在纵向的时间轴和横向的空间轴上挥洒情绪、强化角色认同。其中也牵涉了与时间紧密相连的空间概念，即故事空间、情节空间和银幕空间。

　　当然，大部分情况下，故事发生空间都与情节空间重合，但电影的宽容度在于为观众提供想象的可能，鼓励观众预设或猜测故事发生前后的心理空间。本片中，每一段情节中故事的发生地都是确定的，但每一年的周期之间，女主角置身何处，这每一幕的淡出淡入之间正是周边情节空间的立身之处，换句话讲，正是它主导了下一段空间中的情绪和节奏。而银幕空间，即在银幕景框内处理故事发生空间的种种设计，也就是笔者所说的微缩剧场景观——本片最大的亮点之一。事实上，也是所有艺术家传记电影中作品展演和建构中最具特色的实践之一。

　　如果说电影中的空间造型和空间建构是以真实性，或者说是以对“现实”的最大贴近为标准的话，那么剧场的标准却恰恰相反。一直以来，无论中外，戏剧舞台囿于自身空间的固定性，发展出了一种高度假定性和程式化的空间处理方式。这些程式化的东西可以在极繁极简之间流动。电影先驱梅里爱（Georges Méliès）醉心于舞台调度，在电影初创时期就已经发展出了非常复杂的空间设计，然后再用镜头将它们捕捉到银幕上；相反，一个世纪之后，拉斯·冯·提尔在《狗镇》（Dogville，2003，丹麦/瑞典/挪威/芬兰/英国/法国/德国/荷国/意大利）中则完全抛弃了电影所谓的真实性，仅仅用画在地面上的线条所构成的几何形状来代表房屋的形状和镇子的整体规模，但给观众的感觉却并不突兀。更极端的情况则是，舞台上几乎完全不需要任何实体建筑，仅以演员的表演动作间杂以某些小道具如马鞭就可以帮助观众建立对空间的整体认知。这些案例

让我们看到了剧场空间造型经验和电影空间造型的相互借鉴与碰撞融合，也让我们能有机会一窥剧场空间造型在美学上带给电影空间设计的种种可能。

就《雪莉：现实的愿景》而言，那 13 段故事无疑就像 13 个小短剧，彼此之间既有区别，又相互关联。之所以说这部作品是微缩剧场景观的集合，首先在于它是彻头彻尾式的摄影棚作品。像在平面的画布上建构三维空间那样，导演古斯塔夫·德池是在影棚内等比例地搭建出一个和画中一模一样的世界。众所周知，霍珀的原作一贯注重情绪和感觉，而对建筑比例等也像处理人物那样，重在"似与不似之间"。换句话说，霍珀作品中的建筑比例，若要还原成现实，所有的房屋必定是歪歪扭扭的危房。好在真正的艺术素来只对心灵和美感负责，而无关乎现实本身。正如霍珀的精神导师罗伯特·亨利（Robert Henri）所言："艺术，并非外在多余之物。每个人心里都住了一位艺术家，当那位艺术家被唤醒时，不管个人从事什么行业，都会成为独出心裁，大胆好奇并擅长自我表现的个体。"①霍珀笔下的建筑就是这样顺着人物的节奏"生长"，其主要功能在于给角色提供一个活动场所。这里所谓的建筑，更多是符号意义上的，譬如空间组织的方式、团块对比、颜色序列，以及最重要的对角色的影响，而非那种真正意义上的建筑内部空间。譬如就色彩而言，那些被精心配置的色块如深红、深绿、鹅黄等，都以规整的几何形状出现在镜头内，家具、道具的位置关系也按照戏剧逻辑而非生活逻辑，其中除了人为刻意的设计外没有任何生活痕迹，演员于其中按照固定的线路走位和表演，完全呈现出一种现代主义的装饰风格，矫饰中带着某种自律。最重要的是，为了配合与原作的匹配度，房顶、家具、门窗包括地面等元素都不是横平竖直的，相反，它们都是为了镜头的再现来设计，很多地方都是违背建筑原理的扭曲透视。像 20 世纪德国表现主义影片《卡里加里博士小屋》（*The Cabinet of Dr. Caligari*，罗伯特·维内，1920，德国）那样，通过现实和布景的交汇，直接将场景用作内容的载体，从而最大化银幕上的视觉效果。这

① 罗伯特·亨利.艺术精神[M].陈琇玲，译.北京：中国友谊出版公司，2018：8.

一切,只有在摄影棚内才可以尽数掌控。影片也由之形成了自身的视觉风格。

其次,13 段故事的开始和结束,每一段都使用了淡入淡出的剪辑技法。如我们熟悉的剧场惯例那样,当一幕结束时,灯光渐渐变暗,大幕徐徐下降终至合上,观众自然明白这代表着一个阶段性叙事的结束。当第二幕开始时,灯光慢慢恢复亮度,大幕也重新缓缓开启,观众的注意力重回舞台中央进入下一段故事。在戏剧里,这已经是不证自明的固定语法。灯光的变化和大幕的开启重合,是在现实空间内调控观众注意力的手法。客观上讲,它是一段时间的流逝。对观众而言,这短暂的时间间隔是调整恢复情绪的机会;对戏剧而言,是重新开启新的节奏的机会。因此,无论是虚拟还是现实,它都代表了一段时间的过去以及与之相伴的情绪的调适。我们看到《雪莉:现实的愿景》运用了相同的技法和逻辑在银幕上还原了这种戏剧基调。正像前面介绍的那样,影片中的每段故事虽貌似不相关联,实则却能在纵向的时间线上呈现出一个逻辑关系,恰如一幕接着一幕,每一次的淡入淡出,同时蕴含了灯光由亮至暗,再恢复明亮,以及大幕关闭与开启的过程,实实在在地在银幕上为观众克隆了一出纯正的剧场观赏经验。另外,因为这种间隔总数有 13 段之多,远远超过了一般戏剧三幕式结构的常规,所以看上去更像是微缩的"折子戏"或者戏剧小品,体量上的大小也加重了其微缩剧场景观的感觉。

最后,也是最重要的,导演利用固定机位把观众固定在了一个相当于剧场位置的视点上。众所周知,电影自诞生以来,其摄影技法发生了天翻地覆的变化,从最早期的固定机位单一镜头捕捉对象,到后来的运动镜头,镜头内的运动如变焦,及至当下经由数字技术而成的虚拟镜头运动,上天入地,无所不能。如果说镜头代表了人眼的话,那么今天的镜头运动方式早已僭越了人类肉眼观察对象的方式,譬如人类没有可能像飞鸟那样擦着湖面飞行,形成一种快速掠过湖面的滑行画面,但无人机就可以轻松做到。应该说,这种基于技术发展的镜头运动方式的变革创新确实也拓宽了影像的表达方式和人类利用影像经验世界的方式。但在《雪莉:现实的愿景》中,导演却"返璞归真",使用了最"原始

的"方式，即通过固定机位，将观众固着在"乐队指挥"的位置上不能动弹。换句话说，像是在剧场中被分配的固定位置那样，自始至终，我们只能在同一个位置，以同一个视角去观赏。与此匹配的是，每一个段落也都大量使用了长镜头或"定场镜头"，即在第一个镜头中将接下来会出现的元素悉数呈现，给观众一个全景式的整体的概貌。不仅如此，导演还会利用银幕景框内的其他元素如窗框、门框等反复强化舞台戏口的感觉，譬如在第二个故事《纽约房间》中，前景处是一扇巨大的落地窗，窗内是光线充足的客厅，当画面渐次亮起，我们看到两位主角已经分别落座摆好姿态，像极了我们熟悉的那些剧场经验。这一切都使得《雪莉：现实的愿景》呈现出了微缩剧场景观的美学特征，也成为艺术家传记电影作品展演建构途径中体验最好的一种。

还有涉及展厅经验的部分。固定机位以及由此带来的固定视点，加上画面内外层次分明的景框设计，精致的舞台布光，人物戏剧化的动作，迟缓而庄重、优雅且感伤的样子，摒弃现实质感的音乐音效等，无疑都将电影运动的感觉降到了最低。换句话说，导演刻意逆反电影的基本运动规律，将时间流逝的浓度聚焦于单个画面内，使观众思绪尽可能在这方画面内恣意驰骋，等于是同构了一个展厅读画的微缩空间，最大程度上替观众还原了一次展厅观赏经验，将两种媒介原本的矛盾冲突消弭在慢慢累积的时间进程中，使观众有机会在银幕上通过声光幻影逼近画布上的质感与体验。事实上，关于电影的场景建构，导演完全得力于视觉艺术家汉娜·施梅克（Hanna Schimek）的想象力，后者早在电影拍摄之前就以装置艺术的形式将霍珀画作在展馆内进行过还原。此外，每段故事之间的淡入淡出，那短暂的黑暗也像极了观众在展厅中从一幅作品漫步到另一幅作品的感觉——正是两盏相邻射灯之间的黑暗区域。

第三节 激进孤僻的光色使者：《透纳先生》的立体 "画像"

清晨，初升的太阳为河岸两侧铺就一层羼弱的金色，地平线上的荷兰风车还没来得及从前一天的忙碌中苏醒过来。清脆的鸟鸣声中，两位农妇拉着家常从缓缓平移的镜头前穿过，后景处，一个矮胖但坚毅的剪影正面对朝阳速写。诡异空灵的音乐声起，画面切成特写，一张看上去肥胖甚而丑陋的脸庞望向远方，他的眉毛、鼻翼、嘴角因用力而略微变形，眯起的眼睛仿佛正要解开大自然那神秘莫测的光色之谜。

这是英国导演迈克·李（Mike Leigh）为传记电影《透纳先生》设计的开场画面。约瑟夫·玛罗德·威廉·透纳（Joseph Mallord William Turner，1775—1851）是 19 世纪英国富有激情的浪漫主义风景画大师，但他在晚年也因其激进的画风和冷漠孤僻的个性而饱受非议。迈克·李敏锐地把握到了这一点，所以影片伊始，他就以极尽唯美的画面和精确的场面调度宣示了他对透纳的深刻认知和定位——艺术家总是一意孤行与自我放逐的。唯其孤独难解，才有了画面中的激情澎湃与恣意狂放。

一、光色绘形："太阳即上帝"

透纳作画素以擅用光色而闻名，迈克·李也正是通过精心配置的光与色成就了《透纳先生》独特的美学品质。像几乎所有艺术家传记电影的惯常处理手法那样，迈克·李穷极手段试图在影像风格上逼近透纳的作品。事实上，影片做得也足够出色，片中很多重要场景的光线、色调及构图都与透纳那幅著名的《狄多建立迦太基》（*Dido building Carthage*，1815）在形式上互为映衬。经由这种方式，导演轻而易举地为观众建构起一种理解透纳其人和作品的视觉语境。

影片第一场戏里,透纳外出写生回家,他进入画室的第一件事就是直奔窗户,打开挡板让阳光照射进来。显然,光就是他的缪斯,他的一切。这时候,艺术家的逆光背影沐浴在漫射进来的光线中,宛如站在舞台中央的主角,凝神闭气即将出场,自有一种神秘的启示意味,令观众不由得揣度这位才华横溢却毁誉参半的艺术家的传奇画卷将以怎样的方式打开。毫无疑问,这个场景带有强烈的隐喻意味:一方面,导演通过构图将主角置于画面的视觉中心位置,就像他是一个光色王国的统治者那样,喻示了他把控光线的超凡能力;另一方面,通过强烈的光比设计,将艺术家置于巨大的黑白反差中,利用光明与黑暗的传统修辞,为他盛极一时却又饱受诟病的矛盾人生埋下伏笔。

众所周知,透纳还是少年的时候,其习作就被放在他父亲理发店的橱窗出售。及至功成名就,他们更是在自家寓所内专设了一间陈列室,观众可以在这个场景中看到之前那种视觉母题的变奏,凡参观者想要瞻仰透纳作品,必先经由一间漆黑的屋子,再由他父亲打开展厅的门,那是一间顶光设计、采光良好的展室,瞬间的反差让参观者不得不臣服于眼前的"艺术王国"。事实上,这种形式上的刻意处理正是模仿了透纳作品对于观众的震撼效果,因为效果强烈和刺眼夺目正是透纳作品的显著特征。当然,它也喻示了直到透纳闪亮出场之前,英国绘画在艺术史上无足轻重的尴尬事实。同样地,在皇家学院的大展厅里,导演也运用了对比策略,刻意使透纳的作品处于其他艺术家那种"酱油色调"的作品的包围中,映射了他在当时英国画坛的核心地位与影响力。

在透纳父亲去世后,他独自凭舟的场景中,整个画面氤氲通透,色调丰富细腻,似乎处在通往天国的路口,弥漫在周边的枝叶和倒影像是寄托着无尽哀思,书写着这对父子余音未了的惆怅柔情,再加上空洞的笛音盘旋环绕,令观众无不动容。而当透纳自己面临死亡的那一刻,导演罕见地运用了上帝视点的俯拍镜头,仍然是在对比强烈的光影中,黑暗沿对角线将画面斜切成两半,仿佛随时要吞噬掉弥留之际的艺术家,接着,透纳用尽最后一丝力气向世人喊出自己的心声:太阳即上帝。这既是他对自己一生艺术追求的总结,也是对自己作品精髓的绝唱。

二、题材开拓：激愤的现代性

艺术史一贯公认，在透纳之前，风景画作为一个单独画种并未获得完全意义上的合法性，直到透纳的横空出世，才让世人领略了风景画的创造性和艺术性。他成功地将人类面对自然时的精神体验与激进甚而粗糙的画风融为一体，带进了风景画的创作，这一点与当时普遍流行的"客观"描摹技巧大相径庭，所以同为风景画创作，他的切入点完全不同。他特别沉醉于描绘大自然阴晴无缺的狂暴姿态，并能将历史事件加诸其中，抒发自己对人性的控诉，从而让自己的作品散发出悲怆厚重的美学品质。

在片中，透纳为了描绘暴风雨来临前的大海，让船员把自己绑在高高的桅杆上，任凭风雨肆虐，只为切身体验大海发怒的真实景象，翻滚的海浪、咆哮的泡沫、倾斜的船身与摇摇欲坠的探灯在他笔下成为一种动态、浑浊的意象。导演在这里有效地运用了一组蒙太奇剪辑强化了艺术家的主观感知，令观众不得不折服于透纳为艺术链而走险的探索精神。

影片还多次呈现了艺术家奔赴马盖特小镇写生的过程——那是一个据说能够在清晨迎接第一缕阳光的英格兰小镇。通过聆听房东老头早年间在运奴船上的工作经历，艺术家创作了日后的名作《贩奴船》(*The Slave Ship*, 1840)。他利用强烈的光色对比，为观众呈现出一个炼狱般的景象，也让他的作品多了一层深刻的社会控诉姿态，丰富了风景画的审美意蕴。很显然，导演通过有意筛选和组织这样的史料，凸显了透纳与同时代其他艺术家最大的不同，为他浪漫主义风景画大师的身份做了一个绝好的脚注。

虽然影片从头到尾散发着一股浪漫的史学气质(片中的服装、道具以及场景设计都极其逼近英国 19 世纪上半叶的历史现实)，但导演还是忍不住采用了略显夸张的手法去表现透纳那"奇技淫巧"般的作画技巧。有一场戏，他当着三位富家女子写生，画至酣处，直接将口水吐向画面以调和某种效果，有位小姐气愤得当即背转身去。而在另一个场景中，他作画的方式简直就像他要与世界开

电影《透纳先生》 导演：迈克尔·李（2014） 手绘插图／张斌宁

战，与所有世俗的敌人对抗。艺术家喘着粗气用抹布、手指、刷子等在画布上墩、戳、擦、抹。这些动作不仅瓦解了绘画技巧的神秘性，也让他看上去毫无修养且笨拙愚蠢。事实上，正是通过这样的变形处理，导演其实是在纠正一般观众对于绘画的偏见。因为透纳作画的方式和行为无异于是对那些视艺术为高雅的人的一种严重冒犯。他也昭示了透纳本人对艺术的理解和立场，即艺术只对真正的心灵体验负责而无关任何徒具形式的美感。

影片也展现了透纳对即将到来的工业时代的纠结态度。他数次奔赴现场感受火车的速度和力量，最终将前工业时代的城市景象和现代文明的"怪兽"火车融于同一个画面，非常形象地定格了现代文明对人类的心理撞击。另外一个有趣味的场景是透纳对照相术的复杂反应。他既担心照相取代绘画的可能性，又不排斥去切身体验一下。这些细节材料被导演恰当地编制进影片中，进一步说明了透纳对新事物的好奇和包容性。他不惮于接受各种变化，这或许也成为他作品极富当代气质的另一个原因。

三、清洁的精神与粗鄙的文化惯习

出于天生的好奇，艺术家的个人生活永远备受关注。人们总想把那些优秀

的艺术作品与他们的创造者联系起来，仿佛它是一把探索艺术奥秘的钥匙。据史料记载，透纳先生身形粗壮，相貌粗鄙，嗓音浑浊，他对自己的形象也一直心存芥蒂，"不能容忍任何人为他画像，因为没有人会相信这么美丽的画作竟然出自一个丑陋的家伙之手"。

影片中的透纳由英国演员蒂莫西·斯波（Timothy Spall）扮演，他通过精心设计的动作和特殊的喉音发声，用极其戏剧化的手段令人信服地塑造出了艺术家的生动形象。事实上，他也凭借这个角色分别斩获了第 67 届戛纳电影节和第 27 届欧洲电影奖的最佳男演员奖。片中的透纳身形臃肿，迈着屠夫一般的短促步伐，小眼睛时刻闪烁着愤世嫉俗之情，表情永远透露着冷漠、孤傲与抵抗，像一只缺失爱的野生动物那样，只能将一腔热情宣泄在画布上。他在表演上的另一个特色是利用低沉浑浊、类似痰液翻滚的嗓音为观众诠释出一个灵魂受困的艺术家形象，深刻讥讽了关于艺术家与作品合二为一的唯美论调。不过，所有表演中最为人称道的是那场哭戏，刚刚失去父亲的透纳正在给一个妓女写生，静谧沉闷的气氛中，只听见铅笔沙沙作响，突然间，艺术家失声恸哭，特写镜头中的一张脸扭曲可怖，几乎要挣破画面，几声干咳之后，又戛然止声，接着速写。在这场内力深厚、爆发力十足的戏里，演员活化了透纳孤独脆弱、复杂难言的内心世界，也为观众打开了一条接近艺术家精神迷宫的通道。

除了这些外在的形象塑造，影片也着力刻画了透纳与他身边人的关系，父亲、情人、女仆、艺术赞助人、同时代的其他画家、批评家等，他们每个人都像镜子一样折射出透纳性格中的不同面向。

与他父亲的关系展现了艺术家最坦诚甚至孩子气的一面。父亲既像他的经纪人，又像他的杂役和管家，帮他买颜料、磨颜料、绷画布，替他打理那些难缠的客户。当他的第一任情人带着女儿打上门来时，父亲仍然毫无原则地站在儿子这边，令观众不禁有唇亡齿寒之感，基本的人伦义务与情感责任在这个家庭内部决然没有立足之地。但当年迈的父亲为儿子刮脸洁面时，那种血浓于水、相依为命的感觉又让人生出人性的伟大与卑微有同等荣耀之感。不过，影片在

处理这些人际关系时，并未刻意掩饰艺术家的道德缺陷。事实上，透纳也有着非常世故和圆滑的一面，他与人交往带有很强的功利主义色彩，很多时候甚至是工于心计和富于表演的。有一幕场景表现了在皇家美院画展开幕前，透纳为了引起大家注意，用极其生硬大胆的方式在画面上修改，以至于以严谨著称的另一位艺术家显得既保守又笨拙，徒留他人笑柄。他用这种方式强化自己权威的同时，也讽刺揶揄了故步自封的学院派传统。

还有一点不得不提的是他对女性截然相反的两种态度。当艺术家在伯爵家里遇见正在弹琴的科金斯小姐时，观众得以瞥见透纳深藏心底的那团柔弱，这时候，他的语调变得矜持、克制，甚至小心翼翼，就好像他试着接近生命中唯一的亮色那样，一个温柔敦厚、富有教养的艺术家呼之欲出。但大多数情况下，观众见到的还是那个以自我为中心的粗鄙形象，对那位侍奉了他半辈子的女仆而言，她无异于一团空气，或间或只被当作一个简单的泄欲对象。这种对比处理，不仅令人意识到生命个体之悲哀，也能让人看到艺术家身上难以挣脱的阶级意识局限。

总体来说，《透纳先生》是一部立意明确、态度清晰、技艺精湛的艺术家传记电影。影片为观众再现了艺术家生命旅程中的最后 25 年。通过弱化叙事，截取具有象征意义的典型片段，一个富有创意、不随波逐流、伟大却孤寂的艺术家形象被几近完美地塑造出来。影片在传主的历史真实与艺术夸张之间取得了微妙的平衡，俨然已经成为视觉艺术史的一个有益补充。不过这部影片也暴露了艺术家传记电影创作手法上的一些思维痼疾。《透纳先生》的视觉效果一直为人津津乐道，因为它有意识地沿用透纳作品的惯用元素，如光线、色彩和空气，去构造画面，但客观来讲，美轮美奂的电影画面和透纳作品中的狂暴之美仍属两种不同的气质倾向。这也为我们留下一个思考，即艺术的不同媒介再现究竟应该遵从何种规则，以及它的边界何在？

4

性别议题与主流叙事：异彩纷呈的话语权力

距离琳达·诺克林(Linda Nochlin)1971年的那句诘问"为什么没有伟大的女性艺术家"已经过去了半个世纪，现如今有关女性艺术家的银幕再现情况究竟如何呢？答案仍然令人遗憾。在目前能够整理得出的艺术家传记电影资料中，那些在艺术史上曾经惊鸿一瞥的女艺术家传记电影仍然屈指可数。看起来，自诺克林发现那种"谬误的理性副结构"，即"女性无法和男性站在同样的立足点上去达成艺术上的完美或成功，这实在是体制造成的"①这一伟大的女性主义观点之后，情形并没有得到根本的转变。至少，在电影创作领域，情况还和以前同样固执。自2018年"Time's Up"（是时候啦！）运动以相当激进的方式展开以来，截至2018年底，票房前100位名单中仍然只有四位女性导演。根据"Time's Up"运动娱乐板块行政总监妮蒂亚·拉曼的说法，虽然我们已经感受到了好莱坞文化的一些转变，但这仍然"是一个动得很慢，很保守，抗拒改变的行业"②。看起来，"银幕上的艺术史"较之现实的艺术史，其"理性副结构"更是铁板一块。

事实上，女性艺术家在艺术史上的被忽视，以及女性艺术家传记电影的缺失，恰好证明了在美术和电影这两个最重要的视觉文化领域历史中女性遭受到的性别歧视。从现有的资料来看，除了弗里达·卡罗(Frida Kahlo)、贝尔特·莫里索(Berthe Morisot)和潘玉良被允诺给一种所谓"独立的"艺术家身份，像卡蜜儿·克劳岱尔这样颇有建树的艺术家都只能是被视为奥古斯特·罗丹的缪斯来处理，最终被放在一个与男性艺术家情爱关系的框架中叙述。包括像《宝拉》(Paula，克里斯蒂安·施沃霍夫，2016，德国/法国)这种并未在艺术史上获得一席之地的艺术家也难逃这一叙事窠臼。而就导演的情况来看，在整个我们搜集得到的80多部影片中，女性导演只占五席。毫无意外地，除了一部表现梵高的电影，其他四位都"理所当然"地垂青于女性艺术家，即朱丽·泰莫(Julie Taymor)之于弗里达，卡罗利娜·尚珀蒂埃(Caroline Champetier)之于贝尔特·

① 琳达·诺克林.女性，艺术与权力[M].游惠贞，译.桂林：广西师范大学出版社，2005：211.
② 丽根·莫里斯.Me Too 与奥斯卡[EB/OL].[2019-12-18].BBC 中文网.

莫里索,玛丽·哈伦(Mary Harron)之于维米莉·苏莲娜(Valerie Solanas),以及黄蜀芹之于潘玉良。这个结果着实令人遗憾,要知道,现如今在主流艺术史上被公认为"功成名就"的女性艺术家已有六十位左右,而能够进入导演视野的却屈指可数,且大多为女性之间惺惺相惜的结果。应该说,这种现象清楚地反映了作为类型的艺术家传记电影中主流电影叙事和性别议题之间的斡旋博弈,给了我们与性别权力相关联的有关谁来书写、怎样书写的影像话语建构思考。

第一节　画布与镜头：身份书写与同性情谊

瑟琳·席安玛(Céline Sciamma)的作品《燃烧女子的肖像》(*Portrait de la jeune fille en feu*,2019)为我们一窥女性艺术家传记电影的创作现状提供了很多线索。作为一位坚决的女权主义者,这位法国导演不仅在片中探讨了绘画的话语权问题,还就18世纪绘画之于女性身份的塑造问题,将女性情谊贯穿其中,从一个广阔的社会语境层面为我们展现了女性艺术家的个体情感与工作方式,将作为创作者的艺术家和作为模特的上层社会青年女性的自我意识两相比照,从社会根源上回答了"为什么没有伟大的女性艺术家"这一经典发问,同时也从两个层面呼应了本书的研究。一是从类型上拓宽了艺术家传记电影的叙事成规,在新时代类型融合的趋势下结合了更多的女性议题;二是将女性艺术家传主研究的视野从艺术史上赫赫有名的人物转移到更普遍的女性艺术从业者身上,使我们有机会领略到女性面向的艺术家传记电影的社会启蒙功能。

一、作为主体塑造工具的画笔：身份的颠覆

客观地讲,笔者从未在任何地方看到过具有如此清晰自我意识的影像表白,《燃烧女子的肖像》开场就用最确凿无疑的方式给了观众一种有关女性身份塑造的影像表达。画面中,银幕犹如一张空白的画布,更像一个任人勾画的历

史意象那样，突兀地伸进来一只手，纤细的皮肤已经在性别上给了足够的提示，接着，手指挥舞之间，碳条已经在画布上勾勒出了一个形象——虽然仅仅是几根线条而已，却是卓富历史意味的经典瞬间。历史上，女人第一次拿到了自己塑造自己的话语权。面对一群正在写生的女学生，玛丽安（诺米·梅兰特饰）的画外音反复提醒"注意轮廓……花些时间观察我"，镜头一转，原来作为老师的她正坐在模特台的位置上任由学生写生。专注地盯着眼前那幅作品，给学生/观众说出了它的名字——"燃烧女子的肖像"。画面上，沉郁寥廓的天空犹如艾略特的荒原那般贫瘠又多义，中间靠右的位置上，一个女子的背影好不孤寂，任由裙裾兀自燃烧。画面转切回来，在一个缓慢的、不易察觉的推镜中，玛丽安带着我们深入画中女子的世界。毫无疑问，这是一个心理认同持续发酵的时刻。不止是艺术家和画中人的认同，更是观众隔着银幕与那段历史的一段会晤。

电影《燃烧女子的肖像》 导演:瑟琳·席安玛(2019) 手绘插图/张斌宁

在深入讨论之前，笔者认为有必要简单介绍一下影片的故事内容。在 18 世纪晚期的法国布列塔尼，年轻女性出嫁前须由画家先画一幅肖像，然后交由潜在的男性家族去选择。因此，肖像并非一幅简单的画作，而是肩负着社会联姻的重要功能。这一点跟我们曾几何时用一寸照片去相亲非常接近。不同的

是,绘画有着更为强烈的社会阶层身份属性。毕竟,一般人家是请不起画师的。像影片中那样试图通过肖像联姻的家族,目的也并不在于婚姻本身而更看重这段关系对其家族的积极影响。这一点,与简·奥斯汀(Jane Austen)笔下的《傲慢与偏见》和《理智与情感》如出一辙。巧合的是,后者中的妹妹也叫玛丽安,正是姐妹两人中醉心于奔放情感的那一位。在《燃烧女子的肖像》(*Portrait de la jeune fille en feu*,瑟琳·席安玛,2019,法国)中,待字闺中的埃洛伊兹(阿黛拉·哈内尔饰)正处于被母亲强行安排绘制肖像的过程中。然而,正像《理智与情感》中的玛丽安那样,埃洛伊兹对这个封闭的世界将女性用作社会联系的体制深恶痛绝,在一次次的不配合之后,她终将遇到自己的玛丽安——那个她们终将彼此激发出主体意识的另一个自我。所以,影片中的玛丽安之于埃洛伊兹,无异于某种命运掌控者的角色。真实的埃洛伊兹没人能够真正领略,她在玛丽安笔下的形象才是社会是否接纳她的依据。她竭尽全力对画师们的排斥与不合作,实则是对这个压制性的社会的不融入。简单讲,她不打算接受社会分配给她的那个角色。因此,媒介的意义被无限放大,这里的肖像画并非一种忠实反应,而是潜在地带着某种推销的性质。换句话讲,它必须是一种美化的社会实践。也正是在这个意义上,本片探讨的议题才远远超出了一位女性艺术家如何发现自身的隐喻,而是直接触及了女性身份的社会建构层面,将自身的批判性直接对准了 18 世纪晚期的欧洲社会。

所以,当埃洛伊兹最终面对自己的肖像时,她转身质问玛丽安,“这是我吗?”进而,“这是你眼中的我吗?”很显然,她在意的是她在一个犹如闺蜜一般的同性同伴眼中的个体形象,而非一个暗中持续观察自己的画家视点中的理想社会形象。正如阿兰·德波顿(Alain de Botton)所言的那样,“绘画可以对这个世界用来衡量何人重要或何物重要的标准提出挑战”[①]。埃洛伊兹对玛丽安的相信,压根就不在绘画的这种功能上保持幻想。相反,玛丽安之于绘画,是她想要

① 阿兰·德波顿.身份的焦虑[M].陈广兴,南治国,译.上海:上海译文出版社,2018:151.

挣脱社会枷锁的一种寄托。她想要的是玛丽安可以用这种社会建构工具重新书写她的身份，一个区别于她姐姐那种不屈命运的自由身份，一种可以自我支配、自由去爱，而非一种社会等价物的简单符号。与此相辅相成的，则是对玛丽安女性艺术家身份的质疑，是对她观察能力和描绘能力的诘问。或许，下面这段对白用最直白的方式揭露了那个最本质的问题，即女性艺术家何以不够伟大的陈旧说辞。埃洛伊兹问玛丽安道："你画裸体吗？"后者回答："只画女人。"小姐继续问道："为什么不画男人？"答案是"因为不被允许"，小姐接着问"为什么？因为这样做不体面吗？"这时候，玛丽安说出了导演瑟琳·席安玛的想法，"是为了阻断我们创造不朽艺术的道路"。确实，根据诺克林的统计，"女性模特儿在 1875 年时开始出现在柏林的写生课上，斯德哥尔摩是 1839 年，那不勒斯是 1870 年，伦敦皇家学院是在 1875 年以后，在宾州美术学院则要迟至 1866 年甚至更晚，而且需要戴着面具以隐藏其真实身份"[1]。显然，对于女性而言，无论是站在画布前面还是委身于模特台上，社会都没有给予她们足够的空间。从根源上，它已经掐断了女性于社会身份建构的任何可能。

　　然后观众就看到了影片中最富力量的一场戏，玛丽安、埃洛伊兹和女仆三人行走于靛蓝色的山脊上，三个身披斗篷的身影一字排开，踽踽前行，其动态平衡的压抑感恐怕唯有在卢奇诺·维斯康蒂（Luchino Visconti）的《大地在波动》（*Terra trema：Episodio del mare, La*，卢奇诺·维斯康蒂，1948，意大利）中才可领略一二。随着周围女性们急促愤怒的唱诗声自画外传来，前所未有的无比悲痛、难言的无力情绪油然而生。镜头中，埃洛伊兹与玛丽安隔着火堆两两相对，在后者专注入定的凝视下，前者如雕塑一般，任由脚下裙裾熊熊燃烧———幅《燃烧女子的肖像》由之诞生，压抑许久的两人终于在拥吻中坦露了彼此的存在。无所谓女性，亦无谓什么男性，此刻的她们是生命主体与自由意志的彻底解放。回到房间，秉烛夜行的玛丽安恍然间回头凝望，漆黑一片的过道尽头是

[1]　琳达·诺克林.女性，艺术与权力［M］.游惠贞，译.桂林：广西师范大学出版社，2005：213.

一袭白裙的埃洛伊兹，像一个从内部燃烧的发光体那样，镜像般地展现了玛丽安有关女性想象的完美瞬间。自此，如幽灵一般，埃洛伊兹成了玛丽安确认自身的完美化身。如安东·寇班（Antou Corbijn）在《最高通缉犯》（*A Most Wanted Man*，2014，美国/英国/德国）中的大胆呈现那样，两位角色通过共享液体的方式完成了信任的最后一步，两具身体合二为一，开启了影片中最有想象力的关于女性身份与作为权力书写表征的绘画之间的暧昧关系。画面中，全裸的埃洛伊兹正面横陈榻上，在她腹部中间的位置是一面镜子，毫无疑问，镜面中是正在写生的玛丽安的面孔。很显然，这是一个只有女性导演，或者说，只有具有同性情感的女性导演才能建构出来的具有多重意指的复杂画面。就视觉最表层而言，这段画面可谓美轮美奂，它巧妙地利用镜子完成了最大胆直白也是最含蓄深沉的性别表达，将观众强行塞进玛丽安的视点位置，将他们放在女性最敏感的第一性征的关键位置上。当镜面中玛丽安直视前方时，作为观众的我们同时忍受她目光的拷问，一种从画内延伸至画外的身份追问就此成型。简单说，导演把所有人放在了女性身份多义难辨的尴尬位置上，那一刻，无论男女，我们都是埃洛伊兹阴阜的符号替代者，我们不由自主地感同身受到生理身份的荒谬可笑及其他与社会性别之间的脆弱关系——而且还是沿用了电影影像建构中最寻常的视觉手段。用劳拉·穆尔维漂亮的措辞来说，就是女性形象"这脆弱的外壳分享恋物自身的空间，掩盖创伤所在，用美丽覆盖匮乏"①。的确，在演员美丽的酮体面前，我们在卑微龌龊的关于性的迷思中遗失了自己的身份。笔者认为，这就是瑟琳·席安玛导演给予我们的惩罚吧。

二、镜子与肖像：主仆身份认同的影像策略

大家应该还没忘记玛丽安刚到埃洛伊兹家的那个镜头。一个对称的构图中，两侧是浓郁但修剪整齐的灌木丛，景深最远处，一扇紧闭的门内，依稀透着

① 劳拉·穆尔维.恋物与好奇[M].钟仁，译.上海：上海人民出版社，2007:21.

亮光。背着画具的玛丽安就这样穿过长长的灌木小径叩响了大门。就视觉结构而言，对那些观影经验丰富的观众来说，这一幕是否似曾相识。佩德罗·阿尔莫多瓦（Pedro Almodovar）在他那部脍炙人口的《对她说》（*Talk to Her*, 2002, 西班牙）中是否也用过类似的修辞——被缩小的男子钻进情人身体的段落用无伤大雅且令人忍俊不禁的方式暗示了男护士对女孩的"侵犯"！这正是典型的女性类比，即利用画面符号隐晦地指涉女性身体。如果我们相信劳拉·穆尔维有关凝视理论的广泛适用性，那这个画面不仅可以被当作待嫁小姐埃洛伊兹两腿分开的姿态，还分明提前预设了玛丽安进入前者心理的关键时刻。正如张爱玲那句刻薄却经典的名言所述，"进入男人的心得通过他的胃；进入女人的心则要通过她的阴道。"此处，玛丽安无疑是站在了埃洛伊兹身体的大门之外。我相信，对一位有着同性恋身份的女性导演来说，这个场景的性意味几乎是不言自明的。应该说，她用了一种非常温婉，但却无比坚定的方式规定了玛丽安这位女艺术家的精神归宿。

对此解释尚有怀疑的人，还可以看看导演是怎样处理玛丽安进入房间之后的情形——她褪去衣衫，手持烟斗全裸端坐于壁炉前，壁炉两侧是被海水浸湿的画布。壁炉中，则是噼啪作响的熊熊火焰。这里有好几层互为关联的符号运作。首先是穆尔维关于"看与被看"的视线关系运作。我们发现，影片中作为艺术家的玛丽安不仅没有得到与她身份相符的话语权，反而屡屡被呈现为观看和凝视的对象。如果说，影片开头部分她为学生们做模特的段落意在强调她与那幅肖像画作即埃洛伊兹的对应关系的话，那她在壁炉前的裸体呈现完全就是为了迎合"看与被看"的主流影像逻辑。换句话说，即便是有着超强自我意识的瑟琳·席安玛也未能逃出主流叙事的"陈规陋习"，她不得不让角色服从于观众的需要，为后者呈现上她的身体，使自身在电影内容层面作为艺术家的话语主体与她相对于电影机制层面的作为被凝视的主体之间矛盾重重，无意间流露出了电影机制在凝视运作方面的不可逆性。其次，壁炉两侧的两张画布，正如虚位以待的历史那样，似乎等待即将到来的身份书写。不是三张，也不是一张，两张

空白画布的设计意味着这两位女性都将经历一场身份书写的自我发现之旅。毋宁说，是她们彼此发现和成就了对方的身体。再结合导演也是女性这一事实，影片仿佛是在告诉我们，关于女性身份的建构只能由女性来完成，也只能通过她与另外一个女性的关系才能得到理解。正如全片中那位画像潜在的主顾从未出席那样，导演尝试通过一个男性彻底缺席的方式来建构女性身份。再者，联系到影片本身"燃烧女子"的意象，玛丽安端坐壁炉前的一幕无疑也指涉了她的某种重生。虽然事实上，故事层面是埃洛伊兹的裙裾在燃烧，但这里的熊熊火焰显然是埃洛伊兹缺席的一种换位。简言之，在这一场玛丽安试图通过手中画笔确认埃洛伊兹身份的过程中，她自身也被重新建构——她发现了她的身份。一个更重要的事实浮出水面，最终能够定义女性的是爱而非肖像。

或许最能证明以上分析的段落在于玛丽安第一次看到埃洛伊兹画像的时刻。很显然，导演用了精心的影像配置手段来完成这一极具意义的场景。我们看到，当玛丽安进入画室，拿掉遮盖在家具上的衬布时，一面镜子跃然而出。在深沉单调的色调中，镜面中的玛丽安凝神屏气直面自身。对观众而言，这是一个景框中的玛丽安，一个像肖像画那样被画框从真实肉身中分离出来的视觉符号。然后，随着她眼睛的向右一瞥，在变焦镜头的带动下，转过身去的玛丽安和我们同时看到了她身后的那幅画作——一幅背面朝向我们搁置在画架上的神秘作品。笔者认为没有什么能比此刻更能揭示导演的用意了。一幅背面朝向观众的作品和作为艺术家的玛丽安被安排进了同一个景框中。换句话说，她们共同占有和分享了一个空间。我们在这里能够深刻地意识到导演对影像节奏的把控。起初是用了一个进入女性身体的意象，接着再跟进一个两人同框的意象。任何一个对视听语言有基本了解的人，想必都不会忽视这些细节，那就是，导演不遗余力地想要强调玛丽安和埃洛伊兹的同构身份。然后，在一个反切镜头中，我们跟着玛丽安的主观视点小心翼翼地接近那幅仿佛正在发出邀约的神秘作品。在清凉如水的光影关系下，慢慢推上的镜头逐渐累积起了一种难言的焦虑与期待。正如阿尔弗雷德·希区柯克（Alfred Hitchcock）常用的方式那样，

瑟琳·席安玛也尝试在压抑我们的期待的同时充分激发我们的好奇心。谜底终于揭开,随着倒吸一口凉气的玛丽安的特写,我们看到了那幅一经见过则终将难忘的肖像———一幅没有头的女子半身肖像。准确说,是一幅被抹去了五官的无头肖像。笔者认为,齐泽克在这里一定会大声喊出"主体的缺失"。确实,这是一种平静的暴力意象。画面上女子那优雅的姿态,她那双显然是经过精心摆放的手的位置和带有某种不言而喻的邪魅引力的绿色长裙,都暗示了这幅作品的挣扎与冲突。不仅是肖像作者和被画对象之间的冲突,更是被画对象跟自身身份殊死搏斗的痕迹。如果说,在文化研究的视域中,一个女子坐在她父亲的巨幅遗像下抚弄油井模型这一画面是隐含着关于性的压抑和焦虑的话①,那么这个场景中玛丽安面对一幅没有头的女性身体,则无疑可以被认为是一种精神上的阉割。这里最清晰不过地说明了一点,即在遇到埃洛伊兹之前,玛丽安的主体性并没有被真正建立起来。即便她手握画笔,在某种程度上决定着埃洛伊兹的未来,事实却是她的自我认知必须依靠埃洛伊兹才能得以释放。我们不妨再回到这个段落的第一个戏剧动作,即玛丽安掀开衬布的动作。是的,正是这个貌似平常的动作,隐喻了女性揭开一直以来遮蔽在自己身上的身份压制传统的反抗序曲。这个场景的含义再明白不过了——玛丽安在自己的雇主埃洛伊兹身上找到了假想的理想自我。

三、绘画的权力 VS 叙事的权力

鉴于艺术家传记电影作为类型的特殊身份,《燃烧女子的肖像》在银幕内外对绘画和电影这两种媒介的话语权力做了尽可能深入的探讨。在表现玛丽安给画布做底色的那个片段,导演让角色用大排刷蘸着松节油调和着凡代克棕在画布上来回涂抹。在笔者看来,任何一位略通油画绘制工艺的观众于此都会有心领神会之感。通常,影片对艺术家工作流程的再现,都是解密艺术作品神秘

① 罗伯特·考克尔.电影的形式与文化[M].郭青春,译.北京:北京大学出版社,2004:138-139.

性的一大来源。正如《透纳先生》中，导演不厌其烦地为观众呈现孔雀蓝颜料的研磨制作工艺，以及更加吊人胃口的艺术家对高科技发明透镜的偷偷使用。还有像《戴珍珠耳环的少女》中，维米尔手把手教女仆制作颜料的过程。笔者想说，不同于其他类型，这些细节之于艺术及传记电影而言，有着超越叙事之外的独特魅力。虽然观众确知他们正在欣赏的无非是一部电影而已，换句话说，是一个大概基于真实的改编故事而已，但他们仍然倾向于对影片所展现的工艺流程斤斤计较。笔者认为，对这一点有了解的导演绝不会在此刻敷衍了事，因为，正是这些细节左右了观众对影片真实性的认知程度。就本片而言，玛丽安大刀阔斧刷底色的方式无异于当下艺术学院里那些不听话的孩子的捣蛋把戏，与那个时代应该有的，仪式般的制作工艺不同，它实质上揭露的是导演对绘画媒介任意性的出卖——也就是说，她从根本上是想消解玛丽安之于埃洛伊兹的话语权力。

正如影片中玛丽安与埃洛伊兹的第一次会面，带着些许紧张与疑问，当前者步下楼梯时，身披本笃会修袍、等候多时的埃洛伊兹却一步跨出大门，进入笼罩荒野的重重迷雾。然后在玛丽安的跟随注视中，仓皇前行的埃洛伊兹帽衫脱落，一头金发以令人惊艳的方式映入眼帘。反打镜头中，观众看到的是愕然失措的玛丽安。那一刻，正是女性美的绽放时刻。应该说，在两位主角的首次会面中，导演就已经预设了她们的主从关系，即玛丽安对埃洛伊兹的追寻。在故事层面上，前者不得不通过隐秘的观察，譬如玛丽安对埃洛伊兹耳朵形状的心里默写来完成她的草稿。实际上从镜头语言层面上，观众看到的是一个极具魅力的女性对另外一个女性的致命吸引。在晃动不安的特写镜头中，借着玛丽安的视点，观众得以仔细打量埃洛伊兹耳垂的形状和她曲线优美的脖颈。毫无疑问，这是一个典型的情色化凝视的设计，是导演伺机给玛丽安和观众提供以同等机会的窥视权利。其目的无非在于尽情展示埃洛伊兹对玛丽安的"控制"。试想，在一个讲述以家庭为代表的封闭社会对青年女性身份压抑的故事中，却浓墨重彩展现"被动者"的话语反转，这种叙事设计的机巧与智慧实在令人不能不赞羡叹服。

所以，当埃洛伊兹在海滩上对玛丽安说出"你不了解我，因为你有权选择"的时候，后者对她做出了类似情侣之间的庄严承诺，玛丽安回道，"我了解你"。镜头一转，我们随即看到了非常仪式化的一幕，即身份重合——在画室中，玛丽安穿上了埃洛伊兹唯一的那件绿色曳地长裙。在构图严谨的画面中，玛丽安看上去像极了之前展示过的那张无头肖像。唯一的不同在于，她用自己的身躯填补了那张肖像的空白。换句话说，她在假想的层面上替代了那幅画作的原始主人。然而情形一波三折，就在玛丽安端坐凝视的一刻，埃洛伊兹敲门进来了。前者仓皇逃离，只留下身后那面镜子。镜面中，是她刚刚坐过的那张条凳。紧接着，更加富有意味的细节递次出现。埃洛伊兹一袭黑裙从镜头前入画，直接坐在了玛丽安刚刚逃离的位置上。那张本身空空如也的条凳，正如社会允诺给女性的某种规范那样，用它不由分说、无可言说的沉默塑造着前后两位角色的社会性别身份。"如果社会性别是生理上性别化的身体所获取的社会意义，那么我们就不能说某个社会性别以任何某种方式、从某个生理性别发展得来。从逻辑上推到极限，生理性别/社会性别的区分暗示了生理上性别化的身体和文化建构的性别之间的一个根本断裂。"①就像刚才这一幕的尴尬情形，前一刻，作为受雇者的艺术家通过服装占据了雇主的身份象征位置，后一刻，她的真实存在就被镜子和那张条凳合谋出卖。笔者想说，这样的设计对绘画和电影两种媒介的比照，就好像是对影片中两个角色的对比那样，分别从不同的方向上强化了绘画媒介的叙事性和电影媒介逆运动性的潜在价值。

正因如此，导演不得不让叙事急转直下，她必须为她的两个角色找到更为本质的联系，那就是同性情谊的初露端倪，即对"颠覆的身体行为"的展示。画面中，我们看到两位女性并肩坐在钢琴前，在这幅琴瑟和鸣的画面中，当玛丽安说出"一场暴风雨即将到来"时，特写中迎向她的是埃洛伊兹毫不掩饰的炙热目光，她们身后则是噼啪作响的熊熊火焰。究竟，这是一出"燃烧女子"的肖像，抑

① 朱迪斯·巴特勒.性别麻烦：女性主义与身份的颠覆[M].宋素凤，译.上海：上海三联书店,2009:8.

或是"燃烧女人们"的群像？或许，身着绿色长裙代替埃洛伊兹做模特的女仆已经说明了一切。可以说，片中几乎所有女人都被困在了她们的社会身份和生理身份的双重压制之中——我们不会忘了埃洛伊兹的母亲对玛丽安说的那些话，"我迫不及待回到米兰"，当初，正是因为玛丽安父亲的那幅肖像，埃洛伊兹的母亲才远渡重洋，嫁到法国布列塔尼。如今，能够重返米兰的唯一途径，就只有依仗玛丽安为小姐埃洛伊兹所作的肖像了。所以说，所谓肖像，无非是社会建制框架之内的一种身份性别操演，那件绿色长裙和埃洛伊兹母亲肖像无非是"身份的表面政治"符号而已，正如朱迪斯·巴特勒（Judith Butler）说的，"社会性别是通过在身体表面的在场与不在场的运作，对幻想的形象所做的一种规训性生产；它通过一系列的排除和否定、一些具有意指作用的不在场之物来建构性别化的身体"①。在这里，真正的不在场之物正是那幅肖像中被擦去的面部。它的潜台词显而易见，即使是一幅清晰的女性性征绘画，也无法指认这具身体的真正向往的社会性别身份——她拒斥了社会对她的规训。

这才有了影片中触目惊心的一幕，当玛丽安秉烛端详那幅没有面孔的肖像画时，有意无意间，火苗蹿到了画面上，开始燃烧的地方不是别处，恰恰位于肖像的胸前。很难想象，有人会对这样的画面无动于衷，在笔者看来，这是一种非常激进的有关女性不满自身身份的视觉表述。如果说之前那幅被擦去面孔的肖像是一种回避的话，那么这次的燃烧则是一种破釜沉舟式的主体表述——用生命为代价。事实上，就影像而言，嘶嘶火舌在女性胸脯上炽烈燃烧的画面给了观众一种最直观的痛感体验。通过视觉和听觉的关联，观众替代性地感知到了社会加诸在女性身上的那种压力。其愤怒之深，不惜于用个体的彻底毁灭为代价。然而最遗憾当然也是最无可奈何的地方在于，当影片中唯一一个男性出现时，导演安排了这样一个别有意味的镜头。画面中，男子在那幅业已完成的肖像外框上锤进钉子，终究还是带着"埃洛伊兹"去了她"该去的"地方。而玛

① 朱迪斯·巴特勒.性别麻烦：女性主义与身份的颠覆[M].宋素凤，译.上海：上海三联书店，2009：177.

丽安告别时断然关门的瞬间，像是陡然坠落深渊，一袭白裙的埃洛伊兹就此消失在黑暗中的画面，令笔者心情久久不能平息。笔者宁肯这部电影没有结尾！

第二节　"他们不原谅我有如此天赋"：卡蜜儿传记片中的文化正名

卡蜜儿·克劳岱尔，来自法国维埃纳省的雕塑家，如果我们想在传统主流艺术史，即公认的"艺术神殿"中找到她的位置，唯一聪明的方法是先找到奥古斯特·罗丹，这是一位任何艺术史文献都无法忽视的重量级角色，顺藤摸瓜，你会发现卡蜜儿的"神秘"身份：首先是罗丹的情人或学生，继而才是所谓的艺术家。然后，你会看到几句对她作品成就一笔带过的评价——带着明显的不情愿，因为所有溢美之词已经被用光在罗丹头上了。是卡蜜儿的作品不值一提，还是她已经优秀到会危及罗丹的权威，以至于主流艺术史出于某种复杂的社会心理原因长期忽视她的存在？为什么？是简单的"弃卒保帅"还是骨子里依然不接受女性与男性同样优秀的事实？这种默契的背后，究竟是历史学方法论的偏差失误，还是男性主导文化的天然缺陷与刻意盲视？

恩惠于卡蜜儿作品中那股蓬勃的能量，笔者因此对主流艺术史产生了强烈的怀疑与不信任。诚然，这个世界不存在真正客观的历史，很多时候，甚至无此必要，但艺术史家对历史素材的筛选奠基在性别权力之上，其所作所为是在涂抹真相而非接近真相时，未免太令人沮丧了。所幸，这是一个多元社会，艺术史家出于种种原因不愿染指的事情，导演们倒是心心念念，他们通过影像重新书写艺术史的行动让我们对身处其中的文化仍抱一丝希望。经由电影这种大众媒介，假借"娱乐"之名试着为那些被淹没的艺术家在文化上正名，建构"历史的另一种可能"①，或至少打造主流艺术史之外的另类"视觉"读本，这正是艺术家

① 理查德·J.埃文斯.历史的另一种可能[M].晏奎,吴蕾,译.北京:中信出版社,2016.

传记电影最核心的文化认同塑形功能之一。

然而，历史的内涵何其吊诡与荒诞，艺术家传记电影在文化正名过程中，即使面对同一位传主时，其在主旨立意、素材选择、再现手段、价值立场等方面也会呈现出迥然不同的面向与结果。本文仅以卡蜜儿·克劳岱尔两部传记电影为例，探讨艺术家传记电影文化正名诉求之下的媒介建构策略，反思艺术家传记电影处理历史素材的发挥空间与掣肘所在。

一、译名中的意识形态

首先是译名带来的困惑。关于卡蜜儿，目前可见的两部影片，其原名分别是 *Camille Claudel*（1988）以及 *Camille Claudel 1915*（2013），与此对应的两个中文译名依次是《罗丹的情人》和《1915 年的卡蜜儿》。显然，从片名设计上，原创作者已经认可并肯定了卡蜜儿作为独立艺术家的身份，所以片名中并不包含任何与罗丹相关的信息，即便 1988 年版的影片确实是以卡蜜儿与罗丹的爱情为线索结构全片，但片名的设计用意也完全是为了凸显卡蜜儿作为艺术家的主体身份。而 2013 年版的影片，其片名诉求更加明确，即只局限在相对于艺术家而言具有特别含义的年份。这在某种程度上正是对艺术家重要性的一种呼应：如果 1988 年版的作品尚需用卡蜜儿一生的传奇经历给观众证明她确实具备独立于罗丹的艺术家身份，那么 2013 年版的作品不仅毫无疑问地默认了这一点，而且还认为作为传主的卡蜜儿，其已经重要到只需要一个年份作为历史切面，就可以折射出那个时代的文化环境和价值规范。讽刺的是，原创者的意图在文化转移过程中被粗暴地改写了，从 *Camille Claudel* 到《罗丹的情人》，卡蜜儿又从刚刚站稳的独立文化身姿降格为罗丹的情人——从主体沦为附庸，一个貌似无伤大雅的片名转译就可以完成，米歇尔·福柯（Michel Foucault）关于命名的权力游戏在此体现得淋漓尽致。

事实上，我们一直沾沾自喜的文化对女性成就的敌意由来有自。近了说，艺术团体"游击队女孩"（Guerrilla Girls）的宣言仍在耳畔回响："女人一定得脱

光了才能进入大都会博物馆吗？"往回看,元代书法家、画家、诗词家管夫人只有在赵孟頫被提到时,才能跃入世人眼帘。潘玉良从妓女转变为艺术家,一路走得好辛苦。来自美国费城的法国印象派主将玛丽·卡萨特(Mary Cassatt,1844—1926)一直被历史选择性地遗忘。另一位印象派传奇贝尔特·莫里索到死都活在爱德华·马奈(Édouard Manet,1832—1883)的光环下。即便有那么多案例,社会还是不打算对女艺术家开诚布公,正如卡蜜儿在《罗丹的情人》中控诉的那样:"他们不原谅我有如此天赋。"因为,据巴特斯比(Battersby)对"天才"一词的古罗马语源的探索发现,所谓 Genius 原是"一种保护男性权力和生殖能力的指引精神"①,而且,经过演化后,自文艺复兴前后开始成型的现代意义上的"天才",也是将其概念建立在理想化的男性创造力之上。这就是天才的秘密,它是有性别的,即只有男性才能成为天才。在这个讨论中,只有罗丹才是被赋权的天才艺术家,卡蜜儿再厉害,充其量不过是罗丹的灵感来源,她最好还是回到模特台上、床上去扮演罗丹的缪斯和情人,或者默默地堆砌泥巴,等待罗丹的签名为作品赋予本雅明所谓的灵韵(Aura)。

二、互文对照：传主、演员与角色

与一般剧情电影不同,传记电影的前提和特殊性在于,其叙事要围绕曾经存在或依然在世的真人展开。虽无一定之规,但创作者和观众通常会有默契,即理想状态下,演员与传主以彼此酷似为最佳;如不能够,则最好在气质、脾性上尽量接近;再不然,就要对演员的表演深度和控制力提出超高要求。就传主、演员与角色的关系来讲,演员是通过塑造角色,经由银幕再现传主的生平或传奇,是对传主真实历史的一种影像建构,只要观众认可作为中介的演员及其特有的文化符号内涵,那么影片也就成功了一半。因为我们默认被固化的演员的公众社会身份特征与角色之间存在某种联系,正如约翰·韦恩(John Wayne)的

① 维多利亚·D.亚历山大.艺术社会学[M].章浩,沈杨,译.南京:江苏美术出版社,2009:356.

正义形象与他塑造的西部片英雄的一致性；詹姆斯·斯图尔特忠厚诚恳的个性，与其众多代表美国中产价值观的"道德楷模"角色的相关性。换句话说，这是一种价值转移，如果演员身上某种特质可以与传主身份特征相呼应，那么观众会接受得更顺畅，也就是利用演员的符号价值确证和强化传主的文化身份。

从卡蜜儿的两部传记来看，无论是 1988 年版的伊莎贝拉·阿佳妮（Isabelle Adjani），还是 2013 年版的朱丽叶·比诺什（Juliette Binoche），她们无疑都是诠释卡蜜儿的最佳人选。这两位法国"国宝级"的演员，其容貌自不必说，伊莎贝拉·阿佳妮个性倔强、坚毅，素以任性泼辣出名；朱丽叶·比诺什更被誉为"文艺女神"，她接演的很多角色早已被公认为艺术电影的标志，不止于此，她个人还举办画展，出版画册和诗集，并亲自参与设计和绘制多款电影海报。很显然，这两位明星演员从外形、个性气质、表演深度以及各自的身份符号，都可以完美匹配卡蜜儿的塑造要求。正如其他学者所言，因为电影中演员"肉身"呈现的直接性，传记电影的成就在某种程度上取决于特里·伊格尔顿所谓的"肉身话语"的强弱与高低。① 确实，从优秀演员到优秀艺术家，通过选取最重量级的、具有独立知性意识的演员，这两部传记片巧妙并置了演员与传主主体身份的文化价值，强调了卡蜜儿作为艺术家的重要位置。此外，从哲学层面看，由于"肉身既是一个被表现的客体，也是一个有组织地表现出概念和欲望的有机体"②。我们则不难理解，两部影片中的卡蜜儿正是通过伊莎贝拉和朱丽叶的身体来演绎自己的传奇——以法国最著名的两位女明星的身体为媒介，去表征同一位女性艺术家，是电影将抽象的文化正名这个诉求可视化的关键一步。

三、身体修辞：美女与疯子

1988 年版的作品中，卡蜜儿被伊莎贝拉·阿佳妮以戏剧化的方式塑造，观

① 严前海.传记电影与肉身存在[J].文艺研究,2011(6):34-41.

② ALDER K,POINTON M.The Body Imaged:The Human Form and Visual Culture Since the Renaissance [M].Cambridge:Cambridge University Press,1993:125.

众目睹了卡蜜儿与罗丹从相识、坠入情感、热恋相依、初生间隙、仇恨割裂直到前者彻底崩溃这 30 年间的因缘际会。与之相伴的是，卡蜜儿的形象从青春冲动、活力四射到成熟饱满、风韵有致，以至于最终令人跌破眼镜的自我毁灭，影片通过改造角色的视觉形象，游刃有余地建构了一段"从美女到疯子"的身体修辞——有谁会忘记卡蜜儿在她个展上的那段表演？厚厚的脂粉、刺眼的口红、粗俗的服饰搭配与疯子舞蹈般的肢体动作，这样一个"神经濒于崩溃的女人"，还有谁能比她更像艺术家！在笔者看来，她这种外在形态的改变正好呼应了一般公众对艺术家形象的刻板印象，诚如马克·罗思科在谈到关于艺术家形象的流行概念时说的那样，将"一千个描述集中到一起，最终的组合就是一个低能儿的形象：他幼稚、不负责任，对日常事务一无所知，或者非常愚蠢"①。这简直就是对卡蜜儿的绝佳注解。人们只会将美女与花瓶联系起来，却乐于相信疯子与艺术创作之间自有神秘可言。所以影片中卡蜜儿"从美女到疯子"的形象改变过程，在某种程度上就是创作者为她赋予艺术家光环的过程。

　　在 2013 年版的作品中，朱丽叶·比诺什塑造的卡蜜儿开场即以疯子的形象出现，她甚至需要护工们软硬兼施才能勉强配合她们去洗澡。不同于早前的版本，这部影片中的卡蜜儿在外形上毫无"亮点"，如果说伊莎贝拉·阿佳妮出于剧情需要，在影片中承担了劳拉·穆尔维所说的"被看的"功能，为观众提供了所谓的视觉快感，那么朱丽叶·比诺什版的卡蜜儿就没有任何视觉愉悦可言，她在片中那副悲天悯人的苦难者形象，已经将角色的女性性征降到了最低。因此，两相比较，我们可以说，在 1988 年版的作品中，卡蜜儿的身体是指向男性的（罗丹及观众），正如她和罗丹的床戏所遵循的建构策略，她的裸体在镜头中出现的方式，以及那场戏特有的布光风格——柔和唯美的光线将她的身体勾勒成宛如雕塑一般的静谧效果，换句话说，就是一种供人欣赏把玩的效果，也正是那种将女性身体降格物化的典型修辞。不止于此，即便是卡蜜儿在个展上的那

① 罗思科.艺术家的真实：马克·罗思科的艺术哲学[M].岛子，译.桂林：广西师范大学出版社，2009：31.

次怪异出场,也不过是反向沿用了美的"震撼"效果而已,其目的还是要引起观众的欲望。但在 2013 年版中,卡蜜儿的身体无疑是指向艺术的(思辨的),这由她的呈现方式可以看出来,譬如电影中关于女性洗澡意象的潜台词:第一种,洗澡只是借口,目的在于展示身体;第二种,洗澡就是实实在在的去污过程,目的在于对话现实而非关于快感的联想,正如卡蜜儿开场的那场洗澡戏。显然,这场裸露不是为了取悦观众,而是为了强调主体身份的不自由——身体的不自由与创作自由之间的冲突正是艺术一贯垂青的主题。通过把角色表征为疯子(艺术家)而非美女(花瓶)这个渐进过程,卡蜜儿作为艺术家的主体身份变得越来越清晰。

四、形态：商业与文艺

除了角色塑造上的不同,两部影片在叙事方式、对材料的提炼、题旨追求以及形态本身等方面都大异其趣,1988 年版的作品显而易见是商业取向的,2013 年版则呈现出明确的独立姿态和文艺气质。从历时性上看,这两部处理同一传主素材的作品,其形态从商业向文艺的转变本身就很耐人寻味。众所周知,商业片面向的是更广泛的观影群体,而文艺片受众不仅少得多,还会对观众的观影水平提出要求,换句话说,这其实暗示了对卡蜜儿的影像解读水平愈来愈专业的一个趋势,也就是跨越了"故事讲述"的初级阶段而进入"精神分析"的更高层次,是从"通俗"到"高雅"的华丽转身。

在 1988 年版中,创作者用一般观众更容易理解的方式"再现"卡蜜儿生命中最重要的 30 年,影片将眼光聚焦于卡蜜儿的美貌与任性、与罗丹大起大落的爱情、与家人的隔阂误解,甚至她与胞弟保罗游走于伦理边缘的情感及她和自己的模特吉岗提之间的暧昧——后者在片中几乎引起了罗丹的嫉妒,简言之,影片不仅以各种手段不遗余力地将她的经历变成传奇,还在影像上赋予"奇观化"的效果。它遵循的建构策略就是先把一个普通人塑造成非正常者,然后以此为据塑造其艺术家的身份,利用的还是人们关于艺术家与非理性品质之间的

习惯想象。客观地说，这种手法还是很奏效的，很多人正是通过该片了解了卡蜜儿的生平，虽然片中很多材料仍未被严肃历史证明，譬如她与吉岗提的关系，不过这正好印证了海登·怀特（Hayden White）所言的"所有历史写作中都普遍存在诗学因素"①。聪明的观众自然会明辨是非，对这段由影像书写的艺术史插曲的浪漫气质心领神会。

相对于浓墨重彩的 1988 年版，2013 年版的色调坚硬冰冷，呈现出通透的青灰色，加之它弱化叙事的特征，使影片整体看上去就好像一幅艺术作品，含蓄俊雅。鉴于形式风格之于任何电影的重要意义，笔者有理由相信，这正是创作者刻意为之的结果，他显然想通过灰色调特有的美学价值赋予角色以价值，并提升其文化厚度。因为艺术圈历来流行一种说辞，即"高级灰"，意在强调那种经过精心配制的灰色之于作品美感的独特价值。不止于此，我们的文明还遵循另一种"奇怪"的逻辑，即，比起那些鲜艳丰富的色彩，黑白或灰色在审美层级上占据更高的位置，也更具艺术性。所以，我们可以推测，这部作品对色调的处理在文化正名上一定有着明确诉求，即，通过将影片本身表征为艺术品来确证角色的艺术家身份。

2013 年版作品还有另外一个显著特征，可以间接提升传主卡蜜儿身份的合法性。虽然是处理同一时代的素材，但这部作品通过有意识地配置场面调度的各种元素，如服装、色彩、材质、光线等，给观众一个错觉，似乎它的影像空间更接近中世纪修道院那种固有修辞，而非 20 世纪初那所已经相当接近现代化的庇护所。或许，这暗合的正是人们普遍"厚古薄今"的一种文化心态。事实上，有资料显示，女性艺术家在中世纪确实更容易成功，因为那时候的哲学坚信创造力是属于上帝而非男性的。

五、悖论重重的文化正名

一个有意思的细节是，两位导演以接龙的方式分别处理了卡蜜儿人生的上

① 张京媛.新历史主义与文学批评[M].北京:北京大学出版社,1993:100.

下半场，2013 年版作品的叙事起点正好是 1988 年版的叙事落点。或许是心有灵犀的殊途同归，也可能出于文化自我增生的内在需要。在笔者看来，1988 年版作品就像关于卡蜜儿身份的一次预演，热闹、冲动，充满噱头，为了迎合、调动观众的潜意识趣味，甚至可以罔顾历史细节。譬如片中罗丹创作"上帝的信使"时，他和卡蜜儿还未真正结合。而事实上，这件作品确定的创作年代是 1895 年，也就是他们结合 10 年之后，那时他俩早已如胶似漆。影片把这两样历史细节混淆起来的原因或许只有一个，即呈现情色奇观，并点明罗丹和卡蜜儿情爱关系的引申含义——"上帝的信使"是一个正面全裸的劈腿女子形象，在那场戏中，罗丹有意通过写生现场去刺激嫉妒的卡蜜儿，因为他明白后者已经深陷于对他的敬仰与爱恋中。紧接着，影片就以雕像展示的方式呈现了卡蜜儿的身体，将其定位为给罗丹提供激情的缪斯角色。这个案例的悲哀与悖论在于，即使整体上是想要通过影像重塑艺术家的文化身份，间或也不得不流于将女性降格为"被看的身体"的陈词滥调。

虽然 2013 年版作品没有出现上文提到的惯用修辞，但却以相反的方式"剥夺"了卡蜜儿的女性身份。即便是最不敏感的观众都会发现，影片中的卡蜜儿从外形上看，完全不像文字记载中的那么有魅力。相反却是一种粗线条的、难以接近的防范姿态，更不用说由女性性征带来的美感了。显然，这是一种典型的"去性别化"的视觉修辞，深思其后的逻辑也实在让人难堪，因为它其实是变相地承认了艺术创造力与男性之间的"天然"关系。笔者不知道该如何评价这两种方式。以积极的态度去看，两部影片对于形塑卡蜜儿的艺术家身份确实功不可没，然而结合历史去看，不禁仍能生出关于妇女可能会有"文艺复兴"的机会的疑虑！

在 2013 年版作品中，卡蜜儿几乎被塑造为遗世独立的姿态了，她像个沉默的男人，没有温度，坚硬冰冷——这正是公众期待的艺术家形象之一：他/她们本就不该享有俗世的快乐。几乎可以肯定，有关卡蜜儿的传记片还会继续出现，笔者猜想下一次她将变得更加独立，到那时，就没人能够拿得走她头顶的艺

术家光环了，主流艺术史可能不得不开始考虑它们的编纂哲学。不过，笔者的担心在于，或许更为可悲的是，当卡蜜儿从历史手中夺回属于她的身份荣耀时，她原有的女性身份也被剥夺了——他们终于可以原谅她拥有非凡天赋，但前提是，你首先得像个男人。这可能是主流艺术史能够接纳卡蜜儿的底线。

第三节　显影：浮出历史地表的女性艺术家

艺术家传记电影中特别耐人寻味的一个现象是，比起频频登上银幕的诸多著名男性艺术家，那些只能在有良心的艺术史著作的某个角落中才能找到的非著名女性艺术家反而成为银幕青睐的对象。表面看，这是电影媒介对既定艺术史的"客观"反映，即历史上名垂青史的女艺术家确实要少得多。但细究起来，这种现象也可以被当作银幕艺术史有意识地跨媒介建构。距离开先河的拉维妮娅·丰塔纳（Lavinia Fontana, 1552—1614）和强悍泼辣的阿尔泰米西亚·真蒂莱斯基（Artemisia Gentileschi, 1593—1652）已经过去了很多个世纪，社会文化语境的改变可以使我们对所谓传统的当然也是一成不变的内容提出新的期望和解读要求，正如著名摄影师阿尔弗雷德·艾森斯塔特（Alfred Eisenstaedt）那幅脍炙人口的被誉为"二战"胜利符号的《胜利之吻》，如今被波士顿大学的女性主义项目瑚奇（Hoochie）视为一种全社会普遍蔓延的，大家都熟视无睹的"强奸文化"（Rape Culture）那样，那些曾经没有受到公平对待的女性艺术家是时候被重新洗牌显影推出了。一方面，这是对既定艺术史的增强补缺；另一方面，也是当代艺术文化消费需求的内在需要。所以，当我们在《不羁的美女》（La Belle Noiseuse，雅克·里维特，1991，法国/瑞士）、《卡琳顿》（Carrington，克里斯托弗·汉普顿，1995，英国/法国）、《花落花开》（Séraphine，马丁·波渥斯，2008，法国）等作品中看到作为"无名英雄"的女艺术家依次亮相的时候，首先进入我们意识的应该是对这波创作潮流的谨慎观察与反思。

事实上，女性艺术家的自我意识从来都是异常坚决和明确的。她们在社会

规范之内早已学会了如何发出自己的声音。与那些隐姓埋名以男子身份寻求参展机会的女艺术家不同，如今被视为静物绘画大师的克拉拉·彼得斯（Clara Peeters，1594—1657）早就发展出了一种隐秘而有效的技巧——她常常在画面中的反光器皿上绘制出自己的影子。① 很显然，比起令人左右为难的签名，这种方法更符合视觉文化的本质诉求。而如今，借着电影媒介的巨大威力，她们得以大大方方地步入大众的视野，犹如慢慢显影的老旧照片，带着一股不同寻常的美学魅力。

一、《宝拉》：职业女性的折戟梦想

作为德国先锋派艺术家宝拉·莫德松·贝克尔（Paula Modersohn Becker，1876—1907）的传记片，《宝拉》（克里斯蒂安·施沃乔夫，2016）的表现可谓一般。最令人不满意的地方主要在于影片视觉体系与宝拉作品形态上的巨大差异。通篇印象派式的光色处理不仅让影片流于无谓的唯美陷阱，无形中还割离了观众对传主的认知。众所周知，只要提到德国表现主义绘画，恩斯特·路德维希·基希纳（Ernst Ludwig Kirchner，1880—1938）、爱德华·蒙克（Edvard Munch，1863—1944）、卡尔·施密特·罗特鲁夫（Karl Schmidt Rottluff，1884—1976）、奥斯卡·柯克西卡（Oskar Kokoschla，1886—1980）等艺术家的作品马上涌入脑海，强烈的色彩和紧张有力的形式元素所产生的特有的情绪油然而生，然而影片旖旎灿烂的色调与表现主义的视觉基调毫无关联。这不能不说是一个遗憾。不仅如此，影片叙事将重点放在宝拉生命中最后 7 年，无非是流水账式地记录了艺术家的经历过程，对于她在艺术上敢为天下先，超前于同时代人的僭越精神毫无涉及。此外，这部法德合拍作品在气质上纯粹流于法式浪漫的那一套视听惯例，也令观众对这位德国艺术家的身份认同产生了不少的困惑。不过，对于女性身份的诠释，影片做得倒是十分出色和令人满意。

① 弗拉维娅·弗里杰里.女性艺术家[M].北寺,译.北京:北京联合出版公司,2019:16-19.

　　《宝拉》甫一开场，第一个镜头便显示了导演对身份建构的自觉意识和娴熟的视听语言调度能力。通常来说，对于女性艺术家相关的作品来说，如何展示作品以及艺术家以何种方式出场都意义非凡，不可小觑。正如前文讨论过的《燃烧女子的肖像》那样，《宝拉》也采取了开门见山的方式。画面中，一张画布反面正对我们，画外音里是宝拉父亲对女儿的苦口婆心，"要么找个男人结婚，要么找份工作，譬如家庭教师……你不会成为一个一流的艺术家的"。画布陡然倒下，出现传主宝拉·贝克尔（卡拉·朱莉饰），她用略带调皮的语调回复父亲，"你不相信，但我相信自己。"应该说，这样的开场方式无疑是最适合与女性身份相关的影像。它在一个单镜头内用简单明确的动作和对白揭示了影片的主题与人物动机。宝拉将画板向前推倒，露出自身的动作，完全就是女性凭自身力量将社会那堵高墙徒手推倒的隐喻，女性的解放显然只能依靠自身。在这里，简洁明晰的画面不仅信息量充足，还带着与传主身份颇为协调的谐趣感。通过这样的方式，影片一上来就给出了女性即将面对的抽象社会结构——像她的父亲那样不由分说。遗憾的是，反驳父亲易如反掌，然而父亲身后的男权社会可不会像家长那样敦厚隐忍。

　　所以，毫无意外地，背上画架走出家门的宝拉马上就会面临来自男性导师的苛责。无独有偶，正像《燃烧女子的肖像》那样，影片在这里也展现了清一色由女学员构成的授课情景。不同之处在于，一反玛丽安给女学生上课时的压抑沉闷，《宝拉》将 1900 年给青年艺术家群体授课的场景移植到了阳光明媚的户外。画面中，一副绅士派头的导师弗利茨正在给女学员们逐一指导，他对宝拉提出的建议简单直接，"精确、细致……艺术家的首要任务是精确地描摹大自然"。很难相信，在达盖尔银版照相法发明 60 多年之后的德国艺术家群体写生课上，弗利茨仍然偏执于用画笔"忠实"记录自然本来的样子。然而宝拉并非等闲之辈，她在导师的要求之外加上了"自己的感受"。在笔者看来，这是一个非常好的可以蓄力爆发的戏剧点，可以将叙事引至宝拉之于德国表现主义绘画的开创性实践中。可惜的是，导演最终却只是点到为止，旋即将观众的注意力引

到了他对女性从艺潮流的看法，"现如今女性们不管有无天赋，以为只凭兴趣就可以画出好画来。"笔者想说，对于一部以女性为传主的艺术家传记电影来说，抓住一切机会发散呈现女性艺术家艰难从业的社会语境本身无可厚非，但叙事节奏上的掌控无疑更应该成为他们的首要考虑目标。

影片有意将宝拉塑造成一个女版梵高的形象可谓得失皆半。诚然，根据历史记载，宝拉一贯对梵高作品及其精神追求非常心仪。所以片中画家衣衫不整、跌跌撞撞背着画具行走在乡间和贫民窟的意象确实惹人心怜。尤其是她从本就拮据的生活费中拿出钱来寻找模特的行为，更助推了这种情绪的蔓延。画面中，当她面对那位正给孩子喂奶的农妇时，轻柔的画外音乐以并不引人注目的方式渗入进来，这是第一次，作为艺术家的宝拉从绘画现场领略到了某种力量。逐渐推上的镜头中，怀抱孩子的农妇娴静温柔的表情与她刚刚为了一个铜板与人撕扯的泼悍大相径庭。应该说，正是通过对这些视听语言细节元素的有意安排，导演不仅让观众领略到了宝拉艺术"启蒙"的超然瞬间，也同时将观众的感情缝合进了她的思想当中。

关于以艺术为职业的理想，或许在宝拉与同窗好友，即日后成为雕刻家的克拉拉·韦斯特霍夫偷偷溜进艺术家年度沙龙展览的那场戏中表现得最为充分。眼看着窗外草坪上那些志得意满年轻气盛的男性艺术家，躲在屋内的两位女性不仅憧憬自己的未来："我们什么时候才能以卖画生存呢"，而且还有她们对自己的希冀："我们是世纪末被解放了的画家"。诗人里尔克的现场发言无疑也助推了宝拉和同伴的心气儿，恣意挥洒的舞会上，艺术的新世纪仿佛真的已经对女性打开了大门。其中，我尤其喜欢宝拉与里尔克邂逅的那场戏。如果我关于导演职责的判断是对的，即导演工作最重要的核心无非在于调动一切可调动的视听资源，将观众注意力吸引到我们想让他到达的地方并激发起适合的情绪的话，那这场戏无疑就是情绪控制的典范之作。在一个整体色调清冷凝重的氛围中，我们看到宝拉在大全景中自景深处向观众走来，她身后那扇石艺拱门恍如世纪之交分界线那般带着某种一望可知的警示意味。略带踌躇之际，仿佛

被一股神秘力量所吸引,宝拉还是坚持向前走来,接下来的反打镜头中,一幅风景绘画赫然出现,带着几分超现实主义的意味,里尔克忽然自背景中走了出来,接着说克拉拉和后来成为宝拉丈夫的风景画家奥托·莫德松。这是一幅喜感与庄重并存的画面,背景田野里的声声虫鸣增加了场景的静谧氛围和情感色彩,将两位青年人微妙和谐的关系暗示得淋漓尽致。

而影片直接展现宝拉和奥托在田边写生的段落更是趣味横生。好像带着一丝挑衅,姗姗来迟的宝拉故意将画架摆放在了奥托的旁边,面对同一个对象,导演通过镜头直观地给了我们一种视觉操练,或直白点,即男女观察方式的本质差异。不同于奥托事无巨细全方位地描摹展现,宝拉的作品被镜头用一种更为直接甚至粗暴的方式呈现出来。画面中,随着自上而下的一根线条,镜头也呼应着人物的动作,宝拉作为表现主义艺术家的潜质喷薄而出。看上去,这似乎是一场错位的较量。不仅是画面应该被相互置换,宝拉主动用画笔不断挑拨奥托的行为,也再次肯定了她的心性所在——这就是一个不受拘束的灵魂。所以,当奥托不无敬意地对宝拉说"原来你是这样看的"时候,我们开始相信两人之间那种经由艺术灵性而引发的情感即将破土而出。此外,正如迈克尔·基默尔曼(Michael Kimmelman)给我们讲述的那个故事一样,脾气倔强的前棒球手和药品商艾伯特·C.巴恩斯(Albert C. Barnes)博士用他自己的哲学信条将收集来的亨利·马蒂斯和保罗·塞尚的作品以及他从非洲旅游工艺品商店带回来的小摆件并置在一起供人参观,在他富丽堂皇的大房子里尽是这些不同寻常的展示理念,以至于艺术史家欧文·潘诺夫斯基不得不乔装打扮才能混进去参观,因为,他相信自己"具有诠释这些有持久重要性的文化人物的美学权威"①。这个故事给予我们的启发在于,导演通过并置具有"合法"身份的男性艺术家和"非法"闯入原本不属于她们领地的女性艺术家,用最直观的方式给了观众这样一种思考,即其实他们之间并没有神秘本质不同,在某种程度上,宝拉的观察方

① 迈克尔·基默尔曼.碰巧的杰作:论人生的艺术和艺术的人生[M].李灵,译.桂林:广西师范大学出版社,2007:101-104.

式似乎更富激情和张力。所以，并置展示作为一种策略，一如巴恩斯博士所做，在这里凸显的是导演对男性艺术家优势地位的怀疑。当然，就故事中的宝拉而言，这是一次挑战男性权威和发动爱情攻势的姿态。至此我们方才明白，德国表现主义绘画的"表现性"该如何定位，以及弗利茨关于艺术就是"精确描摹大自然"的拘谨与可笑。

不过，现实的残酷才刚刚开始。当奥托终于以 1950 马克卖出自己的作品时，宝拉的作品只能招来收藏家的奚落和嘲笑。他们把它当作小孩子的把戏。无意之间，女性被再次表征为一个没有主导能力的生物，像小孩子那样。而他们一家不得不依靠奥托卖画收入生存的事实，也从根本上刺激和加重了宝拉有关职业理想的个人追求。在生活乃至生存层面，艺术理想显得那么脆弱和不切实际。沮丧至极的宝拉愤然挖掉画像眼睛的一幕尤其令人心寒，那是一个接近绝望的女艺术家面对社会无可申诉的最佳写照。挖掉眼睛就是否定自己的观察能力，就是否定自身作为女性的观察方式的彻底失败。值得注意的是，关于宝拉和奥托的夫妻关系，正像史蒂芬·戴德利（Stephen Daldry）在《时时刻刻》（*The Hours*，2022，英国/美国）中处理的那样，一个强势和"不近人情"的女性之于家庭——对传统社会最底层的稳定结构而言是灾难性的。

在巴黎期间的叙事中，影片大量展示了宝拉的作品，那些扑面而来的、天生带着不驯服意志的肖像看上去非常突兀，轻而易举地就能激发起观众的强烈情感，一如她永远背着画架风尘仆仆的窘迫形象。然而，奥托同时作为艺术家和丈夫的复杂性展露无遗。一方面，他迫切地渴望宝拉能够重回身边；另一方面，又好像是在说服自己那样，反复强调现代女性之于婚姻的自主性。镜头调转，我们看到的却是宝拉在巴黎和其他男性的亲密场景。不止如此，她在奥托跟前的不驯服，此刻却在新人摄影师男友的镜头下配合温顺。通过这种直观和貌似不带感情的剪辑处理，导演含蓄地评价了宝拉的艺术家身份在家庭和社会交往两种空间里的不同面向，显而易见，如同角色自己感受到的那样，导演时不时地也陷进了女性身份无以着陆的尴尬境地。不过，就观众的角色认同而言，笔者

认为导演做了一个非常有勇气的选择。在奥托赶往巴黎寻找宝拉的那段，他大胆地展现了宝拉"渣女"的一面。她不仅和新任男友厮混，还试图从奥托那里继续寻求经济支撑，包括她在公众场合不合社会规范的行为方式等，都让我们对这位艺术家的个人品质持怀疑立场。笔者觉得，敢于这样"颠覆"传主的角色认同，导演无非是想在传统社会框架给予女性的有限社会身份之间，挑战观众的伦理接受限度，从侧面给女性艺术家职业梦想可能会遇到的社会壁垒做了比较克制的背书解释。

或许，影片最意蕴悠长之处在于宝拉对自身姓名的改写。特写画面中，在代表着艺术家名字的三个字母 P.M.B 中，一只手伸了进来，没有任何犹豫，轻轻抹去了中间代表着奥托·莫德松的 M。遗憾的是，身份的改写谈何容易。从生命中抹去 M 并没有想象的那么简单。最终，宝拉还是死于难产，那张令奥托为之倾心的孕妇作品并没有给她带来任何希望。艺术家到了用了唯有女性才有可能的方式演完了生命的谢幕演出，上下颠倒的特写镜头中，她失声嘶吼的画面无端让人联想起爱德华·蒙克的那幅《呐喊》(*The Scream*, 1893)。是的，这是她为女性艺术家命运的不公发出的最后控诉。而她的死亡，成就了影片最让人心恸的一幕视觉挽歌。

二、模特抑或艺术家：暧昧的缪斯

电影《艺术家与模特》(*El artista y la modelo*，费尔南多·特鲁埃瓦，2012，西班牙/法国)中有这么几场戏。全裸的女孩横陈在模特台上不断变换姿态，叠化镜头的交替使用一边暗示着悄然流逝的时间，一边诉说着空气中某种静谧与不安。得益于导演的慷慨，观众能够与已近暮年的艺术家同享一个视点，全情沉浸于"艺术"给予我们的馈赠，不觉天色已晚。这有何不对？这不就是我们耳熟能详的艺术家"典型的"工作方式吗？模特负责提供姿态，艺术家专注于观察与描画。但谁能说明，为什么几乎所有的艺术家传记电影都要将观众的专注点从艺术家身上转移到无助的模特身上。换句话讲，在我们习以为常的影像文化

中，为什么对艺术家的视觉再现要反复通过他对模特的单向权力控制来实现。随后的一场戏中，艺术家与模特的权力关系被呈现得更加戏剧化，整个场景本身看上去就像一幅画。户外斑驳闪烁的光影中，仍然是全裸的模特根据艺术家的指示将自己置身于潺潺溪水中顾盼左右以调整姿态，中景构图轻而易举地建立起了这个场景与艺术史之间的联系，使这一幕看上去像极了某位印象派大师的写生现场，譬如皮埃尔-奥古斯特·雷诺阿（Pierre-Auguste Renoir，1841—1919）。如果说第一个场景是从普遍意义上宣告了艺术家与模特的权力关系，那么这个场景则从艺术史角度强化了这对关系的合法性，强化了男性对女性的看的权力。不止于此，在之后工作室的一场戏中，艺术家正试图通过雕塑的方式将自己所知所见凝固下来。交叉剪辑的镜头中是模特身体局部的递次呈现，镜头带着我们的目光慢慢滑过她大理石一般的肌肤。通过将身体表征为雕塑，身体逐渐消失了，艺术呼之欲出。从最初的工作场景到绘画继而雕塑，从全景到中景继而局部，一个活生生的女性被"肢解"物化，成为供观众合法凝视的对象，其中，起主导作用的一直是导演"让渡"给艺术家的观看权利。笔者很难再想到还有其他片子能像这部作品，将电影中关于凝视的权力关系呈现得如此淋漓尽致，如此自然而然。

当然，毫无意外，这部电影采用了黑白这一色彩策略。在既定的影像修辞惯例中，黑白通过对影片娱乐性的消解而宣告了自身的艺术性，为它所宣扬的内容平添一袭合法性的外衣。讽刺的是，当年匿名艺术团体"游击队女孩"那句振聋发聩的"女性只有脱光才能进入大都会博物馆"的呼声虽仍然清晰可辨，但她们没料到的是，现如今女性不只是唯有脱光了才能进博物馆——在艺术家传记电影这种专注于在银幕上构建艺术史的，可以称之为博物馆延伸媒介的影像空间中，女性的处境仍然没有丝毫改变，甚至变本加厉。以穆尔维的观点来看，在叙事设计上给艺术家充分的理由去凝视裸体女性，和将一个女性的职业设计为舞女，从而可以让剧中角色和观众自然地去观看，根本就是一回事，是电影这个专注于为观众提供"视觉快感"的叙事机制的"天然"诉求。问题是，艺术家

传记电影的迷惑性就在于其职业身份的特殊性，这个类型的影片反倒成了"剥削"女性身体的重灾区。

　　或许最能说明这一问题的就是有关印象派女艺术家贝尔特·莫里索的传记片《贝尔特·莫里索》（*Berthe Morisot*，卡罗利娜·尚伯蒂埃（女），2012，法国）。影片一开始就重现了在1865年巴黎沙龙展上轰动一时的《奥林匹亚》的展览现场。在叽叽喳喳的非议声中，贝尔特·莫里索（马里恩·德尔特梅饰）终于挤到了观众前排——恍然一种明晃晃的挑战，画作中玉体横陈展示给观众的正是莫里索本人。这是第一次，一位中产阶级淑女被放置在了供人凝视的位置上。事实上，关于贝尔特·莫里索的生平亦有记载，贝尔特·莫里索出生在一个相当富裕的上流社会家庭，她与印象派主要成员的关系也常常为人们津津乐道。其中除了爱德华·德加、克劳德·莫奈（Claude Monet，1840—1926）、卡米耶·毕沙罗、乔治·修拉和玛丽·卡萨特，她与爱德华·马奈的关系最令人瞩目。除了因为她的丈夫欧仁·马奈（Eugène Manet）是爱德华的弟弟，也因为她是马奈使用最多的模特，他总计画过她11次。这也难怪，很多艺术史家都将马奈作品的现代属性和气质与莫里索本人的阶层气质混为一谈。更有甚者，鉴于夏尔·波德莱尔之于爱德华·马奈精神导师的位置，也有艺术史家认为"莫里索成为讲述马奈和波德莱尔之间强烈共鸣的媒介。马奈作品中一位梦幻的中产阶级可以成为波德莱尔式的倦态和苦恼的符号，这也是浮华的现代性中压抑的一面"①。很显然，与其他人不同，作为模特的莫里索参与建构了马奈作品的现代性——不只是作品技巧层面的创新，还是对社会意识形态的塑造方面。以那幅沸沸扬扬的《奥林匹亚》为例，是因为她激发了马奈对女性现代性、女性欲望的书写方式以及与之相关的种族话题的讨论，正如波洛克所言："他创作的依据是大都市里男性中产阶级幻想的任何女性空间中都存在的不稳定性。"②

① 格里塞尔达·波洛克.分殊正典：女性主义欲望与艺术史书写[M].胡桥，金影村，译.南京：江苏凤凰美术出版社，2016：341.

② 格里塞尔达·波洛克.分殊正典：女性主义欲望与艺术史书写[M].胡桥，金影村，译.南京：江苏凤凰美术出版社，2016：335.

感觉有些拗口？事实上，所谓"任何女性空间中都存在的不稳定性"直白来说就是女性再现中有关情色和体面的二元价值对立传统。众所周知，欧洲文化中一直以来想象女性的方式唯有两种，即黑女士与白女士。前者代表性占有、欲望和危险；后者代表纯真与母性，即所谓的抹大拉的玛利亚和圣母玛利亚。因此，在某种程度上，《贝尔特·莫里索》作为传记电影要解决的核心问题就是将莫里索本人的"弹性"气质呈现出来，并以波德莱尔笔下的现代性为契机，在作为模特的她和作为艺术家的她之间梳理出令人信服的脉络关系。

影片为了实现此目的，将大量笔墨用在了对马奈画室的呈现上。当莫里索第一次去画室时，相信任何一位对现代艺术有兴趣的观众都会感到满意。像是一次探险和揭秘，观众跟着莫里索浏览了画室内的布局，看到了那些日后变身为博物馆级别的名作最初的样子。尤其是"吹笛男孩"那条大红色镶边的裤子更是将观众带入了一种奇异的影像艺术史的后台，无形中帮观众建立起了作品与艺术家之间的神秘联系。当莫里索第二次进入画室时，观众更是看到了马奈为她摆动作的种种细节——他正在创作那幅日后非常著名的《阳台》。在画了一半的草稿上，左下角已经为莫里索留出了位置。她任他摆布，让他将她的胳膊放在身旁的椅背上。他调整她的坐姿，好让光线按照他想要的方式照射在她的脸上。在马奈按照中产阶级男性的幻想建构中产阶级女性的魅力时，暧昧情愫由之产生。整个空间中的光线将画室表征为一幅全景构图，女性的"理想形象"和自我期许被拘囿在了男性的期待之中。

事实上，能够证明这一点的场景很快接踵而来。当马奈徐徐掀开罩在已完成的《阳台》(The Balcony, 1868)上的衬布时，有那么一瞬间，面对画里的自己，莫里索恍若重新发现了自己。而艺术家，这一意象的创造者，正志得意满地伫立窗口享受自己的成功。如果诺曼·布列逊所言属实，"西方绘画正是建立在对指示的否认的基础上，建立在作为影像所在位置的身体的消失的基础之上，而这个否定和消失发生两次：在画家那里，以及在观者那里。"①那么此刻，莫里

① 诺曼·布列逊.视域与绘画：凝视的逻辑[M].谷李，译.重庆：重庆大学出版社，2019：121.

索等于是通过观众的位置重新缩回自己的身体。不过，这具身体已经是经过艺术家建构之后的产物，而绝非莫里索本人的感知。从这个角度看，这位女性的身体及她的主体性被连续拿走了两次。那一刻的愕然，无疑就是她意识的觉醒。所以，当马奈再一次在画室中摆布莫里索，当他将自己的身体凑上前去轻轻触碰后者的脖颈时，特写镜头中，导演将莫里索的表情放大到使我们很难不去注意到她的情感强度。她双目迥然，眼含泪花，仿佛灵魂出窍的大理石雕像那般，将作为模特的被动身份演绎得入木三分。笔者认为，也正是这一刻，莫里索作为艺术家的主体性被充分地刺激和调动了出来。

影片用了一组卓有意味的视点来表现这位艺术家的"觉醒"。如果说，艺术首先意味着如何去看，而非如何去画的话，那么这组镜头就是最能表现莫里索精神世界的一种尝试。那就是她从二楼楼梯向下俯瞰的那些画面，前景处的栏杆隐隐影射着《阳台》中横亘在她身前的栏杆，而后景镜子的边框里，永远是流动不居的人物，是马奈、欧仁、她的母亲和她的教师，是大名鼎鼎的风景画家卡米耶·柯罗（Camille Corot，1796—1875）。通过那面镜子，莫里索为我们展现了她看待世界的方式。那种不拘一格的构图方式中蕴含的现代感，直接定义了她作为艺术家的天赋和能力。镜子，或者更准确地说，镜子的边框，是她联结现实和艺术的凭借所在。相反，对马奈而言，这个画框一般的存在，正好是他"约束"莫里索的凭借物。

影片一共展示了马奈对莫里索的五次写生。不难发现，从最开始的"白女士"到影片结尾处的"黑女士"，正好是马奈通过画笔赋予的权利将莫里索从洁白无瑕表征为欲望的一个过程。令人心碎的是，最终展示在马奈视点中的莫里索已经完全不同于《阳台》时期的她——她已经彻底臣服或者说坦然接受了她的新角色。换句话说，经由《奥林匹亚》（Olympia，1863）以来的道德诽谤已经成功地将她渲染成了他们想要的样子。正如波洛克所述，在西方正典艺术的描述中，一种明目张胆的"强奸文化"大行其道。她担心的是——恰如这部影片呈现的那样，一种新形式的强奸也正在发酵。她不禁自问，"社会对女性的文化偏见

和观念塑造了我，在我所处的时间和文化、阶级与种族背景中定义了'女人'。我如何知道我采用的现行的女性自觉标志不是这种偏见的简单强加？所以我必须去追问，我究竟在寻找什么，当女性主义工程陷入解构'女人'这一种类，并以女人作为女性主义客体之名的时候，笔者在'女性'艺术家的作品中所见为何？所读何物？"①实在是振聋发聩的反思！就本片而言，身为女性导演，卡罗利娜·尚伯蒂埃(Caroline Champetier)在影片中的视点究竟该如何理解？她令莫里索臣服于马奈视点的结局安排是对所谓艺术话语权的肯定，还是她对现实世界本身的不抱希望？再者说，作为《神圣车行》(*Holy Motors*，莱奥·卡拉克斯，2012，法国)、《汉娜·阿伦特》(*Hannah Arendt*，玛格雷特·冯·特洛塔，2012，德国/卢森堡/法国/以色列)和《人与神》(*Des hommes et des dieux*，夏维尔·毕沃斯，2010，法国)这些公认在视觉上很有特色的作品的摄影指导，尚伯蒂埃在一个传统上历来被男性所掌控的领域中所取得的成绩，即便不能说是美轮美奂，但也足够令人刮目相看。问题是，这些摄影，就其美学取向而言，毫无所谓的"女性"痕迹。那么她在《贝尔特·莫里索》中是怎样支配摄影这一强悍的、明显带有男性意味的建构工具的呢？

或许，影片第一幕已经无比清晰地回答了这个问题，当莫里索跻身向前看到赤身裸体的自己被堂而皇之地展示在巴黎公众面前时，没有人还会想起她其实也是卢浮宫注册的临摹师。而镜头从画中莫里索的脸上慢慢向下扫到她的胸、腹和脚的时候，这一套影像惯例已经无比清楚地声明了自己的立场，即穆尔维所说的"凝视即快感来源"这一电影颠扑不破的"真理"。事实上，早在《奥林匹亚》面世一个世纪前，正如约翰·佐法尼(Johan Zoffany，1733—1810)在《乌菲齐画坛》(1772—1780)中表现的那样，以提香(Titian，1488—1576)的《乌尔宾诺的维纳斯》(*Venus of Urbino*，1538)中的女体为核心，上流社会对所谓艺术的定义和他们看待女性的方式早已被规定为一种社交礼仪，即"一种最有教养的消

① 格里塞尔达·波洛克.分殊正典：女性主义欲望与艺术史书写[M].胡桥，金影村，译.南京：江苏凤凰美术出版社，2016：133-134.

遣方式"①。不止如此，比爱德华·马奈年长一些的居斯塔夫·库尔贝（Gustave Courbet, 1819—1877）也在其大名鼎鼎的《画室》（*L'Atelier du peintre*, 1854—1855）中重申了同样的主题，只不过，观众已然变成了大众阶层。而《草地上的午餐》（*Le déjeuner sur l'herbe*, 1863）更是将这一意象引入了世俗意味。很显然，关于女性建构与现代性的关系，一直都在女性作为合法的被凝视者的逻辑上来回演变。即便是尚伯蒂埃亲自操刀，我们又能期望《贝尔特·莫里索》有什么样的表现呢？

只要仍然将莫里索放在她与马奈的关系中去考察，就像卡蜜儿·克劳岱尔之于奥古斯特·罗丹那样，我们就不能指望电影对女性艺术家的塑造会有什么本质改变。因为，赋予女性艺术家以独立的人格在根本上就是与电影影像的凝视机制互相冲突。这也是为什么现状令人气馁，我们能记住的，仍然是她们作为男性艺术家缪斯的不公现实。

三、性别之外、专注聆听：僭越规则的艺术家

模糊性向，或者以逆向方式塑造女性艺术家也是很常见的描述策略。其中，所谓混乱的性关系往往是导演们热衷使用的材料。在《卡琳顿》中，导演就展现了女画家朵拉·卡琳顿（艾玛·汤普森饰）与小说家利顿·斯特勒奇（乔纳森·普雷斯饰），以及他们两位分别与其他男性的暧昧关系。应该说，在"一战"前后的社会语境中，片中角色们的个人选择无疑堪称惊世骇俗。不过我们忘不了弗朗索瓦·特吕弗（Francois Truffaut, 1932—1984）那部脍炙人口的《朱尔与吉姆》（*Jules et Jim*, 1962, 法国）。无独有偶，影片中那场酣畅淋漓、惊心动魄的三角恋同样发生在"一战"期间。当下的观众或许会心生疑窦，为何在一个本应比较封闭的历史语境中会发生超越常规社会伦理的情感博弈。不难发现，特吕弗在影片中将重点放在了凯瑟琳（让娜·摩罗饰）天生具有毁灭性的颠覆性人

① 斯蒂芬·琼斯.18世纪艺术[M].钱乘旦,译.南京:译林出版社,2017:7.

格上，正是她对爱情的热烈追求导致了最终的灾难结局。然而，何以凯瑟琳的身体中会酝酿和积聚起那样的爆发力，特吕弗在片中并未过多解释。这也是《朱尔与吉姆》被视为文艺经典的原因之一。因为在某种程度上，他对故事进行了去历史化的处理，使人性被以更极端激烈的方式凸显出来。

而《卡琳顿》显然更具历史批判意识，它不遗余力地在影片中反复强调战争对人的影响，无形中洗刷或者说是减轻了角色个人情感选择的道德伦理意味。换句话讲，观众会把卡琳顿和斯特勒奇之间混乱的性关系归罪于第一次世界大战带来的幻灭效果。正是因为看不到未来，正是因为对气势汹汹的现代性的怀疑，导致了个体走向自我毁灭与自我惩罚的道路，成就了所谓的"弗洛伊德式的身体"，即"由于我们有效控制外部世界的能力有限，所以可以说，约束攻击欲是满足攻击欲的唯一现实策略……它满足的是我们每一个人都有的毁灭世界的愿望，这愿望既自恋又令人兴奋"①。因此，《卡琳顿》的视觉策略是双向设计的。它不仅将卡琳顿表征为短发、男子气质和对战争的忧虑无望，还将斯特勒奇表征为女子气的——虽然他有着一脸大胡子，但他在社交聚会上娴熟编织毛衣的动作还是出卖了他的精神取向。不仅如此，当卡琳顿被战事扰心的时候，斯特勒奇却像"贾宝玉"那样只醉心于前者的轮廓姣好的耳朵。很显然，通过这种僭越一般性别规则的细节描写，导演在两位角色的生理性别之上刻意重构了他们各自的社会性别，为卡琳顿日后在情感上的主动性预设了伏笔。

其中最有意思的细节在于，当斯特勒奇突然强吻卡琳顿的时候，后者似乎意识到必须通过反抗的姿态来证明自身的主动性，一把推开前者并大声呵斥。然后则有了更加令人会心一笑的一幕，即卡琳顿手持剪刀摸到斯特勒奇床前，想要剪去后者象征着男子气概的浓密的大胡子。很显然，这是一个所谓"去势"的动作。剪掉男人的性征符号，无疑意味着剥夺他在性方面的主动权。但临到关头，卡琳顿却放弃了。此处体现了导演比较高明的视听语言手法运用，即通

① 利奥·博萨尼.弗洛伊德式的身体：精神分析与艺术[M].潘源，译.上海：上海三联书店，2009：33-34.

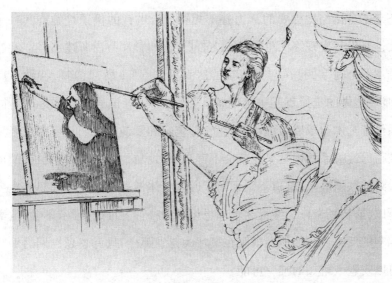

电影《卡林顿》 导演：克里斯托弗·汉普顿（1995） 手绘插图/张斌宁

过外在的动作选择令观众意识深处能够感知到某种似乎存在却又难以言喻的东西，即卡琳顿雌雄同体的性向博弈。那一刻，面对西格蒙德·弗洛伊德（Sigmund Freud，1856—1939）所说的菲勒斯的象征物——那个她不曾拥有亦无法拥有的阳物，她承认了她之于他的魅力屈从。这正是肖恩·尼克松（Sean Nixon）所持观点的体现，即"我们总是以相同的方式围绕男性主导和女性屈从这样的两极而被划分。我们所需要的更多的是一种权力关系的复数模型——这样一个模型把握了那些在不同时期里将不同的男人味和女人味安置到相互关系中的多重权力线路"①。在这里，通过斯特勒奇和卡琳顿两人各有一次的主动行为，我们看到了两性范畴的中间路线，读到了导演试图在性别框架之外努力建构女艺术家形象的别样尝试。

那就是卡琳顿依次与五位男性发生关系的同时，却能始终如一得到来自斯特勒奇的理解与支撑。事实上，那些青年男性，艺术家也好、陆军少校也好，他们无非是卡琳顿通过异性来寻找自身的旅程而已。斯特勒奇无疑是她的终点，

① 斯图尔特·霍尔.表征：文化表象和意指实践[M].徐亮,陆兴华,译.北京：商务印书馆,2003：306.

但他苍老的身体与她想要的活力并不相符。卡琳顿的例子是她终其一生想要摆脱女性身份却发现终无可能的无力告白，正如影片旁白所述那样，"我在空无一物的本子上写字，我在空无一物的房间里哀鸣"。所以，当斯特勒奇离世之后，她唯一能做的选择就是去追随他。显而易见，导演通过展陈她与不同男性的关系给了艺术追求以最纯粹的定义，即包容和真诚。我们只要想想影片中对她和其他男性关系的视觉呈现就会不言自明，她与他们的性爱从最初的压抑羞怯到最终的歇斯底里，难道不是证明了通过身体抵达艺术终极理想的虚妄可笑吗？所以，斯特勒奇作为终极艺术理想化身的种种表征，给了卡琳顿，也给了观众最深刻的反思。一如他们横躺在草坪大树下那样，只有超越性别的平等交流才是可以安慰卡琳顿的唯一可能。

而《花落花开》涉及的情况则更加复杂，它对女性议题的拓展方式就是为它多加了一重阶层关系。导演以开门见山的方式将这个信息送到了观众面前，教堂内，女佣萨贺芬（尤兰达·梦露饰）那双骨节粗大的手和很难用悦目去形容的长相直接将我们关于美的想象拦腰切断——谁会想到这是一双不落窠臼的创造者之手呢！平庸难堪的相貌、臃肿走样的身材，塞拉菲娜不讨喜的形象正如妙莉叶·芭贝里（Muriel Barbery）在小说《刺猬的优雅》中以第一人称描述的那位女门房勒妮那样，"我寡居、矮小、丑陋、肥胖，脚上布满老茧，有一些早晨，我会因自己犹如猛犸象一般呼吸时发出的口臭味感到不适"①。片中的塞拉菲娜既像是勒妮，又像是偷偷摄影的女仆薇薇安——她们的境遇何其相似！正是通过这种设计，导演把我们关于美的创造者和美之间的刻板印象彻底颠覆，将美丽的灵魂藏于丑陋的外表之中，这在某种程度上是对艺术美的原则的一种挑战。更关键的是，它打破了艺术和阶层之间的关系。要知道，关于女性艺术家历史的一个重要史实细节就是我们今天熟知的那些名字几乎都有一个艺术家父亲或者嫁给了某位艺术家，譬如鲁西奥·芳塔纳（Lucio Fontana, 1899—

① 妙莉叶·芭贝里.刺猬的优雅[M].史妍,刘阳,译.南京:南京大学出版社,2010:5.

1968)、阿尔泰米西娅·真蒂莱斯基(Artemisia Gentileschi, 1593—1653)、谢龙、勒布伦夫人(Madam Vigée Lebrun, 1755—1842)、阿道夫·考夫曼(Adolf Kaufmann, 1848—1916)等人的父亲都有从艺经历，而罗布斯蒂(Robusti, 1550—1590)更是大名鼎鼎的丁托列托(Tintoretto, 1518—1594)的女儿。① 这些无疑都是社会资源的定向流动，有一个艺术家父亲虽然不见得能有多少实质的帮助，但在一个稳定僵化的圈层社会中，这一点作为敲门砖的意义仍然不可小觑。所以，反观塞拉菲娜的出身，这本身就是对艺术圈层固化的一种批判。

当然，上流阶层必须有一位开明的"叛徒"以作内应，正像《刺猬的优雅》中的那位小津先生，《花落花开》中的女仆碰巧"见证"了她的伯乐——收藏家威廉·伍德先生(乌尔里奇·图克尔饰)最脆弱的一面。他痛哭流涕的一幕被萨贺芬不慎撞见，后者这样开导伍德，"我难过的时候会去外面坐一坐，看看天空，跟大树和小草说说话"。或许正是这种超越面具生活之外的内心碰撞，让伍德这位曾经发现过毕加索、布拉克和亨利·卢梭的收藏家再一次发现了萨贺芬。他们超越阶层关系的友谊也成为影片赖以挑战既定社会规则的最佳注脚。或许伍德先生在房东太太家"发现"萨贺芬那幅《苹果》的一刻最能说明问题。在一众上流阶层人士克制的讥笑声中，伍德从房间角落拿起了那幅同样"丑陋的"作品。很显然，对伍德来说，这是从上流阶层内部挖掘到一股生猛的、不带任何矫揉造作气息的绘画表达。当他面对萨贺芬画作上那些费解的色彩和符号时，他其实是对另一套从未经历过的生命语汇的费力解读。就像芮塔·菲尔斯基(Rita Felski)所言，及至19世纪晚期，"女性仍然被认为是缺乏专业技能，分化程度也不如男性，她们所处的环境就是家庭和家庭关系的细网，具备生育能力的她们被认为与自然的联系更密切，因此女性代表了一种具有非时间性真实感的领域。仿佛她们不受现代生活异化和碎片化的影响"②。愤怒的伍德大声对萨贺芬呵斥道："你没有必要替别人打扫卫生一辈子。"正是在这里，笔者认为，

① 琳达·诺克林.女性，艺术与权力[M].游惠贞，译.桂林：广西师范大学出版社，2005：204.
② 芮塔·菲尔斯基.现代性的性别[M].陈琳，译.南京：南京大学出版社，2020：21.

导演泄露了他关于女性艺术家与现代性之间关系的看法。艺术，不单是一种情感表达，它也是挑战和僭越社会规范、重塑社会意识、改变社会结构的一种武器。

不过，艺术家，尤其是相貌平平的女性艺术家与她的赞助人之间的关系，很多时候仍然被表征为男性权威和她的救赎者，亦即上帝和信仰者之间的关系。萨贺芬在战时保留伍德笔记本的细节和她对上帝画像的对应关系已经说明了一切。这一点殊为遗憾。但影片隐藏最深的视觉处理却令人印象深刻。在整体青灰的冷色调中，当萨贺芬终于开始像"真正的"艺术家那样创作大幅作品时，我们不会忘了那些画作的颜色，单纯、饱满、热烈，夹杂着一些野性十足的不协调。在笔者看来，这正是导演对上层社会审美的一种"冒犯"。然而，真正遗憾的在于僭越规则的不可能。当伍德先生按月付给萨贺芬费用的时候，他同时这样要求"我再也不让你去别人家里打扫卫生"。可惜睿智如斯，伍德先生竟也没有意识到此举是切断了萨贺芬的创作源泉——她与自然的关系。她的疯癫因此不可避免。我们谁会忘了作品中那些最感人的场面，一次又一次地，这位来自大自然的艺术家静静地坐在草地上，任由风声滑过、云彩飘过。关于女性直感和阶层神话，《花落花开》给了我们一种矛盾重重的精神穿越之旅，绚烂却痛感十足。

同样专注于呈现对社会规则的僭越，《工厂女孩》(*Factory Girl*，乔治·海肯卢珀，2006，美国)则要直接、生猛得多，带着 20 世纪 60 年代特有的迅猛气息，正如主角伊迪·塞奇威克(西耶娜·米勒饰)在片首坦陈的那样，她的曾曾曾祖叔父是签署《独立宣言》的一分子，她的母系家族也早在革命之前就已经参与纽约的城市建设了。所以，对伊迪来说，作为安迪·沃霍尔的"堕落缪斯"，反抗常规甚而"革命"这样的语汇几乎天然地根植于她的家族血液之中——正如他们家族的精神病基因。因此，破坏性成了她当仁不让的标签。

影片致力于将伊迪按照激发沃霍尔创造欲的方式来打造。换句话说，在安迪·沃霍尔这样一个在当代艺术史上有着难以替代位置的标签人物的肩膀上，

伊迪成了前者的灵感催化剂。那么究竟安迪的创造性体现于何处？我们从伊迪上流社会的出身以及她不按常规出牌的方式能一窥她对自身存在的上流阶层的撞击。那就是弥漫在纸醉金迷中的无望感，被过度消费所裹挟的迷茫感，一句话，即现代性的黄昏——价值紊乱，人们都找不着北了。而这正是沃霍尔能够意识到却又无能为力的地方。所以在某种程度上说，是沃霍尔发现了这一社会症候，而适时出现的伊迪成功地扮演了这一符号。正像列奥·斯坦伯格（Leo Steinkerg）所描述的现代艺术困境，"现代艺术总是将自己投射到一个没有固定价值的黎明地带。它总是在焦虑中诞生，至少在塞尚以来情形就是如此。毕加索曾经说过，对我们来说塞尚身上最重要的东西，比他的画还重要的东西，就是他的焦虑。在笔者看来，将这种焦虑转嫁给观众，是现代艺术的一种功能，因此，观众与作品的遭遇成了一种真正的存在的困境"①。诚然如此，现代性的焦虑困境才是影片对伊迪的符号定位。

电影《工厂女孩》　导演:乔治·海肯卢珀(2006)　手绘插图/张斌宁

① 列奥·施坦伯格.另类准则:直面 20 世纪艺术[M].沈语冰,刘凡谷,谷光曙,译.南京:江苏美术出版社,2011:33.

　　其实，真正值得注意的是《工厂女孩》的影像策略。影片反复使用黑白和彩色画面的交织，以及对伊迪的采访镜头。事实上，这是典型的伪造纪录片的方式。利用这种策略，可以直观地让观众感知到媒体如何形塑伊迪的复杂过程。当我们以为是伊迪在利用自身貌似反叛的行为对抗社会时，导演展示给我们的真相却是，手无寸铁的伊迪如何被社会扭曲成它想要的样子。因此，在某种程度上，《工厂女孩》给了我们关于女性艺术家与初露端倪的后现代艺术之间最虚幻的一种关系。所谓对社会规则的僭越与反叛，从来就没有真正存在过。它的终点只能是被收编——正如沃霍尔对伊迪所做的那样。

5

建构文化认同：艺术家传记电影中的世俗与宗教

就像笔者在导论中所说的那样，本书的目的在于揭示艺术家传记电影的"神话"效果，揭示电影机制如何运用影像叙事手段赋予艺术家以神性光辉。对于不怎么有名的艺术家，电影会让他/她进入公众视野成为新的话题；对于那些像梵高、毕加索一样本来就声誉很高的艺术家，电影会再次确认他们的独一无二性——实际上，是他们艺术作品的独一无二性。这种确认的直接结果至少在两个重要层面上发挥作用。一是作品可以在世界各地的拍卖市场上继续攻城拔寨，创造一个又一个拍卖纪录。这是用经济符号评价艺术作品的最直接且有效的方式。二是文化话语权的反复强化和巩固。换句话说，经由这些传记片的传播，西方世界反复确认他们的艺术标准。不仅在市场上说了算，在文化上也要说了算。更重要的是，他们要成为一切标准的制定者，成为游戏规则的制定者和调控者。任何对此行为不明就里的民族和文化，都将成为这一套行为准则的受害者。最极端的可能就是本民族文化的日渐消弭和消亡。因为，文化标准的威力并不在于作品形态本身，也不在于什么印象派、野兽派、立体主义等花样繁多的名目。相反，在于它内涵的文化价值观和日常生活层面上的意识形态效果。笔者想指出的是，正是这些琐碎的、常常被人忽视的细节中，蕴含着文化生活的真正密码。一幅作品之所以呈现出我们看到的某种形态，主要是因为艺术家是这样看待它的。是观看的方式，而非观看的结果，成就了文化输出和润物细无声式的意识形态同化效果。因此，当随着艺术家传记电影中导演为我们推测的叙事线索深入艺术家的故事时，观众之于艺术家的文化认同也在慢慢成型。

从整体来看，西方艺术家传记电影的文化认同建构过程大致可以分为三类，即世俗层面、宗教呈现和科学理性。世俗层面很容易理解，故事焦点常常灌注于艺术家的各类逸闻趣事，譬如或孤僻或狂热的性格，要么就是令人眼花缭乱的私生活，观众似乎尤其钟爱后一点。宗教呈现是西方艺术家传记电影建构文化认同方式中最重要的一种。通过将艺术与宗教并置起来，艺术似乎自然而然就获得了那种无可辩解的权威感，那它的文化权威当然也是毋庸置疑的。科

学理性也是西方艺术家传记电影文化认同建构过程中格外垂青的一种。如果说跟宗教的类比含有一丝威吓高压的话，那么用科学理性解释艺术则使人压根就不会想到去申辩。毕竟，科学理性作为西方现代性的奠基思想，它本身已经将自己神话到了一个无人能及的高度。正如安东尼·吉登斯（Anthony Giddens）说的那样："（现代性）的本性是要张扬一种彻底无情的反思与批判精神。"①这都是一种敢于革自己的命的思想了，那么以它为基准的艺术家传记电影文化认同建构的实在性还会有人怀疑吗？不得不说，当笔者梳理到这一步时，着实吓了一跳。当初仅凭直觉感受预设的艺术家传记电影的诸般秘密，在一个大的文化系统内，原来有着如此缜密的思路与逻辑。还有一类也时有出现，那就是政治层面。虽然不是主流，但很多艺术家传记电影也或深或浅地涉及政党政治和文化政治之间的关系。当然，这并不是说，那些主创者们事先有意这样设计，而是说，当他们有意无意就促成了这样一种结果的时候，那才是真正可怕的。因为，那意味着他们共享的文化价值观和思维方式已然内化到了每个人的骨子里。

笔者想说的是，拥有丰富艺术家资源的我们，如何在打造中国艺术家传记电影的过程中，挖掘到属于我们的三大法宝，从而能利用艺术家传记电影这一类型讲好中国故事，与世界分享中国优秀的文化价值观。这也是笔者孜孜不倦热衷于深度分析西方文本的原因之一。接下来笔者将从那部脍炙人口的《戴珍珠耳环的少女》入手，带大家领略经典的西方艺术家传记电影建构文化认同的理路和脉络。

第一节　用世俗调和理性与宗教:《戴珍珠耳环的少女》

在某种程度上，《戴珍珠耳环的少女》堪称传统艺术家传记电影的典范之

① 赵一凡.从胡塞尔到德里达:西方文论讲稿[M].北京:生活·读书·新知三联书店,2007:27.

作。这样说的理由有以下几个方面。首先，这是一部完全按照好莱坞叙事标准讲述的故事，影片有着明显的三幕剧结构和起承转合关系，角色功能清晰，人物弧变化流畅，人物命运交代完整。其次，它将画家和女仆的关系按照阶层爱情终无可能的套路去设计，很好地将艺术家的八卦事件和艺术家传世名作的诞生缝合起来，既讲述了艺术家与模特的一段感情，也重现了艺术作品的诞生过程，等于是通过电影再现了艺术作品诞生的社会语境，从影像叙事的角度定义了作品和社会的关系，无形中为我们铺陈了艺术社会史的一般逻辑。最后，当然也是最重要的，影片视觉再现系统的设计堪称完美，从光线、色彩、场景陈设、道具、材质等诸多方面帮助观众在第一时间建立起了电影作品和传主约翰尼斯·维米尔（Johannes Vermeer，1632—1675）作品的血缘关系，无形中也为观众的角色认同做了必要的铺垫。应该说，这种叙事形式是诸多艺术家传记电影中最保守也是最安全的一种。与《磨坊和十字架》和《雪莉：现实的愿景》那一类敢于在形式上大做文章的作品相比，《戴珍珠耳环的少女》无疑会获得更大基数受众的喜爱，这也是它能够在一众粉丝中广受赞誉的重要原因。当然，最重要的原因是这部作品非常巧妙地将宗教情绪和理性精神融合进了 17 世纪代尔夫特的世俗生活场景。

一、光之诱惑：通往画室的那道窄门

《戴珍珠耳环的少女》一开场就明白无误地昭示了自身的世俗立场。在一系列的特写镜头中，洋葱、洋甘蓝、白萝卜、胡萝卜、紫薯、圆白菜依次被切开摆放在圆盘中，女孩葛莉叶（斯嘉丽·约翰逊饰）安静地收拾这些食材，娴熟而老到的手法为这一日常劳作场景赋予了某种独有的仪式感，那些被摆放有序的菜品与满桌的生菜形成对比，不经意间将厨房这个日常生活场景与 17 世纪妇女的工作空间对应起来。隔着门窗的镜头远远打量着女孩，一幅维米尔作品典型的生活气息呼之欲出。而当葛莉叶夹着包袱走过 1665 年的代尔夫特市中心广场时，脚边三三两两的鸭子和母鸡，沿街摆摊的小贩，都无比清晰地再次肯定了

17世纪荷兰这座城市的世俗气息，远处街道拐角处折射出的金色阳光也在昭示这座城市新兴的小资产阶级经济的起锚。从厨房到厨房，当维米尔家的女仆向葛莉叶依次介绍她的新工作环境时，琳琅满目却杂乱无序的厨房器具清晰无比地向观众呈现了画家阶层和小市民阶层的经济差异。17世纪荷兰的社会语境跃然画上，仅仅用了两个厨房的对比和一条穿城而过的街道。

紧接着，当女仆带着葛莉叶爬上挂满画作的楼梯到达尽头时，仿佛是被施了魔法，大大咧咧的女仆陡然降低声调，举止谨慎，指了指过道尽头那扇虚掩的门说"他是个画家"。顺着女仆的手看过去，一个狭窄的过道，一扇半开着的门，一道光线从中泄出——一个秘密似乎正在招手，预示着葛莉叶即将迎来的新命运的开端。而当画家的夫人亲自将葛莉叶送至画室门口时，潜层意义也才更加明白地彰显出来。仿佛那是一块禁地，一个不许任何人涉足的圣地，即便连画家的夫人也只能驻足门外，远远端详。唯一可以破例的就只有眼前的葛莉叶——在懵懵懂懂中，在身后夫人猜疑嫉妒的眼光中，拎着水桶和抹布小心翼翼地推开了那扇门。在这里，空间的意义被充分放大。如果说画室是艺术家酝酿作品的地方，是他艰难生产的地方，是他所有作品秘密的源头，那么画室当然也是直通他心扉的地方。占据了画室，毫无疑问就占据了打开和通往艺术家内心的神秘通道。

在这里，导演彼得·韦伯（Peter Webber）尽情地施展了影像手段的象征价值。其一，他通过女仆和画家夫人站在画室门口不敢随意出入的设计，宣示了画室在这个家庭单元内的特殊性。其二，通过重复手段，即以相同景别，相同运镜方式来强化那扇门背后可能藏有的秘密。那道光，像是撕裂黑暗的力量，给这个压抑的家庭内部空间以逃生的可能，也将光源自身表述为一种神性的存在，在那所充斥着世俗气息的大房子内独辟了一块类如宗教意味的存在。其三，葛莉叶小心翼翼带领观众接近画室的过程，无疑也是这部影片揭秘维米尔画作秘密的预示。众所周知，以大卫·霍克尼（David Hockney）为首的一批艺术家和艺术史家历来对维米尔作品中巨细靡遗的细节描绘疑虑丛生。其中最大

的疑点在于维米尔系列作品中细节的复杂程度和独特的光影关系完全超出了人类裸眼的捕捉能力。他们相信，艺术家一定凭借了当时刚刚出现的某种光学仪器的辅助，才有可能留下那些遗世名作。正是在这个意义上，笔者想指出的是，导演彼得·韦伯对这个画室门口的设计一定是慎之又慎。因为，从根本上，它代表了艺术家的出场。如果我们愿意相信影像是一篇论文的话，那么这个设计无疑已经内涵了它的研究对象和它的问题场域，同时，也暗示了它的研究方法。所以笔者说，从画室门口泄露而出的那道光，就是破解艺术家生平的关键所在。

影片接下来呈现给观众的画面无疑确认了笔者的猜测。随着葛莉叶的主观视点，观众看到了一个与这所房子中其他房间迥然相异的空间。不同于厨房里热腾腾的生活气息，画室里光线昏暗，这里的一切都摆放得井然有序，陀螺仪、烛台与墙上的航海地图和圆规，画了一半的作品与窗前的木制模特，它们呈现出一种等待着被发现的姿态，静谧的气氛令人神往。当葛莉叶遵照夫人的指示将窗户上的遮光板一一打开时，仿佛一出戏剧刚刚要揭幕，仿佛迎来了一个新的世界，画室内陡然满壁生辉、光彩熠熠，维米尔画作特有的米黄色基调几乎渗透到房间的每一个角落。在一个几乎无人察觉的镜头中，夫人带着复杂难言的目光轻轻退身而出带上房门，前景处留下的是任何一个维米尔粉丝都能辨认得出的道具——一匹带着吊穗的厚重帷幕。这个镜头的意蕴何在？是夫人违心地向新来的女仆葛莉叶让渡了她作为女主人的权力吗？联想到后续故事的发展，这种设计更加彰显了导演彼得·韦伯出众的结构叙事的能力。

就场景的功能而言，笔者这里要特别强调的是，中国艺术家传记电影中最大的缺陷之一在于场景功能的单薄。很多时候，介绍人物出场，就只是停留在出场，而未能提供更多的信息给观众。殊不知，影像阅读的过程是一个细节逐步累积的过程。前置场景中出现的任何东西都有可能在后续的情感唤醒效果中发挥它们各自的效应。在葛莉叶初次进入维米尔画室这个禁地的场景中，我们就看到了单一场景功能的无限延伸。起初，葛莉叶的动作是惴惴不安、小心

翼翼的，当夫人退出后，葛莉叶已经不自觉地进入了一种目眩神迷的向往状态。她轻轻歪着脑袋，一脸迷离地盯着那幅未竟之作，那形象、那光色，画中人背后的地图等细节都确凿无疑地印证着这个房间的秘密。当镜头再次切回葛莉叶的特写时，导演已经建构起了观众与角色之间的心理认同。不只如此，这还是一个双重的心理认同。第一个层面是观众与女主角的角色认同，第二个层面是女主角与艺术家作品的认同。换句话说，这是一个无与伦比的介绍艺术家出场的段落。虽然艺术家的肉身并未到场，但他通过遗留的作品以及画室内的种种细节同时向葛莉叶和观众诉说着自身的权威。这是一种超脱尘世的、形而上的威权高压，背景音乐轻柔的旋律无疑也加深了这一效果。仅这一个场景，导演就利用影像的象征手段完成了与影片主题相关的多重任务。

影片卓有用意的一个段落是葛莉叶对窗户的清洗。她敏锐地意识到清洗窗户有可能给画室的光线带来变化时，导演其实已经将她缝合进了维米尔杰作共同创作者的位置。当维米尔让她保持某个动作的时候，她就已经成为前者的缪斯。这恰好呼应了之前赞助人对他的诘问："你还没想好接下来画什么吧！"事实上，正是葛莉叶在窗户前的劳作，让维米尔重新发现了光。继而，促使他想办法把光的瞬间定格下来。这样就顺理成章引出了那个让大卫·霍克尼在兹念慈的投像器（a camera obscura），引出了那个令一批艺术史家着迷的关于画家和模特的秘密。在笔者看来，关于维米尔作品的秘密，导演的解释颇为客观。当葛莉叶问画家，"就是那个盒子告诉你如何画"的时候，画家坦率地回答："它确实帮了些忙。"至此，一段公案似乎可以了解。然而这一幕的重点在于，艺术家对葛莉叶的坦诚相待。当两人一起蒙在长袍下面的时候，他们第一次分享了彼此的秘密。于他而言，她就是他的光的使者。

当然，很少有作品像这部作品那样，能够自信地对绘画的步骤过程乃至观察方式给予细节描绘，而这通常是那些粉丝们格外关注并乐于斤斤计较的。所幸影片在细节上的铺陈都还令人宽慰。我们不仅能看到 17 世纪将画布绷上画框的样子，还能听到维米尔对他作品色彩何以透亮的个人心得，譬如"我先根据

光线的形状做好底子，然后再用蓝色薄薄地上釉，以使黑色能够透出来"。还有他启发葛莉叶观看云彩的段落，貌似白色的云彩中，实则还有黄色、蓝色、紫色等，"现在，你终于明白了"。更多的信息继续被披露出来。画家带着葛莉叶进入他的颜料库，那些像是实验室里的瓶瓶罐罐内隐藏着的伟大作品的秘密。红宝石色虫漆、用以调和的阿拉伯树胶、用来做铜绿的葡萄酒、孔雀石、朱砂红、亚麻籽油、骨炭等无疑满足了艺术爱好者的好奇心。这一点之所以重要，其实由来有自。在伊芙琳·韦尔奇(Evelyn Welch)探讨文艺复兴意大利艺术的著作中，她就特意谈到了材料和艺术品的关系。经她考证，"15世纪的赞助人中，只有少数人以列出他们藏品的艺术家为荣"，相反，"'由什么材料制造、如何制造'的问题经常代替了'是谁制造'的问题"。这一切皆因为"材料和艺术性是紧密相连的"①。我们有理由相信，17世纪的荷兰，材料的稀有性仍然会与作品的艺术性画上等号。尤其是联系当下那些贴金箔的作品总是会强调自身材料的特殊性，我们更是无法否认材料的至关重要性。因此，导演彼得·韦伯的艺术史考据功课显然是值得钦佩的。至少，他为我们展示了17世纪作坊式的艺术家工作室的一般运作情况。

二、俗世纠葛：移动的艺术社会史

正如影片开场那段影像，葛莉叶穿越市中心街道的镜头已然活化了17世纪中叶代尔夫特的市貌景观和经济生活概况。1655年的代尔夫特，航海贸易已然成形，民间贸易活动频繁，教会势力较之以往已呈颓态——并不是宗教不再有力，而是，新兴商业经济活动已经改变了人们的价值观念，整个市民阶层的生活中心已然开始围绕商业而非宗教了。

而彼得·韦伯对这些社会语境变迁的处理干脆而直接，他能在一个常规的转场镜头中，完成从神圣到世俗的无痕转变。譬如影片第12分钟时，上一秒葛

① 伊芙琳·韦尔奇.文艺复兴时期的意大利艺术[M].郭红梅，译.上海：上海人民出版社，2014：43.

莉叶还沉浸在被维米尔画作所带来的震撼中，下一秒，"哚地"一声砸在案板上的猪头将我们带回到了鲜血淋淋的市场上。这些设计之所以令人信服，主要在于它能于不经意间为观众还原出一个艺术家生活时代的基本社会语境。世俗场景越接地气，我们越能感受到艺术的伟大与不易。在一个中产经济家庭环境下，一个艺术家是如何超脱于尘世羁绊，潜心于或者说逃避于艺术中，这本身就是一幅动态的艺术社会史画卷。

当画家的第六个孩子出生时，接着生日宴会，画家强势的老岳母借机揭幕了他为凡·路易文大师的妻子所做的画像。这位骄横的艺术赞助人不仅当众奚落画家所用的材料，譬如"你用蒸馏过的小便为我的妻子上色"，还粗鲁地挑明了画家跟他之间的经济依附关系，"在代尔夫特还有像我这么厚爱你的作品的人吗？"而画家能做的唯有一再克制。事实上，这个段落形象地描绘了其时荷兰的艺术生态。根据艺术史家阿诺尔德·豪泽尔的观察或可为证，他认为"荷兰艺术具有市民精神，首先得归功于教会放松了管制……和世俗题材相比，圣经故事只占据次要的位置，而且大多作为风俗画来看待。最受荷兰人欢迎的，是表现真实的日常生活的作品：风俗画、肖像画、风景画、静物画，表现室内建筑和装饰的绘画"①。不过遗憾的是，维米尔并非 17 世纪高地国家肖像画定制大军中的风骚者。

事实上，根据卜正民（Timothy Brook）的猜测，他至少从未成为荷属东印度公司的画家。而伦勃朗却在阿姆斯特丹替该公司的董事画过很多肖像并获利不菲。卜正民从维米尔画作出发，给我们勾勒出 17 世纪上半叶世界的巨变以及世界不同地区人们交往的发生和聚合，这种思路也给了笔者一定的启发。在卜正民看来，维米尔画作静谧的气氛远不止它本身所示的那样。譬如，他可以根据《戴珍珠耳环的少女》（*The Girl with Pearl*，1665）和《被中断的音乐》（*Girl Interrupted at Her Music*，1661）以及《在敞开的窗边读信的年轻女子》（*Girl*

① 阿诺尔德·豪泽尔.艺术社会史［M］.黄燎宇，译.北京：商务印书馆，2015：270.

Reading a Letter at an Open Window, 1657—1659) 等画面中出现过的瓷器，推断出廷斯-维米尔家拥有中国瓷器的件数。继而，他可以推断出荷属东印度公司与中国明朝的贸易往来。以及更重要的，这些贸易活动怎样曲折地反映在了一个几乎堪称宅男的画家的作品里。他的思路如下所述："他（维米尔）喜欢把曲面放进画中，利用曲面反映周遭的东西。玻璃球体、铜质器皿、珍珠——就像他作画时很可能依赖的透镜——适于用来显露眼前所见事物背后的真实。在维米尔的画作中，有八幅都画了戴珍珠耳环的女子，而且维米尔在那些珍珠上画了隐约可见的形状和轮廓，暗示他们所处空间的结构。其中最抢眼的珍珠莫过于《戴珍珠耳环的少女》里那颗珍珠……珍珠的表面映照出少女的衣领、头巾、让光从左边照在她身上的窗子，隐约映出她所坐的房间。仔细观察维米尔笔下的一颗珍珠，他幽深的画室赫然浮在眼前。"[1]笔者认为，没有哪位艺术史家能具有像卜正民这种纯粹的史学家所持有的大胆的想象力。然而这却是令人信服的一种猜想。至少，它提供了艺术史家之外的一种视点。对习惯于本体研究的艺术史家来说，珍珠就是珍珠，它的形状、色彩、质感等需要通过美学之眼来评价。而卜正民却从这只"曲面玻璃"上看到了 17 世纪人类最伟大的发现："世界就如一颗珍珠那样，是一个悬浮于空中的球体。"[2]

历史学家的想象力堪比文学家，我们却无从反驳。一颗珍珠折射出 17 世纪人类看待空间的方式，若我们将此推断与维米尔画室墙上的航海地图、罗盘仪、圆规、三角尺、彩色玻璃和其他叫不出名字的仪器联系起来的话，这似乎就是水到渠成的事情。事实上，卜正民还大胆地推测了维米尔钟爱使用代尔夫特蓝和鹅黄色以及大面积留白等手法是受了中国的影响。因为，"（他）是见到中国绘画的第一代荷兰画家，而他所见的中国绘画，绝少画在绢上或纸上，大多画在瓷器上"[3]。而瓷器在这部影片中无疑起着关键的作用，导演也在片中格外凸

[1]　卜正民.维米尔的帽子：17 世纪和全球化的黎明[M].黄中宪，译.长沙：湖南人民出版社，2017：25-26.
[2]　卜正民.维米尔的帽子：17 世纪和全球化的黎明[M].黄中宪，译.长沙：湖南人民出版社，2017：26.
[3]　卜正民.维米尔的帽子：17 世纪和全球化的黎明[M].黄中宪，译.长沙：湖南人民出版社，2017：24.

显或肯定了这种文化互化的影响。我们或许不会忘了，当葛莉叶行将离家与父亲告别时，目盲的父亲正是从箱子里摸出了一块巴掌大的瓷器，上面画着一个家庭日常嬉闹的场景，而色彩则是中国人无比熟悉的青花色。不出意外地，这块代表着父系传承的瓷器被维米尔的女儿从中折断，作为她目睹葛莉叶与父亲在一起的代价。因为正是她代替了她的母亲！因此，当维米尔要求葛莉叶帮他取回天青石颜料时，他还有了进一步的要求，他让她帮他调配颜料。笔者想指出的是，这是一个关键的情节点，是艺术家对女仆身份的重新定位。

所以，当葛莉叶获准在阁楼上搭地铺，以便她能方便地为艺术家调制颜料时，她的第一个动作是将那块残缺的瓷器重新拼接并摆放在阁架上。接着，音乐适时地加入，开始明目张胆地影响我们的价值判断。轻松自由的氛围第一次在影片中出现，我们看到葛莉叶大大方方、无所顾忌地在画室内穿梭行动，她伫立画前端详，恍若揽镜自窥，不禁对着画中人独自揣摩。这时候，画室就是她的主场。这一幕无比清晰地告诉大家，这位女仆要开始创造她自己了。她的重生是由她的双手开始，一个新的主体性就要呼之欲出。

然而事情并不可能一帆风顺。像所有好莱坞主流叙事法则那样，导演适时地为角色加入了必要的障碍或阻力。就在主人维米尔允诺给她以主体性的发挥的同时，他也为她设置了一个强有力的对手——像所有的三角恋关系那样，他将他的夫人卡塔利娜·博尔涅斯重新带回前台。不是客厅，客厅原本就不属于葛莉叶，而是带回到画室模特的位置。换言之，当葛莉叶已经做好准备的时候，她的竞争对手又多了一个——除了那个没有生命的木质模特。从这里，我们不难看出女仆葛莉叶在主体性之路上的艰难挣扎。首先她得被赋予生命，继而才能取代夫人的位置进入艺术史。

也正是在这里，影片给观众呈现了最辉煌也是最暧昧的一出戏。在葛莉叶专注的凝视中，画家维米尔与夫人上演了一场难得的，甚至是有些突兀的琴瑟和谐的一幕。葛莉叶受惊于眼前的这一幕，转而退回去找她的屠户男友。通常而言，在艺术家传记电影中，当牵涉主角的情事时，夫人总是退居后台的。导演

们常常会将笔墨放置在艺术家如何受到模特的刺激或启发继而成就伟大作品的老套桥段上。简单来说，这样的设计会洗去艺术家的道德劣迹，以牺牲女性利益的方式变相地肯定艺术的伟大。但这个场景格外凸显葛莉叶的凝视，不如说，维米尔和夫人水乳交融的画面根本上就是在葛莉叶的凝视中完成的。根据帕特里克·福瑞(Patrick Faure)的描述，"凝视被认为是一种统治力量和控制力量，一种认知和能力。拥有它，并不只是简单地拥有看的能力——它是主体对自身和他者合法化的一部分。凝视即存在"①。葛莉叶此刻正是借助看的动作完成自身主体性的确立。尤其是考虑到维米尔之前很多作品的模特都是由他夫人担任，这个场景中的凝视更容易创造出一种重大的意识形态效果。换句话，这不是女仆替代女主人，不是情人替代原配，不是谁才是艺术家真正的缪斯的问题，而是一种阶层的僭越和挑战。女仆葛莉叶想要她自身的合法性。

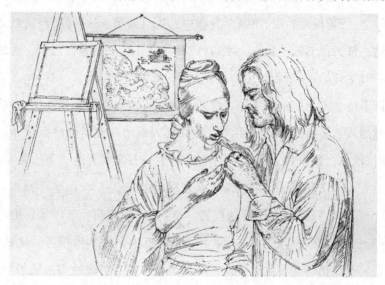

电影《戴珍珠耳环的少女》 导演：彼得·韦伯(2003) 手绘插图/张斌宁

笔者知道难免有人会认为以上观点有过度解释之嫌，那么导演接下来的安排可能会让所有人闭嘴。葛莉叶做出了一个或许连她自己都不敢相信的举动：

① 克里斯蒂安·麦茨，吉尔·德勒兹，等.凝视的快感：电影文本的精神分析[M].吴琼，编.北京：中国人民大学出版社，2005：93.

她挪开了那把具有象征意义的椅子。她把它从原地拖开。她在那幅作品前良久思忖，她一定是告诉自己，只有她才应该是坐在那里的那个人。也正是在这一刻，沿墙角一字排开的那些瓷器显露了出来。再一次地，维米尔与曾经有过画师经历的葛莉叶的父亲重合了。那些瓷器不仅是日常贸易活动的痕迹，也是诉说葛莉叶艺术血缘的证据所在。正如雅克·拉康（Jacques Lacan，1901—1981）所言，"凝视的妒羡"开始在这里发酵了。"凝视妒羡不仅是妒忌或羡慕，而是主体在被观看的他者那里实现其整一性。"①我们不难理解，当葛莉叶搬开那把椅子，重新注视画面上女主角身旁空空的位置时，何以露出那般暧昧难辨的微笑。我也请大家不要忘了她此时此刻的姿态——像画中人那样，葛莉叶一手掀开窗帘歪头看着窗外的方向，陶醉在自身主体性的短暂重叠中。因此，当维米尔不动声色地质问她"为什么搬走椅子"时，她肯定而坚毅地回答，因为"她被陷住了"。她，葛莉叶，一个只配干杂活的女仆，意识到自身被陷在了社会所规定的低劣的位置上。

不仅如此，如果从剪辑的角度而言，这些蕴含的意味将会更加明确。众所周知，电影影像之所以能产生俘获观众的情绪效果，几乎全在于由剪辑而生成的那些影像流：在精心配制的秩序中，一个接一个的画面重重叠加，顺势推导出一个不容置疑的结论。在这场戏中，起先就是葛莉叶的凝视，她视点中的维米尔夫妇、葛莉叶与她的情人，葛莉叶重回画室搬开椅子，葛莉叶坦陈"自己"被陷住了。笔者想说，这种剪辑逻辑如果不是在诉说有关凝视和妒羡，那它还能有什么解读？还会有比这更鲜明的意识形态效果吗？但导演的厉害之处就在于，他能将这些细节以完全不引人注目的方式埋藏其中。这也是电影建构文化认同的最可怕的地方之一。

① 克里斯蒂安·麦茨，吉尔·德勒兹，等.凝视的快感：电影文本的精神分析［M］.吴琼，编.北京：中国人民大学出版社，2005：97.

三、宗教博弈：信仰的双重底色

宗教暗示在这部影片中几乎无所不在。葛莉叶的母亲在与女儿送别时说的这句话："别受他们天主教的影响，如果他们祷告时你不得不待在一旁的话，尽力不要去听。"如果对其时荷兰宗教文化不明就里的话，那么观众可能会有点迷惑。事实上，由于初期市场经济已呈星星燎原之态，当时信仰天主教的南方各省和信仰新教的北方地区的宗教文化差异已经没有那么大的差距，不管是坚持君权神授的天主教还是试图跨越权威直接想与上帝沟通的新教教徒，他们都无法对欣欣向荣的市场经济说不。葛莉叶母亲的叮嘱与其说是为了教导女儿信仰的纯粹性，不如说是徒劳地否认新教威权岌岌可危的处境。当葛莉叶在自己的斗室内忐忑面对耶稣的凝视和衣而卧时，唯一能给她提供精神支撑的就只有眼前这幅耶稣画像了。正像那句古老谚语所言：当你膝盖着地的一霎那，信仰就已经产生了。这幅画像已经先入为主地代替了维米尔本人宣誓了他对这位新来的女仆的权力。

其实，细心的观众不难发现，关于看与被看这种权利，导演已经埋下了伏笔。早在葛莉叶跟父亲告别的时候，目盲的父亲就抖抖索索拿出一幅他早年间画的瓷砖画赠予女儿。我们不禁恍然大悟，原来葛莉叶在画室中对维米尔的臣服，早就内含了一种父权的让渡和移交。这就有了如下细节。当葛莉叶在画室中悉心擦拭那具木质模特时，不经意间地一抬头，我们和她同时看见了镜框内自己的镜像。这是多么令人心动的一瞬！如果说拉康认为婴儿在镜子前看到自身的瞬间就是自身主体性的确立的话，那么同样可以认为，葛莉叶此时此刻无疑就正在经历那关键的一瞬。对她来说，这不仅是个人主体性的确立，更重要的是，这是一种身份的替代和互换，那个背对着观众的木质模特就是她的原型。那个镜框一如维米尔的画框那样，正是主体性的界域。换言之，只有进入那个框定的区域，进入被描绘的视野，进入被媒介化的转换中，女仆葛莉叶的生命才算真正发生意义。从视听语言的角度看，这也是一个用艺术取代宗教的微

妙转换。正如弗洛伊德认为的那样，如果说宗教是一种"精神鸦片"，是一种彻头彻尾的虚假的意识形态，那么此处的转换无疑就是他所谓的"幻觉的未来"，即某种"真实意识"。① 宗教高压下的女仆，终日只能围着厨房操作间转圈，而一旦进入"幻觉的未来"，女仆则摇身一变成为艺术璀璨的题材。在面面相觑的凝视中，葛莉叶第一次发现了自己。

如果有人对此判断尚有存疑的话，我们不妨看看米歇尔·福柯对维拉斯凯兹（Velázquez，1599—1660）《宫娥图》（*The Maids of Honor*，1656）的解读。在福柯看来，维拉斯凯兹这幅画探讨了艺术创作中隐蔽的和公开的视线问题，他这样说道："这幅画的意义恰恰在于它说明了视觉再现中的不确定性，因此不能把形象和绘画等视觉再现看作'世界的窗口'，也不能将其看作对事物客观秩序的视觉证实。"② 诚然，镜中的葛莉叶与自身对视，这当然不是事物的客观秩序。这里所谓的秩序，实则是隐匿的影像权力。当葛莉叶抬头看向镜中的自己时，他实际上是在看向观众。观众望向镜中的葛莉叶时，实则进入了一种焦虑的情绪状态：我们分明是看着葛莉叶，却又像是看着自己，主体身份的不确定性让这一瞬间的角色认同充满了歧义。其中最大的问题就在于那个镜框，正是它为我们预演了葛莉叶的新身份。而我们的焦虑就在银幕景框和银幕内的镜框之间犹疑摇摆。如果克里斯蒂安·麦茨的说法是对的，电影观众的认同实质上是一种自我认同，"观众认同的是他自身，他是将自身作为一种纯粹的知觉行为……一种感觉的可能性条件来认同的。因此，也就是将自身作为一种总是先于每一个'实存'的超验的主体性来加以认同的"③。那么，此处的我们，是否就是超越实体观众的超验性存在，譬如画家维米尔呢。笔者认为，这毫无疑问是一个命名和指认的时刻。导演给了观众以画家的特权，让我们有机会从画家的视点出发去打量这位新来的女仆葛莉叶，让她在真正成为画家的模特之前，就已经与

① 季广茂.意识形态[M].桂林：广西师范大学出版社，2005：52.
② 陈永国.视觉文化研究读本[M].北京：北京大学出版社，2009：233-245.
③ 克里斯蒂安·麦茨，吉尔·德勒兹，等.凝视的快感：电影文本的精神分析[M].吴琼，编.北京：中国人民大学出版社，2005：75-76.

那些我们耳熟能详的维米尔的杰作建立联系。这正是利用影像手段建构文化认同的最隐秘而关键的一步。

经过了足够的铺垫之后，艺术家的肉身终于出场。不出意料地，在一个粗暴地掀开幕帘的反打镜头之后，葛莉叶终于真正成了一幅画中人——在由门框形成的正方形中，她倚门而立，低头望着脚下，昏黄的逆光和脏兮兮的酱油色调几乎要将她的身子吞噬进黑暗当中，只留下脸部姣好的轮廓和手的形状与背景处的那一抹亮光呼应。这次不再有镜子，当然也不再是镜像，在画家的眼里，这次是活生生的葛莉叶。还有哪个构图能够这样说明葛莉叶的主体性的确立？所谓"幻觉的未来"正在变成实实在在的真正意识。

仪式般的场景终于到来。他刺穿了她——在她的允诺下，他用烧红的细针给她打了一只耳孔。不仅如此，在画家岳母塞廷夫人的默许下，她带上了对维米尔夫人而言意味深长的珍珠耳环。导演用了常规的，但效果出众的手段。在慢慢推上的镜头中，除了特写中的与未来我们耳熟能详的那幅作品一模一样的女仆，周遭一片漆黑。通过这种手段，导演将葛莉叶从现实剥离出来，她同时成为银幕上和作品中的永恒符号。一幅作品，一幅给凡·路易文定制的肖像勾连出的是 17 世纪下半叶荷兰社会的阶层博弈。正如赞助人所说的那样："我能拥有她吗？"他指的不仅是画中人，还有那个卑微的女仆。这也是为什么维米尔夫人会歇斯底里、大失所望的原因所在。经由一对珍珠耳环及其他所代表的身份权力，所谓中产阶级女性失去了她们本来就不甚稳固的家庭地位。关键的是，正如凡·路易文在片末对着作品沉思那样，上流阶层和知识阶层已经把他们的目光聚焦到了以往他们所忽视的阶层身上。这种文化精神的迁移，呼应的恰好是以代尔夫特为首的荷兰商业贸易经济的发生。

大家可能已经注意到了，迄今为止，我们还未谈到维米尔作品最神秘的特质之一——电影感。在纪录片《蒂姆的维米尔》(*Tim's Vermeer*，特勒，2013，美国)中，好奇的蒂姆有感于"他是怎么做到这一切的？"然后不惜生命成本，花费213 天搭建了"一间朝北的屋子"，接着再花费 130 天时间实际"临摹"了一幅维

米尔的作品，整个项目共计运行 1825 天，只是为了证明在荷兰艺术的黄金时代，艺术与科技是合二为一、相辅相成的。这与卜正民的揣测不谋而合。概略起来，这些专业艺术圈之外的人常常能够给我们提供令人振聋发聩的视点。他们介入研究的方式也很令人信服，区别于就画论画式的夸夸其谈，他们相信科技的力量。正是因为通过 X 光线透视，人们才发现维米尔作品的画布下面并没有通常应该有的打底稿所用的线条。就像大卫·霍克尼发现的维米尔作品独属的"光学特性"那样，菲利普·斯塔德曼（Philip Steadman）也精准地指出了维米尔的秘密所在，那就是他"使用的并非盒式暗箱而是隔间式暗箱，他完全身处这个装置中"①。值得注意的是，以上这些细节都在导演所做的功课之内。虽然影片并未直接给出一个隔间式暗箱的设计，但他已经充分利用视听语言将那间画室表征为一个宗教场所般的存在。它是一个禁地，是一个酝酿神秘的所在。那里的光线深沉耀眼，一如原作本身的气氛。

正如马特兰（Martland）说的那样："艺术也在做着和宗教差不多的事情。"经由维米尔的这座画室/教堂，女仆葛莉叶重新寻回了她的信仰，她的主体性和她的女性身份。我们不会忘了那个特写镜头，当她嘴巴微微张开，却又发不出一丝声响的时候，我们已经将所有的情感灌注进了这个 17 世纪代尔夫特女仆的眼中。四目交汇之处，在默然的双重凝视中，文化认同已然生根。因为它讲述的故事，事关每一位观众，无论你在哪里，什么民族，恪守什么文化，它其实都是一个唤醒自我的故事。在她那双闪亮的眸子中，所有人的身影憧憧跃动。

第二节　沙漠"恶之花"：《弗里达》中的生命意志与异域热情

在所有的艺术家传记电影中，像《戴珍珠耳环的少女》那样，通过铺陈与模

① 菲利普·斯塔德曼.维米尔的暗箱：揭示杰作背后的真相［M］.徐辛未，译.杭州：浙江人民美术出版社,2019：140.

特的关系以虚写实凸显传主本人的可谓少之又少。在多数情况下，导演都会将宝贵的影像资源放在传主身上。但正像好莱坞传统叙事法则规定的那样，为了强化主角的奋斗历程，创作者总会给传主身边设计一些障碍性的对手。这种所谓的对手在功能上通常也都比较单一，角色塑造也趋于扁平化，他们存在的所有价值只在于反向肯定主角的努力。就艺术家传记电影而言，这些对手通常会是他们的同行，譬如梵高和高更、毕加索和莫迪里阿尼、米开朗基罗和教皇等，而《弗里达》（*Frida*，朱丽·泰莫，2002，美国/墨西哥/加拿大）的出彩之处在于，她的对手，她的"反派角色"迭戈·里维拉（Diego Rivera，1886—1957）不仅是她绘画上的对手，同时也是她的老师、她的丈夫和情人。这无形中就已经将传主弗里达·卡罗置于了多重社会语境，潜在地为影片储备了可以随时爆发的能量与热情。

一、换个视角：让女性主义先歇一歇

想来有些沮丧，人类的惯性思维实在是根深蒂固。无论是在电影研究领域，还是艺术史领域，又或者文化研究和视觉文化范畴，只要涉及弗里达·卡罗这位伟大的艺术家，很少有人不从女性主义去谈她。似乎除了"女性主义"这副眼镜，我们就不知道该怎么去谈论这位艺术家。似乎比起她的艺术成就本身，她的身份、她的私生活和她的个人传奇更值得被大书特书。在笔者看来，对于占据 20 世纪第一位作品进入卢浮宫的墨西哥艺术家这一殊荣的弗里达来说，这算是不大不小的讽刺。

诚然，《弗里达》这样的作品有着很多女性主义的特质。首先，它的导演朱丽·泰莫（Julie Taymor）同为女性，尤其是考虑到她最新的作品《我的行进人生》（*The Glorias*，朱丽·泰莫，2020，美国）将关注点放在斯泰纳姆（Gloria Steinem）如何从一名普通记者化身为女权运动先驱的故事可以说明这一点。此外，传主本人不屈不挠的生命历程给人印象深刻，她个人在艺术史上的遭遇也颇多不公，正如泰特美术馆前媒体主管威尔·贡培兹（Will Gompertz）描述的那

样："然而，直到 1990 年，弗里达·卡罗——这位在有生之年已享誉全球的艺术家——在《简明牛津艺术与艺术家词典》里依然没有相应的词条。只是在介绍迭戈·里维拉生平的最后一句话里，她才被提了一下。"①贡培兹临了还不忘展现一下他的幽默："我想，她会问候编辑的祖宗八代的。"其实，何止如此，在罗丝玛丽·兰伯特（Rosemary Lambert）的《20 世纪艺术》中，同样没有弗里达·卡罗的名字。当提到超现实主义运动时，她先后尽述了跨度达 400 年之久的希罗尼穆斯·博斯和勒内·马格里特（René François Ghislain Magritte,1898—1967），以及后来的萨尔瓦多·达利（Salvador Dali,1904—1989）和马克斯·恩斯特（Max Ernst,1891—1976），但唯独没有提到超现实主义理论大家安德烈·布雷东念兹在兹的弗里达。毫无疑问，这些史实都为女性主义视角提供了批判素材。不过，正像笔者在谈到中国第四代女性导演时所说的那样，女性主义虽然是一个不错的视角，但"它所揭示的东西和遮蔽的一样多"②。因此，我们迫切需要找到一些新的视点。最后，正如朱丽·泰莫在影片中呈现的那样，当弗里达（萨尔玛·海耶克饰）一大家人正要完成一幅全家福时，让母亲颇感难堪的弗里达却身着一套男装姗姗来迟。历史上确有其事吗？我们不得而知。但导演如此安排这个桥段确实已经足以证明她的女性主义取向，但这仍不能阻断笔者想要另辟蹊径的决心。

　　理由很简单，在笔者看来，正像戴米安·萨顿（Damian Sutton）描述的那样："艺术的身份是由艺术品所处的特定的时空、艺术创作人或环境的特定历史共同赋予的。因此，艺术品是由超越了单一的艺术家甚至单一的历史轨迹的、更大的力量所建构的，我们需要一种理解方式以解释这种更大的汇聚力量。"③所以，与其将目光锁定在艺术家的女性身份上，不如将其扩展到滋养所谓的女性身份的整体社会历史语境中来得实在。欣慰的是，影片在这一方面也确实下了

① 威尔·贡培兹.现代艺术 150 年[M].王烁,王同乐,译.王桂林:广西师范大学出版社,2017:326.
② 张斌宁.性别之外　专注聆听:回望第四代女性导演群体[J].当代电影,2019(7):10-17.
③ 戴米安·萨顿,大卫·马丁-琼斯.德勒兹眼中的艺术[M].林何,译.重庆:重庆大学出版社,2016:111.

不少功夫，跟随着弗里达的生命历程，影片全方位地为观众展现了 20 世纪 20 年代至 50 年代的墨西哥风貌，包括弗里达与托洛茨基（Лев Дави дович Тро цкий，1879—1940）的那段轶事。

毫无疑问，其中最引人注目的当数对弗里达车祸的表现。断了不知道多少根肋骨都不重要，重要的是那个彻底给了弗里达重生机会的致命一击——一根铁棍从旁边直接穿过她的阴道，这无疑是一个象征意义的时刻。联系到她身着男装的自我认同，这次意外无形中已经完成了她的女性仪式，接下来她要做的无非成就一个真正的自己、一个独立的个体，就像她瘫在床上，用笔在石膏护体上画的蝴蝶那样，当护具剪开的时候，就是她破茧成蝶的时刻。这也是为什么影片用了大量细节来描述她的重生而非刻意强调她的女性基质。在镜头中，我们看到弗里达从重重护具中被解放出来，如果这还不是意味着一个人的重生的话，那么恐怕所有的视听语言都要失效了吧。再如，当她要给父母展示一个奇迹时，特写镜头从她的双脚开始向上摇起，我们看着弗里达艰难地迈出第一步、第二步、第三步，然后振臂高呼，叙事层面上的第一个转折已然完成。想想《地心引力》（Gravity，阿方索·卡隆，2013，美国/英国）片末，当瑞安·斯通博士（桑德拉·布洛克饰）重归地球、踏上大地的时候，导演阿方索·卡隆（Alfonso Cuarón）用了什么样的视听语言？先是一个白垩纪的生物倏忽穿过，继而一双大脚踩进镜头，一个半蹲的身体，然后疾步起身消失在景深中。短短的一连串剪辑，叙事上的效果却是人类的重新诞生。所以，我们没有理由忽视朱丽·泰莫导演安排的这个细节。简言之，车祸之后，一个新的弗里达已然诞生。

再者，在弗里达的社会关系中，无论是对父母、她那个羸弱的小男友托洛茨基，还是日后跟她纠缠一生的灵魂伴侣迭戈·里维拉（阿尔弗雷德·莫里纳饰），她都是实际上的权力指令者。弗里达似乎天生具备蔑视一切权威的性格特质。车祸后她第一次去找里维拉请教时，是她而非他以不容置疑的口吻要求后者下楼看画，而一向桀骜不驯的里维拉顺从了，原因皆在于她指称他的那个外号"肥猪"让他意识到了这个年轻女孩身上的能量。而且，有感于里维拉风流

成性的传说，她一上来就开门见山地对前者说："我不是来跟你打情骂俏的，我需要你直截了当地给我意见。"很显然，从一开始，弗里达就没有将自身定位成一个里维拉的无脑粉丝，她在内心清楚地知道他们需要平等。事实上，镜头也泄露了这样的秘密。在他们交谈的对话场景中，一个中景侧面逆光镜头给了这两个人以同样的构图对待。在里维拉的自传中，他也回忆了这一幕，"她有一种不同寻常的高贵，而且很自信，眼睛里散发着一种奇怪的火焰"①。接下来的细节则更加明确，当完成一天工作的里维拉快步走下楼梯时，是地上的一幅画将他拉了回来。这幅名叫《穿着红色天鹅绒礼服的自画像》(*Self-portrait in a Velvet Dress*,1926)的内容不是别的，正是弗里达本人。一个神情坚毅略有忧郁的中景肖像，画的右上角是她确认自身的手写体签名：弗里达。

这是一个艺术家的自我告白，无关性别。另外，关于弗里达的女性标签，更多的也是时代潮流使然，其中既有1966年那部低成本纪录片《弗里达·卡罗的生与死，对话卡伦和大卫·克罗米》的推波助澜，也有流行巨星麦当娜·西科尼(Madonna Ciccone)收藏弗里达的两幅作品为标志，后者更是加快了弗里达声望的国际化。

二、僭越性别：主体性的挣扎

笔者之所以反复强调这部影片的非女性主义特质，实在是因为导演在重建弗里达主体性的过程中所展露出来的细节太过强大——强大到她自己可能都会以为那些男扮女装是为了撇清主角与女性身份的关系。但正像很多小说家谈到他们的主人公时所说的那样：当我继续写下去的时候，到了某个阶段，笔下的角色开始发出自己的声音，开始主导自己的行动，将我带向一个全新的方向。这种创造性直觉在这部影片中也处处可见，它们诉说的，无非是一个真正个体的成长。弗里达从那具残破的身体框架中挣扎而出的，不仅是她作为女性的身

① 苏珊娜·巴贝扎特.弗里达·卡罗：用苦难浇灌的墨西哥玫瑰[M].朱一凡,阮静雯,李梦幻,译.桂林：广西师范大学出版社,2020:39.

体和意识,更是她作为独立个体的主体性意识。这一点在她和里维拉的关系中无比清晰地呈现了出来。

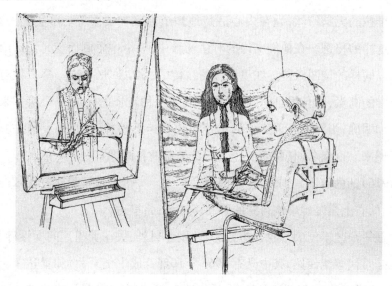

电影《弗里达》 导演:朱丽·泰莫(2002) 手绘插图/张斌宁

　　影片是这样处理的。当里维拉第一次登门拜访弗里达时,画面先给了一个弗里达的侧面特写,我们看到她一手捧着书本,一手夹着香烟,在一个激情的音乐变调的提示下,她吐出的烟雾跳跃着向上升腾而起。这是一个专注的时刻,是一个要唤起观众认同的时刻。画面中的她沉醉在阅读的氛围中心无旁骛,那些轻盈虚幻的烟雾恰好像是在为她伴舞。关键是周遭的背景一片黑暗,长焦镜头对空间的压缩将这一刻凝固为一个定格。换句话说,时间和空间的历史意识不复存在。这是一个从叙事中抽离出来的瞬间,影像所有的目的全在于在观众心中留下无与伦比的震撼情绪。因为我们发觉,就视听语言惯例和视听符号的运作机制来讲,这是一个经典的体现男性迷人魅力的时刻。想想看,电影史有多少这样的经典时刻是分配给那些主角的。不仅如此,这样的经典造型往往还会延伸到海报和其他相关物料上来。通过视觉重复,电影用它既定的修辞把这一套符号固化在了男性主角的身上。但此刻,他却分明是被一位女性所主导。

　　如果这还不能说明什么,那么接下来的画面无疑会更加有力地确证笔者的

推测。在同一个画面中，随着门栓的一记响声，镜头略略向左偏移，一个流畅的变焦，景深处我们看见里维拉站在了门口。不对，是被困在了一个四周漆黑的方形亮光区域。此时的意境妙不可言，在门框所形成的大反差高光区域内，原本嚣张的里维拉怯生生的像个犯错的小学生那样手足无措，逆光不仅削弱了他本来庞大的身躯身形，还在视觉上减轻了他的体量感，让他看上去像一个可以被随意左右的猎物那样无助可怜。这里最微妙的地方还在于，通过一个镜像般的画面设计，导演将所有观众安置在了一个里维拉式的尴尬位置，仿佛我们就是那个无助的角色，等待着弗里达的审视。事实上，在接下来的反打镜头中，我们确实看到了弗里达强有力转过头来的动作和特写中她坚毅果敢的表情。

笔者必须指出，这个镜头意义非凡。在一般的影像惯例中，观众通常会毫不费力地完成角色认同，继而肆无忌惮地开始他们的公开窥视旅程。譬如"007"系列电影的套路，先是一个英雄目视前方的特写，继而一个反打主观镜头，观众得以通过他的视点凝视从海滩向他款款而来的三点式美女。这种视觉机制的设计，一方面，很清晰地界定了观众认同的角色，即男主角；另一方面，又借助视点让渡减轻了观众窥视美女的道德内疚感。这也是一般剧情片最常用的模式。但在《弗里达》的这个片段中，观众却在认同过程中产生了身份错乱：我究竟该认同谁？弗里达还是里维拉？看上去我们毫无疑问应该认同弗里达，因为影片通过特写给了她无与伦比的慑服力，其迷离之情无异于典型的恋物效应。正如劳拉·穆尔维所说："银幕上的女人形象获得特别大的饱和度，同样是由于某种同源结构。正因为精巧的、非常做作的、精心打扮的、经过化妆的外表将电影明星的'外貌'包裹，所以她的外貌为电影提供虚饰的厚颜，使迷恋的目光移离产生细节。这脆弱的外壳分享恋物自身的幻想空间，掩盖创伤所在，用美丽覆盖匮乏。"[1]是的，当我们全情灌注于弗里达专注的魅力时，却被她身后打开的门所阻断，里维拉出现在了那里。而且，他以镜像的方式将观众完全对应

① 劳拉·穆尔维.恋物与好奇[M].钟仁，译.上海：上海人民出版社，2007：21.

于那个尴尬位置。一瞬间，我们似乎又成了那个无助的猎物。尤其是弗里达迅疾转身而来的面庞，更加重了我们的焦虑。就在一秒钟前，我们还依附于她的宁静氛围中，后一秒，却又似乎被她粗暴地甩出来，手足无措。笔者认为，如果导演的意图很坚定的话，那么她至少应该着意于这个层面，即身份交错给人心理带来的巨大失落。身为女性导演，她或许比谁都清楚，这种身份的撕裂在一个男权社会语境中会给个体认同带来什么创伤。就像穆尔维上面提到的，我们最终或许只能借助这"脆弱的外壳分享恋物自身的幻想空间，掩盖创伤所在，用美丽覆盖匮乏"。也正是在这个意义上，笔者相信导演已经让我们以切肤之痛的方式感同身受到性别"天然的"不平等，以及弗里达将为之挣扎的究竟是女性身份还是她要从根本上僭越性别的藩篱。

之后，去摄影师蒂娜·莫多蒂家共赴晚宴的那场戏更加确信了我的看法，即导演一直让弗里达按照男性的意愿和方式去证明自己。很显然，她要赢得的不仅是男性，还包括女性，她要将自己的个体认同凌驾于自己的生理性别之上。在这段戏中，里维拉与其他人因不同的艺术观点和政治观点而激烈争执，为了平息纷争，女主人蒂娜扬言谁能一口闷下更多的烈酒，谁就能拥有和她共舞的机会。两位男性依次饮酒，难分伯仲，这时弗里达一把抓起酒瓶一饮而尽，在观众起哄的掌声中，将女主人拖入舞池。在激情四射的拉丁舞曲伴奏下，弗里达与女主人如樵夫担柴，一争一让，裙袂飞扬之间，其咄咄逼人的男性气质跃然而出，将男性的粗糙狂躁和女性的内敛沉稳熔于一炉，予人印象格外深刻。事实上，被打动的不仅是观众，银幕上，里维拉也不禁沉醉于眼前的一切。毫无疑问，对这位一生风流成性的艺术家来说，处于两性之间某种暧昧状态的性意象更具挑战性。像弗里达的传记作家描述的那样，当弗里达的父亲圭勒莫·卡罗警告行将结婚的里维拉，你要相处的对象"是个隐藏的魔鬼"时，她这样写道："显然，后面这句话更激发了迭戈对弗里达的兴趣。"①在影片中，这也正是里维

① 苏珊娜·巴贝扎特.弗里达·卡罗：用苦难浇灌的墨西哥玫瑰[M].朱一凡，阮静雯，李梦幻，译.桂林：广西师范大学出版社，2020：63.

拉真正倾心弗里达的关键时刻。还有一个细节也加深了这一幕的戏剧意味。即当弗里达搂着蒂娜跳舞时，借着旋转的机会，弗里达从围观的一个女人那里拿走了她正叼在嘴里的香烟，抽完一口后旋即再插回女人嘴里——带着骨子里的桀骜不驯。这个可怜的女人不是别人，正是里维拉的前妻卢佩·马琳。关于香烟在这里的性意味，笔者已经不想再多说了。

随后镜头一转，激昂的音乐将观众从声色欲望带回到革命激情中来。我们看到里维拉在为墨西哥城教育部创作壁画《分发武器》（1928）的过程中，将弗里达画进了构图中最显著的位置。用苏珊娜·巴贝扎特（Suzanne Barbezat）的话来说，区别于里维拉一贯喜欢将女性描绘成性投射的对象，这一次他"把弗里达描绘成了社会变革的积极参与者"①。事实如此，画面中，手握刺刀和步枪的弗里达完全一副革命斗士的形象，以模特的姿态伫立在里维拉身旁，与画面中的自己呼应。而里维拉笔迹所至，一个新的弗里达亦呼之欲出。笔者想说，通过这种同构设计，导演不仅完成了弗里达的主体构建，还深刻地诠释了她与里维拉的关系。他们不是一般的艺术家和模特、男人和女人的关系，而是一个互相成就对方的奇异组合。她是他的缪斯，他是她的灵魂伴侣；他是她的导师，她是他的创造者。但最终，他们是不可分割的一个整体，必须仰仗对方的性质来确认自身。

在影片中，这也是第一次，弗里达与20世纪墨西哥历史上最伟大的艺术家里维拉共同创造和见证历史。通过影像，他们的身影被一起镶嵌进身后的壁画中，从而成就未来的一段传奇。

三、民族性、文化政治与喷薄而出的生命意志

一反通俗的男女剧情套路，没有卿卿我我和花前月下，导演直接将这对传奇情侣设计为革命伴侣，让他们一起冲在了1929年墨西哥城五一游行队列的最前面。事实上，在弗里达成长的岁月里，墨西哥政坛还算相对稳定。今天看

① 苏珊娜·巴贝扎特.弗里达·卡罗：用苦难浇灌的墨西哥玫瑰[M].朱一凡，阮静雯，李梦幻，译.桂林：广西师范大学出版社，2020：59.

来,这对情侣对政治的热情和理解,与其说是关心墨西哥的未来,还不如说他们是在某种炙热的民族性上开出的两朵奇葩。之所以这样说并非毫无理由,也没有任何的不敬,主要是因为以当时的文化情形来看,革命、反抗、流亡等词在这群波西米亚艺术家群体中相当时髦。换句话说,对政治的追随和热捧在某种程度上是一种时尚,是一种顺应时代潮流的、引人关注的方式,艺术在其中是一个不可多得的磨合剂。就像聚会中他们的一位朋友对里维拉所说的那样:"有钱人没品位,他们是花钱买品位。他们不是欣赏你,而是用你减轻罪恶感。你被利用,还虚荣得看不出来。"在一个大家都心照不宣的圈层内,弗里达在里维拉的助推下渐渐走上前台,成了耀眼的明星。

因此,如何处理这对旗鼓相当的对手之间的情感,确实是一件比较棘手的事情。里维拉不仅强势,而且有些无赖。弗里达同样强势,想死死攥住她想要的东西,同时也深知这种愿望的不可能。所以导演做了这样的安排,在一次文艺积极分子的聚会之后,头戴鸭舌帽、身着红色衬衣、打着红色领带、穿着宽筒长裤的弗里达对里维拉直言:"你不要以为你罩着我,就可以把我带上你的床。"后者的还击也绝不示弱。里维拉说道:"我们就此郑重发誓,只做朋友……永远的同志、同行和朋友。"话音将落,在又一个中景侧面镜头中,弗里达一把揽住里维拉并探身凑将上去,像强行盖戳那样,给里维拉送上了自己的热吻。在这里,性别权力再一次颠倒。是她而非他,行使了通常由男性来完成的攻击性动作。针对这一行为,按照后现代的观点,"它既考虑行为主体所产生的权力体系,又考虑作为表演的在这些结构被赋权的行为主体自身。这种颠覆的产生与其说是通过自由的、可分离的决定,或者通过实现其潜在形式的自然生命而产生的,不如说是通过身体在指义行动(signifing acts)中的表演(performance)产生的。在这些行动中,我们并不总是知道我们在做什么,因为行为的意义超出了我们的理解,而只有在反思所做的事之后才能懂得它的意义"①。很显然,这一刻正

① 苏珊·弗兰克·帕森斯.性别伦理学[M].史军,译.北京:北京大学出版社,2009:112.

是典型的"指义行动"——弗里达做了她试图去压抑的行动。也就是说，她虽不想承认她想要做的，但又遏制不住自己的本能，所以她先否认，然后去做。其潜台词是，她早已做好准备，但不能陷在性别权力的窠臼中。现在我们能明白她的那身装扮了吧，那套服装的形式和它的色彩之间的矛盾，导演早已通过这些细节给了我们足够的暗示。

但是，仅有这些还不足以证明这对神仙眷侣的独特。毫无意外地，导演调用了墨西哥火一般的音乐和色彩。我们应该还没忘记影片开篇时的那座蓝房子吧！饱满纯粹的钴蓝色和羽毛艳丽的动物，时时刻刻都在诉说着主人的欲望和对欲望的不满足。至于人物的服装，婚礼上弗里达大红大绿的配色更是像跳跃的火焰那样，既令人不适，又让人战栗不已。纵观全片，弗里达服装色彩秩序基本上完全按照墨西哥民族传统色彩来组织，导演相信，事实上，里维拉也相信，墨西哥文化是两人唯一无法割舍的纽带。通过那些视觉上极具挑战性的服装的款式和色彩，导演为我们呈现了一个与周遭环境泾渭分明的弗里达。她的叛逆性来自于此，她的破坏力也源于此。在酒吧大战那一场戏里，导演甚至让墨西哥民族性与政治立场纠缠在一起，原本为了引起里维拉嫉妒的弗里达，却身着典型的墨西哥民族风坎肩义无反顾地加入捍卫资产阶级趣味和墨西哥历史的大混战中。

正如罗曼·罗兰（Romain Rolland）回答斯蒂芬·茨威格（Stefan Zweig）时所说的那样，"艺术能使我们每一个人得到满足，但它对现实却无济于事"①。弗里达和里维拉的美国之行，一方面，让他们受尽鲜花掌声之宠；另一方面，也让他们不得不面对冰冷的现实。先是孩子的流产加重了弗里达另一个自我的疯长，就像她自述的那样："我被生活谋杀了。"同时，里维拉也面临着洛克菲勒集团迫于媒体的压力，美国人难以接受列宁被画进壁画，他们索性提前终止协议。笔者想说的是，一个意识形态上的纠纷被导演用所谓艺术上的不妥协巧妙置

① 斯蒂芬·茨威格.昨日的世界：一个欧洲人的回忆［M］.舒昌善,孙龙生,刘春华,等译.桂林：广西师范大学出版社,2004：167.

换。不得不说，这是一个十分取巧的手段。毕竟，用政治符号来为艺术纯粹性加权，几乎是一个通用的取胜法则。似乎大家都意识不到就连艺术本身也蕴藏着强烈的意识形态属性。

更坏的事情接踵而来。当弗里达发现里维拉与自己的妹妹克里斯蒂娜有染时，这成了压垮她的最后一根稻草。就像她隔窗诅咒里维拉那样："我这辈子有两次灾难，一次是车祸，一次是遇见你。你是更严重的那个。"所以，主体性再次抬头，导演不仅褪去了场景内所有的色彩，还让弗里达重新穿上了灰色的男装，并且让镜头倾斜，呈放射状的地板和穿过窗户的光线加剧了这种不稳定感，一夜间，弗里达的生活彻底颠倒了。面对画架上本应是画布的镜子，她拿起剪刀为自己重新打造了一个形象。我尤其喜欢这段蒙太奇处理。镜子在电影中的意象和作用无须多言，所以当她铰头发的镜像随着镜头向左平摇之后，沿墙而立的一幅大画赫然出现。画面中的艺术家手持剪刀，望向画外，脚边散落了一地的头发。这又是一个认同的错位，是在一个连续的镜头内完成的视点让渡。起先是我们跟艺术家一起分享镜中人的形象，继而镜头后拉，我们得以同时看到银幕景框内的艺术家本人、她的镜像及她的自画像。视点的错位正是出现在这里，一瞬间，我们无法与画中的任何一个形象认同。然后，在画外撕心裂肺的歌声中，弗里达起身走出画外，留下观众兀自对着一个主体缺失的对象。不得不说，这实在是一个演绎主体精神分裂的绝佳构思，也让观众对弗里达艺术与自身创伤的关系有了深入骨髓的理解，从另一个层面强化了墨西哥民族性的坚韧与奇幻。

或许接待里昂·托洛茨基这件事成就了弗里达传奇的最后一片羽毛，尤其是她与托洛茨基的私情再次将政治、艺术和墨西哥炙热的民族性勾连在了一起。这段时期内，已经许久没有出现的大红色服装再次出现，一瘸一拐的弗里达与托洛茨基携手爬上高台的画面完美地将政治与艺术化身为某种图腾，将艺术求索中的危险性给予戏剧性的夸张与演绎，完成了弗里达传奇艺术人生的最后一块拼图。这个时时刻刻不忘构建自身主体性的女性，正如苏珊娜·巴贝扎

特总结的那样，"弗里达近三分之一的作品都是自画像，她借鉴宗教、前西班牙时期的作品、流行艺术的形式以及丰富的象征意义，一次次地描绘自己，使自己化身为世俗圣人。她在自己的生活周围编织出一个神话，并将自己置身于符号和图腾之中"①。影片中，导演赋予了生命晚期的弗里达以最绚丽的色彩，墨西哥民族风格的服装更加大胆张扬，她与里维拉的关系也愈加超脱："你是我的同志、同行和朋友，却唯独没有真正成为我的丈夫。"

在弗里达寻找自身主体性的旅程中，导演将源自身体的苦难修辞、墨西哥民族特有的热情和坚毅、她对政治的不成熟和耽于幻想，以及她与里维拉的分分合合，经由热烈铺张的色彩和激动人心的旋律熔于一炉。其中，爱情似乎是主线，但实则上却是弗里达反复证明自身行动力和僭越性别规则的借口而已。行将落幕之际，一身金属框架的弗里达面对镜子依然不屈不挠建构自身的自画像实在令人动容，无异于一个弱女子试图在她可操控的世界中重构自身的徒劳努力，完美契合了电影这种媒介天生擅长的煽情需要。

客观说，《弗里达》中充满了一厢情愿的美化与杜撰、滥俗的桥段和不慎连贯的叙事，但对一部艺术家传记电影来说，观众还会要求什么呢？笔者想说的是，对所有希望通过这个类型来建构、传播本民族文化认同的创作者来说，有时候，外在的形式、姿态比起内容更重要。《弗里达》的广受赞誉，大多集中于它的色彩和音乐，以及角色超强的生命意志力塑造。至于故事，中规中矩或许就已经足够了。

第三节 艺术与宗教交融的至高境界:《痛苦与狂喜》

如果要在众多的艺术家传记电影中筛选出一部的话，没有片刻犹豫，笔者的答案只会是《痛苦与狂喜》，它的另一个广为人知的译名是《万世千秋》。比

① 苏珊娜·巴贝扎特.弗里达·卡罗:用苦难浇灌的墨西哥玫瑰[M].朱一凡,阮静雯,李梦幻,译.桂林:广西师范大学出版社,2020:203.

起后一个译名中蕴含的封神意味，"痛苦与狂喜"这个直译无疑更接近艺术的本质，因为没有哪两个词能够如此直白、贴切又生动地描述出艺术创作的艰难历程和精神体验。当然，它还是一个意味深长的双关语，指代了艺术求索与宗教进阶的同等经验，使艺术和宗教成为合二为一、不可分割的整体。就像我们多次提到的马特兰的那句名言："艺术也做着和宗教差不多的事情。"在这部伟大的艺术家传记影片中，导演卡罗尔·里德带领观众无限接近了艺术创造过程中最核心的部分，让我们感同身受地经历了一个被宗教文化浸染、被封邑战争洗礼的艺术家的奋斗、挣扎、蜕变与升华的过程。笔者敢肯定地说，在所有执导过艺术家传记电影的导演中，卡罗尔是迄今为止唯一对艺术有着刻骨铭心认知的一位。论叙事的流畅与工整，他或许不如《梵高传》的文森特·明奈利；论观念的先锋性，他或许不如《磨坊与十字架》的莱彻·玛祖斯基；论影像苛刻的形式感，他或许不如《雪莉：现实的愿景》的古斯塔夫·德池；论宗教诠释的深度与广度，他或许不如《安德烈·卢布廖夫》的安德烈·塔可夫斯基；论通俗与煽情，他或许不如《弗里达》的朱丽·泰莫、不如《罗丹的情人》的布鲁诺·努坦（Bruno Nuytten）、不如《戴珍珠耳环的少女》的彼得·韦伯，但他可能是唯一一位将自身内化为传主米开朗基罗·博那罗蒂的创作者。我们能从片中很多细节感受到导演和传主的痛苦，以及消化这种痛苦的博大胸怀。

毫无疑问，卡罗尔将艺术与宗教糅合起来进行讲述的方法，同时拓宽和加深了我们对艺术与宗教可能会有的终极影响力的认知。简言之，他赋予了这类影片应该具有但却极少有人做到的崇高感和悲壮情怀，将艺术这种抽象的感知具象化和影像化。笔者想说，没有一个彻底领悟到"艺术何为"的创作者，就不可能诞生一部像《痛苦与狂喜》这样深入骨髓的传世之作。在某种程度上，笔者断言，如果艺术家传记电影需要一个模板的话，那么这部电影就是——它足够通俗，也足够深沉。通俗到一个外行会因为艺术家专注一生的投入而倾倒，深沉到一个内敛的清醒者会时不时抬头凝望星空，悉心感知宇宙的无穷无尽和人类精神的博大。

一、叙事：艺术家与教皇的天花板

相较米开朗基罗轰轰烈烈的一生，《痛苦与狂喜》只截取了他生命中的一个小片段，但正是这短短的几年却折射出了艺术家气势磅礴的精神世界，为我们塑造出一个典型而可信的艺术家形象：天才、疯子与自大狂。影片围绕他受教皇尤利乌斯二世（Giuliano della Rovere, 1443—1513）嘱托为其绘制西斯廷礼拜堂天顶壁画的过程来展开叙事，一反常规叙事对主角和对手的处理，通过将教皇这个强硬的对手塑造成一个坚毅强悍的伟人形象，来反衬主角米开朗基罗更为坚韧不屈的品格和意志，取得了异乎寻常的出众效果，为艺术家传记电影贡献了一个难以逾越的人物塑造。

事实上，这种对比叙事手法并不罕见，很多电影包括小说都在使用。譬如大家耳熟能详的金庸武侠小说，通常会在第一个出场的人物身上浓墨重彩、极尽夸张之能事，令读者对这个角色武功之高超留下深刻印象。然后随着叙事的发展，像一幅画卷徐徐展开，一众角色相继出场，观众方才发现最前面出场的那个角色不过尔尔，可见后来者的武功之高简直超乎想象。这实际上就是用了对比铺垫手法，刻意给出一个标准，然后调动观众的想象补足后来者的盖世武功。毕竟，比起具体的描绘刻画，想象中的可意会不可言传的功夫才是真正的厉害。电影中这样的例子也不在少数，其中以由米洛斯·福尔曼（Milos Forman）执导的《莫扎特传》（*Amadeus*，1984，美国）为最。为了塑造出莫扎特这个旷世奇才，福尔曼别出机杼，抢先塑造了一位优雅杰出的宫廷乐师安东尼奥·萨利埃雷，并通过他的视点，通过展现他的欣赏、嫉妒和对自身才华的心有不甘，从侧面烘托出莫扎特恃才傲物、激荡潦草的一生，为我们提供了一个不可多得的以虚写实、两相兼顾、互为补充的角色塑造案例。

就《痛苦与狂喜》来看，卡罗尔·里德的叙事手法也不遑多让。众所周知，米开朗基罗固执坚毅，对自己认准的事情必定会全心全力地投入。他醉心艺术，却也保持着精明的算计和世俗的斡旋。他对财富的认知和处理令今天的我

们无法理解，虽然积累了数量可观的财富，却终生过着一种苦行僧般的生活，以至于罗曼·罗兰将他的一生定义为一出不可避免的悲剧，"是一种与生俱来的痛苦，从生命的核心中发出的，它毫无间歇地侵蚀生命，直到把生命完全毁灭为止"①。日子久了，他自身甚至也将痛苦当作一种嗜好，能从中发现特别的乐趣，留下"愈使我受苦的我愈喜欢"②这样的词句。除了这令人迷惑的生活作风，最关键的一点在于他对最好的艺术形式的认知和对自身使命的认知，那就是他逐渐厌恶绘画，"企慕一种更英雄的艺术"③。我们现在明白，正是这种自我认知与教皇尤利乌斯二世的希冀之间的错位，造成了这位艺术家的持续痛苦与激情的发作。而教皇，简直就是艺术家的翻版，像是艺术家不喜欢的那个镜像那样，时时刻刻刺激甚至激怒艺术家以达到他的目的。他身体强壮、精力旺盛，四处征战，日后甚至获得了"战士教皇"和"恐怖教皇"的称誉。可以想见，这两位性格刚烈、从不轻易退缩的人一旦相遇将会发生什么。还是罗曼·罗兰描述得最为精当，"他们傲慢的性格如两朵阵雨时的乌云一般时时冲撞"④。笔者认为，卡罗尔·里德一定是抓住了两位历史人物的性格精髓，所以才有了影片中十分过瘾的性格碰撞与命运对赌。

正如霍华德·苏伯所言："让角色有趣的不是他自己，而是他和其他角色的关系。"⑤我们对米开朗基罗和教皇尤利乌斯二世的感受直接来源于他们之间"相爱相杀"的复杂关系。简单说，导演从基本的行为逻辑出发，精确地抓住了两位角色的深层动力和根本需求。对米开朗基罗而言，他一心想要雕刻而非绘画，但命运偏偏安排他必须接受西斯廷教堂的天顶壁画，所以，这实际是在从事宗教工作，只是借助了绘画的形式而已；对教皇来说，他一辈子念兹在兹的却是艺术那撼人的力量，虽然从事的是人皆向往的宗教神职，内心里却是一个不折

① 罗曼·罗兰.米开朗基罗传[M].傅雷,译.北京:中国青年出版社,2017:3-4.
② 罗曼·罗兰.米开朗基罗传[M].傅雷,译.北京:中国青年出版社,2017:15.
③ 罗曼·罗兰.米开朗基罗传[M].傅雷,译.北京:中国青年出版社,2017:27.
④ 罗曼·罗兰.米开朗基罗传[M].傅雷,译.北京:中国青年出版社,2017:52.
⑤ 霍华德·苏伯.电影的力量[M].李迅,译.北京:中国人民大学出版社,2008:68.

不扣的艺术家。换句话说，这对角色成了彼此的反面。他们之所以能彼此欣赏、倚重对方，主要是因为对方身上有着自己可望而不可即的特质。从角色塑造角度来说，导演就是将人物安排进一个原本不属于他的框架内，然后再尽情展现他的奋斗与挣扎，通过这个过程展现人物弧的变化，然后一步步推导出最终的结论，从历史的角度揭示出人物命运的荒诞属性并肯定努力的价值。

电影《痛苦与狂喜》　导演：卡罗尔·里德（1965）　手绘插图／张斌宁

影片一开始就运用了气势恢宏的采石场大全景来凸显人物的渺小和自然的伟岸。巨大的石壁下豆影一般的人物踽踽而行，为这种日复一日枯燥苦难的工作涂上了些许宗教的色彩，无形中渲染了意大利文艺复兴时期特有的历史维度。紧接着，跟随着搬运石材的牛车，影片又为观众展现了战乱频仍的宗教斗争环境，在更具体的社会历史语境层面给了观众直观的印象。接下来则显示了导演对叙事节奏的掌控，他先是呈现了米开朗基罗的死对手，教皇的艺术顾问和建筑师多纳托·布拉曼特（Donato Bramante，约 1444—1514），后者当时正在负责教皇委派的另一项工程。通过表现两个人对教皇进城的不同态度，导演充分展现了米开朗基罗的傲慢粗糙和布拉曼特的世俗通融。随着几声礼炮响起，导演分别从教皇的视点和米开朗基罗的视点给我们揭晓了彼此在对方心中的

位置,教皇略显做作的傲慢神情与艺术家不得已而为之的谦卑适成对比,被布拉曼特及其随从华丽优雅的礼拜仪式弄得相形见绌。紧接着,我们便看到了两人之间棋逢对手的较量。

教皇直接苛责艺术家对他委以重任的项目的拖延,后者则直接反驳,那是教皇拖欠工资所致。双方都不会给对方留任何情面。艺术家更是在描述教皇进城的十四行诗中将其比作邪恶的美杜萨,教皇的辩解更为超然,他说:"我会像运用宝剑般来运用艺术,来荣耀我们的信仰。"正如罗斯·金(Ross King)的记载,这一点与史实颇为相符,"选上教皇后,精力旺盛的尤利乌斯致力于确保罗马教廷的权势与荣耀于不坠,个人的雄心抱负反倒摆在其次"①。他不无遗憾地放弃了自己的陵墓雕刻,率先委任艺术家去装饰由他叔父建造的西斯廷礼拜堂的天顶,以"纠正建筑师犯的错"。当怒不可遏的艺术家正准备拒绝时,教皇用了最决绝的策略去激怒他,用着典型的莎士比亚戏剧舞台的对白大声质问:"你是不是害怕了? 你怀疑你的能力无法胜任这样一项工作?"最终,以 2000 杜卡特的价格②,教皇成功将这个项目砸在了艺术家头上。最戏剧性的场面出现在米开朗基罗直赴战场觐见教皇的时刻,当炮弹一颗一颗在前线爆炸时,二人却就地铺开草图讨论壁画的内容细节,并当场讨价还价,最终教皇还是以自己的威权"你要和你的教皇讨价还价吗"将酬劳压制在 6000 杜卡特,并放下一句话给米开朗基罗,"我让你画一张壁画的钱比发动一场战争还要昂贵"。

在笔者看来,这正是导演对素材的敏感之处。将貌似风马牛不相及的战争和壁画创作连贯叙述,将讨论细节和讨价还价放在战场前线,无疑是以最直观的形式将这样的信息带给观众:教皇不仅深知宗教力量之有限,而且深信艺术化人之力量。将战争经费与绘制壁画所费并置讨论的方式,更能让人意识到文化所蕴含的巨大价值。简言之,教皇并非从审美的角度去理解绘画,而是将其关注点放在了艺术的社会教化功能上。就这一点而言,不能不钦佩这位教皇的

① 罗斯·金.米开朗琪罗与教皇的天花板[M].黄中宪,译.北京:社会科学文献出版社,2017:28.
② 阿诺尔德·豪泽尔.艺术社会史[M].黄燎宇,译.北京:商务印书馆,2015:184.

远见卓识。客观说，或许这不是一个恰当的比对，但他对绘画媒介的认知毫不逊色于日后列宁（Lenin, 1870—1924）、阿道夫·希特勒（Adolf Hitler, 1889—1945）等人对电影媒介所蕴含的巨大社会功能的期望和判断。

因此，一个是要将神的启示和恩宠融进绘画，一个是要穷尽绘画的宗教替代功能。这两个角色在同一个高度上触及了各自领域的天花板。而电影通过并置叙事的方式完美地实现了这一诉求。

二、顿悟：艺术的神秘底色

正如我们熟知的那样，虽然各类美术鉴赏课程都将文艺复兴时期的艺术作品从美学本体的角度介绍给大家，但自约翰·伯格1972年给大家带来新的观看方式之后，我们对文艺复兴时期的作品解读也有了不同的向度。其中最重要的当数艺术家与赞助人和赞助机构的关系给我们的启发。在约翰·伯格看来，这种被忽视许久的艺术与社会的关系更深刻地反映了艺术作品的文化意蕴。在《痛苦与狂喜》中，主创分别为我们展示了艺术家面对他最重要的两类赞助人的复杂情感。无形中，它把美第奇家族当作孵化艺术家的温室，而将教皇表征为反复刺激艺术家无限接近自己潜能的幕后推手。实际上，这也暗合了导演对这种赞助方式和赞助关系所导致的作品体系的不同价值批判。换句话说，西斯廷礼拜堂天顶壁画之所以如此气魄张扬、恢宏动人，在某种程度上还是因为教皇的"压迫"在墙面上所产生的结果。笔者认为，这种处理潜在地证明了艺术的苦难本质和它想要反复挣脱束缚的自由意志。因为，比起为美第奇家族制作的那些温润漂亮的雕像和绘画，西斯廷礼拜堂天顶壁画确实反映了人类更普遍的被压抑的本质。我们甚至可以这样说，画面中的12使徒和那些故事中扭曲的身体，实则就是艺术家在现实中的镜像与写照——他将个人的不甘屈服、奋力挣扎融进了宗教叙事当中。正所谓力量来自压抑，来自教皇的外力作用助推和催生了艺术家的诞生。在某种程度上，艺术家就是他手中时时爱怜抚摸的那块大理石，而教皇则是艺术家本人。正是他从那块桀骜坚挺的璞石中"发现"了米

开朗基罗，是他成就了他们。

所以，在影片中，艺术家一旦受了委屈，必定会跑去美第奇家族寻找安慰。在笔者看来，这样的叙事逻辑非常富有成效。因为骨子里，艺术家比任何人都更明白美第奇家族氛围对自身发展的不良影响——他们乐享其成的趣味无疑会钝化他的创造冲动。他之所以反复回去与孔泰西纳·德·美第奇（Contessina Antonia Romola de' Medici, 1478—1515）反复论辩，"艺术不应该是一种'得体的'设计，也不是数学、政治或美学，而是一种理念，一种在雕刻中能感受到的灵感。而天花板上是没有灵感的"。无非是要证明给自己相信，在他所追求的与他所屈服的之间，他可能会以相同的方式全力以赴去对待罢了。此外，通过展陈艺术家与美第奇家族的关系，导演能自如地为我们解释当时佛罗伦萨绘画的社会背景，正如布拉姆·克姆佩斯（Bram Kempers）所说的那样，"托福于一个稳定的竞争性艺术授权潮流，画家、建筑家、雕塑家、客户和顾问一致欢迎的绘画的核心进步成为可能"①。

但事情的进展并不顺利，当 12 使徒通过传统的拓印法一个个在天花板上逐渐显影时，艺术家本人却不甚满意。难道就要这样交差吗？带着沮丧与失落，他来到地下酒吧寻欢买醉，并因为酒的品质与老板争执，然后老板的一句"既然酒馊了，就让它流光好了"的决绝态度深深触到了艺术家的神经，"既然画坏了，就彻底重来好了"，他索性拿起铁镐铲去墙上的画像然后遁迹无形。这样的细节不仅大胆，而且寓意丰富。一个真正的艺术家不可能容忍有瑕疵的作品流传于世。这完全符合大家对艺术家偏执本性的认知。笔者想说，在满足素材的基本功能和调动素材的潜在价值方面，卡罗尔自有一套理念。

影片再一次带我们回到了采石场。原来躲到了大山深处的艺术家希冀通过与原始材料的接触寻找自己的灵感。当教皇的士兵前来寻找时，采石场的工人们集体掩护了艺术家的逃亡。笔者想说的是，在这样一个艺术家传记电影

① 布拉姆·克姆佩斯.绘画、权力与赞助机制[M].杨震，译.北京：北京大学出版社，2018：161.

中,能够如此自然而然地将阶层意识形态融会贯通地处理,可谓少之又少。它至少能在两个层面上左右观众的角色认同。其一,它暗合了艺术来源于生活、来源于苦难的那一套陈词滥调。对这一点的强化往往会赋予艺术家和艺术作品以道德优越性,使人从源头上相信艺术与生活的关系。其二,它间接地挑明了米开朗基罗作品的阶级属性。观众看到衣衫褴褛、混迹于采石工人中间的艺术家时,很难不去想到衣着精致、举止优雅的布拉曼特和拉斐尔(Raffaello,1483—1520)及其所代表的贵族美学。虽然可能对大多数人来讲,那些以均衡和谐为美学标准的作品能很好地舒缓和取悦我们,但大家同样希望获得道德上的救赎。因此,虽然是服务于教皇的定制作品,但这个桥段却不留痕迹地凸显了这件作品最终真正的主人,即底层劳苦大众。应该说,这种巧妙的对象置换无形中增加了我们对米氏作品的认知。

　　然而导演却并未满足于此,他为观众建构了一出一经目睹便永世难忘的视觉奇观,将艺术家于大自然中陡然顿悟的瞬间归因于神的旨意与启示。在一个宽广的全景画面中,巍峨大山姿态坚决,默然无声,景深处徐云翻滚如浪涛般气势汹涌,艺术家孑然一身独立于前景危岩之巅,在背景恢宏壮丽的管弦乐伴奏声中,如醍醐灌顶般,艺术家陡然于波谲云诡的大自然中看到了未来"创世纪"的样子。在云涛晦暗明灭之际,象征智慧的老者与代表未来的年轻脸庞迎着初升的太阳两两相望,一切有生命的东西汇聚流动,"上帝以自己的形象造人",艺术家陶醉其中,就此发现了传世杰作《创世纪》(Genesis,1508—1512)的秘密所在。"好的画",正如艺术家自己所言,"迫近神而和神结合……它只是神底完美底抄本,神底画笔底阴影,神底音乐,神底旋律。"①客观地讲,这一幕正好位居影片全长的中间位置,从人物弧的基本发展节奏来看,正好是角色发生重大转机领取新任务继续前行的时刻。从视听角度来看,导演很好地"还原"了杰作诞生时的天体异象,激荡起了最为充沛的情绪效果,最大程度上"神化"了米开朗基

① 罗曼·罗兰.米开朗基罗传[M].傅雷,译.北京:中国青年出版社,2017:109.

罗创作过程中的心路历程。这样一来，神启意味、为底层大众代言、艺术家的自我苛责和苦难经历，种种元素成就了一件旷世杰作的"天然的"合法性，也让这一幕成为此类型电影中无可替代的经典瞬间。

作为全片最重要的段落及影片上半部分的结尾，导演对这一幕的处理实际上是有迹可循的。笔者在这里看到了传记电影基于史实的原则和创造性发挥之间的平衡。正如伯纳丁·巴恩斯（Bernadine Barnes）考据过的那样，"当12使徒的想法被放弃之后，天顶画的整个创作理念就改变了。这些创作的主题并没有赞颂基督的人类追随者，而是变得更加宽泛，可以追溯到时间诞生之初。这个时候，神学顾问可能已经被召唤而来了——有很多名字被提到过——但米开朗基罗的主要关注点肯定是他的画作应当从视觉的层面上被理解以及传递信息"，他想要的是"上帝的力量被表达得更强烈"[①]。笔者要说，正是这一幕实现了绘画和电影这两种媒介的转换。像米开朗基罗对视觉传达的倚重那样，导演卡罗尔精确复刻了艺术家创作过程中的心理转型，有机地将神学意味与艺术顿悟结合起来，模糊或者说打通了二者之间的关联，使人对艺术的神性光辉深信不疑。应该说，这无疑是所有艺术家传记电影希冀达到却又很难做到的至高境界。

当然，作品的神秘性与艺术家本身的行事作风也脱不了干系。米开朗基罗自然也是炮制自身传奇的高手。他不仅臆想和捏造自己的贵族血统，自言出生当日适逢一颗行星和木星碰撞。此外，他还将自身对石材的神奇感知力归因于他的石匠奶妈。他父亲狂暴的权威，时不时鞭打他也帮我们树立了一个受压抑的天才少年的形象。还有否认自身曾跟随多米尼克·吉兰达约（Domenico Ghirlandaio，1449—1494）的那段学徒生涯（事实上，他至少从那里学会了如何研磨颜料）也从侧面讲述了他的天赋。包括他世俗的一面，与同门之间的对抗、对助手的苛刻和大度，以及对洛伦佐家族意见的重视等等，也都证明了他颇高的

① 伯纳丁·巴恩斯.谁在观看米开朗基罗［M］.谭宇墨凡，译.北京：东方出版社，2019：97-98.

情商和世俗协调能力。简言之，这是一位能够很好地将自身性格包装利用的智慧的艺术家。他所夸张和倚重的那些特质与品质，其实也是艺术家塑造过程中常常遵循的刻板套路。

三、惺惺相惜：信仰的竞争与合流

年轻的米开朗基罗已经十分笃定自己的人生目标——在那些被希腊人称为"光之石"的大理石上成就自己的事业。对一个家族中从未出现过艺术家的家庭来说，米开朗基罗的出世似乎带着某种使命，要将某些抽象的精神观念带离那个世俗的家族。他终生的目标在于能够在佛罗伦萨显耀自己的雕刻才华。因为只有佛罗伦萨才是亚平宁半岛上真正纯粹的信仰之地。终其一生，他专注于在坚硬的石材上直接雕刻，从石材既有的形状中挖掘富有意味的形象，为那些被尘封在石块里的灵魂松绑，使雕像"从桀骜不驯的石块中获得自由"。在潘诺夫斯基看来，这种精神贯穿于他的雕刻、绘画和诗歌，其中的哲学基础全在于他所信奉的新柏拉图主义。他的这种信仰也解释了何以他同时代的对手列奥纳多·达·芬奇（Leonardo da Vinci, 1452—1519）笔下的人物形象更为舒展自由，"不像米开朗基罗那么'压抑'"[①]。事实上，正是这种"压抑"，给了米开朗基罗作品以不同凡响的力量和喷薄而出的生命力。仔细想想，列奥纳多·达·芬奇和拉斐尔作品中那些令人愉悦的形象与他们华丽优雅的现实生活的关系，这一点就不言自明了。

那么同为某种信仰，宗教与将宗教视觉化的艺术之间的关系应该如何处理？导演在这里的智慧实在让人忍俊不禁。在一个低角度的大全景中，教皇正和一众神职人员做祷告前的准备，悠扬超脱的颂歌声中突然传来阵阵争吵声，原来是布拉曼特和米开朗基罗就如何搭建脚手架而争执不休。通过这样的小插曲，影片不仅巧妙地化解了宗教所谓的神圣感，将宗教的世俗构建带至前台，

① 欧文·潘诺夫斯基.图像学研究：文艺复兴时期艺术的人文主题[M].戚印平，范景中，译.上海：上海三联书店，2011：185.

还顺便凸显了米氏的建筑才华——正是他在后来的实践中搭建了可以不损坏天顶的脚手架。何以教皇能对米开朗基罗庇护有加？除了前面提到的他本人对自身的期许外，整体社会环境也是一个原因。他在位的 10 年间（1503—1513），由于家族本身比较富有，所以没有出现之前买卖神职的丑闻，"罗马城和教皇国进入黄金时代"[①]，他自己的行为也与俗世君皇无异。他一定是有感于宗教神力的式微，才大肆鼓励、赞助文化和艺术，除了请布拉曼特建造圣彼得大教堂，还请米开朗基罗绘制西斯廷礼拜堂壁画。

影片用让人会心一笑的方式进一步诠释教皇和艺术家的关系。一方面，教皇拖欠艺术家 6 个月的工资；另一方面，他仍不忘派人将艺术家房租欠费账单送来，此举着实激怒了艺术家。当教皇偷偷摸摸溜进礼拜堂监视工程进度时，影片用了一个自上而下的长焦俯瞰镜头，并且在构图上把教皇置于前景失焦的十字架和后景墙壁之间。此处俯视镜头的含义无须多言。关键是，在接下来的反打镜头中，影片从教皇视点给了站在高高的脚手架上的米开朗基罗一个全景仰视镜头，画面中，艺术家双手叉腰，眼神睥睨一切，一副桀骜不驯、气势逼人的样子伫立在后景众神的簇拥之下，俨然一尊现世神祇的形象。而且，当前者心虚地质问艺术家"你什么时候才能完工？"时，后者撂下了那句著名的反诘："当我完成了的时候。"应该说，这场戏的视觉设计给观众充分呈现了导演试图主导一切的创作者的价值判断。这也是第一次，米开朗基罗在影片中以"胜利者"的姿态面对他的教皇。这样的修辞在接下来的片段中也反复出现，一次比一次更加强调了艺术家的权威。尤其是教皇最后一次偷偷视察的时候，一片漆黑的空间中，穹顶最高处的那片亮光里，艺术家孑然一身，茕茕独立，色温的反差更加强化了艺术家神的化身这一象征地位。

当然，与此对应的是，影片也抓住了每一个机会大肆煽情，刻意铺陈天顶壁画绘制工作超乎想象的辛苦。这无疑也是对艺术家就是苦行僧那一套陈旧修

① 梁鹤年.西方文明的文化基因［M］.北京:生活·读书·新知三联书店,2014:104.

辞的肯定。正如古语所言："天将降大任于是人也,必先苦其心志,劳其筋骨,饿其体肤,空乏其身……"每一次教皇的出场,其华丽厚重的服饰都与艺术家衣衫褴褛的形象形成对比。不仅如此,影片还从个人情感角度侧写了艺术家超凡脱俗的精神状态,正如片中艺术家自己所说那样："我的空间中没有情感的位置。"他对来自孔泰西纳·德·美第奇的献吻也显得无动于衷,只知一味地倾诉他的艺术追求。从电影的情绪效果反射机制来看,这样的处理无疑又增加了观众对米开朗基罗的艺术作品纯粹性的好感——他俨然是把艺术当成了情人。

作为必须基于史实的传记电影,影片对教皇开明的一面也有比较充分地呈现,使观众能从他对艺术家的"纵容"中读解到两人之间英雄相惜的超然境界。根据记载,尤利乌斯二世虽然不可一世,但他也能保持某种开放性。在任期间,他会时不时地在梵蒂冈的康斯坦丁厅与各类顾问和画家商讨,"为长期建立起来的教会文明与教皇权威象征系统设计出当代版本,以期对到访的权贵构成潜移默化的影响"①。我们需要留意这个"教皇权威系统的当代版本",在某种程度上,这种诉求正是刺激艺术家在创作上僭越陈规、放手一搏的潜在因素。影片中,当教皇带领其他神职人员视察尚未完工的项目时,面对被天花板上横展竖陈的各色裸体图像所激怒的主教们,米开朗基罗的一番陈词激烈地表达了他对伪善者的鄙视。他将自己视作一个有可能超越古希腊文明的现代的基督徒画家,他要包含人类两千年来的苦难,描绘出十字架上基督的救赎——这难道不是教皇心心念念想要完成的事业吗? 正是基于此,心知肚明的教皇才能够一而再,再而三地忍受艺术家的傲慢,这种咄咄逼人与包容退让之间相携共生的关系无比清晰地定义了他们各自信仰旅程中的竞争和合流。

最让人揪心的一幕发生在艺术家短暂失明从脚手架上跌落的时刻。置之死地而后生无疑是一个将自身献祭给艺术的艺术家最棒的归宿。这当然也为影片进一步发展教皇和艺术家的关系提供了契机。当教皇来到米开朗基罗垃

① 布拉姆·克姆佩斯.绘画、权力与赞助机制[M].杨震,译.北京:北京大学出版社,2018:223.

圾场一般的容身之所时，他再次对艺术家用了激将法。他以关心艺术家身体为由，声称要解除他们之间的合同关系，转而将未竟的天花板项目交给年轻的拉斐尔。毫无疑问他胜了。对米开朗基罗来说，这种安排无异于一种赤裸裸的凌辱。对一个追求极致、誓要通过绘画解除人类苦难的艺术家来说，拉斐尔奢华烦琐、矫揉造作的风格对他实在是一种冒犯。教皇性格的坚毅决绝也在此刻展露无遗。正如他告诉孔泰西纳·德·美第奇的那样，"能治愈米开朗基罗的只有工作……流在他血管里的不是血液，是颜料"。很显然，只有用生命浇灌，像宗教那般燃烧自己，才能配得上西斯廷礼拜堂的辉煌。

但厄运仍然接踵而来。这一次影片再次显示了它在叙事方面的高超技巧。当大军压境、"敌军与罗马城之间已无屏障"的时刻，米开朗基罗也面临着脚手架被拆、工作必须中断的局面。很显然，这是对两人意志的一次严重考验。教皇和艺术家各自不得不面临自己人生中最重要的抉择。然而，这两人的词典中都没有"退缩"二字。影片将这一幕对峙起来的用意昭然若揭，在这一对互相成就彼此的伟人之间，他们需要一次史无前例的激烈的争执才能将最强悍的对方逼出来。教皇已然没时间了，他不得不通过中断艺术家的工作来逼迫自己加快战争的进度，他需要罗马人尽快看到他为自身权威所设计的蓝图。唯一的一次，教皇的权杖落在了艺术家的身上。当征程发起，送行队伍中米开朗基罗忧郁的眼神与教皇复杂难言的眼神交错相会时，他们彼此才似乎真正理解了对方的心思。还是孔泰西纳·德·美第奇看得清楚，她这样劝诫艺术家，这个天花板对教皇而言，是"一件爱的作品"。艺术家终于醍醐灌顶！

最令人动容的时刻来自两位对手的直接交锋——在最接近神的地方——在《创造亚当》的眼皮底下。这一次，两人心平气和。手持烛台的教皇面对壁画似乎陡然明白了自己的错误，他问艺术家："这就是你眼中他的样子？没有愤怒，强壮、和蔼、仁慈？"艺术家的回答冷静而超然："他有愤怒，不过他是用爱去创造。"接着，教皇说出了最令人反思的一段话："如果能够重来，我想我会选择成为一个艺术家……你所画的，不是上帝的模样，而是一份信仰的明证。"然后，

更易引起共鸣的心声飘荡出来："你是一位艺术家,是真的圣人。而我只是一个区区的教宗。"画面中,亚当清澈无辜的眼神看着上帝,恍如教皇面对艺术本来的样子。正如艺术家所言："我想画出人刚刚被造时的样子,清白的,没有被罪捆绑的,并感激生命的赐予。"

"你是比我更称职的牧师",倒下之前的教皇给了艺术至高无上的荣誉和定义。笔者必须说,就艺术内含的宗教性能量和感化力而言,没有人能超越《痛苦与狂喜》中的深沉和无畏。通过展陈艺术家和教皇的关系,影片不仅描述了一段伟大的竞争关系,从中折射出艺术与宗教互为表里的属性,更是将以米开朗基罗为代表的西方文艺复兴艺术推到了不容置疑的神话的高度,为文艺复兴艺术的文化合法性铸造了难以逾越的标准。

6

银幕上的艺术史：制造传奇与神话叙事

第一节　跨媒介再现与神话叙事

事实上，就历史向度而言，我们能清晰地辨认出艺术家传记电影构建特征的美学趋向与叙事迁移。毫无疑问，文森特·明奈利的《梵高传》和卡罗尔·里德的《痛苦与狂喜》代表了某种经典形态。这些影片当中蕴含的宗教意味无比清楚地证明了马特兰的那句断言"艺术也在做着和宗教差不多的事情"。因此，在传统封闭叙事链条上强化角色的殉道者和苦行僧基因就成了这一类型影片的情绪特征。换句话讲，它们试图放大艺术家本人的牺牲来提升艺术的救赎意味——不仅是对艺术家本人，也是对他所寄身的整个社会历史和全人类而言的。

这就是为什么《痛苦与狂喜》快结尾处，预知来日无多的教皇甘于向米开朗基罗祖露心声："你做的才是真正伟大的事情。"在他看来，宗教终归是压制性的，一如他的威权，靠的是封邑的收成和手中的武器。人们之所以臣服，主要是因为宗教的震慑性，而非亲和力。相反，亲和力是艺术的专利，它就在米开朗基罗一笔一画固定在西斯廷礼拜堂天顶的壁画中。它是劝导、是引诱、是启蒙，同时也是对未来的美好再现，它依靠情感而非戒律来劝诫大家。所以，我们看到，这种影片中，对具体作品的呈现永远是次要的，在 138 分钟的片长中我们几乎没什么机会直观地看到艺术家为之竭尽全力的艺术作品本身。相反，我们反复看到的是艺术家与自身、与教皇、与整个社会的对峙斡旋，看到的是艺术家如何历经重重灾难、浴火重生并最终醍醐灌顶的系列叙述。更具体点讲，我们看到的是艺术家如何在生活进程中绞尽脑汁解决一个又一个技法难题的过程。所以说，这样的影片，它是关于人的觉醒的，是关于人如何达到神的境界，继而凤凰涅槃的"神话"故事。通过一部传记片，把一个人包装成神，把一个人推到一种文明的代言，将他抽象化，同时将他符号化，这就是典型的传统艺术家传记电影的叙事策略。一句话，它的重心在于艺术家这个个体而非他的作品——吊诡

的是，正是因为他的那些作品，才让他拥有了在银幕上被反复再现的机会。

《梵高传》中的艺术家也经历了差不多的过程。概括而言，与其说影片描绘了梵高追逐艺术的一生，不如说描绘了艺术家怎样众叛亲离，被亲人、朋友和社会奚落嘲弄的一生。它的潜台词在于变相肯定了艺术的"终极本质"——它永远是与庸常生活为敌的，僭越一切是它的基本规则，也必将是它的终极规则。因此，我们得感谢那些拒绝过他的人：他的父亲、他的表妹、教区牧师、他最信赖的朋友高更和那位妓女。正是这些"冷漠的"人群和它所构成的社会将梵高推到了一个艺术家的位置——他成了批判人类庸常生活的代言者，他帮助我们发现了庸常生活中深藏不露的美学，他成了百年后仍能指导我们从生活中发现意义的精神导师。

电影《最后的肖像》 导演：斯坦利·图奇（2017） 手绘插图/张斌宁

然而最近的一些影片呈现出了迥然不同的面向，是作品而非艺术家成了影片的绝对主角。从审美角度看，这些影片的影像构成普遍要优于那些传统形态的传记电影。在某种程度上，它们在美学上的趣味可以与艺术家的原作等量齐观。也就是说，我们可以按照对待艺术原作的方式去比照和评鉴电影作品。譬如《磨坊与十字架》，导演将银幕本身视为一张巨大的画布，将包含数字技术在

内的影像制造技术视为艺术家的创作过程,尽可能以平等的心态去揣摩和把握艺术家的想法,不仅在角色设计、构图布局和色彩肌理方面高度还原了艺术作品的原样,还一一再现和视觉化了艺术家的创作过程,尤其是复杂的心理活动过程。换句话说,在关于艺术家传记电影的叙事惯例中,《磨坊与十字架》发展出了一种新的叙事风格和视觉上能与原作匹配的艺术风格。《夜巡》这样的作品虽然也是围绕艺术家的某个单一作品展开叙述的,但它的叙述手段还是常规化的,它用剧情片的常规手法建构影片,对原作的再现和原作生成的故事之间仍有一段距离。《磨坊与十字架》的最大不同,是它的影像思维——使用和原作匹配性极高的元素去讲述。它甚至让艺术家游弋于自己的作品中和作品的赞助人探讨创作问题,把一个不同媒介间的作品再现问题拓展至不同媒介间的艺术社会史展演过程。从这个意义上说,《磨坊与十字架》的叙事已然超越了之前绝大多数的艺术家传记电影,说它开拓了这个类型的表达空间也不为过。

在它之后的《雪莉:现实的愿景》则将这一手法推到了极致。这部影片在视觉上的震撼已经很难用文字去转述。在所有艺术家传记电影里关于作品再现的实践中,它无疑是最有野心也最成功的。正如前文中详细论述过的那样,影片挑选了 13 张爱德华·霍珀的作品,围绕这些作品,在一个虚拟的时间线上,使用 13 个影像段落一一复现了原作难以言喻的魅力。或者说,影片在原作孤独清冷的魅力之外,又赋予了它另一种细腻柔和、克制隐忍的魅力,使观众得以在一个虚拟的社会语境中仔细品味艺术家对外表丰饶、内心荒凉的战后美国心理图景的认识。观看这部影片,就好像阅读雷蒙德·卡佛的短篇小说,让人感到悲凉如水的孤独和深入骨髓的封闭。笔者一向喜欢雷蒙德·卡佛文字中那种不带感情色彩的凝视、那种透彻入骨的寒冷。他用不加修饰的词语,用单调、平庸,甚至乏味的口气给大家讲故事,然后冷不丁一个拐弯,读者意识到了这些词语后面的东西,瞬间脊背发凉、打一个寒战。那就是现实生活的真相——它从未刻意隐藏自己,只是大家有意无意不去看它而已。这个真相既漠然无畏,又好像一根钢丝穿进骨髓,多少有点醍醐灌顶的训诫意味。古斯塔夫·德池在

影片中的所作所为正是雷蒙德·卡佛在文字中想要呈现给我们的。影片简洁克制的外观、单调却浓艳的色彩，无比精准地再现了霍珀的追求。和《磨坊与十字架》一样，角色在画中穿梭活动，使我们有机会领略到现实生活场景对艺术家的刺激作用。可以说，这种传记电影已经完全跳脱了传统传记电影塑造角色的惯例，而将重点放在了艺术发生现场对艺术家的催化作用上——展演心路历程而非奇闻轶事成为他们共同的出发点。

事实上，早在《情迷画色》中，导演约翰·梅布瑞（John Maybury）就已经尝试了这种手法。熟悉弗朗西斯·培根画作的人想必明白，整个影片的色调和扭曲的画面造型一如艺术家原作那样，于畸形抽象的符号堆积中蕴积着可怕的欲望和能量。很显然，导演想让观众在看到影片的那一刻起，就能够在视觉上联想到培根画作那种奇异的、有关时间失重的焦虑感和亢奋感。毫无疑问他做到了，凭借最简单的色调控制、照明和镜头变形。概括而言，以上几个案例，其作品的影像特征都高度契合了相关艺术家的作品特征——不仅是忠实还原作品本身的内容，而且是使用与作品风格相同的视觉手段进行影像叙事。

不过值得注意的一点是，这几部影片都呈现出了悖逆电影影像运动性天然特征的趋向。众所周知，电影之所以为电影，很大程度就在于影像的连续运动。经过剪辑串联，利用连续不断的画面推导出创作者的观点，这是电影这种媒介的本质所在。恰恰相反，绘画是在一个固定平面上配置线条、形状、色彩、质感、对比等形式元素。也就是说，这两种媒介的美学特征和它们对形式元素的支配是相互冲突的。或许正是基于这个原因，这几部影片不约而同选择了最大程度舍弃运动性而靠近绘画静止性的手段。《磨坊与十字架》的开始，画面自银幕上淡入到观众眼前，在一个连贯的长镜头中，原作中不同的几个构图团块依次呈现，为观众送上源源不断的视觉信息。换句话说，这是一种专注于在固定镜头内进行调度的电影手法，其影像机制最大限度地接近舞台调度思维，正如安德烈·巴赞（André Bazin）所言那样，是"对物理现实的复原"。导演所做的，无非是将那些可用的形式元素自现实场景中提炼组合而已。《雪莉:现实的愿景》有

过之无不及，13 幅画作的呈现，犹如 13 个既独立又关联的微缩剧场景观，景别固定，形式固定，光线固定，置景固定，唯一运动的只有画面内的角色。不妨这么设想，这种设计一方面保持了绘画作品静止性的特征；另一方面又可以在画面内调度表演和运动，使绘画有可能在一个静止状态下尽可能呈现出叙事性，也就是说，在平面空间内延展了静止绘画的时间性。正是在这个意义上，我们看到了这两种媒介交汇所产生的创造力，莱辛在《拉奥孔》中所论及的瞬间的叙事性得以尽情释放。

众所周知，电影媒介本身就是依赖时间来展开的，是在一个线性的时间周期内建构空间、重组空间或重组时间，重组的不同方式就构成了不同的叙事形态，继而造成了观众对时间的不同认知。就艺术家传记电影而言，《磨坊与十字架》和《雪莉：现实的愿景》对时间的处理是具有开创性的，但横向比较的话仍然是偏于保守的，想想其他类型尤其是科幻电影对时间的处理就不难理解了。譬如克里斯托弗·诺兰（Christopher Nolan），继《星际穿越》（Interstellar，克里斯托弗·诺兰，2014，英国/美国）中对时间旅行和平行宇宙展开探索之外，他又在《信条》（Tenet，克里斯托弗·诺兰，2020，英国/美国）中开始了对逆向时间和时间矩形运动的探索。与以上几部艺术家传记电影不同，诺兰对时间的处理，不仅根基于真正的物理学思考和哲学思考，还在于他是要利用电影媒介手段、利用电影直观的视听效果，将那些抽象的、暧昧难辨的时间概念视觉化。简言之，他要将看不见的东西"暴露"出来，他要利用视听效果重建、刺激和挖掘观众的意识与感知。在某种程度上，这才是电影媒介处理时间的最有价值的方式。因为它不仅拓展了表达题材，还拓展了电影媒介的表达能力和表达空间，更重要的是，它为作品的奇观构建储备了坚实的理由。而奇观，是这个时代的观众最不具有抵抗力的电影魅力来源。

绘画是静止的，电影是流动的。欣赏绘画需要观众驻足画前，在一个固定的空间点位上将时间分配给画面上的内容，观众视野所及，或许是画面形式元素如线条、色彩、构图、光影、对比、具体、抽象等，或许是内容如少女、人体、老

者、古典、当代等，又或者是对画面内容的假想编排，这一刻，这个动作之前、之后的蒙娜丽莎究竟发生了什么？她的微笑何以这样神秘等等。而欣赏电影，观众同样是被固定在一个座位上，同样是过去了一段时间，但银幕上递次展开的画面，其前后关系推导出了一个不容变更的叙事。换句话讲，相较于观画者天马行空的思想自由，电影观众相对比较被动，不得不跟着导演规定好的节奏亦步亦趋。这中间的差别，正好就是导演可以用来主导时间叙事的潜在机会。因此，艺术家传记电影或许可以向科幻片或其他类型学习借鉴，从而使看画和看电影这一对基于时间的矛盾冲突得到更完美的解决。

第二节　艺术家传记电影的"主旋律"

现代人生活在互联网时代，扁平的世界激发着无数种思维和可能性，它们构成了无数种价值观念，也促使无法安静下来的人们，用价值观的"优劣"来间接证明自己的优越性。从个体衍化至群体，像区域、种姓、国家、民族等群落也都开始强调某种价值观的优越性。于是，价值观念在今天成为一个可以被选择和被指定的文化战略"资源"。作为"资源"——大家不遗余力地推介自己的"品牌"。于是各种传统文化也都更换了新的样貌重新"复活"起来。从国家层面来看，传统文化"资源"是民族、国家及人民凝聚力的最佳黏合剂。电影就是宣传这些事物最深入且最简洁的艺术门类之一。

本节试图通过讨论西方传统价值观是如何在艺术家传记电影里构建起"主旋律"的现象，并探讨对建构中国文化"资源"的启迪性作用。在电影艺术中，艺术家传记电影是一种独特的小众类型片。但它们并不像典型的小众文艺片，而是在价值观、意识形态上有着某种相对独立的叙述方向和逻辑，从而使它们异于独立制作的小众文艺片。

但是，艺术批评无处不在。没有哪个学科的标准比艺术史论更加混乱得了。即使那些历史上最著名的艺术家们，也都像水晶棱体一样折射出繁复难解

的"光环"供后人"争吵"不休。除了少数研究者外，没有多少人会计较艺术家
们到底干了些什么、其行为到底有什么真正的意义？事实上，专业的艺术史研
究中要确立一个艺术家的价值观和艺术成就相当困难，除了环境、社会、时代、
思想史、美学史等诸多因素，还包括商业营销、包装、炒作、话题及制造事件等
等，这些因素环环相扣又互相掣肘，没有哪位艺术家能完全独立于这些互为矛
盾而又相互承接的因素之外独善其身。现实中的艺术史研究隔一段就会翻起
一段公案，流行一种批评，臧否一两个艺术家，重新排列一个名次。所以，从电
影拍摄和编剧叙述的角度来说，艺术家传记的传奇性几乎是必然选择的桥段而
不用负什么责任。

　　1983年由颜碧丽执导、王伯昭主演并获得法国鲁瓦扬国际电影节外国影片
奖的《笔中情》(*Romance of a Calligrapher*，颜碧丽，1982，中国)就是一个绝佳的
例子。影片杜撰了一个年轻的书法家赵旭之，读万卷书，行万里路，娶美人，先
苦后甜，事业大成，最后登上书法艺术高峰的故事，是典型的才子佳人大圆满的
中国式大结局。这位赵旭之大概是赵孟頫、张旭、王羲之的结合体。历史上这
三名书法家生于不同朝代，人生经历不同，书法风格更是不同。而剧中庾大娘
也是借用了唐朝的公孙大娘舞剑的历史原型，东床招婿则是王羲之的史实。显
然，影片并不算真正意义上的艺术家传记电影，其叙事方式却隐含着艺术家传
记电影里应具备的诸多因素。

　　这是中国早期关于艺术家的传记电影，甚至都不能称为传记电影，传主并
非具体的人。但更内在地看，导演还是在说一个艺术家求艺术之道的故事，道
作为中国艺术家和艺术最终极的关怀，是被反复强调的，在中国的传统中尽管
三位大书法家的技术条件、生活经历和风格完全不同，但结合在一起成为一个
人物典型并不使中国人感到突兀，这是因为艺术家对于艺术的终极合法性都有
一种释然后的统一，在中国这就叫作求"道"。道存在的合法性是一切中国艺术
家传记电影的合法、合理因素，在外部可以有各种故事和结构的组合，但是内部
必须统一。事实上，这个片子隐喻了中国艺术家传记电影的内在逻辑，它这并

不是一个简单的教化伦理的片子。

在东方，对绝大多数观众来说，艺术家尤其是大艺术家必须是某种道德、价值观和信仰的代言人，人们往往将社会中关于正义、公平、善良、纯真等因果理念移情到他们身上。于是，艺术家作为某种价值观念的象征符号被建立起来，东西方皆然，只不过在中国更加"意象化"。虽然"'道'是什么"是个很难回答的问题，但是，对于"道"的阐释能得到多种解释，一个哲学性的概念，在日常中应用越广泛、越普遍也就越近于道。

如果说《笔中情》是一种典型的中国式传说，人物面目不清晰、叙事强调故事的戏剧性冲突等是逻辑伦理道德的话，那么，后来据石楠的小说改编、由黄蜀芹执导的《画魂》则初步有了人性的描述，艺术家的面目也变得清晰起来。影片主要讲述了一个江南妓女在其丈夫海关总督潘赞化的帮助下脱胎换骨成为知名画家的故事。故事里面充斥着中国古老传统道德规范与艺术家个体日常生活的冲突。由于不是才子佳人、王侯将相的传统题材，艺术家的个体感受更为突出，要塑造一个立体的艺术家形象，个人问题当然是重中之重，爱情婚姻在中国艺术家传记电影里尤甚。爱情作为一种奖赏，而不是欲望本身，出现在中国传统之中。

一般来说，东方电影里的艺术家合法性来源主要在于"道"的求索，而这种阐释，并不是艺术本身可以看出来的，而是在日常生活中得到阐释的，只不过道的本质和深度都无法调节得更深，在日本和韩国，这种现象就更加深入了。这在《画中仙》（Picture of a Nymph，午马，1988，中国香港）和《北斋》里有了明显的改变。道有两种，人之道与天之道。一种为日常之道，一种为宇宙之道。千百年来中国不管经历了多少个时代变迁，但总的还是种地的农人文化，农人需要守时规律，勤勉和自律。这一切表现在颜氏家训上。每个民族的传统有很多，什么是中国人应该宣传的传统，日常之道为道德伦理、族法宗祠，这里以儒家讲的三纲五常和仁义礼智信为修身齐家平天下的准则，而天之道，这表现在出世的另两个宗教思想佛家和道家身上。佛教空寂以个体修身而又普度众生为中

国人修自身的最大精神依托，而作为生化自然、无为而无不为的道家则是中国艺术的本体所在。作为一个居于中国传统文化中的人，三条路径保证了中国人在精神或者意识形态方面的独立完整。不过遗憾的是，这种精神场域的建构和完善，至今还没有形成格局。

人生的大道就是精神上的独立和自由，这一点不管是东方还是西方都没有太大区别，只是由于环境不同其攀缘路径不同而已。但精神上的觉醒又是有规律的，只能从蒙昧到觉醒。实际上，所有的觉醒都是相对蒙昧和压制而言的。所以，就故事的内涵来说，东方艺术家的独立和自由表现在对道的理解与醒悟上。而西方艺术家的独立和自由则表现在与上帝之间的领悟或者皈依上。

艺术家的一生大部分都会有一些重要的人生转折点，这些故事桥段的选择往往由于大异世俗，无时无刻不建构着艺术家的"精神"平台。但电影总是要对言说的对象有个价值判断上的设定，导演需要建立一个相对独立的意义才能对观众言说。完全的道德说教，显然并不是艺术家传记电影的特色。所以，艺术家传记电影碰到的第一个重大问题就是：如何用电影语言讲述已经预设好的、伟大的艺术大师的故事？何为伟大？这是一个价值观念问题。事实上，没有绝对的普世化价值观念，在相对的观念里，总是有强势文化和弱势文化之间的纠葛。这是个命题作文，因为在限定的范围内，串起一条诠释艺术家某种价值观念和社会伦理的合法性来源的线索是"规定动作"。

首先是从仕途、荣辱、富贵中领悟"道"的日常。典型的西方艺术传记电影里明明暗暗有一条宗教的线索，直白点说就是上帝的场域无所不在，就像中国艺术家中对道的解析无处不在一样。就像东方民族的美、丑、善、恶来源于伦理道德及对宗族、血缘的关系中一样，欧洲的中世纪，如果没有上帝，就没有政治、道德和美学的权威来源，也就没有判断正误、好坏和美丑的价值观念的出现。尽管后来的人们因为各种信仰发生分歧、争吵甚至战争，但在现代文明到来之前，欧洲的传统还是建立在对上帝的信念之上的，不同的是对上帝的理解。

《痛苦与狂喜》里面的主线其实是罗马教皇尤利乌斯二世和大师米开朗基

罗之间关于信仰的冲突，以及对于上帝教化世人和拯救自我的诠释问题。一个是为信仰而征服，一个是为信仰而创造。总体叙事设计里充满了民间叙述中的种种细节。影片结尾导演特地安排了一个对话场景：垂老的教皇站在西斯廷礼拜堂的主壁画下，挥手让仆人退下，叫来米开朗基罗说："这里缺少一幅壁画《上十字架》（*Raising of the Cross*, 1609—1610）或者《最后的晚餐》。"大师拒绝了，老教皇望着天顶画说："很快我就知道你对上帝的理解是不是真实的。"米开朗基罗谦卑地承认这只是壁画，而教皇反复提及这是上帝用另一个手创造了他自己的神迹，并且衡量人间的一切过失。"当我站在皇位前面时，我将会用你的天顶画作为衡量我过失的天平，也许它会缩短在罪过中的时间。"历史现实当然不是这样，但导演将这样的信仰冲突作为整个电影的叙事线索贯穿起来不无道理。毫无疑问，在文艺复兴时期，对于上帝的信念，几乎没有人有什么不同的意见，只不过是理解不同而已，并不能说欧洲人进入文艺复兴后艺术文化乃至思考本质上就变得不同。电影在这里显然夸张了人文主义存在，正如阿伦·布洛克（Alan Bullock）所说："文艺复兴时期人文主义按照性质来说是属于个人主义的，它既不属于一种信条，也不是一种哲学体系；它不代表任何一个利益集团，也不想把自己组织称一种运动。它只以受过教育的阶级为对象，这是人数悠闲地城市或贵族精英。"①

据历史记载，作为战神的尤利乌斯二世居然时时表现出对米开朗基罗逃亡的宽容、不顾原则忍让的态度，而米开朗基罗在电影里也像一个任性的孩子那样。在这里，编剧更改了历史现实，将恩怨都进行了正面方向的引导，甚至不惜编造情节。事实上，这种桥段在《梵高传》里面也比比皆是，《波洛克》也为他本人的自杀等做了更为宏大的宗教性质的阐释。如果你真正研究历史现实中那些艺术大师，其实更多地会看到是一个有缺陷的人，而不是事事时时体现出光辉、先知和坚强的一面。整体看来，西方艺术家传记电影里有一个反常现象，就

① 阿伦·布洛克.西方人文主义传统[M].董乐山，译.北京:生活·读书·新知三联书店,1996:67.

是电影主角有一种超越普通道德传统和人伦常理的圣徒般的设定，几乎所有的导演都对大艺术家那些不符合人伦常识、有悖于环境和社会主流价值的状态给予合理化的解释或者正面的暗示。需要插一句的是，电影导演对艺术家格外宽容，而对其他历史人物的事实则表现得公允得多。当然，电影本身就有娱乐化的改编权利，但是大家不约而同做一件事情的话，这个问题还是有辨析的必要的。

米开朗基罗认为古典和现实之间横隔着人类 2000 年来的受苦历程。尽管罗马到处都是伪善的人，但"我"仍然坚持表现真理。米开朗基罗在电影中表现出了嘲笑小教会甚至主教的勇气。电影故事通常有两种描述方式，一种是描写人，一种是描写故事。但在米开朗基罗的电影里，电影故事是描写一个宗教反抗传统教会的，而在人物的描写中更多地倾向于人尊崇宗教。因此，电影描述的米开朗基罗更像是一个现代艺术家，他的个性和不修边幅是他整个个人形象的基础。事实上这种东西并不常见。艺术家的不修边幅，是否是内心深处对上帝的一种理解方式呢？电影并不表达绘画的本身，而是表达了米开朗基罗创作思想的纠葛和痛苦，用创造来解释绘画的艺术。创造意味着绘画，这是后人强加给前人的道理。艺术家的纯粹也是西方艺术家传记电影里面的最大特色，艺术家表现出无理、自恋和孤独几乎是艺术家传记电影里的标配，经常会用血液里流淌着绘画的血来形容。选择西斯廷礼拜堂天顶壁画而没有选择大卫，说明有很多戏剧性的东西，而这些戏剧性的东西是整个传记作品的线索。片中反复强调壁画创作的困难和起伏是人为因素，而不是创作者自己的因素。导演通过拉斐尔之口说出"艺术家是权贵的奴仆，我们是乞丐，用美的东西在权贵的石阶上乞食"。为了完成天顶壁画而去屈膝权贵，米开朗基罗认为创作比自己的生命更加重要。事实上电影很少强调绘画本身，而是一直在说历史的线索，包括一些对人的理解。电影主题还是强调了对上帝的重新理解，一边对着画面一边对着人。创造，也是一种爱。人文主义是被上帝所激起的，或者说是被上帝所激活的画出来的信仰。

第三节　伦理取舍：艺术创作的界限

艺术家的"政治正确"必须有着不可动摇的、深刻的人文主义合法性。人文主义获得合法地位之前必须要有一个平台，到了文艺复兴时期，信仰上帝已经不再是社会关注的焦点。"'人文主义'应作如下广狭义之分。'广义人文主义'的基本要素是：1.以人为中心的世界观和人生观；2.对人的尊严和价值的普适性肯定。"①只有在细节里才能体会整体的创意，人只有在险境中才能出类拔萃、才能决定纯生意义。爱欲作为一种过程或者引领，同时体会了上帝之域的存在。艺术家传记电影根据艺术家分为古典和现代两个类型，大体上前者信仰上帝，而后者遵循内心。事实上，这个线索就是某种意义上的"主旋律"或者说"政治正确"，其他情节必须让位于这个主要旋律的发展线索，甚至包括对传记艺术家故事的选择。

电影《雷诺阿》　导演：吉尔·布尔多（2012）　手绘插图/张斌宁

① 从丛.再论哈姆雷特并非人文主义者[J].南京大学学报(哲学·人文科学·社会科学),2001,5(38)：70-79.

显然，没有哪个影片敢冒大不韪去鼓吹伟大艺术家们的成功主要是在商业因素上——这几乎是艺术家传记电影里面的禁区。商业上的成功常常被包装成一种补偿，对西方艺术家的补偿。

事实上，观看艺术家传记电影的绝大多数观众往往是社会上的知识分子、艺术界的精英人物。艺术家传记电影是文艺片里面比较保守的类型，保证了他们要求的价值观偏向正统和主流意识。社会地位和精神状态促使他们以引领或批判大众的趣味为"己任"——也许这样说有点武断，但是看艺术传记电影的除了艺术学院的学生和一般艺术爱好者，很难想象一般观众能欣赏这类影片。他们虽然未必有惊世骇俗的业绩，但自以为超越"庸众"还是绰绰有余的，这也足以构成大多数看艺术家传记电影观众的心理状态。

传记电影艺术桥段的摘取，看起来并不复杂，首先都是断章取义的分散形式，其次都是所谓最重要的转折点。但比较而言，与历史人物传记相比，他们往往并不是社会世俗最成功的那一类人，代表作的选择也很有倾向性。一个艺术家的方向会有很多变化，而代表作可能南辕北辙。譬如莫奈的漫画或梵高的农民画。电影时间叙述需要选择故事，选择一个一生经历丰富的艺术家的故事并不容易。人的一生所为，哪件事情具有代表性？这显然是一个选择的过程，其中包含着相当大的偏见和倾向。例如在《痛苦与狂喜》里，没有选择大卫和雕塑而是叙述米开朗基罗很少涉猎的壁画来呈现艺术家的荣耀与梦想。《波洛克》里同样都是暗示性的片段。主角故事里代表性的暗示现象冲突的故事（社会性线索的强调），一种是以代表作为故事线索，一种是以情感生活为故事线索，两种都统一以死亡终极目标为追问象征。随着意义和权威的源头从天上转移到人类的内心，整个宇宙的本质也随之改变了。西方人的艺术大师之所以畅销全球，并不是因为他们的情感更深刻或者艺术的体验更复杂，而是因为人们的传送和广告使本不具有的故事成为真实的印记被留下来。

对于外部世界，原本印象里充溢的各种神祇，现在变成一片空无的空间；对于内心世界，原本的印象只是各种原始激情，现在变得如此有深度、广度且难以

度量。人文主义认为生命是一种内在的渐进变化过程，其生活的最高目标就是通过各种智力、情绪及身体体验，充分发展人的知识。人文主义的最高训诫"聆听自己内在的声音"已经不再不证自明。我们学会调节内心声音的音量之后，也得放弃对真实的信念。电影故事通常有两种描述方式，一种是描写人，一种是描写故事。描写艺术家，其实就是描写人，艺术家就是不同寻常的人。圣徒往往不惜代价地工作，尽管并不为人理解，甚至做一些无用功和无效率的事情。而殉道者类型的大师必死于信念，至少也会为信念丧失大部分生命。艺术家就像社会伦理的反叛者，常识伦理中的混乱、生活中的不符合常理行为、艺术家的不修边幅，是否是其内心深处对上帝一种的理解方式呢？事实上，艺术家人物的塑造主要还是针对艺术家们反社会伦理的一种解释和描摹。

在当代，没有精神上的平等和自由也同样没有上述一切的来源。甚至整个艺术史也建构在这个哲理之上。《痛苦与狂喜》中艺术家与教皇的关系过渡和理解是通过虔诚的殉难和悲悯来完成的。这与新教伦理有着密切的关联，事实上，新教在客观上催生了人文主义精神。现在的资本主义人文已经发挥到极限，抛弃了人的谦虚和敬畏。美第奇家族与米开朗基罗有着秘而不宣的关系。人文主义认为上帝已死，只有人类体验才能为宇宙带来意义。但事实上，人文主义内部的三个类型（自由、社会、进步）却互相发生了宗教性的灾难。人文主义长期崇拜人类生命、情感和欲望，于是人文主义文明希望让人有最长的生命、最大的幸福、最强的力量也就不足为奇了。

什么是标准的艺术家？艺术家的故事到底能宣扬什么？一个好的艺术家传记电影到底应该是什么样子的？现在国际世界公认尚可的片子，其实更多诉说的是有关群体性的东西，我们亦步亦趋地学习西方观照人性方面的东西，还不能从这些东西里提纯出文化上的自信，因为中国的艺术家在很多方面都不符合西方主流叙事的传统。这些艺术家还没有足够的"魅力"引起观众和世界的关注。事实上，中国当代文化正处在提炼和建构的过程中，与传统文化的契合点暂时还没有找到。正因如此，本书的课题才有不可替代的研究价值。

第四节　面向分众时代的艺术家传记电影

正如在导论中所言，本书致力于挖掘优秀艺术家传记电影的建构规律，厘清它们的跨媒介再现机制，为神话叙事祛魅，为我们自身的艺术家传记电影创作做好理论上的储备，以期从文化战略的高度对未来的创作活动提供应有的参考和建议。

在党的第十九届中央委员会第五次会议上，习近平总书记明确提出要在2035 年基本实现社会主义现代化远景目标的总任务，其中就包括建成文化强国和显著增强国家文化软实力的具体要求。[①] 就分众多屏时代的传播规律而言，电影的聚众消费能力虽然今不如昔，但它的话题聚拢作用仍然牢居传播暴风眼的核心位置。因此，在当下从电影大国迈向电影强国的进程中，我们的创作者和研究者务必牢记肩上的文化使命，紧紧把握时代命题，深耕艺术家传记电影这一特殊类型和题材，在为中国优秀文化艺术的积极传播和主动传播打好基础的同时，锁定最大化和最有效的传播发力点。

众所周知，"中国电影走出去"一直以来是我们电影管理部门工作的重中之重。虽然几经努力，但如何利用内含西方文化基因的影像语言讲好中国故事一直是我们的瓶颈所在。以至于曾经负责中国电影海外推广工作多年的周铁东在多个场合留下了"不得不承认，中国电影确实走不出去……主要原因在于我们没有能力利用西方文化认可的语言包装自身价值观的能力"这样的消极结论。在笔者看来，包装能力固然重要，但价值观是否能够被西方理解和认同的基质同样重要。究竟什么样的价值观才有可能被西方观众接受确实是我们首先要思考的问题。其中存在着东西方之间的文化定见、误读和期待。正如唐小兵观察到的那样，"英语世界里的普通读者或者说公众，对当代中国的了解有很

① 中国共产党第十九届中央委员会第五次全体会议公报［N］.中国社会科学报，2020-10-30（A01）.

大局限，观看中国的视角也因为主流媒体的强力塑造和惯性而高度同一，不自觉地带了很多莫名的焦虑和居高临下的偏见"①。笔者想这样的情况在影视文化的传播中同样存在。曾几何时，西方观众一厢情愿地相信中国人个个都会功夫，究其原因，主要还是在于我们的武侠电影输出效应。从邵氏武侠电影到后来李小龙和成龙的新派武侠电影，再到李安的《卧虎藏龙》（*Crouching Tiger、Hidden Dragon*，李安，2000，中国/美国）和张艺谋的《英雄》（*Hero*，李安，2002，中国/中国香港），我们不难发现，这个类型及其所蕴含的价值之所以能被西方世界接纳，除了视觉层面的刺激紧张和持续发酵的类型演变外，武侠中克制隐忍的精神内核也是西方人乐于承认的价值基准。毕竟，他们在武侠电影中感知到的这些东西，与西方世界一贯描述和想象的东方文化的"刻板印象"如出一辙。

这正是笔者要指出的关键。既然西方文化对于何谓东方文化有自己的一套想象，我们何不"借力打力"，在他们预期的基础上进行类型杂糅的开拓与尝试。价值观，从根本上无非是一种意识形态的抽象表达而已。改革开放至今，在西方主流媒体中愈演愈烈的"中国威胁论"已经很清楚地传达了西方世界对中国崛起的惊恐与担心的背景下，如果我们还要正面展示自己的"硬实力"，像《战狼》（*Wolf Warriors*，吴京，2015，中国）片末呈现的那个血腥场景，被"你们这种劣等民族永远属于弱者"的话语所激怒，演员吴京于仰拍特写镜头中，紧握拳头，冲着被压制在他身下的对手说"那他妈是以前"，很显然，这种貌似能够振兴民族自信的场景，除了激起更多难以把控的民粹主义情绪外，恐怕只能让西方世界更加心有戚戚，从侧面坐实了他们对中国崛起的担忧。笔者认为，这正是需要研究者冷静讨论的地方。当国家层面一直强调"中国的崛起不会给世界其他国家带来压力"，当我们的领导人反复向世界传递中国的志向在于扮演好负责任、有担当的新型大国的信息时，我们的流行文化却在传播着相反的信息。这种自相矛盾的状态，难道不应该引起我们的反思吗？

① 唐小兵.流动的图像：当代中国视觉文化再解读[M].上海：复旦大学出版社，2019：2-3.

对一个曾被压制的国家和民族来讲，这种情绪上的反弹当然能够在普通民众中引起强烈反响。但就国家层面而言，就文化战略的高度来看，这种策略无疑是失之偏颇的。正如习近平总书记反复强调的那样，当今我们面临的这个世界正值百年未有之大变局，移动互联网所导致的文化认同和民族共识问题比以往任何时候都要复杂。今天国际间的文化传播与交流早该抛弃你错我对的冷战思维，相反，求同存异、彼此尊重才是相互理解、对话和交流的前提。这也是约瑟夫·奈提出"软实力"的原因。事实上，正如他后来对这一思想的持续思考那样，即便是文化软实力恐怕都难以应付当下复杂的传播环境，所以，政治军事"硬实力"和文化"软实力"背后的"巧实力"才是这个时代的主题。既然我们的齐白石、张大千等都有过与西方"最优秀的"艺术家如毕加索等的传奇交流——就像毕加索那句人尽皆知的"艺术的真谛在东方，你们何以跑来西方"的发问，我们为什么不能围绕这些已经有着广泛传播基础的信息来打造我们的艺术家传记电影呢。

就我们目前可以看到的国产艺术家传记电影来说，其中最大的问题是传播定位的不清晰。正如笔者在本书导论中描述的那样，艺术家传记电影根本上就是一部连缀起来的影像艺术史，是教科书和博物馆之外的神话建构。因此，如何找到合适的发力点，帮观众建立起那些"神话"和事实之间的联系，激发起观众对于人生与艺术关系的想象才是最关键的。毕竟，通过故事打动观众，进而接受故事中内含的价值观才是最重要的。此外，我们还必须有效利用扎根在西方的东方艺术研究，借力打力，利用捷径弯道超车，勾连起西方社会对东方艺术的认知与兴趣。在某种程度上，"忠实"再现并非艺术家传记电影的核心使命。反复言说，使关于某位艺术家的话题有持续发酵的机会比影片真正诉说了什么更加重要。

尤其是在这样一个人人都有"话语权"的碎片化传播语境中，在基本史实的基础上制造话题与热点，将媒介再现与谈论本身的价值发挥到最大，使人人都有参与演说的权利，即扩大文化认同的受众基础，才能在文化战略的高度上激

发起艺术家传记电影所蕴含的文化认同能量。海登·怀特曾认为"影像史学比书写史学能更全面、直观、详细地表现某些历史现象"①。但艺术家传记电影毕竟不是影像论文，对这种特殊类型而言，如何有效利用影像的娱乐价值，学会与严肃的历史恰到好处地调侃，才是创作者急需真正思考的。在这一点上，笔者完全同意马克·费罗的观点，"应该从影像出发，但是千万不能只抱着下述目的，即借助影像来证明或证伪另一种知识即传统的文字知识"②。艺术家传记电影绝不能忘了它的虚构权利。它不需要证明什么，它要的是感染力。忽视了它作用于观众的方式，就是放弃了它在民族文化认同方面的巨大潜力。

① 丁亚平.中国电影史学[M].北京:中国广播影视出版社,2018:121.

② 马克·费罗.电影和历史[M].彭姝祎,译.北京:北京大学出版社,2008:21.

本书所涉艺术家传记电影及相关片目索引
（按年代）

1977-《伦勃朗的 1669》，*Rembrandt 1669*，乔斯·斯德林，荷兰

1978-《毕加索的奇异旅行》，*The Adventures of Picasso*，泰治·丹尼尔森，瑞典

1979-《勃朗特姐妹》，*Soeurs Brontë, Les*，安德烈·泰西内，法国

1981-《北斋漫画》，*Hokusai manga*，新藤兼人，日本

1981-《陀思妥耶夫斯基一生中的 26 天》，*Twenty Six Days from the Life of Dostoyevsky*，亚历山大·扎尔赫依，苏联

1982-《画师的合同》，*The Draughtsman's Contract*，彼得·格林纳威，英国

1983-《弗里达》，*Frida*，保罗·勒迪克，墨西哥

1984-《莫扎特传》，*Amadeus*，米洛斯·福尔曼，美国

1986-《卡拉瓦乔》，*Caravaggio*，德里克·贾曼，英国

1986-《高更：门边的狼》，*The Wolf at the Door*，卡尔森·亨宁，丹麦/法国

1987-《梵高的生与死》(动画)，*The Life and Death of Vincent Vogh*，鲍尔·考克斯，澳大利亚

1988-《罗丹的情人》，*Camille Claudel*，布鲁诺·努坦，法国

1988-《毕加索与公牛》(动画)，*Picasso and His Cow*，金石，中国

1990-《梵高与提奥》，*Vincent & Theo*，罗伯特·阿尔特曼，法国/荷兰/英国/意大利/德国

1990-《文森特与我》，*Vincent et moi*，麦克·罗布，加拿大/法国

1991-《梵高》，*Van Gogh*，莫里斯·皮亚拉，法国

1991-《不羁的美女》，*La Belle Noiseuse*，雅克·里维特，法国/瑞士

1991-《日出时让悲伤终结》，*All the Mornings of the World*，阿兰·柯诺，法国

1993-《冬春的日子》，*The Days*，王小帅，中国

1993-《叛逆大师刘海粟的故事》，*The Story of the Painting Master Liu Haisu*，姚寿康，中国

1993-《蓝》，*Blue*，德里克·贾曼，英国/日本

1993-《画魂》，*Painting Soul*，黄蜀芹，中国/法国/中国台湾

英国/法国/德国/美国

2003-《拜伦》，*Byron*，朱利安·法利诺，英国

2004-《莫迪里阿尼》，*Modigliani*，米克·戴维斯，英国/德国/罗马尼亚/法国/
意大利

2004-《灵魂歌王》，*Ray*，泰勒·海克福德，美国

2005-《年轻的安徒生》，*Unge Andersen*，拉姆尔·哈默里克，丹麦/挪威/瑞典

2005-《一轮明月》，*A Bright Moon*，陈家林，中国

2005-《梵高之眼》，*The Eyes of Van Gogh*，亚力山大·巴内特，美国

2006-《工厂女孩》，*Factory Girl*，乔治·海肯卢珀，美国

2006-《情欲克里姆》，*Klimt*，拉乌·路易兹，奥地利/法国/德国/英国

2006-《戈雅之魂》，*Goya's Ghosts*，米洛斯·福尔曼，西班牙

2006-《复制贝多芬》，*Copying Beethoven*，阿格涅丝卡·霍兰(女)，美国/德国/
匈牙利

2006-《花神咖啡馆的情人们》，*Les Amants du Flore*，伊兰·迪朗·科昂，法国

2007-《成为简·奥斯汀》，*Becoming Jane*，朱利安·杰拉德，英国

2007-《玫瑰人生》，*La môme*，奥利维埃·达昂，法国

2007-《黄屋》，*The Yellow House*，克里斯·杜拉彻，英国

2007-《夜巡》，*Nightwatching*，彼得·格林纳威，英国/波兰/加拿大/荷兰

2007-《一代画家卡拉瓦乔》，*Caravaggio*，安吉洛·朗戈尼，法国/意大利/西班
牙/德国

2007-《格列柯》，*EI Greco*，亚尼斯·斯玛拉迪斯，希腊/西班牙/匈牙利

2008-《蓝调传奇》，*Cadillac Records*，达内尔·马丁，美国

2008-《永恒记忆》，*Everlasting Moments*，扬·特洛尔，瑞典/芬兰/挪威/丹麦/
德国

2008-《花落花开》，*Séraphine*，马丁·波渥斯，法国

2009-《少许灰烬/达利和他的情人》，*Little Ashes*，保罗·莫里森，英国

2017-《人生果实》，*Life of Fruity*，伏原健之，日本

2017-《至爱梵高·星空之谜》（动画），*Loving Vincent*，多洛塔·科别拉（女）/
休·韦尔什曼，英国/波兰

2017-《罗丹》，*Rodin*，雅克·杜瓦隆，法国/比利时/美国

2017-《高更：爱在他乡》，*Gauguin：Voyage to Tahiti*，爱德华·德吕克，法国

2017-《最后的肖像》，*Final Portrait*，斯坦利·图齐，英国

2018-《永恒之门》，*At Eternity's Gate*，朱利安·施纳贝尔，英国/法国/美国

2018-《波西米亚狂想曲》，*Bohemian Rhapsody*，布莱恩·辛格，英国/美国

2019-《浮世画家》，*An Artist of the Floating World*，渡边一贵，日本

2019-《洛瑞太太和她的儿子》，*Mrs Lowry & Son*，阿德里安·诺布尔，英国

2019-《燃烧女子的肖像》，*Portrait de la jeune fille en feu*，瑟琳·席安玛，法国

2021-《北斋》，*Hokusai*，桥本一，日本